岸邊成雄 著
梁在平
黃志炯 譯

唐代音樂史的研究 （上冊）

中華書局印行

畏友梁在平先生本書の中国訳を完了さる
余たまたま梁先生をその郷に訪ひその原稿を辞覧
する機を得々欣快に絶えざ よって記念しここに
記す

一九七二年八月六日

　　　　岸辺成雄　識

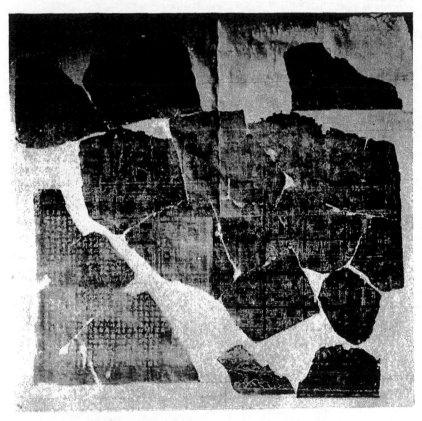

北宋呂大防圖長安條坊圖拓本（全圖）

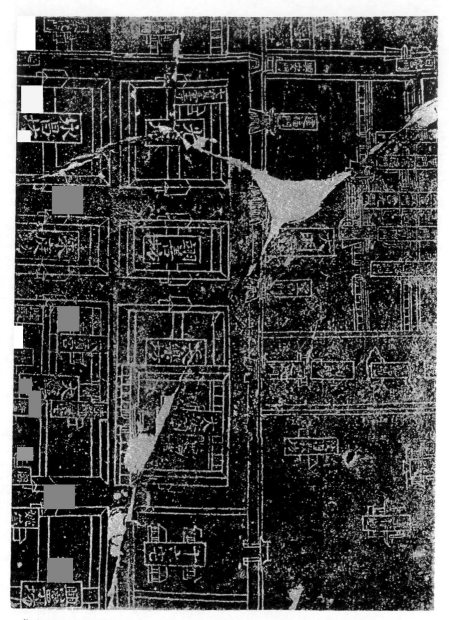

北宋呂大防圖長安條坊圖拓本 （東北角之部分，光宅坊，長樂坊，仗內敎坊之位置）

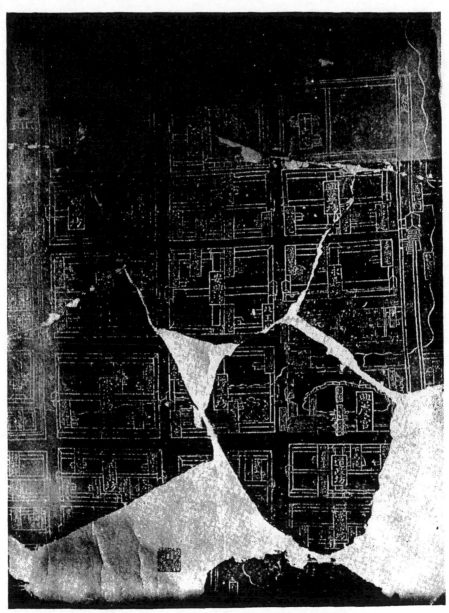

北宋呂大防圖長安條坊圖拓本 （東北部，平康坊，崇仁坊，興慶宮之位置）

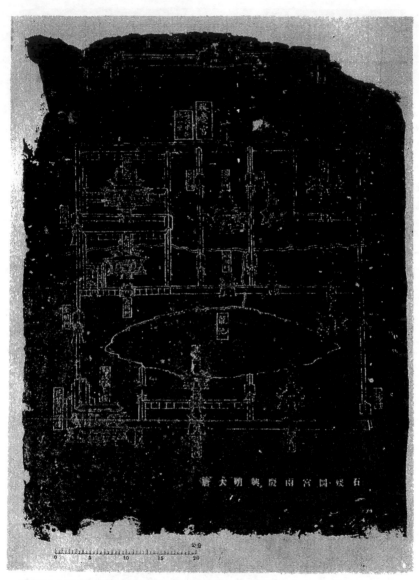

北宋呂大防圖長安興慶宮圖拓本 （考古專報第一號揭載）

譯　者　序

<div style="text-align:right">梁在平</div>

　　說起來，很慚愧！這本「唐代音樂史的研究」的作者是外國人。外國人寫中國文化方面的研究心得，並不稀奇，也不值得大驚小怪；可是，我們自己沒有去做這些研究，讓別人很有條理，很有系統的分析出來，開拓了學術研究的先河，在目前「禮失求諸野，樂失求諸友邦」的號召下，我在沉重的心情下，以拋磚引玉的態度來主持這項翻譯的工作。

　　中國音樂，源遠流長，上朔三皇五帝製琴造瑟的萌芽時代。歷經殷周八音皆備的雅樂時代；秦漢隋唐外族音樂入滙的燕樂時代；宋元明清的俗樂與劇樂時代，而到了今天歐美音樂籠罩的現代音樂時代。在這數千年的歷史演變下，中國音樂正如海洋一樣，有時展露出波濤洶湧的澎湃朝氣，有時顯現出風平浪靜的寧謐氣氛。澎湃時，萬馬奔騰，衝擊出無數創新融古的偉大事蹟；寧靜時，萬籟俱寂，醞釀着推動擴充的潛力。音樂就這樣不停地往前演進。

　　在它路過的軌道上，往往留下了無數先輩們的精心傑作，包括了樂制的改革，樂器的發明，樂律的勘定，樂譜的創作，樂史的編纂等等。這些資料，大部分已隨年代而湮滅，少部分仍然保存到今天。如果我們把這些寶貴的資料，精心的處理，作學術上的研究，加以分析、歸納、比較，相信可以更詳盡的瞭解過去音樂的成敗得失並展望將來。

　　過去，很多有志之士，都會作過這些工作，然而大都停留在綜合性研究和報導的階段，未作深入

而細微的剖析。今天許多年青朋友，面對着我們數千年累積下來的寶藏，茫茫然不知從何入手。鑑於此，我早有意把這本「唐代音樂史的研究」翻譯出來。一方面，讓國人對自己先賢的音樂文化的成就有所知悉；最重要的還是讓有志研究中國音樂的朋友，和潛心走上學術性路子的同好們，有一個藍本，有一個榜樣。也激勵着督促着我們自己更殷切的負起本身文化延續與發揚的使命，而不是依賴着別人，這是我翻譯本書的主要動機。更重要的一點是：今天若干有關國際文化交流的工作，要以自動自發的精神，犧牲時間和金錢，以儍幹苦幹的毅力，來致力於文化復興的偉業。這本鉅著，就是在上述精神下完成的。

這本書的作者岸邊成雄博士，是日本文學博士，並爲當代研究唐朝音樂的權威，現任日本東京大學比較音樂學教授，也是我多年的老朋友。在音樂史學方面的成就，令人無限敬佩！我曾經兩度邀他到臺灣來講學，他不但唐宋音樂的研究心得首屈一指，東方各民族的音樂，他也下了很大功夫。我們可以從本書裏窺視一二。本書僅僅是作者一系列唐代音樂研究的第一篇——樂制篇。另外，還有樂人篇、樂曲篇、樂器篇……等計劃編印。

國人都曉得唐代是中國音樂最蓬勃興盛的時代；外族音樂入滙交流的鼎盛時代；戲劇音樂濫觴的時代；教坊樂妓充斥的時代。可是，對於蓬勃的原因；制度的編構，教坊樂妓的組織，外族音樂的編成，毫無所知，更遑論關於太常寺樂工的種類、輪值、薪資；妓館樂妓的姓名，出身；十部伎各伎所使用樂器，服飾等等枝節的關於「小事」了。本書作者，不但詳盡地、深刻地、描寫出史料的記載，而且

還提出了不少存疑。他不但參考中國的史書記載，還考據西域各國的音樂文獻作爲比較。這種治學嚴謹的態度，值得有志研究音樂史的同好們學習。希望這本中譯本，給國內音樂科系的同學，歷史科系的同學和中國音樂的所有愛好者，帶來了無限的生機與鼓勵。

我因爲本身工作繁忙和體力上的關係，本書的翻譯大部份由黃志烱先生負責，由於已故老友王沛綸教授的推薦，經中華書局孫再壬先生慨允付梓，並承陳裕剛君校對，多年心願，得以實現，無任快慰。本書從開始翻譯到今天，已前後歷經七年多，能如願出版，令人雀躍！當然，我們更以虔誠的心意來感謝岸邊成雄博士允准把他的嘔心傑作，讓我們翻成中文來刊行流傳。

本書許多名詞，在譯述時因爲缺乏參考資料，遭遇困難，祇就所知者，予以試譯，不妥之處，至祈讀者提供寶貴意見，於再版時加以補充。

中華民國六十二年元月二十日
梁在平序於臺北市琴韻箏聲齋

譯者序

三

中文版序文

自古以來，日本的音樂文化大部分都是從亞洲大陸攝取的，使它變成日本化的發展，以迄於今，尤其是日本的雅樂，更是從唐代的宮廷音樂裏面的胡樂和俗樂輸入而構成的。奈良朝時代（八世紀）的宮廷國家音樂就是這種音樂。從平安朝那個時代開始，日本雅樂卽「日本化」了。今天演奏的這些音樂就是那時候本質上沒有絲毫變化的傳統下來的。現在在正倉院還保存著公元七五一年當時的樂器（共七十五件），這些樂器是在奈良朝代所建立的東大寺大佛開光典禮當時使用的。唐代的音樂爲日本雅樂之母，實際上是中國古時的音樂加上印度、伊朗、中央亞細亞各地的樂和舞融合而成國際性的音樂，一直流傳到現在的所謂日本雅樂，實爲世界音樂史上貴重的資料。

著者從年輕時就立志要研究日本雅樂。第一步是從唐代音樂開始研究。三十多年前在東京帝國大學文學部東洋史學科的畢業論文就是以「隋唐俗樂曲調的研究」爲題。以後十年繼續研究唐代的音樂，把範圍縮小爲「制度」的部分。雖然因爲戰爭的關係而延遲，但於一九六〇年及一九六一年先後由東京大學出版學會出版「唐代音樂史的研究──樂制篇」上下二卷。上卷於一九六一年獲得日本學士院的獎賞。因爲作了這兩本書而獲得了東京大學文學博士的稱號。

我以爲除了這方面的專家外，大概不會有人去讀完這本日文一千頁的書籍，更何況能够翻譯成外國文字來出版，眞是作夢也沒想到，當我聽說老友梁在平先生和他的研究所的諸位先生們完成了這本

一

中文譯本的事情，眞使我又驚又喜！

我希望我在這方面的研究，能够給中國音樂史的研究提供少許貢獻，謹向對於促成中文版實現的

梁先生及諸位學兄表達謝意！

西元一九七一年十一月　東京大學教授　文學博士岸邊成雄

自　序

東洋音樂史，概可分爲四個時期。第一爲中國、印度等國家固有音樂的發生和發達時期。第二爲東西音樂的交流與國際化貴族音樂的展開時期。第三爲庶民音樂的勃興時期。第四爲攝取近代化西洋音樂邁向世界化途徑的時期。

唐朝音樂，在中國音樂史上，不僅爲第二時期發展階段中最顯著的盛期，更由於伊朗、印度、日本、韓國等音樂的流入而成爲亞洲地區國際音樂文化的中樞，尤其在唐朝宮廷貴族的豪華文化生活中，音樂占了不可或缺的地位。筆者研究東洋音樂史，對此首懷興趣，因此擇定「唐朝音樂」爲研究工作的第一課題。

昭和十一年（民國廿五年）三月，筆者於東京帝國大學文學部東洋史學科畢業時提出的畢業論文「隋唐俗樂調的研究──龜茲、琵琶、七聲、五旦與俗樂二十八調」，爲余從事本研究的端緒，該論文係專從樂理方面探究南北朝、隋、唐間西域音樂的東流所給與中國音樂重大影響等事實。主題之「俗樂二十八調成立的過程」即係唐朝音樂變遷的主流，故論文內容，除樂理外，尚涉及樂制，樂器、樂曲、樂書等，實已具有「唐朝音樂研究」的完備性。筆者於畢業後，即着手從事研究，蒙恩師主任教授故池內宏博士推薦，自昭和十四年至十六年間，接受帝國學士院的學術研究補助金，以「唐朝音樂的研究」爲題，專攻樂器研究；昭和十七年至十九年間，復承福井久藏博士推薦，接受財團法人

一

啟明會補助，對樂理、樂曲、樂書等進行研究；昭和十九年至廿一年，再接受帝國學士院的補助，以「唐朝音樂歷史的研究」為題，以致力完成本研究。

其間，筆者以東京高等學校教授職務兼任文部省（教育部）國民精神文化研究所囑託（顧問），東京音樂學校講師，第二次大戰以後，轉調東京大學教養學部助教授，兼任東京藝術大學音樂部講師，東京國立文化財研究所研究員，日本大學藝術部講師等職。昭和二十二年至二十五年間，接受文部省科學研究費，繼續從事唐朝音樂研究，當時為了蒐集資料，曾前往韓國、東北、華北、蒙古、新疆等內陸各地，實地考察。昭和二十五年至二十八年，由於宮內廳的委囑，參加正倉院樂器的調查工作。

筆者於從事研究工作期間，逐次將研究心得，撰寫各種論文，一部份已在東洋學報，史學雜誌，考古學雜誌，東洋音樂研究，帝國學士院紀事等雜誌書刊發表，迨至昭和十九年，有關制度部份（各論第一、樂制篇）漸告完成，原擬以「唐朝音樂之歷史研究──樂制篇」為題，準備付印，旋因大戰期間物資貧乏，無法出版，茲經重新檢討舊稿，增訂第七章妓館，並修改序說，與唐代樂制史概說，一年而錯失良機，本年（昭和卅四年）再度申請復蒙文部省准予補發，並承東京大學出版會允諾出版。昭和卅二年蒙文部省發給研究成果刊行費補助金，原可立即付梓，當時筆者正值赴美努力充實內容。

回顧二十多年來，承蒙恩師故池內宏博士不斷鼓勵指導，使本研究工作，得以圓滿完成，現在池，使二十多年期望，如願得償，誠感奮萬千。

內博士已於昭和二十七年逝世，未能目覩本書付印，此爲筆者最大憾事，另蒙和田淸博士、故加藤繁博士、原田淑人博士等指導，田邊尙雄先生協助，福井久藏博士裁培推薦，對諸位先生鴻恩，永誌肺腑。更蒙東京帝國大學文學部考古學研究室、東洋文庫、京城帝國大學法文學部、李王家雅樂部、北京故宮博物院等公私研究機關，給予很多方便，東京帝國大學考古學研究室戶塚幸民先生協助攝照，以及其他幫忙繕寫，校對的各位先生，謹在此敬表感謝之忱。

最後，筆者於選擇從事此一東洋音樂的困難工作時荷蒙先父理解贊助，先父不幸於去年（昭和卅三年）本書付印前逝世，不勝哀悼，謹以本書呈獻先父亡靈，並祝冥福。

昭和卅四年八月一日

岸邊成雄謹識

自　序

三

凡 例

一、本研究之構想起自一九三五年（昭和十年）。在研究進行期間，曾經多方構想，直到付印之前，才算確定範圍。定名爲「唐代音樂史的研究」其內容如左：

總論　唐代音樂史概說──唐代的音樂生活──

本書以各論第一樂制篇前半及第二樂曲篇之大部份，曾於各學術雜誌發表。以後續撰樂理、樂器、樂人、樂書四篇，其間復探逸事雜說，藉以觀察唐代的音樂生活與其變遷，是乃本研究的體系與內容。

一、本書所收載的各論第一樂制篇之前半。樂制篇的構成是：

序說爲各說七章之基礎，乃以概觀唐代樂制之消長。初意原擬合各說七章爲一書，但因出版方面的關係，不得不分爲上下兩冊。

一、該篇之索引及英文提要均收載于下冊。

一、本研究中，所謂「唐代音樂」的範圍是稍有限制的。原來中國音樂從古到今，可分爲「雅樂」及「俗樂」兩種。雅樂爲基於儒教的禮樂思想，舉行郊祀廟祭的儀式音樂。俗樂則包括自宮廷饗宴時的大樂伎至民間之俗歌俚謠，以及一切藝術性的或娛樂性的音樂在內。兩者性質是完全不同的，而可分開來研究。如眾周知，唐代的文化繁榮在宮廷、貴族、官僚之間，而音樂亦復如此。生活在都市裏的宮廷、貴族、官僚，需要藝術或娛樂性的樂伎，而音樂便成爲他們享受文化生活方面所不能缺少的要素，這種流行的俗樂可說是代表着唐代的音樂。研究音樂史，當重視連結生

活的方面，所以本研究的重點特別置於俗樂方面。除雅樂及俗樂而外，尚有軍樂（鼓吹）及琴樂。其形式與用途各有其獨特性。但並不是唐代音樂的主流。如前述，雖限定了唐代音樂之範圍，但，表記的題目却不用「俗樂」字樣，此意即俗樂就是唐代音樂之主流，而在此所提的俗樂就是宮廷燕饗之樂，後人又稱為「燕樂」。因此本研究之表題也可稱為「唐代燕樂」的。但，「燕樂」本身也有特殊的意義，拿它做代表唐代之俗樂却是不適當的。實際上，唐代的稱法又不如此。總而言之，本研究的題目，不採用「燕樂」一詞，其故在此。（參考各論第二樂曲篇）。

再說，中國與日本之間，對於「雅樂」之解釋稍有差異，也是值得一提的。日本奈良平安兩朝，從中國傳入音樂之後，成為管絃，舞樂的唐樂，即本書所稱之中國唐代的俗樂，在日本被稱為神樂，而此神樂又與日本國樂共稱「雅樂」。故此種稱呼與中國的「雅樂」是完全無關係的。所謂中國的雅樂幾乎沒有傳到日本，現在只遺留在韓國、臺灣、中國各地的孔子廟裏而已。鑒於對雅樂與俗樂的解釋上，易於發生誤解的關係，本研究的表題也避用「俗樂」一詞。

一、本書（樂制篇）內容的一部份，已發表在學術雜誌或論集之中，但，當新編入本書時，這些舊稿都是已修改過或補訂過的。茲將舊稿題目記在此，作為參考。

四部樂考（「史學雜誌」第四十九編，第十一、十二號，一九三八年十月、十二月）

唐代的梨園（「史學雜誌」第五十一編，第十一號，一九四〇年十一月）

唐代敎坊的成立及變遷（「東洋學報」第二十八卷第二號，一九四一年六月）

十部伎的成立及變遷（『加藤繁博士還曆祝賀記念東洋史集說』，一九四一年十二月）

宋代敎坊之變遷及組織（「史學雜誌」，第五十四編第四號，一九四三年四月）

唐代敎坊之組織（「帝國學士院紀事」，第三卷第二、三號，一九四四年七月、十月）

唐代樂工的登官（『和田淸博士還曆祝賀記念東洋史論叢』，一九五一年十一月）

唐代十部伎的性格（「東洋音樂研究」，第九號，一九五一年三月）

唐代的妓館（『東京大學敎養學部人文科學紀要，歷史學研究報告第三集』，一九五五年三月）

宋代的妓館（『東京大學敎養學部人文科學紀要，歷史學研究報告第五集』，一九五七年一月）

長安北里的性格與活動（『東京大學敎養學部人文科學紀要，歷史研究報告第七集』，一九五九年
四月）

一、在本書裏屢次引用過樂制篇以外的五篇，而這五篇是在將接此書陸續出版問世的各論第二至第六
篇裏收載着。其中，已發表的論文列記在此供爲參考。

琵琶之淵源──尤其關於正倉院藏之五絃琵琶──（「考古學雜誌」第二十六卷第十、十二號，
一九三六年，十月、十二月）

唐代音樂文獻解說（「東洋音樂研究」第一卷，第一號，一九三七年十一月）

燕樂名義考（「東洋音樂研究」第一卷，第二號，一九三八年五月）

唐代俗樂二十八調的成立年代（「東洋學報」第二十六卷，第三、四號，第二十七卷，第一號，一九三九年五月、八月、十一月）

南北朝隋唐時代的河西音樂——關於西涼樂與胡部新聲——（「史學雜誌」第五十編，第十二號，一九三九年十二月）

出現在燉煌壁畫的音樂資料——尤其與河西地方音樂的關係——（「考古學雜誌」第二十九卷，第十二號，一九三九年十二月）

關於樂學軌範之開版（『田邊先生還曆祝賀記念東洋音樂論叢』，一九四四年八月）

The Origin of the P'iP'a (Transactions of Asiatic Society of Japan, Serie II, Vol. XIX, 一九四一年二月)

曹妙達（『青木正兒博士還曆記念中國六十名家言行錄』，一九四八年二月）

On the Four Unknown Pipes of the Shō(Chinese Mouth-organ) (Mr.Leo Traynor 共同執筆)「東洋音樂研究」第十號，一九五一年三月）

笙之不明四管，與其傳入日本的經過（「東洋學報」第三十五卷，第一號，一九五一年十一月）

正倉院樂器調查報告概要（與芝祐泰、林謙三、瀧遼一氏共同執筆）（「宮內廳書陵部紀要」第一、二、三號，一九五一、一九五二、一九五三年三月）

箜篌之淵源（「考古學雜誌」第三十九卷，第二、三號，一九五四年三月）

關於前蜀始祖王建棺座石彫之二十四樂妓（「國際東方學者會議紀要」第一冊，一九五六年）

The Origin of the K'ung-hou（「東洋音樂研究」第十四、十五合併號，一九五八年十二月）

下記二書雖不是學術性的著作，但，其內容對本研究的基礎構成上頗有關聯，引用之處甚多，茲

列出其書名以供參考。

東亞音樂史考（一九四四年九月，龍吟社）

東洋的樂器與其歷史（一九四八年二月，弘文堂）

唐代音樂史的研究（樂制編上卷目錄）

序說‥唐朝樂制概況

目　次

一

各　說

卷首圖版目錄

上冊插圖目錄

序說：唐朝樂制概況

前　言

唐朝音樂文化，竭盡豪華奢侈，在中國音樂史上，爲最燦爛的時期；尤以開元、天寶時代樂之盛，更成爲後世話題。此種音樂文化金字塔之出現，考其原因，第一、係由於唐朝治理中國達三百年之久，權力、財力集中於唐室與貴族。第二、唐朝時代，音樂在文化中占有重要地位，此爲中國文化史上所稀有者，恰與日本奈良、平安兩朝宮廷樂舞隆盛情形相似。第三爲西域音樂之輸入，按西域音樂係以印度音樂爲中心，與伊朗以及其他西域各地音樂，混合而成。自南北朝開始東漸，使漢朝以來傳統悠久之中國音樂，發生變化，當時西域音樂尚極珍稀，主要爲宮廷貴族所獨佔。

自古以來，中國音樂分爲雅俗兩種，雅樂於周漢時代基於儒教的禮樂思想，在保存文、武二王之古樂前提下所制定者。漢朝，已成爲供郊祀廟祭之用的一種禮式樂。每當朝代改變，與帝位移讓之時，雖經修改歌章，革新舞容，但以堂上登歌，堂下樂懸及文武八佾舞爲基準之根本形式，仍未變化，惟在三國、晉末、南北朝、五代等兵荒亂離之世，此種形式，逐漸消失，縱在表面上，欲維護禮樂思想之復古主義，亦不可能。

俗樂係民間或宮廷樂府以娛樂藝術爲對象所製作音樂之通稱。詩經、楚辭爲南北民謠之代表；周

禮、禮記內之燕樂、縵樂等均爲俗樂；漢朝的清商三調爲漢唐間俗樂之典型；饒歌軍樂（鼓吹）亦屬俗樂範疇，其他如著名的鞞、鐸、拂、巾等四種歌舞均係民間的民謠俗舞。

西域音樂係由南北朝開始流入中國，直至唐朝，中國音樂，已由雅俗兩種變爲雅胡俗三種鼎足局面，胡樂（西域音樂）係以藝術或娛樂爲對象之音樂。廣義言之，實屬於俗樂範疇，但因其與中國固有音樂之性質迥然不同，且對中國音樂發展，具有極大影響，故不能視爲一般俗樂。按唐朝時代之中國音樂界分爲雅、胡、俗三種情形，北宋陳暘樂書內已有明確記載，此種鼎立局面，於唐朝末葉，胡樂與俗樂融合成爲新俗樂，後復成爲雅樂俗樂對立狀態。綜觀上述變遷情形，南北朝至宋朝間，唐初確立雅胡俗三樂鼎立制度，唐朝中葉之開元，天寶時代爲胡、俗二樂融合之最高潮，而新俗樂位置之穩固則爲唐末，故唐朝實爲六朝至宋朝間音樂變遷之中興時代。

唐時「胡樂」和「俗樂」東及日本、韓國，西達漠北與西南國境，在亞洲地區，呈現國際音樂時代，此與目前中國音樂由於西洋音樂浸潤，趨向世界化情形相似。

如上所述，唐朝音樂之盛，已具備各種制度，大體言之，唐朝爲各種雜亂制度大規模整備之時期。當時，除了就原有之部份音樂制度加強整理外，並陸續制定新的音樂制度，故其盛況，在中國音樂史上實非其他朝代所可比擬者。

唐朝音樂制度之根柱與漢朝相同，爲「太常寺」。按太常寺在秦朝，係受禮部尚書監督，爲實際掌管禮樂之單位，內分數司。主持音樂部門者爲「太樂署」和「鼓吹署」，前者以供郊祀廟祭之雅樂

為主；後者分掌軍樂。俗樂屬於太樂署。漢晉時代，並未設有專責官署，漢朝之『樂府』，雖掌管俗樂，但亦爲詩人集會之處，故非純粹之音樂機構。鼓吹署掌理鹵簿樂和軍樂，在音樂制度中，雖佔有相當重要地位，但並非音樂文化之主流，蓋當時音樂制度中，仍以太樂署爲其中心也。

「胡樂」於南北朝初期，始由西域傳入中國，通稱雜伎，隸屬太常寺。至隋朝，胡樂、俗樂，逐漸流行，漢朝以後太常寺增設清商署掌管清商樂（清樂），同時更加強整理胡俗兩樂，制定七部伎，爾後擴張爲九部伎，當時，一切音樂機構，幾全部納入太常寺的組織。

唐時，全國統一，國泰民富，胡俗兩樂各種制度，當初尚模倣隋制，爾後逐漸整備，太常寺於確立樂工制度後，其在音樂組織中之地位，盆形重要，宮中又另設內教坊，掌管『女樂』，以後演變爲左右教坊。

唐玄宗時代，政經繁榮達於頂點，各種音樂制度亦如雨後春筍，紛紛出現。其中唐初完成之十部伎與唐初以後集合「新燕饗」「雅樂曲」而成之二部伎，以及太常寺四部樂等，均隸屬太常寺。當時太常寺對於盛極一時之胡、俗兩樂僅處於輔助管理立場，因開元二年，宮外成立左右教坊，接管大部份胡樂、俗樂；宮內亦挑選優良之教坊樂妓及太常寺樂工，集中梨園，學習玄宗皇帝所嗜愛之法曲（當時係融合胡樂，俗樂之流行曲），所以「教坊」與「梨園」實際上卻成爲盛唐時期之中樞與精華。

此種「俗樂」在掌管禮樂制度之太常寺組織外，發揚盛大的情形，實爲漢清間二千年來集權統治下之中國音樂史上所罕有者，亦爲唐朝音樂制度之最大特色。

唐朝中葉，皇室衰落，敎坊、梨園與太常寺，亦形崩圮，各種高貴的音樂，已成爲大衆化，變爲一般市民共享。

宋朝音樂，模倣唐朝，設立敎坊，學習燕樂（燕樂係唐末新俗樂之遺聲），當時各種音樂，均被雜劇吸收，並經由娛樂場、妓館、酒樓、劇場等市民集會處所公開演出。

如上所述，唐朝音樂制度中，主要者有七種，（卽係太常寺樂工、十部伎、二部伎、敎坊、梨園、太常寺四部樂，與妓館等七種）。其中，太常寺樂工、十部伎、二部伎、敎坊、梨園、妓館，係「樂舞」之敎習機構；「十部伎」與「二部伎」係以「樂曲」分類爲目的之制度；太常寺四部樂則係有關樂器分類之制度。

本「樂曲篇」內原以「樂舞」之敎習機構爲主，僅闡述有關唐朝音樂的推移與社會背景的變遷，以後增加有關「樂曲」「樂器」制度之十部伎，二部伎，與太常寺四部樂等章節，係基於以下三項理由：

第一、太常寺樂工等四種制度，雖爲敎習機構，亦爲有關樂人組織之制度。而「十部伎」與「二部伎」，亦並非僅係單一之樂曲分類制度，規定爲此等樂人之組織，故可視作爲太常寺樂工之一部份。又太常寺四部樂，並非僅爲太常寺樂器之分類，亦規定爲各種樂器工人之組織。

第二、根據第一節所述情形，兩者有直接關聯，敎坊所屬主要「樂舞」之「散樂」和「梨園」專掌之「法曲」，係樂曲種類之名稱，此與「十部伎」，「二部伎」相似，卻無與樂人有關聯之實際組織存在。

第三、綜觀唐朝音樂，本篇內七種制度，實已包括全部樂制，此亦爲本篇將兩者共同論述之原

因。

就音樂制度沿革言，唐朝樂舞和雅、胡、俗三樂推移關係密切，按唐朝樂制變遷概可分爲如下三個時期。

㈠唐初：雅、胡、俗三樂鼎立——太常寺樂工之完成。

㈡唐朝中葉：胡、俗二樂融合——教坊與梨園之設置。

㈢唐末：新俗樂之確立——妓館之活動。

第一章　唐朝以前樂制

第一節　唐朝以前音樂之變遷

唐朝樂制，大體上繼承秦漢以來的傳統，所以研究唐朝樂制者必須先要瞭解唐朝以前的樂制。

一、漢　朝

秦漢之世，中國音樂，分為雅樂和俗樂兩種，雅樂為專供郊祀廟祭使用之樂舞，有堂上登歌和堂下樂懸（註一）兩種，管絃合奏；並演出八佾形式（舞者六十四人，縱橫各八人）之文舞與武舞伴奏。

關於舞曲的名稱與歌詞，雖隨「朝代更易」與「帝王讓位」而屢有改變（註二），但每當新朝建立或新君接位時，為粉飾太平，樂曲部份，常有更改，然在維護古有禮樂思想前提下，外表却儘量保存舊有習俗，此種現象，以樂器方面較為顯著，漢唐間樂器形式大致相同者計有如下幾種：

(一)特鐘、編鐘、鏞鐘、鎛鐘。

(二)特磬、編磬。

(三)塤（壎）、缶。

(四)建鼓、朔鼓、應鼓、雷鼓、靈鼓、路鼓、雷鼗、靈鼗、路鼗、鼗、節鼓、晉鼓、鼛鼓、楹鼓、

序說：第一章　唐朝以前樂制

一

搏拊。

(五)琴、瑟、箏、筑。

(六)柷、敔。

(七)笙、竽。

(八)簫、簫（排簫）、篪、龥。

以上樂器之編成與配列等形式，漢唐間由於規模大小之不同，常有變遷。蓋唐時編成情形，如「堂上登歌」爲歌者四十八人，琴、瑟各十二人，柷、敔、拊、黃鍾鍾、黃鍾磬各一人，共七十七人。「堂下樂懸」爲特鍾、特磬、編鍾、編磬、管、簫、笙、竽、簫、篪、龥、塤各十二，建鼓、朔鼓、應鼓各四，柷、敔各一，共一百七十人，此項文獻記載（註三），實際有無此多人數，雖有疑問，但吾人可以確信唐制規模必較漢朝爲大。

俗樂種類繁多，上自宮廷燕饗樂，下至山村民謠，其中最顯著者爲江南系統之俗樂（楚辭），與清商三調（清商樂）（註四），此外鼓吹(軍樂及鹵簿樂)歌唱合成之短簫鐃歌（註五）亦爲俗樂之一種。漢朝音樂，以「雅樂」和「俗樂」爲主流，當時胡樂業已開始傳入中國，分別來自長城以北地區及伊朗西域地區。前者爲北狄音樂，以胡角、胡笳等爲主要樂器（註六），對鼓吹（軍樂）之成立，貢獻甚大；後者對於中國音樂發展，則有較大影響。按西域音樂之傳入中國，始自張騫通西域，帶來胡曲「摩訶兜勒」（註七），琵琶與箜篌等屬於伊朗系統之絃樂器，亦係前漢經由西域傳入中國（註八），

二

但當時傳入中國之胡樂，種類甚少，大部份爲軍樂所吸收，故對俗樂影響不大，僅琵琶、箜篌此後不斷流入，漢朝以後變成了俗樂器中之主要樂器。

二、晉　朝

三國、晉朝，爲中國固有之「雅樂」與「俗樂」發展之時期，當時除雅樂形式漸漸整備外，俗樂方面，清商樂系之相和歌，但歌清商三調，琴曲、鼓吹系之諸曲，與民謠系之諸舞曲，均極繁榮（註九）。其中，以清商三調爲中軸，琵琶成爲中心樂器（註一〇），晉朝，琵琶（四絃、曲頸、梨型）風行，其原始雖爲胡樂器，然稱之爲中國之俗樂器，亦無不當。雅樂中，經常與瑟合奏之「琴」，有時與歌伴奏，有時則單獨演奏所謂雅正樂曲，其與郊廟雅樂關係密切，流傳至今之琴樂，實肇端於茲（註一一）。

呂光及沮渠蒙遜，佔據河西涼州時，傳入當地之西域龜茲之樂伎，常與清商樂融合演出，稱爲秦漢伎，爲爾後西涼伎之前身（註一二），但當時胡樂越過涼州傳達晉室朝廷者，却爲數甚少。

三、南　北　朝

迨至南北朝，五胡王朝，支配江北，由於胡人宮室愛好西域文化，胡樂大量東傳，五世紀至七世紀間，西方音樂東流結果成爲西域音樂最隆盛之時期。五世紀以前，伊朗系音樂傳入西域，主要以天山南道之于闐（Khotan）爲中心。印度方面，當時佛教音樂尚係初期，爾後隨佛教文化之成長，至庫布

達朝，佛教音樂進入全盛期，自五世紀以後開始流傳西域，主要為天山北道諸國，以龜茲為中樞，龜茲於四、五世紀間，珈達嚬系之佛教文化發達，以後伊朗系文化滲入，兩者混成一體，而呈現獨特的地方色彩，誕生所謂特克拉文化，西域音樂之全盛期適與特克拉文化期相一致。

南北朝傳入中國者為特克拉文化期之西域音樂，以全盛期之印度佛教音樂為主流。印度系之五絃琵琶，亦針對伊朗系之四絃琵琶傳入漢朝；印度系之鳳首箜篌，亦針對規矩型之豎箜篌傳入中國。（註二三）

印度佛教音樂之西域樂，以龜茲樂為其代表，與龜茲西方之疏勒（Kashgar）樂，均係北魏太武帝遠征西域時傳入中國，兩者雖均係以印度佛教音樂為基調，但在傳入中國時，或多或少已有改變，至於純粹之印度佛教音樂傳入中國者，則有晉朝張重華佔據涼州時傳入被稱為天竺伎之樂伎。

西域地區，帕米爾高原以西地區之樂伎，不斷受印度佛教音樂之影響，發揮地方特色，其中東傳者為康國（Samarkand），安國（Bokhara）之伎，此外突厥、悅般等樂，亦於北魏至北周間東傳，但對中國音樂之影響不大。

當西域諸樂東傳之時，西域樂人亦攜帶樂器東來，演奏樂曲。北魏朝除以傳授五絃琵琶之曹家父子三代外，白氏、安氏、米氏等胡樂人亦於北朝至隋唐間，為宮廷所重用。樂器方面有豎箜篌、鳳首箜篌、琵琶、五絃琵琶、橫笛、篳篥、簫、貝、羯鼓、毛員鼓、答臘鼓、雞婁鼓、正鼓、和鼓、銅鼓、銅鈸等，其中大部份屬於印度系。北周武帝時，隨同阿史那氏從突厥來朝之龜茲人蘇祇婆，用五絃琵琶彈奏印度勒加調理論之系統，將西域七調之樂理，傳入中國，尤堪注目。

四

南北朝時，除西域系之樂伎外，尚有東夷、南蠻、北狄之各種系統之樂舞傳入中國。東夷系計有百濟、高句麗、新羅及倭國；南蠻系有扶南、林邑；北狄系則爲鮮卑、吐谷渾、部落稽等，各發揮其地方特性。其中以朝鮮三國對中國之影響較大，南蠻系可以視作印度佛教音樂之直系，北狄系亦卽漢晉以來之胡角，胡笳爲四夷樂中程度最低者，此等音樂對於中國音樂之影響，均遠不及西域樂。

如上所述，胡樂（以西域樂爲中心）之傳入，使漢晉時代中國固有音樂之傳統，掀起革命浪潮，雅樂於晉末、南北朝時因戰亂頻仍，朝室更替，幾臨絕滅之境，兼因宮廷愛寵胡樂貌視雅樂，發生所謂「雅鄭混淆」，俗樂亦形衰退，「清商樂」原被視作雅正之樂，漢晉時代亦不流行。

四、隋　朝

隋朝統一中國，對於音樂方面，努力整備。文帝時，爲了將國家統一權威昭示天下。首先着手復興雅樂，鄭譯、牛弘、何安等評定樂律，新定文武二舞、樂懸、歌辭，致力於所謂開皇雅樂之布陳，頗著績效，當時除糾正「雅鄭混淆」外，並基於保存固有俗樂之用意，特別將「清商樂」視作華夏之正聲，供宮廷宴樂之用。

由於「胡樂」不斷的傳入中國，煬帝卽位後，又忘却了復興雅樂的事，再度寵愛胡樂，胡樂風之新曲，在胡樂人白明達等創導下盛極一時。當時西方傳來以幻術、手品、曲藝類爲主之百戲（散樂）到達全盛時期，宮廷並作爲接待西域諸國來朝使者之用。

隋朝在音樂方面最顯著之現象，爲設立九部伎。按文帝初期，曾將西涼伎、清商伎、高麗伎、天竺伎、安國伎，龜茲伎及文康伎，編成爲七部伎。煬帝卽帝位後，又加入康國伎與疏勒伎合編爲九部伎，其中屬於西域樂五伎，東夷樂一伎，俗樂二伎，胡俗折衷樂一伎，各伎所屬之樂曲、舞曲、樂器、樂人數、舞人數及服裝均有規定，但並非單一之胡俗樂之分類。例如文康伎，卽係使用晉人所作之佛教樂之一種曲。九部伎上演時，其最後所奏之禮儀性之樂曲，稱爲禮畢，其樂器之編成，除各國伎固有者外，另編入各伎通用之樂器，總而言之，九部伎係選擇胡樂及俗樂中具有代表性的音樂，在一定程序下從第一部伎出演至第九部伎者。按九部伎設立之目的，不僅爲了糾正「雅鄭混淆」，並將零亂胡樂，加予整理，以保存正在衰退中之俗樂。

第二節　太常寺樂制之變遷

一、樂　官

漢朝至隋朝間之中國音樂演變，前期（漢——晉）爲雅樂和俗樂之發達時期；後期（南北朝——隋）爲雅俗胡三樂鼎立局面。從音樂性格言：「雅樂」係集權國家支配者之宮廷皇室統治國家之象徵，和民間並無直接關聯。「俗樂」則爲民間樸素舞樂，經予擴大規模並網羅了士大夫，官僚階級之琴樂等而供宮廷宴慶之用。「胡樂」係來自西域，大部份屬於宮廷享受，其中有極少數較珍貴者流入官僚富商之手，總之均爲支配階級之占有物，亦爲支配階級榨取奴隸和農民之財富而贏得的一種享受。

（一）**太常寺**：為掌管國家之禮式祭祀及宮廷宴饗時有關音樂樂制之主要機關。漢朝太常寺長官為卿，下設太祝、太樂、太醫、太卜、廩犧等作業廳，擔任有關禮樂之實際工作。編制組織，迄隋朝以前迄有變更，掌管「禮」者有十多個署，其中太祝、太廟及廩犧三個署的名稱，自漢至唐始終沒有變動，迄未變動。掌管「樂」的單位，計有太樂、鼓吹、清商三個署，其中太樂署，自漢至唐始終沒有變動；鼓吹署始自晉朝；清商署為梁、北齊及隋朝時所成立。太常寺內樂制係以太樂署為主，鼓吹署為輔。太常寺樂官，則分為卿、少卿、主簿等官位，此外尚設有「奉禮郎」及「協律郎」，前者擔任禮，後者擔任樂之技術上之總監督官。

（二）**太樂署**：為太常寺內主要單位。「周」稱大司樂。「秦」稱太子樂。「後漢」時簡稱太樂，設有長官（令）、次官（丞）各一人，以及廿五位官員，三百八十位樂人。魏、晉、南朝，其組織大致和漢朝相同，惟人數稍有出入。北魏新設太樂博士，至隋朝太常寺內，設立太樂署，設置令二人、丞二人和樂師八人。隋煬帝時，樂師改稱為樂正，惟兩者並非單純之事務官吏，漢朝以後，樂人人數逐漸增加，隋朝由於樂工統一，人數盆形增多。

太樂署除軍樂外，掌管一切雅樂，俗樂之樂舞，前漢書所載八百廿九位樂人，包括郊祀廟祭樂人和鄭聲樂人。隋朝設立清商署時，除清商樂移由該署接管外，其餘雜舞、百戲等，仍隸太樂署管轄，故太樂成為當然的樂制中樞。

（三）**鼓吹署**：掌管軍樂。後漢以前，隸屬少府，稱為黃門鼓吹。晉初改隸太常，組織方面和太

樂署略同，惟軍樂之樂者人數與音樂內容較多。「北齊」曾一時兼管百戲。隋朝才改稱爲署，設置令、丞外，另設有哄師，此與太樂署所不同者。

（四）**清商署**：南北朝、梁、北齊時屬爲太樂署屬下一個部，隋初升格爲署，煬帝時廢止，故成立時間甚爲短暫。清商部時代，未設有令，丞爲太樂令指揮下總管清商部之官吏。晉末清商樂衰竭，一時僅流傳於西北邊境之涼州，南北朝時傳入江南，此種俱有傳統之俗樂中樞之清商樂，陷於此種命運，似堪注意，此或亦爲清商樂成爲太樂外廊單位清商部之一大理由。隋朝，文帝爲保存華夏正聲，於開皇九年，升格清商署與太樂署同隸太常寺，惟前者規模較小，僅設令、丞各一人，隋煬帝即位，寵愛胡樂，廢除清商署，此後清商樂編入七部伎（後擴充爲九部伎）仍隸屬太樂署管轄。

（五）**協律郎**：爲太常寺內擔任樂舞總監督之官吏，與奉禮郎（擔任『禮』之總監督職務）均係太常寺高級職員。前者設置時間較早，始自前漢，由精通音樂人員充任，除奏樂時負指揮任務外並兼任音樂人員考試時重要監考工作，其官位較高，北魏時尙較太常丞高一品。

（六）**太常寺外之樂官**：唐朝以前，太常寺外，固設有少數樂官，迨至唐朝，樂制中心從太常寺外移，寺外樂官人數較前增多。

漢朝著名之樂府，隸少府管轄，太樂方面，設有令、丞等官位，以製作歌詞爲主，對於以後樂制之影響不大。

北齊設有中書省，掌管進宮音樂，下轄伶官西涼部直長，伶官西涼四部，伶官清商署直長，伶官

清商四部及伶官龜茲四部等單位，其中西涼、清商、龜茲等三種樂人，因被宮廷寵用，故均隸中書省，當時北齊之典書坊，亦係主管宮廷音樂，下轄伶官西涼二部與伶官清商二部（欠龜茲）惟規模與中書省稍有不同。

太樂署首先主管「俗樂」、「胡樂」，迄隋朝，官制統一後增設清商署，繼又組織九部伎，太樂署內，雅、胡、俗三樂才告整備。

二、樂　工

（一）**南北朝：**根據通典記載，樂人之名（所謂樂人係實際充任樂伎人員之稱呼）始自北魏。漢魏以後，國家之樂舞人員，除雅舞人員係由平民、農夫子弟中選拔者外，其餘均由所謂賤隸人員充任。蓋北魏以後，樂工制度確立，搶劫殺人而被判處死刑者之妻子，法律上規定配爲樂戶。惟在北齊，由於後主及幼主耽溺胡樂，胡樂人中蒙恩寵受封者爲數亦多，際此亂離之世，隨着樂工制度之日漸擴大，而政治犯罪者之家屬被充樂戶者亦大有人在，故當時樂戶已與商人、胡戶、雜戶等，成爲社會上之特殊份子，此等人士，有與士大夫階級隔離而集團居住者。北梁爲獲取精通音樂之樂人，有時將賤民奴隸出身之工人和善良平民，同樣對待。此外南朝方面，受胡樂影響較北朝爲小，故樂工制度並不活潑，漢至梁陳間樂工人數並無太大增加。

（二）**隋朝：**音樂人員，質量雙方均較發達。煬帝大業二年，太常少卿裴蘊，奉煬帝之命，在國

都長安設「坊」，將南北兩朝樂工，全部收容，集中隸轄太常寺，蓋裴蘊此項處置，雖因隋煬帝愛好淫樂，但有時備作接待來朝之突厥之啓民可汗而上演大規模之散樂，亦爲其統一樂工之動機。當時集結樂工人數約三萬餘人，太常寺內分設太樂、鼓吹、清商三署，所謂太常寺樂工制度，似在隋初已粗具規模。唐朝樂工常住故里，規定每年數次上京赴太常寺勤務，因當時太常寺內無容納數萬人之設備。根據上述情形判斷，隋朝之「坊」，並非唐時「敎坊」，或僅係數萬樂戶聚集之所，設備並不完全，因隋朝樂工制度係將南北朝雜亂龐大之樂工集結於太常寺爲主旨，故內部整備，直到唐朝才告完成。

隋朝樂工稱呼有樂戶、工樂、樂工，太樂雜戶、鼓吹雜戶等多種，極爲混亂。惟賤民從事多種工作，其與樂舞爲專業之樂工，職業不同，且和賤民階級之編戶、雜戶、營戶等名稱混淆。唐朝官賤民五種階級中，「太常音聲人」和「工樂」或卽爲完成樂工制度過渡時期之二種階級。

第二章　唐朝初期太常寺樂工制之完成

綜觀唐朝文化，無論在音樂，樂制及其社會意義等各方面，其顯著變化者，可分爲玄宗時期以及玄宗前後時期等三個階段。

初唐——玄宗以前時期：

(一)雅、胡、俗三樂之鼎立。

(二)太常寺樂工制之完成。

(三)國家規模下集結之音樂文化。

唐朝中葉——玄宗時期

(一)胡樂、俗樂之融合。

(二)教坊及梨園之設置。

(三)宮廷音樂之最高潮。

唐末——玄宗以後時期

(一)新俗樂之確立。

(二)妓館之活動。

(三)音樂文化之大衆化。

序說：第二章　唐朝初期太常寺樂工制之完成

一一

唐朝政治力量最強盛者，當為高祖、太宗、高宗等三代。武則天皇后及中宗時期，內政不修，外交衰退。玄宗時期，曾投注大量財幣，供宮廷享樂，當時宮廷文化，雖達燦爛極峯，音樂在文化上佔有重要地位，成為中國音樂史上最發達之時期，旋因安史之亂，造成政治混亂，經濟疲憊，文化衰微，政治、經濟危機四伏，唐室權威急激下墮，開元、天寶時代盛事已呈曇花一現，宮廷音樂文化，隨趨沒落，唐朝末葉，音樂文化開始由宮廷轉移市民，市民除模倣宮廷辦理祭祀外，將宮廷宴饗用之十部伎、二部伎等大規模之樂舞，變成小型曲調，在酒樓、妓館供普通一般官吏及商人等欣賞，並由歌妓演奏，此等音樂文化之民眾化，隨着商業發達，到宋朝，益形顯著。

第一節　雅、胡、俗三樂之鼎立

——十部伎之成立——

一、雅、胡、俗三樂鼎立和燕樂、散樂、軍樂

漢朝以後，雅樂、俗樂、胡樂各經過其發展階段，至隋朝，成為鼎足三立形勢。唐初音樂狀況，除上述三樂外，尚有燕饗雅樂、散樂、軍樂，共計六種，茲分述如次：

（一）**雅樂：** 根據舊唐書卷八二音樂志（註一四）記載，唐高祖受禪時，因軍務倥傯，未及修改雅樂，沿用隋朝舊制。武德九年至貞觀二年，太常少卿祖孝孫及協律郎張文收，修定大唐雅樂，參酌南北

朝雅樂，並根據隋朝樂議確立之七聲、十二律、八十四調之樂理（註一五），製成「十二和之樂」舞，（註一六）積極表現禮樂治國之思想，此種大規模修定雅樂之舉，強烈表示了提高唐朝受禪權威之意圖（註一七）。

（二）**燕樂**（燕饗雅樂）：供國事之用，係宮廷儀式方面上演燕饗的一種雅樂，即七德舞（秦王破陣樂）、九功舞（功成慶善樂）、上元舞爲其代表，此係標榜太宗及高宗之文武功績所製者。該種樂舞，迄至唐末共有太宗之讌樂、德宗之南詔奉聖樂、文宗之雲韶樂等二十餘曲。玄宗之二部伎則係由過去之作曲中選擇十四曲，分爲坐立兩部構成者，該樂曲形式上採取雅樂規範，內容方面（樂器、樂調、樂曲等）則納入俗樂及胡樂之要素，多使用於禮儀上之燕饗，簡稱燕樂，惟燕樂後代有指爲宋朝繼承唐朝俗樂之宮廷燕饗樂者，爲避免兩者混淆起見，故命名爲燕饗雅樂，簡稱燕樂，可儘量呼之爲燕饗雅樂（註一八）。

（三）**俗樂**（清商樂）：隋朝曾一度予以整理，傳至唐朝，漸趨沒落。唐初，編爲十部伎之一伎，武則天皇后垂政時期尚遺存六十三曲，唯受胡樂影響及音樂文化之進步，所謂漢朝雅音之俗樂，已和儀式音樂之雅樂迥異，成爲藝術乃至娛樂方面之對象，亦或爲唐朝所並不十分歡迎之理由，從音樂發達情形觀察，此爲當然現象。唐朝中葉，清樂和俗樂融合，例如玄宗之法曲，其發展結果，成爲唐末新俗樂，使清樂傳統獲得永生機會。

（四）**胡樂**：唐初，因征服漠北西域機會，胡樂傳入中國乃較前更爲活潑。貞觀時期，九部伎加入高昌伎成爲十部伎，即爲明證。又因安叱奴、王長通、白明達等重用胡樂工，並授予高官（註一九）。

隋煬帝時，白明達奉命製作胡風新曲，當時胡樂新曲，陸續出現。太宗時期，樂工裴神符所作琵琶曲之勝蠻奴、火鳳、傾盃樂等，太宗讚譽爲「聲度清美」。此類樂伎直至高宗，曾風行一時，堪可稱爲唐朝中葉胡部新聲之先驅（註二○）。

（五）散樂（百戲、雜戲）：唐朝散樂，均爲西域系統，故屬於胡樂種類。隋唐全盛時期，才與胡樂、俗樂相同，獨成一類，即將原有之曲藝、幻術、手品等雜技中，加上所謂新「歌舞戲」之原始戲劇而成。唐朝中葉以後，俳優伎發達，隸於太常寺太樂署管轄，與胡樂、俗樂、燕樂之樂工等，另行成立散樂樂工集團。

（六）軍樂：太常寺管轄下唯一所留之鼓吹軍樂，以上五種隸屬太樂署，「軍樂」却隸於鼓吹署。唐朝鼓吹樂規模擴大，內容充實（註二一），軍樂係以原有形式爲基礎，此與雅樂之保守舊習俗情形相同，本質上並未發生變化。

以上所述六種音樂，其在保持唐室國家權威，供用於禮儀方面之因素，較供宮廷貴族之奢侈方面爲大。其中最具典型者爲雅樂，因雅樂係以國家的禮儀爲其最大爲唯一之目的，軍樂中用於禮儀方面而具有大規模形式之鹵簿樂亦較實際作戰之軍事效用爲大，燕樂（燕饗雅樂）則持有娛樂和禮儀雙重目的，其餘胡樂、俗樂、散樂，均係以娛樂及藝術性質爲對象而轉用於禮儀方面者，十部伎則係集胡俗兩樂而成。

二、十部伎之成立

十部伎係就前章所述之九部伎中除以讌樂伎代替文康伎，另加高昌伎而成。計雅樂一伎（讌樂一伎——新讌饗雅樂之一曲），俗樂一伎（清樂伎），胡俗融合一伎（西涼伎），西域系六伎（天竺、龜茲、疏勒、高昌、安國、康國），東夷系一伎（高麗伎）。茲分述如次：

（一）**讌樂伎**：讌樂係貞觀十四年協律郎張文收所作「景雲河清歌」舞曲之別名。為唐初三大舞中燕饗雅樂之代表作，以胡樂器及俗樂器為中心，另配雅樂器（鐘磬等），與其他九伎不同，與隋朝九部伎中之文康伎性質類似。惟文康伎係全伎中最後演奏之一伎，具有禮畢意義；而讌樂伎則為十部伎中之首位，具有典禮開始之象徵。此曲在二部伎之坐位中亦佔首位，故有諸樂之首稱呼，亦係燕饗雅樂之代表樂。

（二）**清樂伎**：十部伎中除讌樂外，均非單一舞曲，為表示其樂舞，各伎均擁有樂曲數曲及數十曲者，其中以代表俗樂之清樂為最多，似含有唐初遺存之全部樂曲，（武則天垂政時約有六十餘曲）。上演時選定其中之一曲乃至數曲，構成清樂伎，隋書九部伎記載有陽伴、明君，並契等三曲名，似係選定之一例。所謂漢朝以後雅正俗樂之清商樂之性格，其表演，在樂器編成方面者，係由鐘磬、琴瑟、篪、塤等雅樂器與琵琶、臥箜篌、筑、笙、笛等俗樂器而成。

（三）**西涼樂**：係晉末，河西之涼州地區，將西域傳入之龜茲樂和當地清樂融合而成，當初稱為

秦漢伎，北魏以後改稱西涼樂。所用樂器，係由胡樂器九種，俗樂器五種及鐘磬等雅樂器等編成，其中鐘磬係利用於清樂者，爲強調其具有清樂色彩，有稱西涼伎爲國伎者。根據隋志記載，其樂曲方面係歌曲、解曲及舞曲所屬者各一曲。解曲並非樂器曲。原來，河西地方之西域文物流入中國之關口，涼州爲其中心。河西地方之西端，爲著名之燉煌千佛洞之佛畫，含有多幅佛前舞樂圖，其樂器編成，確係河西地方音樂，亦即西涼樂。

（四）西域系六伎：帕米爾高原（天山路）以東者，計有龜茲（Kucha），疏勒（Kashgar），高昌（Turfan）三種，均使用以豎箜篌、琵琶、五絃、笙、橫笛、簫、篳篥、羯鼓、腰鼓、答臘鼓、雞婁鼓、銅鈸、及貝等爲主之樂器，此等樂器，亦爲西域樂之典型。

帕米爾高原以西者，計有康國，安國及天竺三伎，其中康國，安國，均有顯著特色，使用正鼓、和鼓以代替羯鼓、腰鼓等鼓類，康國另有橫笛、銅鈸共計四種樂器編成，安國伎還使用特異之雙篳篥，至於天竺伎之編成，大致和龜茲伎相同，惟另包括有鳳首箜篌及銅鼓等特有樂器。

天竺伎之編爲六伎之一，似係印度音樂已有相當變化之明證。

欲瞭解印度音樂之眞相，首先必須知道漢唐期間，西方音樂東流情形和西域地區音樂之盛衰，關於西域地區音樂之盛衰，業已根據考古學資料與中國的文獻，在前章述說。至於西方音樂東流情形，譬如上述之「鳳首箜篌」該樂器係印度佛教音樂時代絃樂器中之代表，爲一弓形豎琴（Harp）（梵語Vīṇā），與五絃樂器（Lute）均係由印度經龜茲（位於天山南路，即今之 Kucha）於南北朝以後傳入

中國，此外伊朗系之豎箜篌（規矩形之豎琴）與四絃樂器則由伊朗經由格達拉，于闐（位於天山南道，即今之 Khotan）於漢朝傳入中國，上述兩條路線，係西域系樂舞東傳之二大潮流，十部伎中之胡樂器如依此兩大潮流區分如次：

(1) 伊朗系：琵琶、豎箜篌。

(2) 印度系：鳳首箜篌、五絃琵琶、銅鼓、銅角、羯鼓、都曇鼓、毛員鼓、雞婁鼓、答臘鼓、正鼓、和鼓、銅鈸、貝。

(3) 其他：無法明確判定者。如「篳篥」恐屬印度系，然根據中國文獻，可能爲北狄或西戎系統。「橫笛」若非雅樂之「篴」的系統，恐爲印度系之橫笛（梵語 Bansi）。

「簫」，爲中國固有者，然亦包含於伊朗系之西域樂。

如上所述，唐朝之胡樂器，大部份屬於印度系。因此推斷胡樂正式東流時期，當在南北朝以後龜茲樂舞（按龜茲樂爲印度佛教音樂系之主流）東傳中國時開始者，此爲最重要之理由。

十部伎中之西域系六伎，均屬印度系，根據隋志所載「天竺伎」和「龜茲伎」係晉末傳入西涼，南北朝以後復傳入中國。「高昌伎」則係唐朝貞觀時期傳入中國，按高昌（Turfan）位於天山北路，其文化稱爲中國回訖文化，該伎所用樂器均和龜茲伎雷同。

（五）高麗伎：係高句麗之樂舞，爲東夷音樂之代表，其樂器之編成除高句麗特有之「桃皮篳篥」及「義觜笛」兩種以外，其餘十二、三種係胡俗樂器，與西涼伎相同，並無東夷樂之特色，幾可視

作西域樂。

各伎之樂曲：

十部伎中來自外國者七伎，各伎所用樂器、樂曲、舞曲、服飾等，均有規定。根據隋書音樂志記載，天竺伎二曲，疏勒伎三曲，康國伎六曲，安國伎三曲，高麗伎二曲。關於歌曲、解曲及舞曲，概可分爲三種，大致一種一曲，但是康國伎却有歌曲二、舞曲四，因康國以善於胡旋舞而名噪一時，其舞曲之多，亦屬當然，其擁有歌曲，或尚不至僅傳入中國者六曲耳。

隋朝之文康伎，分爲行曲「單交路」，及舞曲「散花」，其中行曲，相當於日本中古時代之伎樂或舞樂。

唐朝讌樂曲，係由景雲、慶善、破陣、承天等四舞編成，十部伎之各伎均由二曲以上編成，無單獨以一曲編成者。

十部伎之本質：

十部伎之本質，一言蔽之，即宮廷內舉行燕饗時所奏儀禮音樂一大組合歌曲，細分如次：

(一)含有讌樂伎，形式莊重，具有儀禮的燕饗樂之性格。（註：讌樂伎係禮畢時所奏之音樂）

(二)內容包括雅樂、胡樂、俗樂三種，但以胡樂佔極大要素。

(三)十部伎中之第一伎爲讌樂（讌樂在九部伎中爲第九伎，即禮畢之樂），十伎順序爲讌樂、清樂、西涼、天竺、龜茲、疏勒、高昌、康國、安國、高麗。

(四)關於樂器之編成，除讌樂和文康外，各具有地方特色，其他如琵琶、笛、笙、簫等基本樂器，幾均係各伎通用。此外西域系五伎，除康國外，約有十種左右樂器所共通使用者。

(五)樂曲，根據隋書音樂志記載，至少有二十四曲表示各地方色彩，各伎內歌曲、舞曲、解曲，均善於變化，上演時，各伎限制每二種至三種爲一曲。

(六)樂人及舞人服飾，均具有中國風格，除龜茲、高昌、天竺等三伎舞人具有其當地之風土色彩外，其餘如中國系之清樂和西涼、高麗、天竺各具一種型色，至於西域系之五伎，幾均屬同一型態，惟色彩互異，各呈巧妙對照，使十部伎順次演出時更增效果。

(七)唐初，十部伎屬於太常寺太樂署。玄宗時設立教坊、梨園，當時俗樂胡樂，概由太樂署移交教坊梨園接管，但十部伎和二部伎則仍隸太樂署。

如上所述，綜合十部伎之本質，不外爲(1)屬於太常寺之宮廷燕饗樂之一種，內容均係胡、俗兩樂之藝術性的舞樂，但上演形式，則具有儀禮性格，(2)第一伎至第十伎均係同時依序上演，等二點。一般言，十部伎係將唐代胡俗音樂，分類爲十種與二部伎之分爲兩類易招誤解，因十部伎僅係集合胡、俗兩樂代表性之樂曲之一大組合而已，故並非包括所有俗樂、胡樂也。

十部伎在唐朝樂制中所佔的地位：

十部伎於唐初在以宮廷貴族爲中心之音樂文化上，確具最大比重，唐朝中葉以後，自太常寺之二部伎、教坊之胡部新聲、以及梨園之法曲，變成宮廷宴樂之中樞以後，十部伎之重要性大減。

所謂二部伎前身唐初之燕饗雅樂與十部伎，多供國家禮式上使用，後者（十部伎）用於外國使臣之接待，羣臣之賜宴，外征成功之慶祝宴，豐年之祝宴，高僧歸朝之歡迎宴，對寺院之宴賜等，其次數較多，規模亦大。前者（燕饗雅樂）則僅用於立太子時之祝宴與貴族在私宅所舉行之宴饗等。

所謂唐初樂舞，係在國家力量下所集結之樂舞。玄宗時教坊及梨園則係供天子生活上之享樂使用。兩者如相互比較，其在樂制中所佔地位當可瞭解也。

第二節　太常寺樂工制之完成

唐初音樂在國家力量下所集結之事實，在制度上最具表現性格，亦即主管國家及宮廷典禮之太常寺，集結此等樂舞外，並將太常寺內樂官人數及太樂署與鼓吹署兩個單位，予以擴充整備，尤其是鼓吹署所管之軍樂以外之樂舞，全部納入太樂署掌管（包括雅樂、胡樂、俗樂、散樂及燕樂），此固基於隋朝制度，但唐朝樂制規模之大，則為以往所未有者。樂工制度隨官賤民制度之實踐而完成，其屬於太樂署之各種樂舞，主要係由於樂工教習所上演者，亦係當時樂舞性格規定之基準。

一、樂　官

太常寺之音樂制度，係以樂工為中心，樂官則係監督樂工之官吏。按唐朝太常寺之樂官制度，係繼承唐制，以協律郎為總監督，下設太樂署及鼓吹署兩個單位。至於清商署，原係隋文帝所創設，但

曇花一現，傳至隋煬帝即告廢止，唐朝時僅以一伎地位編入十部伎（十部伎係太常寺管轄）。

太樂署設令（從七品下）為長官，丞（從八品下）為副長官，由懂得音樂之士充任，樂正八人（從九品下）隋朝時稱謂樂師，擔任直接教授樂工之責。此外府、史、典事、掌固等四官係太常寺八署之各署所共通設置之事務官。文武二舞郎共一四〇人，從事雅樂之八佾舞人員，包括文舞六十四人，武舞六十四人，此等擔任雅樂舞人，傳統上係採用良民，此與樂工所不同者。全署令以下共有八種職別，計一七五人（開元二三年以前為一七七人）。此外尚有太樂博士，助教博士，及音聲博士等人員與內侍省之內教博士共負教授樂工之責，太樂署內共有樂工約一萬二千人，學習成績優越者充任助教，並可升為博士。

鼓吹署僅有樂工約五千人，其規模遠遜於前者，其樂官制度，則係模做太樂署，設有協律郎二人，正八品以上官位，負教習總監督之責，為實際奏樂之指揮人員，故協律郎如非音樂人士則無法充任。

二、樂　工

（甲）樂工之數量和種類：

樂工係指在樂官監督及博士教導下之官賤民樂工而言。

新唐書百官志記載，太樂署所轄共有樂官（樂正、府史、典事、掌固、文武二舞郎）一七一人，

及樂工（散樂二八〇人，伎內散樂一、〇〇〇人，音聲人一〇、〇二七人）一一、三〇七人，此項數字，似屬可信，其與前述之隋朝樂工三萬餘人，以及在後篇中將述及之唐朝中葉樂工約三萬餘人，唐末減少至五千人等數字比較，其唐初樂工人數較隋朝三萬餘人減至一萬餘人，實由於唐初樂工制度整備，在人數上精簡裁減以及倣照宮妓之恩免歸鄉，解散樂工等所致者。

但是根據各種史料記載，樂工名稱，計有樂人、音聲人、樂工、舞工、歌工、伶人、倡優、散樂、妓女、女樂、鼓人等數十種。此等名稱中，其有一定制度之稱謂者，僅爲官賤民五階級中之太常音聲人和樂戶有關者，其餘均係無特定意義之男女樂人之通稱。按音聲人和散樂之名稱，新唐書百官志及唐律疏議等雖均未作制度化，然各持有特定之內容。蓋太樂署之樂工，大別爲音聲人和散樂（包括伎內散樂）二種，音聲人除散樂外擔任太樂所屬之雅樂、燕樂、俗樂、胡樂等一切音樂之樂人。根據唐初所謂散樂一千二百多人，音聲人一萬多人之數字上觀察，上述假定當可成立，但音聲人有時亦包括散樂，成爲所有樂工之總稱，故在稱謂上缺乏明確性格，辨別爲難。

（乙）　**唐朝官賤民之制度：**

唐朝賤民有公私之別，私賤民計有私奴婢、部曲、客女、隨身等區別。官賤民則有太常音聲人——雜戶——工樂——官戶——官奴婢等五種。此五種奴隸階級，身份上有差別，最高者爲太常音聲人，在州縣有戶籍，可與良民結婚，持有受田，進丁之義務，幾與良民相同，其差異者僅爲良民課有賦役之責，而太常音聲人則一年數度上京前往太常寺供獻樂舞之技能。其次爲雜戶，其持有戶籍及受田、

進丁、賦役等與太常寺相同，但不能與其他階級通婚（僅規定與雜戶間通婚），此點較遜於太常音聲人。至於工樂以下三種階級，均無戶籍，為純然之奴隸。此外，樂戶隸屬太常寺；工戶屬於少府；官戶及官奴婢與雜戶相同，分別配屬諸司。工樂和官戶均係一年輪值上京三次，故兩者似屬同一階級，至於官奴婢，長年服役，又無特技，為官賤民中最低地位之階級。

（一）樂工的身份

如上所述，官賤民中「太常音聲人」及「樂工」所表示之特異性，實由於音樂方面之特技觀點而產生者，關於其身份性質，「玉井是博」及「黃現璠」兩氏已有詳細研究。茲特就樂人性格等因素將兩者身份詳述如次：

(1) 樂工身份上之規定

① 戶籍：

太常音聲人在州縣設有戶籍，樂戶則無戶籍。前者係常住戶籍地，輪流上京赴太常寺當值，而後者無戶籍，所謂樂工人數一萬二千多人（至少七、八千人以上）太常寺無法全部容納，似係在太常寺外指定地區集居，而和太常音聲人相同輪流當值。按隋朝會在關中設「坊」，容納所有樂工，而唐朝則無此種制度。

② 輪流當值：

「太常音聲人」與「樂戶」，常居太常寺外，輪番上京當值，在太常寺習樂，宮廷內服務。其中

太常音聲人輪值時間分爲四、五、六三班，第四班輪值時間中午，第五班下午二時，第六班爲下午四時。樂戶輪值時間原則上一年四次，即分成三批，每批一年四次，每次一個月，輪流依序當值。散樂樂人包括長役散樂和輪值第四、五、六班散樂兩種，後者與太常音聲人均依其居住地距離京城之遠近，如距離在一千五百里以上者，則減少上京次數，而每次上京服務期限，則增爲二個月。

③受田、進丁、老免、免賦役：

太常音聲人和良民相同，均有戶籍，身份方面，亦和良民相似。按唐朝法律規定其和良民（一般百姓）同負受田、進丁、老免義務，惟在稅務方面，一般農民需負擔很重之征徭、雜料等臨時雜稅雜役，而太常音聲人則予豁免，而代以一年數次上京輪值。至於樂戶，雖無明文規定，根據各種證據，似和太常音聲人相同，但兩者之間仍有若干差異，如長期服役之散樂人，閏月免值，照發工資，但必須服徭役。

④婚姻：

太常音聲人在身分上最和良民相似而和其他五種階級官賤民有顯著區別者，則爲婚姻。按雜戶、工樂、官戶、官奴婢等四種階級，祗准在同一階級內相互通婚。

⑤出身：

太常寺樂工，不僅爲終身身分，且父子相傳，平時似無異動，然因老免、死亡之自然減少和少數

由於法規昇格，尤其於唐朝中葉，樂舞流行，需要量增加，故新的樂工來源，原則上從犯罪官吏中遴補，叛將與敗戰官兵及其妻眷，編入樂籍。此外官賤民中之官奴婢及官戶亦有推選具有樂伎造詣者充任樂戶，並規定可昇格爲太常音聲人。若根據以上規定而樂工人數仍不足時，則可隨時從百姓中徵集。

⑥放免：

樂工身份，原則上父子相傳，法律上則有恩免規定，但實際上未依法律規定而獲放免者，亦大有人在。根據唐律，官奴婢、官戶、雜戶可由赦宥升爲一等乃至三等或直接升爲良民。此外六十歲以上及殘疾者（官戶、雜戶則七十歲以上）均變爲良民。上述三種階級大部份爲沒有特伎之賤民，至於工戶、樂戶及太常音聲人，或因具有特技關係，並不適用於上述規定，而太常音聲人更有因戰功而脫離樂籍獲得五品以上勳品者，惟樂戶雖可昇格爲太常音聲人，但是否可憑特別赦宥。惟得勳功之機會極少。

除上述恩免機會以外，根據教學及服務成績，脫離賤民，進級爲無品位之樂官（即博士），爾後再積功授爲散官，此種規定，係對持有特技者之恩典，一般官賤民則無此機會。此外樂工中亦有因蒙寵恩而不依法規，一躍成爲官吏者亦大有人在。

關於樂工晉遍恩免辦法，始自唐初，因唐朝初期將歷代以來宮中各種制度加予整理後所採取之宮人恩免中之一種措施，亦即武德四年，將武德元年以前，因犯罪而編入樂籍，子孫相傳繼承者，

部份教授陣以外者，脫除樂籍，其中以前曾任官職者，亦恢復其品位，此種恩免情形，唐朝中葉未曾實施。唐朝末葉，再度實施樂人、宮人等之放免，此或由於當時各種制度之廢頹及宮廷緊縮經濟而產生者。

上述官賤民之身份，最堪注目者，太常音聲人持有婚姻、輪值、放免等特典，樂戶地位低於雜戶，其與太常音聲人間更身份懸殊，但同具本特技，此為樂工（樂戶、工戶）之特異處，與其他官賤民所不同者。

(2)有關樂工刑法上之規定

唐例疏儀，為對樂工刑法上規定最詳精之史料，其對太常樂工，僅就具有特殊價值者，予以記述。本研究並儘量利用其他所有史料，以努力究明有關太常樂工刑法上之各種規定，茲分述於下：

①名例：

太常樂工，對於笞、杖、徒、流、死五種刑罰，原則上接受笞刑與杖刑，豁免流刑、死刑，而以杖刑代替流刑，依流刑距離二千里，二千五百里，三千里代以杖刑一百，一百三十，一百六十，此種課刑方式，稱為留住法，留住太常寺服務，惟最長留住期限三年，縱係重犯亦不超過四年，此種徒刑流刑不超過四年，笞刑杖刑不超過二百之規定與常人相同。按留住法係對具有特伎樂工之一種特殊恩典。唯此種所謂持有特伎樂工，必須經過嚴格訓練（習業）階段，其尚在訓練者與業已結業者兩者之待遇，當有差別，前者如犯徒刑罪，不能適用留住法，和常人相同，課以徒刑

。此外，女性一般利用留住法以杖刑代替流刑，但如犯蠱毒之罪者（以毒蟲殺人）則不能享有此種恩典而課以實際流刑（一般男性課以絞刑）。至於與婦女同具留住法之樂工，婦女受惠情形相同，男性則較一般男子享有較優待遇。

②戶婚：

如上所述，樂戶僅限於同色通婚，太常音聲人則允許與良民通婚。至於違反此種規定，其在刑法上之制裁，唐律雖無明文規定，根據疏議解釋：（Ａ）樂戶如與太常音聲人以外之官賤民通婚，此為正當之事，並無處罰。（Ｂ）樂戶如與良民通婚，根據官奴婢、官戶、雜戶情形推定，可能杖刑一百。（Ｃ）太常音聲人在婚姻方面，如與良民相同，如與官戶通婚，處杖一百，如與官奴婢通婚，奴婢課徒刑一年半，音聲人課徒刑一年，音聲人如與私賤民之部曲及私奴婢通婚時其所受處罰，與官奴婢通婚相同。

此外養子之收養亦與婚姻相同，受有限制，即當色相養。違犯者，如良人收養樂戶，如係養子，樂戶徒刑一年半，如係養女，課杖刑一百後，並禁止其收養行為，太常音聲人則和良民相同。

③緣坐：

太常音聲人和雜戶如因違犯叛逆、十惡、計劃殺人及造蓄蠱毒等罪名時，則和良民相同，適用緣坐法，樂戶、官戶、官奴婢則不適用此法。

④盜賊：

序說：第二章　唐朝初期太常寺樂工制之完成

二七

樂戶和普通公務人員相同，如謀殺所屬官廳五品以上之長官（樂戶組織內則爲太常卿——正三品）

課流刑二千里之處罰，（官戶、官奴婢謀殺司農卿，其罪亦同）。此外毆罵罪方面，如毆打所屬

五品以上長官課徒刑三年，毆傷時流刑三千里，如毆成重傷則處絞刑，如毆打六品以下官長（樂

戶組織中之太樂令或鼓吹令——從七品下）徒刑一年半，毆傷徒刑二年，重傷徒刑二年半，毆打

死之則處斬刑。此外如辱罵五品以上長官徒刑一年半，六品以下長官杖刑九十，如對佐職長官

（低級官長）毆打時，其所處刑罰較六品以下長官爲輕。上述規定，係指工樂、官戶、官奴婢三

者而言，並未包括太常音聲人和雜戶在內。

常人犯殺人罪獲得赦免死刑，移居離鄉千里以外規定者有之，官賤民如同樣判處移鄉遷居處分時

，則依然輪值赴太常寺出勤。惟太常音聲人則和其他官賤民不同，如不服從移居命令，則加予二

年徒刑。

⑤逃避：

樂工逃避本職時所課刑罰，詳述於唐律疏議之名例、詐僞、捕亡等各項目內。

如上所述，樂工刑法規定上，所值得吾人注意者，太常音聲人及樂工，固以奴隸身份和常人享有

差別待遇，但其能享受一般男人所不適用之留住法、豁免流刑、留住太常寺，此亦爲對具有特技人員

之一種特殊恩典。

（二）樂工之敎習情形

太常寺樂工之構成，主要分爲由於音樂種類之構成面與由於身份關係構成面兩種，惟兩者均須經過教習階段。

關於樂工在宮廷活動中，有關樂舞情形，均有相當史料，關於敎習方面，則缺乏紀錄。茲就新唐書卷八十四百官志中有關太常寺太樂署條文中所述之三〇〇個小記爲中心，綜合其他零星資料，探悉樂工從其老師太樂博士授課時必須遵照課業、試驗、進級規定辦理，並依此規定漸次進級升爲博士後，脫離賤民身份更進而獲得官位。

(一) 博士的課業和等第：

新唐書一文係由博士之課業與考第，及樂工之課業與考第二部份。前者固與本題無關，惟爲瞭解樂工成業過程以及成業後之昇進狀況，特先概述有關事項如次：

太常寺樂工，係由太常寺所屬之博士——太樂博士——授課，此外音聲博士、內敎博士（職司女敎之博士。原屬掖庭宮和內敎坊）亦有關係，此等博士，均無品位（按國子監之國子博士五品上，大學博士正六品上），並輪值授課。十年——十五年間，每年考試。前十年授課結業人員，再五年接受成績調查，依其成績分成上、中、下三等考第，十五年內如能獲得一定考試成績，授予散官。上述之所謂一定考試，可能爲上考五次，中考七次。（按考試亦分爲上、中、下三種）至其主辦考試機關，一般官吏爲吏部，而博士課業之考試，則由禮部主持，並將考試成績上奏。

(二) 樂工之成業：

樂工修業階程，就長上（長役，即經常輪値者）言，有三：

① 難色大部伎，修業期間三年；次難色中部伎二年；易色小部伎一年。

② 修業期間，難色大部伎與次難色中部伎均須經博士二人考試，考試次數可能四次。

③ 學習難曲五十首以上，才能擔任宮中演奏工作。

修業人員，如能完成上述三個階程，才算結業。其行爲謹愼正直者，依次升任助教博士（亦有六年間三個階段八種等第者，惟其與四次考試之關係如何？不詳）。

至於修業期間，無法完成規定階程，未能結業者，則由太樂署轉移鼓吹署，蓋鼓吹（軍樂）所需技術較太樂署所屬之雅樂、俗樂、胡樂、散樂等低。鼓吹與「難色」及「易色」均有區別，其在「難色」與「易色」無法學成而移降鼓吹署後，均能迅速結業，而後者結業後則無法遞升博士，恐將降爲「官戶」，「官奴婢」等賤民階級。

（三）樂工之任官：

如上所述，樂工係世襲之官賤民階級，在法律上固有脫離此種身份機會。譬如修完博士課業者，可升爲沒有品位之博士（技術官），並可積功授予散官名位。此外亦有未按規定獲得皇上寵遇者，此種獲寵授予官位情形，始自南北朝。當時胡樂流行，胡樂樂人倍受皇室重視。諸如北齊後主耽愛胡樂、寵愛胡樂，樂人曹妙達、安末弱、安馬駒等，分別封王，授予開府之榮譽；隋煬帝重用白明達，任爲太樂署官吏之樂正（唐時爲九品下官位）。唐初政治及社會秩序恢復，官賤民制度亦告完成。當時朝

庭如有重用樂工情事，監察官吏必提出彈劾，如高祖任命胡舞舞人安叱奴爲散騎常侍（從三品官位）

，李綱曾予直諫，此事留爲後世美談。太宗時，寵遇白明達與王長通，監察御史馬周，亦上奏朝庭，

認爲樂工，可厚贈錢帛，不能授予高爵，不許與士大夫交流。玄宗時，寵用樂工，宮廷音樂，盛極一

時，樂工與士大夫交流者，數以百計，李龜年、敤年、鶴年兄弟三人當時在東都建築豪華府邸，享受

奢侈生活，超過公侯以上，似已具有相當官位，關於李氏兄弟由樂工登官情形，未見史傳，亦無彈劾

史料，或因當時官常額廢故也。迨至唐末，彈劾諫言，復再度見於史料，當時尉遲璋（于闐樂人之後

裔）授予六品官位之王府率時，楊嗣復提出反對，惟陳夷行却認爲王府率僅不過是六品官位之雜官，

應不成問題，結果反使尉遲璋任命爲較高官位之上州長史。懿宗帝亦曾不接納曹確之諫言，任命李可

及爲從三品官位之威衛將軍。

除上所述情形外，樂工之升任官位者，當大有人在，大多數多係違反法律規定，而史料中所載者

則係合法任官人員中比較顯著者部份人員而已。

四樂官之待遇和納錢：

普通輪值出勤之樂工，並無特別贈賜款額之記載。僅有長上（經常輪值）和別敎（卽梨園別敎院

之樂工）如未能修完十曲，則扣減三分之一待遇。此外尚有內敎博士和長敎（長上）留發待遇之規定

。惟兩者待遇數額均未見說明。

相反的，關於納錢部份，却有具體記錄。如樂人和音聲人，因故缺勤，則必須繳納資錢；散樂人

員，大致於閏月時（三年一次）缺勤，繳納資錢一百六十七文；長上人員雖在閏月仍照常輪值，故以勤務代替資錢。此外太常音聲人如不輪值，繳年額二千錢；樂戶（工樂之樂）則繳年額一千五百文。

關於上述款額價值，就當時（唐初──唐朝中葉）物價言，唐初來年，米價每斗四、五文，唐朝中葉每斗漲價達一百文（註三○）。北宋時，太常寺所屬之教坊樂手兼內中上教博士六人，每人月支銀十兩。此外太常寺燕饗樂。全部人員月薪共計六千四百六十一貫八十文（每貫共計一千文）中，上工月支四貫，中工（樂工）月支三貫，下工月支二貫，另發米一石，衣料絹二疋，因其年額最少者達二十四貫以上，故遠較唐朝之太常樂工待遇為優。物價之騰貴，或係原因之一，惟唐朝之太常樂工，係官有奴隸；而宋朝教坊，則非官賤民。關於唐朝太常樂工之待遇，根據太常音聲人納錢年額二千文推算，其數額當較此為少。

第三節　內教坊之創設情形

唐初，宮庭樂舞除軍樂屬於鼓吹署外，其餘雅俗樂均隸太樂署管轄。唐朝中葉，由於胡俗樂之發達，新設立教坊、梨園接管原隸太樂署之胡俗兩樂。「教坊」為爾後左右教坊之前身，其本身則係唐初武德年間之內教坊所演變發展者，當時，內教坊規模甚小，微不足道，無法與太樂署比擬。惟唐初太樂署外，已有內教坊之樂舞設施，此點，頗堪吾人注意。

三二

一、內教坊之變遷

內教坊即係內教（女教）之坊意義。唐初武德年間創設，位於宮中，設中官一人為長，按此種集合樂人，共居一處情形，始自南北朝。隋朝統一全國，大業六年亦曾將魏、齊、周各地樂人，均配置於太常寺，在『關中』設坊集居，惟「關中」並非宮中，集居樂人亦並不僅限於女教，故兩者當無直接關係。唐初除內教坊外，另在中書省管下，設有習藝館（原稱內文學館）由宮中遴選精通儒學者一人執教，教導宮人。按習藝館名稱，原係如意元年武則天所賦予，旋改稱為翰林內教坊，後再度復名「習藝館」，直至開元末年廢止。此後屬於習藝館之內教博士等人員，則改隸內侍省。

武德年間創設之內教坊，於內文學館由習藝館改稱為翰林內教坊時，亦因武則天耽溺道教，更名雲韶府。此或係書經中「益稷」之「簫韶九成」名稱之由來。唐末燕樂之「雲韶樂」，和宋朝教坊四部之雲韶部，或亦發軔於此。雲韶府更名後十四、五年，神龍年間，又復名為內教坊。

開元二年，宮外設置左右教坊，蓬萊宮（東明宮）旁邊，亦設置內教坊。蓋當時宮中之內教坊或已同時廢止。新成立之內教坊，不隸中書省，似係移屬太常寺管轄，習藝館亦由中書省移屬內侍省。如此種種，當為唐初匆匆創設之各種官制，經過不斷改善，迨唐朝中葉完成整備之各個過程中之一例。

二、內教坊之內容和組織

內教坊，係內教（女教）之坊並非內之教坊。

關於內教坊之內容。按「內教」兩字，原屬多方面性質，茲僅就有關樂舞方面言，所謂「以按習

雅樂」。但雅樂，自周朝以來為用於祭祀之樂，女子之宮廷樂則以房中樂（房內樂）之名，置於正樂

以外，故「內教」似無嚴格之雅樂意義，而可作為宮廷樂意義之解釋。宮廷樂亦即房中樂，房中樂固

不能稱為雅樂，但和民間樂妓之淫樂意義所用之女樂，則大有區別，故本篇內仍書為雅樂。

關於武德年間內教坊之組織，缺乏史料，無從稽考，所知者，僅設有中官（宦官）一名為長，至

於習樂人員，似係宮人（即掖庭宮女），教授則係中書省隸下教導宮人「書算衆藝」之宮教博士（從

九品下官位）。內文學舘（習藝舘）除上述宮教博士外並設有內教博士十八名，以及其他官吏三十六

名，內教坊之組織，大體上或與此相類似。

總之內教坊係唐初樂制中以服務宮廷為主要目的之惟一樂制，占有特殊地位。但是房中樂，大體

上持有儀禮音樂之要素，故並不僅以充實宮廷娛樂生活為目的，而內教坊亦係教習雅樂之處。綜上所

述，唐初，太常寺樂工制之完成，依此基盤，當時之樂舞和樂制之性格如次：

當時宮廷樂舞，係由官有奴隸專門演奏，社會人士對音樂之基本看法，如官賤民制度中之工樂階

級，和樂戶同一階級之工戶，係專負工藝建築造園之奴隸。目前日本正倉院所保存之唐朝傳入之高級

工藝品，有部份即係此種工戶所製造者。但樂舞方面，尚設有高階之太常音聲人，並訂有受完一定課

程，成績良好者脫離賤民獲得官位之法律方面之規定，更有未按法律過程蒙恩寵而獲官位者，樂戶雖

係賤民，因其具有特殊技術，享有特別待遇。除賤民階級外，其他良民乃至官吏、富商、貴族階級人

士中喜愛樂舞者當爲數亦多。例如史傳中所載太常少卿祖孝孫、呂才、協律郎張文收等通曉樂律之學者(註二三)。唐朝中葉以後，有關士大夫階級喜愛歌唱者亦大有人在(註二四)。尤以漢晉以來，士大夫酷愛詩文、書畫、象棋，並善於七弦琴之音樂(註二五)，後者，於唐初更爲流行，此種琴樂，多係以儒教與老莊思想之精神爲背景，故並非雅樂般之儀禮性之音樂，而係優秀之藝術，此亦爲中國人尊重和愛好音樂藝術之例證。惟唐初樂舞，含有新國家創設時必然性之思想與粉飾意義之雅樂，與象徵國家皇室權威大規模之宴饗樂(註二六)，又稱觀樂，均屬官賤民階級之樂工所演奏者(註二七)。此種制度，亦爲當時音樂之性格與社會地位之根本規定。俗樂因缺乏儒學之禮樂思想與國家思想爲背景，評價不高(註二八)。

一切音樂，均以國家和宮廷之政治利益爲主，關於音樂之娛樂性，亦被政治利用。宮廷燕樂，由奴隸專責擔任，其技術必須具有相當程度，此在教習階課程中，已有詳細規定。但在唐朝封建社會制度下人間個性藝術發展方面，音樂遠較文藝、美術落後，此或因音樂委由奴隸階級辦理，當在想像中。

俗樂內容儀禮之大宴饗樂，其在娛樂性之技術與精神兩方面，均發揮高深之藝術性。按十部伎包羅胡樂

總而言之，唐初音樂性格，其在集權體制下，表現於樂制方面者，係以十部伎與太常樂工制爲代表。唐朝中葉，樂制固依然集中於國家體制外，另方面，皇帝個人、宮廷及貴族享樂生活需要，設置敎坊與梨園。唐朝末期，隨貴族與官僚文化之沒落，商業、市民娛樂生活漸趨活潑，都市方面以妓館爲中心；此種變換情形，使吾人對唐初音樂文化之性格，更可獲得進一步之瞭解。

第三章　唐朝中葉，教坊及梨園之設置

——宮廷音樂之最高潮——

唐代宮廷音樂，於唐朝中葉，達於頂點。當時情形，一言蔽之，即胡俗兩樂之融合。其在樂制方面，成立二部伎與太常四部樂，並設置教坊與梨園。尤以天寶十三年，利用胡俗兩樂融合之契機，勅詔「胡部新聲」與「道調法曲」之合作，按二部伎中之坐部伎與其同系音樂發展結果。玄宗時，賦予法曲名稱，此種趨勢，延續至唐末，胡俗兩樂完全融合成為新俗樂，並傳承爲宋朝燕樂。

此種唐朝中葉音樂之重大變化，其與唐初以太常寺爲中心之音樂安定情形，無法作同日而語。前章第一節內，曾就唐初音樂分爲雅樂、燕樂、俗樂、胡樂、散樂、軍樂六種項目，爾後成爲雅、胡、俗三樂鼎立局勢，關於新制度中最重要之音樂種類上又提及十部伎。上述之唐樂六種項目，原則方面，本章內可以通用，茲以燕樂之完成（二部伎及太常四部樂之成立），胡俗樂之融合，法曲抬頭等顯著的變化爲中心，敍述其經過情形。尤以天寶十三年「胡部新聲與道調法曲之合作」與俗樂二十八調之成立，以強調其由於胡俗兩樂融合之契機所顯示之同一事實。

胡俗兩樂融合，迨至玄宗，達於極點。當時，女樂興隆，太常寺太樂署以外，相繼設立左右教坊與梨園。前者除接管全部胡俗樂，一部份女樂化之燕樂外，並吸收散樂，故成爲宮廷音樂之中心；後

第一節　胡俗兩樂之融合

────二部伎與太常四部樂之成立────

一、二部伎之成立

者係將太樂署樂工和教坊樂妓中遴選人員專門授予法曲。據說玄宗曾親自教授，堪可稱爲唐朝樂制之精華，關於教坊與梨園詳細情形，容在下面各節，分別叙述。

(一)開元年間雅樂之燕樂化

唐太宗時，祖孝孫等所改定之大規模之雅樂，自武則天耽溺道教以來，僅供各皇帝廟樂之用，未有較大發展。迨至玄宗開元廿九年制定開元禮(註二九)時，才漸告再度興隆，並將太宗創定之十二和之樂另加三和，成爲十五和，確立爲祖宗廟樂。並進一步，文舞採用唐初以來之九功舞；武舞採用七德舞，均賦予雅樂之名。

九功舞係唐太宗時之秦王破陣樂；七德舞係功成慶善樂之舞，均係燕饗雅樂。此種樂舞，如太宗時之讌樂；高宗時之一戎大定樂、上元舞；武則天時之六合還淳之舞、神宮大樂舞、越古長年樂等順次製作者。破陣樂、慶善樂與上元舞稱爲唐朝三大樂，並修入雅樂。按燕饗雅樂，原非雅樂而採納胡俗樂之要素（樂器等），修入雅樂時，此種要素，似有廢除模樣(註三〇)。

上述燕饗雅樂，於具有娛樂及藝術性之胡俗樂隆盛之唐朝中葉，其在內容及形式兩方面，代替古老之雅樂，以儀禮樂之姿態，大受歡迎。玄宗時完成組織性之制度，創設二部伎。

（二）二部伎之成立

二部伎係由立部伎八曲與坐部伎六曲所合併組成者。

(1) 立部伎（括弧內表示作曲時間）八曲。

① 安樂（北周，武帝）　　② 太平樂（隋）

③ 破陣樂（唐，太宗）　　④ 慶善樂（唐，太宗）

⑤ 大定樂（唐，高宗）　　⑥ 上元樂（唐，高宗）

⑦ 聖壽樂（唐，武則天）　⑧ 光聖樂（唐，玄宗）

(2) 坐部伎六曲

① 讌樂（唐，太宗）　　　② 長壽樂（唐，武后）

③ 天授樂（唐，武后）　　④ 鳥歌萬歲樂（唐，武后）

⑤ 龍池樂（唐，玄宗）　　⑥ 小破陣樂（唐，玄宗）

上述作曲時代，大部份根據通典二部伎之條文，惟聖壽樂。亦有傳說係玄宗開元十一年製作者。

本節所述二部伎之聖壽樂所記作曲年代，據說係改作為教坊之妓樂時間，是則，二部伎十四曲中移作教坊樂之情形，實頗堪吾人注意。

關於十四曲分成坐、立二部伎制度化之年次，當爲玄宗時代。記述二部伎之最古文獻，則爲協律郎劉貺所著作之太樂令壁記，因渠係關元九年前遞進爲太樂令，當在此以前；教坊、梨園、太常四部樂等玄宗時期音樂設施之集中，恐係玄宗初期之事。按高宗儀鳳二年，太常少卿韋萬石之郊廟宮懸備舞議中，曾提及立部伎內破陣樂及慶善樂編入雅樂，此或爲須想其有坐部伎之語，但玄宗時之坐部伎採用高宗以前者僅讌樂一曲，連同高宗以前立部伎六曲，共計七曲，僅爲玄宗時立、坐二部伎十四曲之一半，高宗時之立部伎恐無正式制度，但當時已有立部、坐部觀念頗堪注意。

(三) **二部伎之內容**

(1) 立部伎

① 安樂——舞者八十人，排列正方形，象徵爲城廓舞蹈之舞曲。北周時稱爲城舞。舞者戴狗喙獸耳等面罩，穿畫襖戴狗皮帽，扮成羌胡人模樣，爲二部伎中特殊之舞曲，相當於日本伎樂之迦樓羅與舞樂之崑崙八仙。安樂並非伊朗或印度系之西域樂。

② 太平樂——五方獅子舞之樂曲。爲日本信西古樂圖內所見獅子舞之祖型，歌者一百四十人隨舞而奏。

③ 破陣樂（秦王破陣樂，爾後爲神功破陣樂）——太宗爲歌頌秦王戰功之武舞。一百二十人舞者，穿着金甲、戎裝，作成各種陣形舞蹈之所謂隊舞。

④ 慶善樂（功成慶善樂）——係歌頌唐朝父治天下安樂之文舞。舞童十六人，穿戴進德冠等王侯

⑤大定樂（一戎大定樂，八紘同軌樂）──為記念平定遼東時之作曲。舞者一四〇人，穿着五綵禮服，徐步舞蹈。破陣樂與慶善樂相當於日本舞樂之大平樂（武），與萬歲樂（文）。

⑥上元樂──一百八十一人，穿着畫有雲水之五色衣服，象徵康樂之文舞。

⑦聖壽舞──舞者一四〇人，戴金銅冠，着五色畫衣，排列成「聖超千古，道泰百王，皇帝萬歲，寶祥彌昌」十六個字之所謂字舞。

⑧光聖樂──舞者八十人，穿戴鳥冠及五綵畫衣，為歌頌王業，與隆之文舞。

(2)坐部伎

①讌樂──係由景雲舞（舞者八人），慶善舞（四人），破陣舞（四人），承天舞（四人）等四部合併而成，為二部伎中最大之曲，亦係十部伎中之第一伎，稱為「元會第一奏」。其樂器編成，包括屬於雅胡俗三樂之廿九項卅四種樂器，故無論在二部伎或十部伎中為規模最大之樂舞，舞者穿袍褂戴假髻，服飾與十部伎相接近。

②長壽樂──舞者十二人，穿戴冠與畫衣共舞。

③天授樂──舞者四人，穿畫衣戴冠（鳥冠，鳳冠）共舞。

④鳥歌萬歲樂──舞者三人，頭戴鳥冠，高呼萬歲，倣鸚鵡而舞。

⑤龍池樂──舞者十二人，戴飾有芙蓉之冠共舞。

⑥小破陣樂──將立部伎中之破陣樂，縮小規模，舞者四人，變成為坐部伎化。

(四)樂器之編成

立部伎所用樂器，大部份為大鼓與龜茲樂器。大鼓為必要之樂器，故在顯示燕饗雅樂之樂器分類之太常四部樂制度中，設有大鼓部。至於龜茲樂器部份，係指十部伎中代表西域樂之龜茲伎所使用之豎箜篌、琵琶、五絃、笙、簫、橫笛、篳篥、銅鈸、答臘鼓（揩鼓）、毛員鼓、都曇鼓、羯鼓、侯提鼓、腰鼓、雞婁鼓、貝等十六種樂器。大定樂除上述各種樂器外，還使用軍樂器中之金鉦。慶善樂之樂器，則由西涼樂亦即龜茲樂器系之豎箜篌、琵琶、五絃琵琶、笙、簫、篳篥、橫笛、腰鼓、銅鈸、貝等九種與長笛、齊鼓、擔鼓、鐘、磬、彈箏、搊箏、臥箜篌等樂器編成：慶善樂除使用胡、俗樂器外，並使用雅樂器之鐘、磬，為其特徵，此並為西涼樂由龜茲樂和清樂合成者，為一般人稱慶善樂係最閑雅樂曲之由來。坐部伎中讌樂規模最大，擁有雅、胡、俗樂器二十八種，其中雅樂器僅玉磬一種，俗樂器約十種，胡樂器則最多。龍池樂亦使用鐘，此與立部伎龜茲部之西涼樂器為一極好對照。坐部伎中除上述二樂外，餘與立部伎相同，使用龜茲樂器，但不使用大鼓，蓋坐部伎係坐奏之樂故也。

關於二部伎基本樂器之龜茲樂，似無太常四部樂制之龜茲部之意義，但太常四部樂制中之龜茲部使用管、鼓樂器共十種，胡部使用絃、鼓樂器十種，兩者共有樂器十五種，既與龜茲伎十六種樂器一致，四部樂制中當另有大鼓部，上述三部實較太常之燕饗雅樂更包含了十部伎所使用之樂器。

(五)二部伎之本質

關於二部伎之本質，由於史料不全，有誤解爲係將唐朝音樂分成二大部份制度，或爲十部伎分成二大部份之制度者。按二部伎屬於太常寺，惟當時（二部伎成立之玄宗以後）俗樂係屬於敎坊，二部伎固爲燕饗雅樂制度，倣照雅樂之堂上登歌與堂下樂懸形式，分成坐奏之坐部伎與立奏之立部伎，其內容却充滿胡俗樂，成爲所謂新型之燕饗雅樂。此種融合雅、胡、俗三樂所產生之一種儀禮樂，實由於唐朝時期胡俗樂高度發達，而雅樂則墨守古樂之形式與內容藝術方面落後，故在形式上保守古制，內容方面適合新時代要求之狀況下所形成者。此種情形，除太宗之破陣、慶善、上元等三大舞，及二部伎之十四曲以外，上述武則天（武后）時代之二曲，亦係如此。玄宗以後，如代宗之室應長寧樂、廣平太一樂；德宗之定難曲、繼天誕聖樂、中和樂、順聖樂、南詔奉聖樂；文宗之雲詔樂；武宗之萬斯年曲；宣宗之播皇猷之曲等諸曲，或爲皇帝之命製作，或爲節度使等呈獻。其中文宗命令製作之雲詔樂（雲詔法曲）和劍南西川節度使韋皋呈獻德宗皇帝之南詔奉聖樂，均係著名之曲，南詔奉聖樂係由四部中軍樂部之樂人演奏者。

如上所述，唐朝時期音樂係以雅、俗、胡三樂合成之儀禮性的燕饗雅樂爲一大部門。所謂二部伎，亦卽就其中之十四曲分成坐立二部份之一種制度。至於二部伎上演方法，則與十部伎不同，按十部伎係一次演完，而二部伎則係選擇其中之一曲或數曲上演者。

二、太常四部樂之成立

太常四部樂雖係和玄宗時設立之二部伎、敎坊、梨園同為重要樂制，但在通典、新舊兩唐志、唐會要等基本音樂史料中則未見記載，僅在宋朝王應鄰之玉海與明朝方似智之通雅中，與二部伎、十部伎共同記載。至於唐代史料中亦僅有玉海引之實錄和兩唐書之崔邠傳內記有太常四部樂，但吾人如能深究新唐書卷二二二下南蠻傳之南詔及驃國之條文、段安節之樂府雜錄、宋史樂志之敎坊等條文則當可發現此重要制度之存在。南詔四部樂係依上述南詔奉聖樂所使用之樂器類別分成龜茲、大鼓、胡、軍樂四部。宋朝敎坊之四部，係根據唐朝舊制記述者，按宋朝敎坊之燕樂（係繼承唐末之新俗樂，包括唐朝燕饗雅樂之遺聲在內）係混合唐朝遺曲，其樂器編成亦係分成四部。宋志之四部為法曲、龜茲、鼓笛、雲韶等四部，樂府雜錄內，於有關雅樂部、清樂部等項目中載有鼓架部、龜茲部、胡部等三部名稱，此或係唐末太常四部樂之暗示。

上述新唐書南蠻傳，宋史樂志，樂府雜錄等三種史料中，互有四部，根據唐朝之太常四部樂類推為龜茲部、胡部、大鼓部及鼓笛部，各部之樂器大致如次：

(一) 龜茲部：

管樂器：三種（笛、觱篥、簫）

鼓樂器：四種（羯鼓、揩鼓、腰鼓、雞婁鼓）

序說：第三章　唐朝中葉敎坊及梨園之設置

四三

打樂器：三種（方響、拍板、銅鈸）

(二) **胡部**：

絃樂部：四種（箏、箜篌、五絃、琵琶）

管樂部：三種（笙、笛、觱篥）

打樂部：三種（方響、拍板、銅鈸）

(三) **大鼓部**：大鼓（多數）

(四) **鼓笛部**：笛、杖鼓（腰鼓）、拍板

上述龜茲部與胡部，前者使用革、竹、打三種樂器；後者使用絲、竹、打三種樂器。此種情形，唐宋相同。至於大鼓部，在南詔四部樂稱爲大鼓部；宋教坊四部內則稱雲韶部。按雲韶部係唐末之燕饗雅樂中雲韶樂之遺聲，使用琵琶、箏、觱篥、笛、杖鼓、羯鼓、大鼓、方響、拍板等具備絲、竹、革、打四種樂器，並包括大鼓，大鼓原爲立部伎之特色，大鼓亦爲包括立部伎之燕饗雅樂之代表，四部樂之大鼓部實係此雲韶部之代表姿態出現者。龜茲部和胡部各以絲和革樂器爲其特色，「革」係立奏，「絲」係坐奏之樂器，兩者所用樂器，包括絲、竹、革、打四種並加上大鼓，實已具備燕饗雅樂所使用之樂器。至於鼓笛部，則因散樂關係而編成者。玄宗時之太常寺太樂署將其掌管之胡、俗樂與一部份散樂，移讓教坊及梨園接管，僅管轄雅樂、燕樂及散樂，除雅樂外太常四部樂制係以燕饗雅樂與散樂爲對象而成立者。南詔四部樂中設置軍樂部以代替鼓笛部，使用金鐃、金鐸、摑鼓、金鉦、

鉦鼓等鼓吹樂器編成，與南聖奉聖樂，同爲奉獻之五均譜。宋朝敎坊四部內亦有鼓笛部，樂府雜志之鼓架部，即鼓笛部，當爲唐朝太常四部樂之鼓笛部。另方面，南詔四部樂，與散樂無關，因係使用軍樂，或因此種原因而設置軍樂部以代替鼓笛部者。

宋朝之敎坊四部，將唐朝之法部改稱爲法曲部，此具有極大意義。如上所述，胡部和龜玆部係依二部伎之坐部和立部之概念而將燕饗雅樂分成二大部份者，其中坐部伎係唐朝中葉以來代表坐奏之柔和樂曲，至於敎坊梨園之胡俗樂，藉法曲之名盛行，法曲係坐部系之樂舞，亦爲唐末新俗樂之中心，宋朝敎坊，繼承唐末之新俗樂，亦設立四部樂，惟將坐部系之胡部，改稱爲法曲部。

關於太常四部成立之年代及情形，因缺乏史實，無從稽考，僅玉海引之實錄（玄宗實錄）內有「先天元年八月己酉，武德殿宴請吐蕃之使，於宮庭內設太常四部樂……」等記載。先天元年八月己酉，即玄宗帝即位後之第八天，較開元二年成立左右敎坊時間尚早，據此研究，其與敎坊之成立及二部伎之完成之年代甚爲接近，彼此關係密切，是則太常四部樂之制度化，或係在移置胡俗樂之敎坊之前提下成立者。

三、天寶十三年之胡部新聲與道調法曲之合作

唐朝音樂之主流，爲胡俗兩樂；尤以唐朝中葉，達隆盛頂點。其表現於樂制上者，則爲敎坊與梨園，各有敎習府之機構，如「二部伎」及「四部樂」均非音樂上之制度，有關胡俗樂曲之制度均由此

等教習府內創議者。關於胡俗兩樂之融合，根據所有史料分析，當可予以證實；惟有關事實與制度則不易判明。按新唐書卷二二禮樂志中有關玄宗條文內，有「開元二十四年升胡部於堂上，而天寶曲皆以邊地名，若涼州、伊川、甘州之類」……「後又詔道調法曲與胡部新聲合作。明年安祿山反」等文句；此句似係唐末元稹之樂府「立部伎」之註解，則係玄宗宰相宋璟（精通羯鼓）之孫宋沈聽其祖父所說者；此外從「宋沈嘗傳天寶季，法曲胡音忽相和」之文句中，亦暗示胡俗兩樂融合之意義，亦可作為天寶十三年，道調法曲與胡部新聲合併之有力旁證。

所謂道調法曲之道調，係唐朝俗樂二十八調（二十八調係天寶十三年成立，於下面章節內另記述）之一，與仙呂調均為具有道教意義之調名；按高宗帝時，唐室自稱係老子（李氏）後裔，命令樂工，作此樂曲。至於法曲，則係玄宗在梨園親自教授之音樂，係正樂之意（但非佛教法樂之意）。其要內容為漢朝清商三樂之遺聲（清樂），其中有名者計有堂堂、大白紵、十二時、汎龍舟等曲。惟玄宗所教之法曲，則係以玄宗帝所作之景雲、九真、紫極、承天、順天等諸曲為主體，並吸收一部份破陣樂、慶善樂等二部伎曲；其中，以霓裳羽衣和赤白桃李花較著名。按梨園係由太常寺和教坊之樂工、樂妓中遴選優秀人員，教習樂曲之處所。因其道教思想背景極濃故有法曲之名，而一般則稱為道調法曲者。

至於胡部新聲之「胡部」，並非太常四部樂中之胡部，係含有胡樂之意；「新聲」兩字，根據通典卷一四六，四方樂條文之末端「又有新聲自河西至者，號胡音聲，與龜茲樂、散樂俱為時重，諸樂咸為之少寢」之句；河西係指黃河以西，亦即涼州、伊州、甘州等中國西北邊地，其中涼州為西域流

入中國要衝之地，句內「來自河西之胡音聲之新聲」，即係胡部新聲之謂；當時與龜茲樂、散樂均極盛行。至於「新聲」兩字之由來，因其與南北朝時西涼樂不同（後者稱爲舊聲），係唐代新傳入之西域系之音樂故也。開元廿四年宮廷堂上演奏之胡部，即所謂新聲也，並附以邊地之名；如天寶之樂曲（涼州、伊州、甘州），其中涼州之曲，係開元年間涼州所貢獻者。

唐會要卷三三諸樂內有關條文亦爲佐證天寶十三年河西之胡部新聲與道調法曲合併之重要史料之一。按「通典」作者杜佑之「理道要訣」一文中，開始就記有「天寶十三年七月十日太樂署供奉曲名及改諸樂名」……並列舉二百二十多曲名，分成十四調。其表示胡俗樂融合者如「太簇宮，時號沙陁調，龜茲佛曲改爲金華洞眞」一文中，時號係俗樂名；龜茲佛曲係胡樂；至金華洞眞則係含有道教色彩之新唐名。按二百二十多曲中，改變曲名者五十八曲，其中胡名改爲唐名者四十七曲，唐名仍更改爲新唐名者十一曲。此種改變並非僅曲名改變之意。玄宗帝所作之法曲，當時膾炙人口之「霓裳羽衣」雖係開元年代河西節度使楊敬忠呈獻之胡曲「婆羅門」之改名，如碧雞漫志中所說之「西涼創作，明皇潤色」故曲名改變之基本精神，實爲胡曲之中國化性質而已。

杜佑之理道要訣中除曲名改變外，尚有調名變更之重要記載。按天寶十三年成立之二十八調（係受隋朝西域七調之刺戟，將唐初確立之七聲十二律之八十四調精選四聲七律，形成之二十八調），其中調名變更者，全部計十四調。

俗樂二十八調之成立（其中十多調係利用西域七調之名稱、漢朝以來之俗樂調名及道教名稱等）

係爲胡樂、俗樂融合之新俗樂而成立者。新俗樂之成長固係自玄宗朝以前，但名稱上之明朗化，調名與曲名之改變，與二十八調理論之確立，則係天寶十三年所正式公佈於天下者。

如上所述，唐朝中葉，宮廷音樂之主流除雅俗胡三樂外，爲燕饗雅樂（燕樂）；後者分爲坐立二部伎，唐末坐部伎系之法曲佔優勢。另方面胡俗兩樂之融合利用天寶十三年正式成立爲契機，漸漸具體化，成爲唐末新俗樂一元化過程之開端。新俗樂始自吸收坐部伎系之燕饗雅樂，並由敎坊與梨園取代太常寺樂工制，而掌握主導權，成爲唐代音樂之核心。

第二節 左右敎坊與新內敎坊

一、左右敎坊之設置

關於左右敎坊之設置，僅新唐書百官志太樂署有關條文中，記載有關上述武德內敎坊之創設、開元內敎坊之徙移、與同時開設左右敎坊之記述。左右敎坊與內敎坊相同，掌管俳優雜伎；設中官（宦官）爲長（敎坊使）。資治通鑑卷二一二之開元二年條文內「舊制，雅俗之樂皆隸太常，上精曉音律，以太常禮樂之司，不應典倡優雜伎，乃更置左右敎坊」，爲其設置之理由；以說明太常寺爲禮樂之司，不能容納倡優雜伎之理由，唐朝或亦有此種觀念。是則左右敎坊之設置，係隨胡俗樂之隆盛及樂制之擴張，並非由於含有倡優雜伎意義之散樂問題有關，其理自明。在此種意義下，左右敎坊當係從太常寺獨立之敎樂機關，並以妓樂爲中心者，其與內敎坊不同，設於宮外。根據崔令欽之敎坊記所載

四八

，左教坊設於延政坊（長樂坊）；右教坊設於光宅坊。光宅坊位於大明宮之真南，延政坊位其東鄰。

至左右之名，係模倣左京、右京之例；因其位於宮外，故左右教坊亦有外教坊之稱呼。

但以樂妓為主體之外教坊，因從事宮廷之宴樂關係，其與宮中之連絡辦法：按樂妓分為四種，其中地位最高者為內人，入東宮宜春院。其中經常在皇帝御前者十家（前頭人）在外教坊賜贈住屋，該等內人准許生日時與其父母姊妹等家人會面。除上述十家前頭人在外教坊自宅內會面外，其餘內人（指入宜春院居住之內人）則在內教坊會面；該內教坊位於大明宮旁邊。此處第三種樂妓之宮人稱為雲部人，此因武德內教坊之別名即雲部府而得名，係指玄宗帝之新內教坊。按左右教坊，又稱外教坊，惟其所屬一部份之樂妓又分置宮中及內教坊，故已顯示其為宮廷直屬之樂妓教樂機關。

洛陽亦設有左右教坊，均在明義坊。右位於南；左位於北。據說洛陽西門外尙設有內教坊，詳情不明，恐係模倣長安之內外教坊者。

玄宗帝之內教坊，與左右教坊同時開設，位於蓬萊宮旁邊以代替宮中之武德內教坊；爾後又成為仗內教坊。根據呂大防之長安條坊圖，其位置於大明宮之東鄰，延政坊以北地點，和左右教坊相接近；其與武德內教坊不同者，係與左右教坊同為「新聲散樂倡優之伎」之處，而並非如武德內教坊教授「雅樂」也。惟兩者實際上互有交流，因彼此混同之處甚多，與梨園混同亦然。此點，閱讀資治通鑑（卷二〇九景雲元年正月庚戌之條），長安志，唐兩京城坊考等，必須予以注意。

二、左右教坊之組織

關於左右教坊之內容、組織與性格，玄宗時代崔令欽所撰寫之教坊記內略有陳述；茲綜合該教坊記及正史雜史，筆記中片斷史料，分述於下。此外關於宋朝教坊情形，宋史、宋會要等雖有比較組織性之記錄，其有關情形如能參酌唐朝教坊史料，當俾益甚大。

北宋之教坊係由樂官、樂工組成。樂官分爲使、副使、都色長、色長、高班都知、都知（都管）六種；樂工則係依樂器樂種別，與承繼唐朝俗樂遺聲之四部等構成。都知、色長則係樂工中遴選者，惟當無宋制之完備而已。關於唐朝教坊，雖亦有使、都知等樂官，據此推測其爲宋制發展之前身，當無疑義，惟當無宋制之完備而已。關於

(一)樂官

教坊內設使（教坊使）爲長，兼監督之責，總稱爲「樂官」、「伶官」、「樂坊判官」等。武德內教坊亦設有使，稱爲中官；因其稱爲中官，亦可證明教坊並非隸屬太常寺、或其他官廳而爲一獨立之機關。宋朝教坊除使、副使外，尚有內侍省派遣之鈴轄，擔任監督之責。唐朝似無此種制度。按左右教坊之第一代教坊使，爲右驍衛將軍范安及。據此推測，教坊使似爲行政上監督之官，副使則由樂人中任官者；教坊使在音樂行政上有相當高的權威。史料中載有其與太常卿（太常寺長官）相爭論而毫不退讓之例證。關於樂工任官情形，和太常寺樂工相同；惟原則上僅限於本司教坊內，其中亦有榮轉教坊以外者，但此種場合，亦將遭遇諫官彈劾。宋朝亦然。唐末，樂人李可及於三十人之都知中特

被重用，任命爲都都知。按都知，當時位於平康坊之北里，爲長安具有代表性之妓舘中監督羣妓者之官銜。根據李可及之例，都知似由樂人中技術優良者所擢升。內教坊擔任教授者，有內教坊博士，第一曹博士，第二曹博士等，而左右教坊則無此形跡。但是三千人有四種樂妓之教習府，必須有教授組織，但除都知以外，內教坊之博士，亦必參加；蓋第三種樂妓之宮人（雲韶人）位於內教坊故也。

樂官監督下從事音樂之學習與服務之樂妓與樂工（男子），除分別在下面敘述外，似有依其樂器、樂種之不同，設爲設有「色」或「部」之制度。「色」之負責者設有色長乃至頭部。宋朝教坊，公開設有「色長」及「部頭」。唐朝雖亦如此，惟雖有設「色」確證，而未見有「色長」之例證；另有部頭之例，並無部之明證。又妓舘亦有科頭之制，此爲教坊設有部頭之傍證；而色長、部頭似無屬於樂官之性格者。

（二）樂妓

教坊樂人之中心之樂妓，可分成四種階段中之一種，教坊記內有其重要記載，茲分述如次：

(1) 內人：

爲四種階段中最高級者。居住宜春院，經常在皇帝御前。又稱前頭人；亦稱宜春院人。按宜春院位於東宮（宮城東側部份）內之宜春宮之東鄰。所謂入宜春院，並非與教坊完全隔離，而僅係依工作方便入居者。且有在教坊內賜贈家屋，與家人共居，稱爲內人家；爲數達數十家；惟一般稱爲十家。至於贈賜內人家之榮譽者，根據鄭隅之津陽門詩中所述之「十家三國爭光輝」一語，

（三國係指楊貴妃三位姐姐）可見一斑。內人每月初二及十六日准許與其家人會面，上述十家在住宅；其餘內人則在內敎坊會面。又內人生日則特許與其母、姑、姊、妹等全體見面。此外宜春院人與雲韶院人，上進爲雜婦女時，賜贈內人之姐妹入內進饌，稱爲「今日娘子」，因其既非樂樂，亦不歌唱，僅准許入宮一天故也。當時雜婦女及其姊妹另有賜物；唐末敬宗帝曾有在敎坊內賜贈內人親屬一千二百人進饌及贈與錦綵之事例；玄宗帝時當較此更盛。

上述受皇上厚遇之內人，其容貌及樂技當較其他樂妓爲優。如伊州及五天重來疊之二曲，僅內人能够演奏。內人以外之樂妓稱內人爲敎坊人，惟內人中亦有優劣者，各量才而用，其中所謂內人家（十家）者，其容貌技能當爲內人中最優者。

(2) 宮人

其地位僅次於內人；係奴隸出身，技能亦較低劣。內人不足時則由宮人抵補，故其亦具有相當之容姿與技藝。敎坊人上演伊州等二曲；聖壽樂則由宮人擔任，兩者爲區別起見，內人穿着魚帶（並表示官位之貴賤）。宮人又稱爲雲韶院人，按雲韶院係唐末文宗帝製作雲韶樂時設於大明宮東鄰禁苑內；玄宗帝之內敎坊，亦設於此，兩者似頗接近。按宮中之武德內敎坊，亦稱雲韶府。

(3) 搊彈家

搊彈家係由平民中選拔容姿較佳之女性，入宮專習琵琶、三絃、箜篌、笙等樂器，因以手持搊彈奏者，故稱爲搊彈家。渠等雖擅長絃樂器技能，但舞伎低劣；如上演聖壽樂之字舞，宜春院人祇

須練習一天，就能上場演奏；而撚彈家費時一月，亦有仍無特殊成就者。故上演時，宜春院人排列前後，撚彈家排在中間，模倣宜春院人之舉手投足而共舞者。

(4)雜婦女

雜婦女似係擔任照顧內人、宮人等衣、食、住等日常生活之責。但根據雜婦女（納妓）和兩院人之歌手，交替上舞臺唱歌之情形觀察，似爲具有技能之一種樂妓，按玄宗帝之常侍黃幡綽，備受皇上恩寵，善於諧謔，爲一著名俳優；曾批評兩院人及歌頌雜婦女（內妓）情事，此或亦係出於其諧謔之詞。據說雜婦女爲內人、宮人等之見習學徒。

除上述四種樂妓外，尚有從事散樂者，並無正式名稱；教坊記稱爲「竿木家」「筋斗」等，因與樂工同一種類，故統稱爲散樂家。

(三)樂工

樂妓固爲教坊之主體，樂工（男子）亦爲構成教坊之成員之一。因教坊記及史傳等僅敘述樂妓，致使一般人認爲教坊即係宮廷之藝妓學校性質者。按教坊樂工，其在優倡與散樂方面之存在，爲衆所共知。尤以教坊設立之動機，如從其由太常寺接管胡俗樂、散樂、俳優情形判斷，左右教坊內有相當數量樂工，當屬意料之中。至於內教坊，則爲樂妓、宮女教樂之府。

(1)樂工人數：

討論教坊樂工之意義，首由樂工人數着手。根據陳暘之樂書，唐朝全盛時期，內外教坊樂工人數

將近二千，此數尚未包括宜春、雲韶諸院在內。同書內還述及梨園樂工三百人，太常樂工萬餘戶，此當非完全無稽之談；此外尚有雲韶院人、掬彈家、雜婦女等左右教坊之樂妓，推定其約有一千人左右。是則上述之樂工二千人和內教坊人員（內教坊規模較外教坊小）共達約三千人，此數固無確實史料予以直接證實，但與太常寺樂工人數比較，即可予以佐證。按前篇曾提及唐初太常寺樂工總數爲一萬五千人；根據新唐書禮樂志，玄宗帝盛時增達二、三萬人；樂府雜錄內則載有唐末減爲五千人。玄宗時之教坊三千與太常樂工二、三萬，彼此數字雖極懸殊，然太常樂工中除長上外，輪値人數，約爲二萬；如平均每年分爲五班（五個梯次），則每批擔任勤務者僅四千人，故兩者實際出勤人員，仍很接近。至於宋朝教坊人數，北宋初期分十四色，計一七六人（內雜劇色二十四人）；南宋初期紹興十四年爲十七色，計四二六人（內雜劇八十、參軍十二）；乾道淳熙年間之教樂所（教坊演變者）分十四色三三七人（內雜劇六十三人）。與唐朝比較，人數甚少，此或因唐朝爲樂舞之最隆盛時期，當時亢員甚多；據此推定玄宗帝時之內外教坊三千人，當非無稽之談。

(2) 樂工種類：

關於教坊樂工之組織，史料不足，無法深究。但其當與太常寺樂工相同，均爲官賤民。其是否與太常音聲人與樂工，具有身份上之規定，無從究明。其是否如教坊樂妓之一種階級，亦無從確定。按樂工稱呼將近二十種，正規稱呼不詳，如予分類如次：

①一般總稱爲「樂人」、「伶人」。

②表示賤民之稱呼，如「樂工」、「伶工」、「坊工」。

③表示樂工中身份較高者，如「樂官」、「伶官」。

④敎坊樂工中擔任重要工作者，如「散樂家」、「俳優」（女性稱爲女優）。

茲根據敎坊內樂舞之種類，區分敎坊樂工類別如下述四種：

①音聲人：

「散樂」與「俳優」爲敎坊樂工之第一特色。舞曲固係樂妓之專業；但演奏樂器之樂工，與擅於歌唱之歌工，確有相當人數。樂府雜錄中所載琵琶、五絃、阮咸、箜篌、笙、笛、觱篥、方響、羯鼓等名手中，似包括有敎坊樂工。如所傳說中之笛名手劉楚材「坊工」。係按所用樂器種類區別其「色」。宋朝敎坊，除雜劇類之三色外，有十多色所謂樂器專業之「執色」，此在唐會要等書籍內稱爲敎坊音聲人。

②散樂家：

「散樂」係與樂妓合組共同上演之性質；故樂工當然亦有散樂家者。按散樂爲曲藝、魔術之類等特技，父子相傳，在同類相求要求下集團生活，持有特有言語形成同一風俗之社會。根據敎坊記內所載有關筋斗家裴承恩之妹，私通散樂長人（長年工作）趙解愁，謀死親夫侯氏被罰之逸話。散樂技能之性質上，使人有頹廢荒涼之感；其在社會中似係特有之一種組織。

序說：第三章 唐朝中葉敎坊及梨園之設置

五五

③ 俳優：

俳優、倡優等，原包括在雜伎中。在戲劇方面，具有極原始之形式；如大面、撥頭、踏搖娘、窟壘子等歌舞戲，爾後隨演劇發達，出現參軍戲，樊噲排君難戲等，並在散樂及雜伎中取代曲藝、魔術等而獲得主導地位。此在樂府雜錄中有關俳優、倡優記載者甚多。按「俳優」已於唐末，與散樂家分離，自成一類。

④ 小兒：

並無樂工正式名稱之記載，惟小兒參加教坊，係由梨園之「小部」所類推者。

三、左右教坊之性格

左右教坊係以樂妓為主體，故與太常寺顯著不同。前者外貌上尤若宮廷之披庭，但因另有樂工，且具特殊技能之專業，故實質上亦與披庭各異；左右教坊之樂工，與太常寺樂工在身份上究有何不同，無法判明。根據教坊記等史料，有關左右教坊之性格，可分為如下三項：

(一) **樂妓之出身與解放：**

關於樂妓之出身，如以私妓與同樣遭遇之太常樂工比較，千奇百觀。首就屬於教坊樂妓之官妓與私妓比較，後者係犯罪平民之女與家庭破產賣身之女經由官廳簽署契約，正式准許賣身者；教坊樂妓並非如此，其出身與身份均高於私妓。按太常樂工中有係罪犯、叛將、番將處刑者，其妻女則配沒披

庭，一部份進入教坊。但教坊樂妓中亦有平民之女直接入坊者；如御史中丞韋蘇臺之女入籍樂部爲一

實例。但此種良民子女與家妓等密旨入籍之事，刺激京城人心，責難紛紛，亦有經諫臣進言中止者。

總之教坊樂妓以樂家（太常樂工）出身之子女較多，爲其特徵（教坊樂工中，尤以散樂家之女，從父

親處學得技能，父子共入教坊者爲數甚多）。此外貴族、官僚中呈獻家妓充任者，亦大有人在。轉籍人員之

顯著爲恩免返家或賜與臣下充作家妓。至於宮女之解放，唐初由於恩憐；唐朝中葉以後，則以整理財

政淘汰冗員之動機者甚多。後者如寶曆二年之三千人；貞元二十一年之六百人等大規模之解放，博得

百姓歡呼。解放時，在九僊門（大明宮內，東翰林院之北門）交付其親屬領回，至於下賜臣下者，則

與臣下上獻者相同，爲數甚多，屢見史傳，且多係複數。

(2)教坊之非公開性：

教坊係專門屬於宮廷者。僅在宮城、大明宮、與慶宮等諸殿樓內於皇帝「賜宴百官」或「曲江之

宴」等時出場。僅一部份上流階級人士，享受此種樂舞機會，大多數國民僅聞名而已。如教坊之樂妓

與樂工出演時道經長安街道，必將萬民爭覩；然從無此種現象，此因皇帝之京城——大明宮——興慶

宮間均有夾城，上演時往復行走，均可避免京城內百姓耳目。至於教坊當更非公開場所，故教坊樂妓

，係絕對非公開者，如內人雖准許定期與其親人會面，並賜進饌，表面上似係特殊厚待，但祇准許坊

內見面，故在行動上受有相當束縛。按民間妓舘限制外出，及一入妓舘無法輕易脫離；而教坊之束縛

，更較此爲甚。

(三) **特殊之風俗習慣：**

樂妓氣質相投者十四、五人以上（至少八、九人），焚香誓約結盟兄弟者，如有受聘兒郎（壯丁）時，必須遵守如次習慣。

(1) 該兒郎以婦女名稱稱呼之，如受聘之樂妓爲結盟兄弟年長者，稱兒郎爲新娘，如係年幼者則稱爲嫂。

(2) 該兒郎如聘請一位樂妓，則其結盟兄弟全體相伴出席，被聘之樂妓，固無嫉意，其餘屬於結盟兄弟隨往之樂妓則均不與兒郎相交（此種兄弟相伴之法，似係模倣突厥，如「石田幹之助」所說突厥王妃可依次下嫁王之兄弟等習俗者）。

總之教坊係非公開而直屬宮廷之妓樂教習機關。對於持有特權之官僚，爲一種公開之秘密；故官僚（權貴）招聘亦屬公認，惟從教坊係以婦女爲中心之享樂機關之性質上言，究其風儀·（風化）未必十分嚴格，亦爲原因之一。有蘇五奴者（賴妻生活者當時稱爲五奴），妻爲樂妓，外聘時，必隨妻赴宴陪酒。。樂妓亦有赴教坊外參加宴席者，此外。散樂家裴承恩之妹裴大娘，私通散樂家趙解愁，企圖謀殺其兄之主家，失敗後罰杖一百，此爲樂妓風化紊亂一斑之事實。

所謂非公開而又特殊世界所形成之教坊，亦如目前風月場所中同樣流行使用綽號；如對胖樂妓稱爲屈突于姑娘（屈突係部落名稱，于係大的意思），容貌酷如胡人者稱爲康大賓阿妹（康係康國）等

種種綽號。用語方面呼天子（皇上）為崖公；呼歡喜為蜆斗；此外每天侍奉天子左右者為長人（太常樂工中經常輪值者稱為長役、長教者相類同）。

如上所述，左右教坊擁有樂妓與樂工，所謂係直屬宮廷之教樂機關。惟其因係以樂妓為主體，故在風儀上或有不佳之處。該等樂妓持有姿色與技藝，備受厚遇，如與同屬官賤民之太常寺樂工相較，身份上確較自由。並在同色相婚之原則下准許結婚，如蒙恩寵，更可賜封才人成為宮官，上述之「十家三國爭光輝」，可見一斑。黃現璠氏所說官賤民階級外，另設有娼妓階級一語，確具理由。

四、玄宗帝內教坊之組織

開元二年，成立左右教坊時，另在大明宮（蓬萊宮）之側設置內教坊。此與宮中之武德內教坊地點不同，內容亦異，已如前述；有誤認為該內教坊位於宮中者。所謂大明宮之側，係在東內苑。憲宗帝十四年，改為仗內教坊。關於武德內教坊之廢止與玄宗內教坊之設置，兩者是否完全同時辦理者，無從稽考，亦難以判斷其有無短期間之重疊設置。按與武德內教坊同樣發展之眾藝舘係開元末期廢止，其內教博士以下官員，編入內侍省。

玄宗內教坊與武德內教坊相同，內容不明。根據新唐書百官志，設有音聲博士，第一曹博士，第二曹博士；唐會要卷三十四，載有內教坊博士。按音聲博士，係由音聲人而來者；惟第一曹、第二曹意義不明。此種設置博士情形，與左右教坊不同；與太常寺太樂署相似。此種所留下之內教坊博士與其

弟子（太常樂工）之長教（長上）人員發給待遇，其人數調查及調製名簿方法，亦與太樂署相接近。

所謂唐代音樂精華之梨園，有關其組織方面關如；茲根據史傳中片斷資料判明其沿革、內容與組織情形如次。

第三節　梨　園

一、創設及其沿革

根據舊唐書音樂志與新唐書禮樂志，玄宗帝執政之餘，召集太常寺坐部伎之樂工子弟三百人，置於梨園，親授其所喜愛之法曲；音響齊發，如有一聲錯誤，必予糾正。該等弟子，稱為皇帝弟子、梨園弟子或梨園皇帝弟子等，此為梨園創設當時大概情形。至於法曲，如前所述，係以漢朝以來屬於俗樂之清商三調之遺聲——清樂——為基礎；包括多數胡樂之俗樂化，為唐朝中葉俗樂之中心。

關於梨園創設年代，史料無詳實記載。所謂玄宗「聽政之暇」；按玄宗初期精勵政務。資治通鑑載有開元二年元月開設左右教坊，同時創設梨園之記述。雖無確實根據，惟梨園除太常樂工三百人外，另在天寶年間，增加宮女數百人。故創設當在天寶以前，從梨園初期教授太常寺二部伎之樂工子弟一節推察，當在二部伎成立以後；二部伎成立年次，亦無史料稽考。按玄宗帝於即位前對於各種音樂事業，已持有抱負與計劃，即位後十日之先天元月己酉，制定與二部伎有密切關係之太常四部樂，故

二部伎成立年代，當與太常四部樂設立年次相接近。翌年（開元二年）開設左右敎坊，玄宗帝四大樂制中之三種，係在開元二年以前完成者，是則判斷梨園亦係開元二年前後設置者。

二、梨園之組織

(一)名稱：

梨園原係西內苑種梨之園，因敎樂府關係而稱爲梨園。梨園樂工多被稱爲梨園弟子、皇帝梨園弟子、皇帝弟子、法曲弟子等名稱；亦有特殊稱呼者爲梨園法部，其中似以「皇帝梨園弟子」爲正統之稱呼。

(二)人員構成：

(1)與敎坊相同，設「使」（樂官）爲長官。此外尙有伶官，供奉官等名稱，關於「使」以外官員之詳細情形不明。

(2)以梨園創設時太常樂工三百人爲中心，渠等均係坐部伎之子弟。坐部伎係以絃樂器爲主體之坐奏音樂；故法曲亦爲柔和、細纖且充滿藝術氣氛樂風之音樂。傳至代宗大曆十四年，整理梨園冗員三百人時，一部份留任者改屬太常寺。

(3)宮女：

宮女係次於太常樂工，亦爲主要之構成人員，共數百人；天寶期間編入梨園，居於宜春北院。宮

女雖係梨園構成份子，惟住於東宮內之宜春北院，此點似與左右**教坊**之內人住於東宮內之宜春院情形相同。

(4)樂伎：

根據資治通鑑資料，宮女之外，尚選有樂伎，置於宜春院，賜予住屋。此種樂妓，適與教坊之內人家情形相同，故或係從教坊之內人家中選擇一部份人員，參加梨園者。

(5)小部：

梨園內尚另有十五歲以下孩童三十餘人，稱爲小部音聲、梨園小兒、小樂等。天寶十四年（安祿山叛變之年）楊貴妃生日，在驪山長生殿設宴，由小部演奏新曲，曲名荔枝香，留爲美談。小部即係唐末之內園小兒。昭宗帝時人數增達二百，唐朝崩潰時達五百人，均被朱全忠（後梁太祖）殺盡。

關於人員構成情形，尤若教坊，似有分「部」形跡，是否確實，無法證實。

(三)**各院組織：**

梨園爲音樂教習機構，其教習場所，係依教習人員類別分散如次。

(1)本院──位於禁城（長安城外北郊），與設在同地之葡萄園、芙蓉園等，均爲天子御遊之地。本院亦爲梨園內所有太常樂工、宮女、樂妓等所屬之處。

(2)別教院──亦稱新院。唐會要內所載太常梨園別教院爲教習法曲之處。綜合新舊唐志，則載稱爲

係太常寺太樂署內梨園之分教所；教習新舊法曲者。此或由於梨園因係太常寺坐部樂工之子弟所發展者與太常寺關係所致者。

別教院於唐末，成爲梨園新院、樂園新院，人數達一千五百人，以後，編入教坊。

(3)宜春北院及宜春院：

天寶期間，參加梨園之宮女，住在宜春北院。教坊樂妓中之內人（宜春院人）參加梨園情形，亦已上述。因梨園與太常寺及教坊關係至深，有關梨園宮女是否屬於宜春院之史料甚多；設施方面，兩院因與東宮併存，宮女與樂妓分別屬於兩院及分別活動者亦係實情。

(4)內園小兒坊：

關於梨園小部之所在處缺乏稽考。根據唐末史料，唐末之內園小兒坊似爲其發展之單位；若位置不變，則梨園小部亦必位於東內苑內，其傍爲內教坊。

第四章　唐朝末葉妓館之活動

—音樂文化之庶民化—

論及唐朝音樂，必令人想起開元天寶盛況，據此亦可想見唐室宮廷音樂於唐朝中葉以後之凋落情形。按自安史之亂，太常寺、敎坊、梨園等樂人失散；十部伎、二部伎之觀樂與清曲之演奏，或告廢絕，或縮小規模，僅呈存續狀態。其間雖曾一度復興，但與唐初國家興隆時所制定之新燕樂（三大舞，十部伎）和太常樂工制相比較，顯現頹衰及混亂景象。按唐朝中期以前被宮廷貴族官僚所獨佔之音樂文化，於唐朝中期至唐朝末期間已爲民間解放，而產生新的音樂場所；該項場所隨都市間商業市民生活之提高，以都市之妓館及戲場爲主。至此，除國家宮廷之樂工、宮妓、貴族、官僚之家妓以外，妓館之公妓亦開始成爲樂人中主要之角色；此外，原爲官賤民之樂工樂妓或娼妓階級專門從事之樂舞，亦爲貴族官僚所嗜好。此種情形，起自唐朝中期，唐末更爲顯著，如玄宗帝之親敎梨園弟子，及宰相宋璟之善於羯鼓，均係證例。此種從奴隸階級轉移一般人之大衆音樂情形，加速了音樂文化之開放及平民化，故音樂內容及性格上之變化，亦屬當然。唐朝中期以後胡俗兩樂之融合，達完全境域，形成新俗樂之一本化，而藝術性較高之坐部系亦即法曲系之音樂，亦告流行。法曲系音樂規模較小，屬於柔和纖細之樂舞，易於普及民間，其傳入民間後規模或更形縮小，以曲藝、幻術等散樂，亦成爲歌舞戲等戲劇。

而散樂人員中稱為俳優者開始嶄露頭角，以適應法曲系新俗樂流行之趨勢。總之，在此期間之音樂文化，已由國家的宮廷音樂，轉移民間音樂文化，而邁向高度藝術的發展，故不能僅認為此種現象為唐朝文化之衰退。關於音樂之演變發展過程中，妓館卻佔極重要之角色，迨至宋朝，更形重要。其在戲劇方面發展之速更令人瞠目；但是另方面，音樂被戲劇吸收後，走向埋沒之途，故亦並非音樂文化發展之正途。但在唐末以前，則尚無此種傾向；按唐末音樂文化之動向及其性格仍具有歷史的重要性。

第一節　新俗樂之確立

一、燕樂之衰退

雅樂完全為形式主義的儀禮音樂，每逢政局變化而瀕告衰滅。安史亂後，唐末昭宗帝時在太常博士段盈孫等倡議下，曾一度再興；當時被評為唐初大唐雅樂制定以來之最接近古代之雅樂(註三一)，但其實際復興程度，殊有疑問。

另方面，唐初之十部伎及三大舞以來之燕樂，由於十部伎及二部伎之澈底實施，尤以玄宗帝時成立教坊、梨園，此種對抗燕樂之胡俗樂之設施及勢力甚強，宮廷音樂之中心，轉移胡俗樂。按胡俗兩樂之融合，胡樂期以後，十部伎及二部伎已不能由其原來之規模上演，而改製新的燕樂曲，胡樂固已失其獨立性，但亦非如十部伎之新組織也。

十部伎上演之實際情形，史料不足，無從探究。但可證實者，為玄宗帝即位以後之演出次數，遠

較玄宗以前卽唐初十部伎成立以後大爲減少。德宗貞元十四年，曾編奏九（十）部伎。懿宗帝時，十部伎樂工據說增達五百人，較唐初制定時之二百人增多；也許當時上演情形尚極良好，惟揆諸包括西域、天竺、高麗等外國晉樂之十部伎，由於胡俗樂之融合，其能否良好維持殊屬疑問，如僅以人數而判斷十部伎是否發展流傳，當爲不確。

二部伎情形和十部伎不同；史料中曾有玄宗帝時奏演坐部伎和立部伎之記載。迨至唐末，破陣樂和慶善樂與十部伎共同演奏，但坐立部伎之名與二舞以外之曲名，則未見記傳，此或爲其他諸曲消沉之暗示。據此推斷，唐末二部伎曲及與此同趣之燕樂曲，因相當盛行，致使古代燕樂曲無上演之必要故也。

玄宗帝以後歷代之燕樂曲名稱：

代宗帝：寶應長寧樂　　　　　　　梨園供奉官劉日進製

　　　　廣平太一樂（大曆元年）　　　河東節度使馬燧獻

德宗帝：定難曲（貞元三年）　　　　昭義軍節度使王虔休作

　　　　繼天誕聖樂（貞元十二年）　　德宗帝自製

　　　　中和樂舞（貞元十四年）

　　　　順聖樂曲　　　　　　　　　山南節度使于頔獻

　　　　南詔奉聖樂（貞元十六年）　　劍南西川節度使韋皋獻

孫武順聖樂

文宗帝：雲韶曲（太和八年）　太常卿馮定製

武宗帝：萬斯年曲　　宰相李德裕製

宣宗帝：播皇猷曲

上述諸曲中，特別具有燕樂重要意義者爲雲韶樂；該曲係愛好雅樂之文宗，命令太常卿馮定準照開元雅樂之雲韶法曲及霓裳舞曲製作，使用玉磬、琴、瑟等雅樂器，由堂上舞者四人，堂下舞者三百人所組成之舞曲。樂成後，雲韶法曲改爲雲韶曲。按「雲韶」二字係出自武則天當政時內教坊之別名雲韶府。法曲改名仙韶曲，梨園亦改稱爲仙韶院。至於雲韶法曲雖稱爲雅樂調，但其內容仍爲法曲系之俗樂，而另加雅樂調之燕樂意味，與上述諸曲同爲燕樂曲，不同者僅所含雅樂調色彩濃淡之差別而已。若燕樂曲不斷製作新曲，則二部伎樂曲存在意義之冲淡當爲必然現象。

二、新俗樂之確立

唐末音樂之最大主流爲唐朝中期業已形成之新俗樂。按唐末時音樂，已超過胡俗樂融合境界，形成新俗樂一本化，及雅俗樂對立之體制。新唐書卷二十二禮樂志下開頭所說之「自周陳以上雅鄭淆雜而無別，隋文帝始分雅俗二部，至唐更曰部當」不叫燕樂而稱俗樂。唐朝，坐部伎第一曲之「讌樂」（並非燕樂）以外均無有關燕樂名稱；查新唐書禮樂書上冊談及十部伎時冒頭就用「燕樂」兩字，此

或因習慣於燕樂之宋朝編輯者所撰者。舊唐書音樂志及通典均無燕樂之名，然新唐志中九部伎之「讌樂伎」誤作爲「燕樂伎」；蓋因唐朝並無具有燕樂之特別意義名詞。唐末亦僅有「俗樂」一語。後世之人對於唐朝之燕饗雅樂，俗樂以及宋朝燕樂，統稱爲唐宋燕樂。按「燕樂」一語，當時用於燕饗雅樂之一般名稱。若賦予隋唐燕樂之名而易使人對史料發生誤解。此種用語之產生，似由於宋朝燕樂二十八調繼承唐朝俗樂二十八調所致，更有人不明白二十八調係成立於天寶十三年，而視爲隋唐宋三朝所沿傳者。

三、坐部伎系（法曲系）之優勢

上述新俗樂確立之過程中，堪人注目者則爲坐部伎系亦卽法曲系之優勢。唐初及唐朝中葉，宮廷音樂中心之十部伎及二部伎中之立部伎爲多數樂人大規模之樂舞。此語恐係引用徐景安樂書之「凡所謂俗樂者，二十有八調」之導言。按唐末徐景安之樂書曾明白將音樂區分爲雅俗二部。此處引用隋朝文章，固不能稱爲至當，然隋朝與唐初均爲雅、胡、俗三樂鼎立局勢。唐末則爲雅俗對立，唐末段安節之樂府雜錄，未將胡樂，俗樂區分而使其與雅樂對立者，實表示其爲俗樂之概念也。

關於俗樂與燕樂之混淆與融合，按燕樂具有雅樂形式而充滿胡俗樂內容者。但玄宗以後燕樂屬於太常寺；俗樂則屬於教坊、梨園。唐末樂制崩壞，兩者區別曖昧。由於燕樂之俗樂化之進展，而產生雲韶法曲（雲韶樂）。按雲韶法曲原屬梨園，法曲稱爲仙韶曲，屬於梨園改名之仙韶院。至於仙韶院

所屬之單位，則曖昧不明。

　　唐末之新俗樂，亦爲以後宋代燕樂之一部。宋朝燕樂與唐朝燕饗雅樂沿襲用名略異。宋朝之宮廷音樂亦並非全係雅樂形式，而包含唐朝俗樂者；此種現象，唐朝末葉亦然；惟當時適於向國內外誇耀其國家之權威者。但自唐朝中葉以後，供宮廷貴族之享樂生活者已由堂下大規模之樂舞，轉變爲堂上演出小規模之具有柔和細緻樂風之音樂；如教坊之俗樂，特別是梨園之法曲。迨至唐末，此種趨勢，益形濃厚，音樂之藝術要求逐漸提高，當時宮廷音樂隨同皇室衰微而緊縮；另方面，由於宮廷貴族音樂，開放民間，而妓館盛行。至於唐末琵琶曲之流行傾向，可從宋史卷一四二樂志條文內「厥後坐部伎，琵琶曲盛流於時」一語，可窺一斑。但宋朝教坊之四部，旋即設立坐部伎系之音樂；其證據爲唐朝之太常四部樂中，已無代表立部伎之大鼓部，而代以雲韶部，此並無大鼓在內。至於四部之一「法曲部」，當係唐朝法曲之遺聲。四部以外之燕樂曲中，所有大曲，幾均係唐朝中期教坊伎系（即法曲系）之曲。如衆所週知，燕樂之一之獨彈曲爲「琵琶獨彈曲」，唐末之琵琶曲日益發達。總之，唐末俗樂爲包含燕樂，除雅樂外，所有音樂之通稱（但並未包括軍樂、散樂、琴樂在內）；就坐部、立部系統區別言係屬於坐部，故當爲唐朝中葉以來法曲系音樂所演變發展者。

四、從散樂轉變俳優情形

散樂（百戲或雜戲）漢朝以來，以西域傳入之幻術、曲藝、手品類為中心而演變發展。南北朝及隋朝時，由於西域音樂正式傳入而益形隆盛。唐初之十部伎、唐朝中葉之二部伎則以國家燕樂為中心而取代散樂；後又以教坊、梨園之俗樂壓倒燕樂狀態。按散樂屬於太常寺，亦屬於教坊。唐朝初期，高宗帝曾禁止西域幻術曲藝之輸入；睿宗帝時則有印度傳入新的奇術。但是唐朝散樂中較新奇而堪注意者則為含有戲劇性之所謂歌舞戲之出現。通典內載有大面（蘭陵王入陣曲）、撥頭、踏搖娘、窟礧子（魁礧子）等名稱。至於參軍戲及樊噲排俳難戲等很明顯的並非樂舞。以演故事為主之戲劇、滑稽戲較多，擔任演戲角色者稱為俳優、倡優、優人等，以表示與上演幻術、曲藝者之區別。根據樂府雜錄所載，玄宗帝時之黃幡綽、張野狐、李仙鶴等善於參軍戲；武宗帝時則有曹叔度、劉泉水等；宣宗帝時有孫乾、劉蟎絣、康廼、李百魁、石寶山等；懿宗帝時范傳、康上官、唐卿、呂敬遷演假婦人（男演女角之謂）；僖宗帝時劉真入教坊弄婆羅門樂（散樂之一種）；昭宗帝時則有郭外秦、孫有熊；總之，綜合樂府雜錄以外之片斷史料，俳優、優人等名稱，始見於唐朝中葉，唐朝末期有顯著增加。此外尚有最有名者，惟在上述樂府雜錄中所載者，則為懿宗帝所寵遇之李可及，此事亦多見於其他史傳。

此等優人，當係屬於太常寺樂工。至於成為教坊樂工人員，已如上述。相同散樂，而與曲藝幻術手品類等不同，因其係以伴奏音樂以歌舞伴隨歌舞者故與俗樂接近。迨至唐朝末期，此等優人分屬太常寺與教坊，此點略和宋制相同。此外優人更在宮廷以外或民間地方較多出現，受官僚、貴族、地方豪族僱用，但亦有在都市之戲場上演者；長安戲場多集中於慈恩寺、青龍寺、薦福寺；永壽寺亦設有

戲場，演出講談（說教）、曲藝、手品、幻術等散樂及其他歌舞（註三二）。其中亦有優人出演之滑稽戲狀。

戲場與妓館，同為音樂民眾化之場所，唐末已開始呈現盛況；宋朝隨雜劇之發達，更展開燦爛異狀。

如上所述，散樂已由曲藝、幻術、手品等邁向歌舞戲、滑稽戲等趨勢。唐末燕樂、胡樂、俗樂、散樂等娛樂性乃至藝術性之音樂趨於新俗樂一元化方向。但軍樂、雅樂及琴樂，並未合流，仍保持各自獨有之內容和形式。

第二節　敎坊、梨園之頹廢

一、仗內敎坊之合署與敎坊之頹廢

天寶末年，安史之亂。長安洛陽兩京遭盜賊蹂躪，音樂設施蒙受極大損傷，樂工樂妓多告佚散。大亂以後之蕭宗至德二年，才舉行內敎坊音樂；但已無左右敎坊時之規模與禁中禁外所設之機關，蓋因受戰亂之打擊甚大故也。大亂以後，亦未聞有左右敎坊活動情事。根據新唐書憲宗本紀所載，憲宗元和十四年正月三日仗內敎坊復置於延政里。關於復置兩字，「會要」及「長安志」則解釋為移置（即移設延政里之意）。據宋朝之呂大防之長安條坊全圖，長安志圖等所示，該仗內敎坊位於大明宮之東內苑之東側，於元和十四年，遷移延政坊。此外玄宗帝之內敎坊亦設於大明宮之側，故兩者或合而為一。至於仗內敎坊是否係內敎坊改變者無法判明。所謂仗內敎坊，似係因敎坊附設於仗內而得名

。「伏內」如伏內音樂、伏內散樂等例，即禁中之意。根據太常寺之散樂係禁中直屬之散樂，稱爲伏內散樂，或亦係指內教坊散樂者。據此推測，則伏內教坊亦係禁中直屬之教坊，當與內教坊同具一致意義也。

另方面，根據樂府雜錄，左右教坊於元和中期已合署一處。按原來光宅坊之右教坊與延政坊之左教坊共同合署於延政坊；另徵諸伏內教坊亦係元和十四年遷延政坊；是則與左右教坊之合署當係同時實施者。上述左教坊右教坊與伏內教坊共於延政坊內合署之事，實由於教坊規模縮小之故。

合署後之教坊，不叫左右教坊及伏內教坊，而稱爲內教坊或敎坊。唐末，教坊顯著衰退。昭宗帝時與鼓吹局共位於東市，南二坊目之宣平坊。當時已呈動搖衰微現象，惟其詳細組織與內容則僅就上述推測者獲知梗概。

二、梨園至仙韶院之變化

玄宗帝還都以後，音樂復興。然文宗開成三年，法曲改稱仙韶曲；梨園改稱仙韶院。此距開成元年制定雲韶法曲（卽雲韶樂）僅爲時一年，兩者之間，似有關係。但雲韶院係因雲韶樂而設者，此與大明宮內之仙韶院並非一處。按燕樂之雲韶樂與俗樂之仙韶樂（法曲）在本質上具有不同之目的與效用者殊屬當然。仙韶院於唐朝末期之活動比較明朗。開成四年將以往每月所支樂官工資二千貫文減少三百貫。太常寺樂官尉遲璋（尉遲係西域于闐之姓）承文宗之命製作雲韶樂之樂人，惟亦稱仙韶院樂

官。據此判斷，仙韶院可能屬於太常寺，否則或係彼此交流。按唐末太常寺教坊、梨園已有相互交流及混淆之例證。

此外掌管內侍事務之宣徽院，亦包含有演奏法曲之樂官。按「宣徽院」設中官負責（宣徽使）；德宗帝時，與教坊使共掌觀樂。憲宗帝時，樂人在宣徽院分批輪值。至文宗開成三年，宣徽院之「法曲樂官」遣散；次月，梨園改爲仙韶院。按自天寶末年以來，分散於梨園、宣徽院諸處之法曲教習府，始經整理後由仙韶院綜理。至於仙韶院廢止年代無從稽考。若昭宗天祐元年之內園小兒部，係梨園小部之遺構，則其當爲仙韶院之一部。又宋朝教坊於北宋神宗帝以前，屬於宣徽院，元豐之制度大改革時移屬太常寺。按教坊、梨園及太常寺本係獨立機構，至此已極度混淆，此種音樂制度之混淆或係唐末產生俗樂一元化之主要原因亦未可知。

第三節　太常寺樂工制之混亂與太常四部樂之變質

一、太常寺樂工制之混亂

成爲官賤民制度一環之太常寺樂工制，因係唐初在均田法與府兵制之基盤。唐朝中葉以後，均田法開始崩壞，太常寺樂工制失卻基盤。唐末其稱爲太常樂之名稱雖並無變化，但樂工制之實際狀況與變化情形却不詳；根據太常寺之樂官、樂工、樂人活動情形與府縣樂工之徵集情形觀察，樂工制似無根本變化。按唐朝中葉新設教坊和梨園接管胡俗樂，成爲舞樂中心以後，太常寺太樂署，失卻唐初時

音樂界獨佔之重要性。迨至唐末，太常寺所管之燕樂漸與俗樂接近，而產生所謂雲韶法曲之雲韶樂；又散樂亦以俳優爲中心，使太常樂與教坊梨園之樂，區別困難。另方面獨掌俗樂與太常寺劃然不同之教坊、梨園，唐末亦失却昔日極盛時期之威風，亦呈與太常寺接近傾向。按教坊之樂工由京兆附近府縣徵集者係模倣太常樂工制度，至於梨園改稱仙韶院之樂官稱爲太常樂官，當係兩者交流所致。按唐末之樂府雜錄及其他史傳中所述樂人，其他太常寺或教坊隸屬關係，從無明確劃分者，或係此理。著名之李可及當爲一好例。

二、太常四部樂之變質

唐朝之太常四部樂，自玄宗帝經五代繼續至宋朝教坊。關於太常之四部樂移爲教坊之四部，當係五代之事。按宋朝之教坊之四部，係宋初與教坊（宣徽院）之設置，同時制定。於眞宗徽宗年間廢止，而將四部合而爲一。

唐朝中葉至北宋末期間，由太常寺移續教坊之四部樂制，不僅內容略有變化，其效用亦有顯著轉變。據說太常四部樂當初係樂器展覽而非四部伎，將樂器分成四類，而在太樂署內設庭展出，供公卿觀覽。揆諸唐朝亦有樂器展覽儀式，當可予以佐證。如以二部伎所用樂器予以分類，僅大鼓一種設部，則無意義。關於樂器整理時之分類有何供獻，尙無確證。樂器收藏方面，除雅樂之樂懸院外，文獻上尙載有太常正樂庫、副樂庫等。至於實際演奏時之樂器配列，根據南詔奉

聖樂上演方法：龜茲部八十八人分成四列置於舞筵四隅，合節而奏；大鼓部二十四人亦分爲四列，置於龜茲部前面；胡部七十二人亦分四列，位於舞筵四隅誘導歌詠；軍樂部則分立四門和舞筵四隅；四個部各自成小組。此外關於「五均譜」曲，大鼓左右分置，胡部和鼓笛部位於龜茲部前坐奏者，此固爲坐奏、立奏之別，亦持有四部分類之意。

其次談到與樂曲演奏有關之樂曲分類情形，樂府雜錄內，列舉太平樂、破陣樂、萬斯年（太平樂、破陣樂爲立部伎）爲龜茲部之曲；玉宸宮調爲胡部之曲（係使用琵琶之坐部系之法曲）；代面（大面、蘭陵王）、鉢頭（拔頭）、踏搖娘、跳丸、吐火等爲鼓笛部之曲；此爲唐末樂曲分類狀況。宋朝教坊四部更爲明顯，按宋朝教坊之燕樂中，以唐朝遺聲持有特別地位之音樂種類，並依唐末新俗樂之坐部伎與立部伎分役龜茲，法曲兩部；另沿襲唐朝之散樂爲鼓笛部；至於原來之大鼓部，則因立部伎曲之衰微，以雲韶樂之雲韶部代替之。此亦爲立部伎系之衰退，坐部伎系之隆盛之唐朝中葉以來之音樂態勢之延續。

第四節　妓館之活動

一、妓館之成立

唐朝末期，宮廷國家之樂舞設施衰退，但民間娛樂機關之妓館與戲場却急遽抬頭，尤以妓館之發達，令人瞠目；戲場方面，迨至宋朝，始達極點。

關於妓館成立情形，因乏史料，無從稽考。但「妓館」兩字，似非通稱，例如所謂唐朝代表性妓館「長安平康坊之北里」，孫棨之北里志之記述等，惟對有關北里成立情形，却並無提及。此或因其係民間之娛樂設施，故未予公式之詳細記錄也（教坊係國家設施，崔令欽之教坊記內闕述甚詳）。

茲特探討妓館之組織化、沿革及有關樂妓來源等如次。

根據唐朝文獻，所載有關樂妓名稱，計女妓、女樂、樂妓、營妓、宮妓、官妓、家妓、娼妓等二十多種，茲就有所有權（公、私）及利用者（公開、非公開）分類如下：

(1)家妓：所有權，利用權均屬個人私有。

(2)宮妓：上述兩權，均屬天子所有。

(3)官妓：係屬官方所有，一部份公開營業者。

(4)公妓：所有權屬官方，完全公開營業。

(5)民妓：所有權屬民間，公開營業。

上述五種分類中，敎坊、梨園、掖庭等宮女屬於宮妓，亦即所謂宮廷之家妓，此在宮廷文化全盛時期唐朝之樂妓中，具有代表性之存在。家妓在唐朝貴族官僚勢力盛期亦屬相同，而一度法律上曾予限制貴族蓄養家妓人數之舉。按家妓雖與官賤民不同，與宮妓相同，屬於一種奴隸階級，戶籍、婚姻、受田等各方面均與良民不同，與畜產同可作爲贈答禮物，因其可以賣買，實爲奴隸身份，惟其僅具容姿技能而已，因此亦有受妻妾以上之厚遇者，此與私賤民僅課以苛刻勞働之悲慘生活不同。此點，

當係娼妓階級之共通性格。如皇帝將宮妓賜予部下；臣屬獻家妓呈皇帝；一般民間互贈家奴；或因主家情形變化遣散返家；總之樂妓之命運均由所有者操縱者。至於宮妓家妓人數，安史亂後隨宮廷貴族衰退而減少，相反因庶民文化之抬頭傾向公開化，官妓與民妓逐漸發展。迨至宋朝，民妓與公妓才算到達全盛時期。

官妓多設於州郡藩鎮等地方衙門，供地方政府官僚公私享樂。其在軍營者稱爲營妓。如官使婦人、風聲婦人、風聲賤人等供文武官員，尤若官僚家妓性質，惟官妓持有官家樂籍。官吏亦可住用携帶轉任或自由贈答友人。史料中將官妓冠以地名稱呼者如蜀妓、蘇杭名妓等；鑒戒錄內更有如吳越之貢妓、燕趙之美姝、宋之歌姬、蜀之才婦等語，以地方歌頌其特色。京都長安，則無官妓事例，此或因民妓開始發達之故。

除了非公開之宮妓、家伎、官伎外，唐末，出現公開樂妓機關之「妓館」。民妓，自古以來，似爲散娼形態，隨唐末商業資本之發達，都市內商業市民之生活提高，私營妓館開始活躍。長安與洛陽，妓館與酒樓旗亭均設於市場鬧區及交通要衝，而呈繁榮現象。其中代表性者爲平康坊之北里。有關北里等妓館成立情形，因其或係私營事業，無史料記載。惟北里於開元天寶之時，確以風流倜儻而名噪一時；至於詩文中所載旗亭酒樓等史料，唐朝中葉以後，尤以唐末盛極一時。據此推斷，民妓之繁盛，似係始自唐末，當時因貴族文化衰退，都市人民文化之抬頭，故妓館等組織逐漸成立。但觀察「北里」之實體，則爲少壯官吏，文人富商等一種社交場所，而非爲一般市民所廣泛開放之娛樂場所

。此種妓館，宋朝以後，因都市生活之充實，民營公開之妓館或官營公開之妓館均爲繁榮。

關於唐朝妓館之內容或組織，除長安平康坊之北里以外，均無資料。北里係妓館中最繁榮者，根據當時遊客之一（官吏）孫棨所寫之見聞記——北里志——之片斷資料，窺其組織如次。

二、妓館（北里）之組織

（一）設施：

平康坊，位於長安之皇城東第一街以北之第五坊，爲長安城中最繁榮之東北部，其東南鄰爲包括酒樓旗亭戲場等娛樂機關繁華街道之東市；北鄰爲晝夜喧呼燈火不絕樂器商聚居之崇仁坊；（該坊南部爲地方機關駐京辦事處，西部爲保唐寺，毗鄰皇城官廳街與交通要道之春明門，爲政治、經濟、娛樂等最活動之地區，北經北二坊爲左右教坊）東南接近興慶宮；其宮廷之豪華女樂予民間享樂生活極大之刺激。

北里位於平康坊之中央部十字交叉路口之東北部，佔北曲（前曲）、中曲、南曲（南街）等三曲等地方。北曲接近北門；南曲位於東西巷之南，擁有名妓最多，爲三曲中最爲著名者；中曲次之，北曲以小家較多；被南、中兩曲人員所輕視。各曲妓館數量均無一定，最多者或爲數十家；每家規模較大者，擁有樂妓十多人；至於小家，則由樂妓一人鴇母一人所組成，兼售糖菓。各妓館均設有若干客廳和小房間，小房間內設置簾、地毯、榻、帷幌、客廳內裝設彩色板，並記有皇帝、皇后忌日；室前

後有庭園，植花木、怪石、盆池等。牆壁內外塗成紅色，以備華客題詩，此種閑靜之唐朝妓館若與宋朝妓館比較，則規模較小，且內容貧弱。按宋朝妓館之最大者，有三層大樓，內設百餘小房間，大門附近走廊，燈燭輝煌，且有數十樂妓站立門廊。

（二）人員構成：

妓館係由樂妓與鴇母所組成。前者為主體；後者為經營者，亦有兼攝妓業。北里妓館內無樂工，妓館之樂妓雖與教坊之樂妓同為娼妓，但仍有官妓與民妓之區別。

（1）鴇母

妓館與教坊所不同者，第一，妓館有鴇母（即養母、義母之意），樂妓為鴇母之養女而入籍。例如鴇母楊妙兒妓舘內之樂妓稱為萊兒、永兒、迎兒、桂兒，多用同一姓字。鴇母俚語稱為爆炭或老爆子，因鴇母生氣時，尤如火炭爆發也。此外鴇母亦有為樂妓之親生母親，如張住住。鴇母多係樂妓出身，原則上無丈夫，但女人如果獨力經營妓館，困難甚多，故若干風韻尤存之鴇母多奉請高官、將軍為其幕後支持；並另蓄養龜頭（稱為廟客或情夫）擔任保鏢。蓋因北里為遊蕩之地，亦係惡少無賴橫行之處；大中年間以前，稱北里為不測之地，鴇母為防備惡少吵擾而不得不迎高官、將軍為其撐腰，並蓄養龜頭等予以保護也。惟鴇母亦有丈夫者，稱為假父，多係惡劣乖戾之徒，與鴇母、樂妓三者一體榨取華客；按鴇母之目的，旨在營利聚財，不僅在北里中放高利貸圖利以增多其收益，更為達到此一目的，漠視人情義理，不惜以任何手段詐取華客，並酷使樂妓

，並在樂妓學藝時實施鞭打教育。

(2) 樂妓

妓館之樂妓與敎坊之樂妓，同爲在特殊生活環境束縛下謀生者，但兩者亦稍有不同之處。首先在出身方面，妓館內之樂妓多係賣身而入妓籍，亦有自幼爲養女或被歹徒誘拐之良家婦女，重價賣給妓館者；妓館內之樂妓，原則上來自良家婦女，若一旦跌入火坑，則甚難自力脫離，此與敎坊內收容罪犯妻女入籍情形不同。關於樂妓賣買手續，準照私賤民方法，訂立賣身契約；至於樂妓身份變動情形，則與終身爲奴婢者不同，其成爲鴇母或落籍爲家妓與妻妾者爲數甚多，至於年老色衰未成鴇母而仍留身妓籍者爲數不多，或早已轉賣離去，或仍轉賣離去，再度返囘妓籍者，北里志中所載者僅一、二人，此種堅決脫離火坑之性情，古今皆然。其次關於妓館樂妓之束縛程度較敎坊樂妓自由，其在原則上在鴇母監視下固無外出自由，但若和其他樂妓或陪客等理由，則可准許外出，但必須經過請假等手續；至於定期外出，每月三次（八、十八、廿八）樂妓中有結羣前往保唐寺尼姑廟聽經者，外出時，必須向鴇母交納一千文，如陪客外出，華客亦須納錢。如係名妓，因爲鴇母之搖錢樹，則其發言力甚強，無法予以奴隸般之酷使，亦有因不滿鴇母酷使，拂袖離去另就其他妓館者，如楊妙兒之例證。

上述妓館之樂妓與敎坊之樂妓，同異各點，亦有表現於樂妓之序列組織上者。同一妓館內之樂妓相互締結姐妹之約，但互稱兄弟而不稱姐妹，此與敎坊相同；按敎坊內，依據各人技能職掌地位

，分爲內人、宮人、搊彈家與雜婦女四種，以內人最高，雜婦人最低，搊彈家係良家婦女出身，佔有特殊地位，至於住所，內人住東宮內之宜春院，宮人住大明宮側之內教坊；而妓館則無此種組織，而依長幼之順，妓籍年資，特別是姿色能力而排成自然序列。秀妓則予都知、席紏、酒紏等名。樂妓旣係鴇母養女，相互間稱爲兄弟，北里志內「爲之行第，率不在三旬之內」一語，似可解釋爲決定序例須三十天以上觀察之意，但兄弟序列，並非一定依照年齡，而根據成績觀察者，優者爲兄。都知、席紏等則係名譽稱呼，都知原係唐朝樂官名稱，宋朝時尚沿襲使用，當時北里志記有「樂妓二十人中獲得都知者僅鄭擧擧及天水僊（絳眞）二人」。按都知爲名妓，（所謂都知係頭角之妓）分管諸妓，但因係私營妓館，故無法分掌北里之全體樂妓，祗能掌管本妓館內事務。北里志稱鄭擧擧、絳眞、愈洛眞等三人均稱席紏，擔任宴席中之一切指揮任務。都知係由席紏中挑選升任。酒紏亦稱錄事或單爲「紏」，擔任酒筵時照顧之職，科擧及第人員之祝宴上，酒紏一名擔任錄事。故酒紏並僅非從事敬酒及維護席間融洽氣氛者；席紏除了負責席間應酬斡旋外，且以其詼諧談謔，增進席間樂趣，並運用智慧，善用酒令章程，雅裁有飮酒惡癖人員，故席紏與酒紏區別，極爲明顯，但兩者均無「都知」職名。

(3)樂工：

樂工均聚居於北里之側，經常應召前赴妓館，渠等雖亦係官賤民，但並非太常寺之樂工，僅係音曲演奏人員而已。席間奏樂以支援樂妓歌唱，如中國花街上所稱之胡琴師、洋琴師等人員。樂妓

亦有與樂工私通者，如樂妓顏令賓私通樂工爲時人所譏恥。關於樂工如何敎導樂妓於宴席間上演歌令曲調，則在本篇各論第一樂制篇，組織制度內詳開，恕不贅述。唐朝妓館涉足人員係以官僚仕人爲主，及一部份富商。當時由於宮廷音樂部份開放而庶民化以後，在士大夫歌詞之所謂新樂府之妓館，在唐朝中葉胡俗樂融合組成新俗樂之樂曲，新詩體之「詞」逐漸活潑，妓館卽爲其主要溫床。妓館內並無宮廷貴族間所流行之舞蹈，此亦爲唐朝音樂從大規模之立部伎轉移爲小規模坐部伎之主要原因之一。

（三）　經營情形：

妓館經營情形中之遊興費方面，通常每席四鐶，夜宴加倍，新郎君（科舉及第人員之宴席）再加倍。一席並非一妓。關於鐶的價值，古義爲重量單位，一鐶六兩，宋唐習慣稱一百文爲一鐶，是則前者爲九千六百文（每兩銀價唐末爲四百文，四鐶卽二四兩，合計如上數）；後者僅四百文，相差過遠。茲假定每鐶爲一叺，合一千六百文，如以上述三種數目推算，按科舉及第人員在南院設宴費用爲侍宴妓女，大宴每日一千文，常宴五百文，領班加倍，夜宴更加倍，當天如無宴會，則每妓支付茶錢五百文。北里志所述樂妓外出赴堂會之待遇（官使），每妓最低五百文，最高四千文之數相符合，參證此數，則上述之每席四百文似嫌過少，一千六百文亦嫌太少，似以九千六百文較爲適當。據此推算，新郎君之夜宴，每席爲三十緡四百文（即九千六百文之四倍）此與妓館方面各種費用相比，決非過高。按妓館方面最大費用爲落籍費需一百金乃至數百金，（金卽指黃金一兩之意）每兩最低價爲五千文。

，一百金折合為五百緡（一緡為一千文），樂妓之移動則需千金，據說贈送樂妓之禮物，有

六十緡之金銀製之箱子者，是則一席卅八緡並非高昂。此外樂妓每月三次赴唐寺聽經，每次捐納鴇

母一緡，雖為數甚貴，惟與上述情形相較，則係九牛一毛，此外，華客中有保樂妓不准赴其他宴客者

，習慣上，每日需繳納保費一緡。

三、妓館之活動與性格

（一）樂妓之性格：

北里志所載樂妓十七人，若成為名妓，必須具有風姿與才氣二種性格，風姿稍差而必須才氣縱橫

，如絳真、舉舉、楊來兒、王小福等為其代表。此等才氣豐富者，有成為席糾，或被選為都知。樂妓

之才氣，係指歌令、章令、章程、語句等詩文之才與音樂之才，因與狀元、舉人等才子相交，必須能

詩善文，始可壓倒羣生。席糾有時因才氣不足而無力雅裁達成席糾任務者。妓館為高級之社交場，亦

係清遊之地，但樂妓中亦有持才自大，語傷華客者，此外樂妓中性情惡劣者亦有傷害華客（如牙娘）

詐騙金物（如王蓮蓮）甚至殺害華客者，此皆在鴇母，假父或龜頭煽動及教唆強迫所為者。

（二）華客之性格：

北里志所載華客約四十人之身份，官僚十八人，科舉及第二十人，富商二人，證明係以士大夫階

級佔多數，此亦說明科舉及第與富豪子弟豪華生活之一斑。北里樂妓與官妓所不同者，即北里必須化

錢纔能遊興，故富商如腰纏巨金，則可與士大夫獲得同樣娛樂。所謂新及第之新郎君，每席費用加倍，亦係出自上述原因者。

（三）　**北里之性格：…**

北里係私營妓館聚集之花街，根據上述之設施、組織、經營等情形，當可推想其性格。北里志作者孫棨，曾喻爲「不測之地」，此不僅爲風流之談，抑亦含有勸誡作用。因北里除鴇母、假父、樂妓、龜頭以外，尚有惡少無賴涉足其間，經常對華客施予揶揄嘲弄，製造北里之特殊氣氛。

北里較其他一般地方妓館爲優，孫棨曾稱蜀之才妓著名之薛濤，尚不及北里之二、三流之徒，此外東都洛陽樂妓之體裁遠較其他各州爲佳，惟與北里相較仍遜一籌。

第五章　唐朝樂制之遺構

關於唐朝樂制，其對以後各朝之影響，尤以對宋朝之影響特大。溯自唐朝中葉以後，社會經濟發生極大變化，爲秦漢迄至清朝二千年集權制度國家下重大之轉變契機。經濟方面，唐末、五代乃至宋朝間小作制之發達與商業資本之展開；文化方面，亦爲由漢唐間之貴族文化之重大時期，此種趨勢下，其對唐朝以後音樂發生甚大變化。一言蔽之，由於西域音樂之傳入中國，唐末音樂已由宮廷貴族大規模之樂舞，轉移爲庶民化之劇樂；唐末至宋朝之過渡期間，除上述因素外，唐朝強大音樂文化之遺構，如繼承唐末新俗樂之燕樂與教習燕樂之教坊制度，持有強大影響力。此外民間方面，唐末亦由散樂原始演劇要素發展爲戲劇，宋朝則成爲雜劇，而飛躍展開；劇場亦隨之發達。此外關於「詞」的音樂，所謂燕樂系之樂曲，首由妓館演唱，繼推及酒樓餐廳，顯著發達，以戲場、酒樓、妓舘、餐廳爲中心之庶民娛樂街之「瓦子」亦大規模展開，宋朝以後之音樂文化及此種娛樂場之形態，傳及清朝，由此可知宋朝在中國音樂文化轉機方面所佔之重要性，茲略分述於次。

第一節　宋朝以後音樂之變遷

一、宋朝之燕樂與雜劇

序說：第五章　唐朝樂制之遺構

（一）五代……

五代之音樂係繼承唐末，為轉變宋朝音樂之過渡期，故變化甚大。五代中晉朝曾有雅樂復興與之議；周朝樞密使王朴曾論及隋朝鄭譯之西域七調與唐朝八十四調，並制定新樂律，此項樂律沿襲宋朝。當時已無十部伎、二部伎之組織，史書內亦無梨園（唐末為仙韶院）記載，僅教坊繼續存在，宮廷燕饗樂失却昔日光輝（註三三），隨着地方都市之發達，妓館繁榮，更有助於唐末新俗樂之民眾化。

（二）宋朝之燕樂：

宋朝獨裁政治確立後，為粉飾其國家權威，所制定禮樂之規模並不劣於唐朝，學者輩出，迭經改革。北宋期間，如建隆年中之和峴；景佑時期之李照；皇祐時期之阮逸、胡瑗；元豐時期之楊傑；元佑期之范鎮；與崇寧時期之魏漢津，均係遵奉樂議，以王朴律為準據制定音律。在此期間，或奉勅撰或自行製作呈獻之樂書計有樂纂、大樂圖義、景祐樂髓新經、景祐大樂圖、景祐廣樂記、范鎮樂論、吳良輔樂書、陳暘樂書及圖、大晟樂書及圖、劉昺宴樂新書等。此種著書情形，尤若雨後春筍，盛況空前，此等書內容除雅樂外，尚提及唐朝以來之胡俗樂，以陳暘樂書為其代表，亦為唯一之現存書籍（註三四）。

關於雅樂制定方面，則以徽宗帝之「大晟樂」規模最大，此樂含有俗樂之要素，尤若唐末雲韶樂之燕饗雅樂（註三五）。南宋時雖不及北宋樂議之盛，但亦數度經由樂議制定雅樂，尤以理宗帝時姜夔之大樂議、朱熹之樂論及蔡元定之律呂樂書與燕樂書最堪注意。蔡元定之律呂新書提議十八律理論，燕樂書則指出宋以後七聲之變化，與上述陳暘樂書，同為中國音樂史上最寶貴之史料。惟以上熱心制定之雅樂，對於古樂保存主義之雅樂的本質，在質的方面並無太大變化。

另方面具有藝術性音樂之俗樂，雖係繼承唐末之新俗樂，卻有顯著變化。「燕樂」係燕饗樂之意，為宮廷之俗樂，唐朝十部伎及二部伎之第一曲之「讌樂」則非燕饗樂總稱之燕樂，而係唐末胡俗樂融合之俗樂。按燕饗樂（宴樂）用於燕饗樂之總稱係在宋朝以後，因宋朝燕樂內容與唐朝俗樂相同，故有誤稱為唐宋燕樂者(註三六)。繼承唐朝燕饗樂之形式者，首推「聖節三大宴」，係從皇帝升坐後，即進酒宴，順次演出樂器合奏、琵琶獨彈、隊舞、雜劇、吹笙、蹴踘、彈箏、鼓吹、角觝等十九種樂，所用樂曲為十八調四十六曲，均由敎坊之樂工演出。此外亦有使用四部之樂者，此係唐曲之遺聲，所謂大曲四十六曲，係唐曲於宋朝略加改變者。唐曲在宋朝著名者根據宋王灼之碧雞漫志所載，為霓裳羽衣、水調歌、涼州、伊州、甘州、胡渭州、六么、萬歲樂、夜半樂、何滿子、凌波神、荔枝香、菩薩蠻、望江南、文淑子、蘭陵王、安公子、虞美人、雨淋鈴、清平樂、（玉樹）後庭花、楊柳枝等諸曲。至於三大宴登場之隊舞，係由拓枝隊、波羅門隊等小兒隊舞十曲（約七十二人）、菩薩蠻隊以下女弟子隊十曲（約一五三人）所組成（唐朝二部伎等中所演，宋朝以後，與「隊舞」之名，成為重要舞蹈之節目）。而琵琶獨彈、彈箏等樂器插入燕饗樂內，尚係首次。按「琵琶」成為俗樂之中心係自唐朝中葉，宋朝達極盛頂點。除了三大宴以外，另為遊幸等各種宴會製作多首新曲。太宗帝時新製大曲、曲破、琵琶獨彈、小曲等三九〇曲；眞宗帝時增加四十八曲；仁宗帝時又加五十四曲，此後雖亦有新作者，惟宋史卻未見記載。按宋朝音樂係初期最為盛隆，上述諸曲所用歌辭，多係「詞」，如眾所共知

，首先製曲，繼按韻填詞（註三八）。

除燕樂外，尚有散樂（百戲），但無昔日盛況。軍樂不叫鼓吹，而稱鈞容直（註三九）。

（三）雜劇：

雜劇為宋朝音樂之新生勢力，係由唐末之樊噲排君難戲和參軍戲所發展者，王國維之宋元戲曲史等已予詳述。唯對雜劇如何吸收宋朝燕樂與小說、說書等類相結則乏詳考；亦即雜劇利用燕樂中有關樂曲時如何在雜劇形式中活用燕樂曲之樂式（註四〇）容另詳述。

二、元朝以後之音樂

（一）遼金時期：

遼金時期，中國遭受異族統治，當時宮廷國家之音樂，係繼承中國者。遼時，以契丹民族之固有樂稱為國樂；稱宴會用之回鶻、燉煌、女真之樂為諸國樂；模倣五代以雅樂用於郊廟，稱燕樂為大樂，攝取唐制並採用二部伎之景疊、慶雲、破陣、承天之四部。但遼史卷五四樂志內說明俗樂二十八調中，稱七聲四旦為七旦，此或因對唐制尚無澈底認識而模倣唐制者（註四一）。此外散樂，鐃歌橫吹樂（鼓吹之古名）亦係學自中國者。

金與遼情形相同，惟金朝並非唐制復活，均係沿襲遼制與宋制，使用雅樂、鼓吹、散樂，另加渤海樂，而其「本國舊音」即女真族宮廷用之音樂幾已滅跡（註四二）。按宋朝雜劇，係以華北為據點，金

時更形發展。此外遼、金軍樂，均沿襲宋制；惟中國軍樂，於漢朝即使用北狄之樂器（胡笳、胡角），至於遼金民族之軍樂，則未見記載。

（二）元朝：

元朝統治階級爲蒙古民族。當時音樂，原則上探襲宋制，但經由蒙古與西方囘教諸國文化交流結果，其表現於音樂方面者。按宋朝迄清末，劇樂於內在發展趨勢下，所受西方音樂之影響，其繼承宋朝燕樂用於宴樂方面之樂器二十二種(註四三)，如興隆笙、殿庭笙、琵琶、箏、火不思、胡琴、方響、龍笛、頭管、笙、箜篌、雲璈、簫、戲竹、杖鼓、鼓、札鼓、和鼓、篥、羌笛、拍板、水盞之中。按火不思係土耳其系之 Qubuz，爲中國化之三絃；胡琴係二絃之胡弓，與阿剌伯之 Rabab 相同；興隆笙係囘敎國家之風壓風琴；似均係當時劇樂之中心樂器。元朝時阿剌伯音樂對中國之影響極大，上述囘敎系之三種樂器外，尙有雲璈（後世之雲鑼）、篥、水盞等，均係元朝所初見之樂器，但其來源，並非一定來自國外者(註四四)。

北宋雜劇，至南宋分爲華南之南曲與華北之北曲，北曲具有(註四五)元朝戲劇之體裁稱爲元曲。華北在蒙古人統治下，文學與娛樂發達，故戲劇特盛；惟智識份子遭受異族壓迫，古文學（詩文）之傳統力量，無法充份發揮。

（三）明清：

明朝宮廷音樂，因漢民族之復興，重新恢復宋朝盛況。除雅樂復興外，並制定豪華及大規模之中

序說：第五章 唐朝樂制之遺構

八九

和韶樂、丹陛樂、大樂、細樂、舞隊等燕饗雅樂，和宋元略有不同（註四六）。另方面，戲劇繼承元朝南曲系統；蘇州地方之崑曲，明末清初，各地獻唱。按明朝時，地方劇業已相繼發達，其中之崑曲出入京城，掌握了主導權，使用蘇笛、三絃、簫等雅靜之樂器（註四七）。

清朝之宮廷樂，大體繼承明制，具有較明朝更豪華之體制。乾隆、康熙之雅樂復興，與唐制相比，雖係歪曲古儀，但其規模之大則前後無與倫比（註四八）。另方面，在戲劇逐漸地方化之過程中，華中之二簧及西皮亦傳入京城，而產生京劇，為目前之中國國劇。戲劇備受清朝宮廷青睞，首先為崑曲，爾後為京劇。北平及各離宮（別宮即陪都之地）設有大劇場，由專門樂人上演，最喜歡京戲者為西太后（註四九）。清朝音樂之極盛期，在質的方面，與明朝音樂並無不同之處，實為中國音樂之停滯期。清朝時期，蒙古、新疆、緬甸、尼泊爾等番樂呈獻皇室，頗堪注意（註五〇）。很多外國傳入樂器，僅能供珍藏鑑賞，對於樂制並無多大影響。明末開始輸入之西洋音樂情形亦然，惟對中國音樂之革命，則在我國民革命以後。

第二節　唐朝樂制之遺構

一、太常寺樂工和教坊

（一）宋朝：

宋朝官制與唐朝相比，實有顯著變化之處。太常寺故依舊存在，內部情形亦略同，惟太樂署及鼓

吹署，分別改稱爲太樂局及鼓吹局（註五一），樂人仍和前朝相同，均爲官賤民階級，規模與制度，則不及唐朝完備。元朝之太常寺樂工，亦非良民，和宋相同；至於敎坊樂人根據南宋時所說由市井人補充一語推斷，太常樂工之出身並非限於罪犯，亦由從良民中挑選者，此可想像官賤民之身份制度業已開始崩壞。關於敎坊制度方面，宋史及宋會要（稿）內有詳細記載。各說第二章，設有宋朝敎坊之變遷及組織一節，論述雖詳，惟因史料不足，唐朝敎坊制度故有助於宋制之推算，據此亦可推定出宋朝太常寺樂工制。

宋史內所載宋朝敎坊係循唐制，直接繼承五代制度。按唐末之仗內敎坊係由前蜀繼承，後唐、後晉亦證明有敎坊存在，其組織不明，似係模倣兵亂以後小規模之唐制者。

宋朝敎坊於太祖第二年之建隆二年業已成立。爾後於平定江南後於當地獲取樂人，逐漸擴充，當初屬於宣徽院。神宗帝熙寧九年，宣徽院廢止，隨元豐官制改革，移屬太常寺。北宋末期徽宗帝時，制定大晟樂，設置大晟府，接管太常寺太樂署管下之禮樂，敎坊亦受其管轄；但不及二十年大晟府廢止，敎坊與太常寺似再度復活。其次於南宋時，高宗帝建炎二年，北宋敎坊幾已有名無實，一度廢止；紹興十四年再度復活；紹興卅一年復告廢止。設內司以代替其敎樂任務，必要時，臨時集合臨安府之衙前樂人，收容敎樂所，實施二十天以上之敎習，供御前使用；衙前係典掌府庫等官物之里正鄉戶。樂人本係良民，其種類及人數爲樂人三百，百戲軍百人，百禽鳴二人，小兒隊七十一人，女童隊百三十七人，築毬軍卅二人，角力廿一人（屬於御前中佐司）等，若與爾後章節內所述之南樂敎坊相比，則

規模甚小。教樂所於度宗帝之咸淳年間尚繼續存在，結果去處則不詳。教樂所制存在期間尚有「教坊」之名，此或係以其舊稱而呼爲教樂所者。此外，北宋時首都開封府朱雀門之南附近設有教坊，位於妓館與娛樂場鬧區之間，東西二分，似係模倣唐朝左右教坊者；南宋時則設在臨安府之皇城內。關於宋朝教坊組織，基本上與唐制相同，亦由樂官與樂人組成，隨上述變遷而變化者。北宋初期分爲樂官、四部、執色三種。樂官分爲使（長官）、副使、都色長、色長、高班都知、都知等六種，高班都知似有大小之別，又副官與都色長之間，曾一度設置判官，判官係由朝廷派遣之教坊監督。仁宗天聖五年派內侍二人爲鈐轄，此亦係與判官同係朝官，而爲強化監督者。四部已如上述，繼承唐朝之太常四部樂，由法曲一一人，龜茲二四人，鼓笛六人，雲韶五四人及後補九八人共計一九三人所組成，並決定各部樂器、樂曲。根據此等唐樂直系情形觀察，與執色似屬不同組織。按四部係於北宋中期廢止，考其原因，係四部樂曲，於宋朝時已變成舊樂，包括宋朝已不通行之腰鼓、楷鼓、雞婁鼓、鼗鼓、三色笛等樂器，僅特殊樂人演奏者，被宋朝新燕樂曲之壓制下漸次衰退。四部廢止後，但唐樂並非全部消滅，樂人分別編入「執色」。每一樂人必須學習唐樂大曲四十，按執色人與把色人同被稱爲樂藝色目人，使用版、歌、琵琶、箜篌、笙、箏、篳篥、笛、方響、羯鼓、杖鼓、大鼓、五絃十三種樂器和雜劇共十四色，琵琶二一人至箜篌二人，合計樂器一七六人和雜劇二四人，設置都色長、色長、都知、高班都知等官銜之各色之長共十三人。仁宗嘉祐年間，削減人員爲每色色長一人及樂工二人，共計每色三人，以後又隨時增加，迅即恢復原有規模。當時把色人分爲三等，供職二十年，年齡達五十歲者

准許補爲廟令或鎮將。唐朝樂工係官賤民階級，罕有任官者，但宋朝則可勅令任官，且爲一般公認，此亦爲宋朝教坊之樂人並非賤民之證例。

南宋紹興年間之教坊爲時雖短暫，但規模極大，而且非常完備。當時已無四部，係由樂官和執色所組成，樂官有使、副使、都色長、色長、都部頭、部頭、副部頭七種，共一六人；執色人分爲二十色共四八六人；樂官以外，尚有上述之朝官鈴轄二人。此制復經改變增加都管、掌儀、掌範三官。如爲教樂所，則另加使臣、節級、都管、掌議、掌範、管幹教頭（管幹人）、內中上教博士等；已無副使、鈴轄、色長等人員。按紹興十四年與北宋制度相似，執色方面，基本上，北宋南宋並非改變。惟北宋時之五絃、箜篌、羯鼓、杖鼓、南宋以後業已減少，惟舞旋、參軍等則相反增加。雜劇發展甚速（紹興十四年計八〇人，教樂所六三人），紹興十四年規模最大共四二六人，教樂所（乾道、淳熙年間）共三二七人，較北宋之一七六人，增加甚多。南宋，執色之長，分有色長、部領兩種稱呼，上述南宋北宋之教坊情形，似爲推定唐制教坊不明部份之良好資料。

（二）元朝以後：

宮廷娛樂設施之太常寺及教坊，宋朝以後繼續存在，該等機構，並無太大變化。遼時太常寺設南面官（註五二）轄太樂署及鼓吹署；後者旋告獨立。教坊屬宣徽院，與教坊併立之機構爲儀鳳（註五三）。金時太常寺兼併鼓吹署而設太樂署（註五四），鼓吹署之名從此銷跡，屬於宣徽院之教坊，初次發現「提點」教坊長官之稱謂（註五五）。迨至元朝，有極大變化，太常成爲太常禮儀院（註五六），設太樂署，唐制九

寺解體，太常寺僅存殘形。其變化最大者，爲禮部尚書下轄儀鳳司與敎坊司；後者與前朝相同，一時移設宣徽院。儀鳳司掌管雲和署、安和署、常和署（管領回敎樂人），天樂署（管領河西樂人），廣樂署；敎坊司則掌管與和署、祥和署與廣樂署（註五七）。按太樂署共有樂工四七九戶，此數係明朝大體之標準數字。

明朝九寺復活，成立太常寺，並設神樂觀（註五八）以代替太樂署；禮部尚書設敎坊司，廢止儀鳳司（註五九）。清朝設太常寺而無太樂署；禮部尚書下設神樂署。順治元年設敎坊司；雍正七年改爲和聲署；乾隆七年，禮部下創設樂部（長官稱爲總理）管轄神樂、和聲兩署。神樂署掌管郊廟之樂；和聲署掌管宮廷燕饗之樂（註六〇）。此外宋朝以後，宮廷亦上演民間發達之戲劇，由敎坊司管理。清朝乾隆帝時，內務府分府之南府，與內中和學、內學、十番樂等共同擔任敎習之處。北京紫金城北之景山，亦設有貴族子弟敎學機構，演戲之風甚盛。道光元年，景山與南府合併；道光七年升爲昇平署（註六一）以後，宮廷演戲之風益盛，如衆所週知，紫金城及離宮均設有華麗雄大之戲場。

二、妓館與戲場之發達

如上所述，宋朝以後之音樂，其中心並非宮廷貴族，而爲一般庶民，尤其爲商業市民。其享樂場所亦展開於都市娛樂場所，並以妓館與戲場爲主。妓館自唐朝末葉，開始持有樂舞上演場所之重要性。戲場雖誕生唐朝，迨至宋朝始顯著發達，按唐朝樂舞盛行，戲劇尚係初期階段，至宋朝，才以「雜

劇」形態，呈飛躍發展。但妓館與戲場，無論在南宋、北宋均集中於大都市之娛樂街之「瓦子」、「瓦舍」。關於「瓦子」情形，記述北宋京城汴京（開封）都市生活之東京夢華錄，紀錄南宋京城臨安（杭州）市民生活之夢梁錄，武林舊事等，闡述甚詳；本研究內對於妓館與戲場，僅作簡單說明，因爲太常寺與敎坊係爲唐朝所遺於宋朝之機構，但戲場與妓館雖係唐朝萌芽，但爲宋朝以後發展者，故非本研究之主體，故僅就其研究唐代樂制參考者論述之。

宋朝之妓館以酒樓、酒店、酒肆之名大規模發展，此外亦有妓樓、妓館等名稱存在，區別甚難，按酒之製造販賣有官營私營，故酒樓亦有官營（官庫）和私營（市樓）兩種。

官營之官庫，在戶部檢點管理下，合法賣酒，並有官妓（妓館之樂妓來酒樓應召出勤，此係唐朝遺制）接待，爲一般開放之設施，係士大夫學者之享樂場所；至於私營之市樓則係爲一般大衆開放者，此與唐朝北里爲士大夫階級獨佔情形相對照，趣味無窮。酒樓有正店與脚店，正店與子店，官庫與子庫，本店與分店，大店與小店等區別。所謂任店者，主廊長百餘步，擁有樂妓數百人之大店。如北宋開封之白礬樓，爲三層大廈，五樓併立；主廊正面設有很多小室，靠街面處站立數十樂妓，歡呼送迎酒客。迨至南宋，酒樓飯店化，而成爲食店，分茶酒店，麵食店，包子酒店等小店，但此種小店仍需敬酒及酒令助興之樂妓。此外尚有茶肆（茶坊）以茶點代酒，內設清室，以樂妓奏樂接待，此與妓館情形甚爲接近；亦有兼營酒食者，陳設華麗，爲不劣於酒樓之高級享樂之處者。尚有歌唱供樂之歌館；更有妓館以賣色爲主要營業者。總之樂妓之任務以供樂爲主。其歌唱樂曲，稱爲說唱、唱賺、慢

曲、曲破、大曲、嘌唱、要令、番曲、叫聲等。和唐朝妓館相同，男性樂工與樂妓共同供樂者。至於樂妓之等級與組織，官庫與市樓（官營與私營）不同，此與唐代樂妓不同者。

序說：唐朝樂制概況——註釋

（一）樂懸，並非宮室所專有，貴族士大夫依其身分，亦可享有各種規模不同之樂懸。皇帝所有者，東、南、西、北四方均有，稱為宮懸；諸侯所有者，僅東、西、北三面，稱為軒懸；大夫所有者，為東西二面，稱為判懸；士所有者，僅為東面，稱為特懸。（文獻通考卷一四〇，樂卷）宋朝以後，軒懸亦稱軒架。前韓國李王家雅樂部之樂懸亦稱軒架，因當時韓國臣事中國，接受諸侯待遇，賜封軒懸（請參照本研究樂器篇及拙著之「東洋樂器及其歷史」）

（二）歷朝之郊廟樂之歌詞，錄於正史樂志。元朝郭茂倩之「樂府詩集」卷一——卷十二郊廟歌辭部。

（三）通典一四、文獻通考卷一四〇，及請參照拙著之「東洋樂器及其歷史」。

（四）關於清商樂，本書各說第五章十部伎內已概略提及，並請參照樂曲篇及樂理篇。

（五）短簫鐃歌，即鼓吹之歌詞。樂府詩集內計有鼓吹曲辭五冊，橫吹（鼓吹之一種）曲辭五冊。

（六）通典卷一四六，四方樂有關條文內「北狄樂皆為馬上樂也」，鼓吹本軍旅之音，馬上奏之，故漢以來，北狄樂，總歸鼓吹署」。

（七）晉書卷二二，樂志內「胡角者，本以應胡笳之聲，後漸用之橫吹，有雙角即胡樂也」。

又晉書卷二三，樂志內「張博望入西域，傳其法於西京，惟得摩訶兜勒一曲。李延年，因胡曲更造新聲二十八解，乘輿以為武樂，後漢以給邊。和帝時萬人將軍得之，魏晉以來二十八解，不復具存，用者有黃鵠

、隴頭、出關、入關、出塞、入塞、折楊柳、黃覃子、赤之揚、望行人十曲⋯⋯」。

（八）樂器篇內有詳細說明，請參照拙著「東洋之樂器及歷史」。

（九）晉書樂志，宋書樂志，通典之樂及樂府傳集等。

（一〇）參照樂器篇、樂理篇、樂曲篇。

（一一）參照樂曲篇，樂器篇及拙著「東洋的樂器及其歷史」。

（一二）隋書卷一五，音樂志，西涼樂及龜茲樂有關條文及本書各說第五章十部伎（下卷）內均有詳細叙述。

（一三）樂器篇內詳細叙述。

（一四）舊唐書卷二八，音樂志內「高祖受禪，擢祖孝孫爲吏部郎中，轉太常少卿，漸見親委。孝孫由是奏請作樂，時軍國多務，未遑改創樂府，尚用隋代舊文。武德九年，始命孝孫修定雅樂。至貞觀二年六月，奏之。⋯⋯於是斟酌南北，考以古音，作爲大唐雅樂。以十二律各順其月，旋相爲宮。按禮記云，大樂與天地同和。故制十二和之樂，合三十一曲，八十四調」。

（一五）參照樂理篇。

（一六）舊唐書卷二八，音樂志會闡述十二和之名稱及其用途。

1.豫和（祭天神），2.順和（地祇），3.永和（宗廟），4.蕭和（天地宗廟登歌），5.太和（皇帝臨軒），6.舒和（王公出入），7.休和（皇帝食舉飲酒），8.政和（皇帝受朝奏），9.承和（皇太子軒懸出入），10昭和（元旦，冬至，皇帝禮會登歌），11雍和（郊廟出入），12壽和（皇帝祭享酌酒，讀祝文及飲福受胙）。

（一七）參照舊唐書音樂志、新唐書禮樂志及通典之樂。

序說�⋯第五章　唐朝樂制之遺構

九七

（一八）樂曲篇內詳細敘述。

（一九）樂人篇內詳細記載。

（二〇）通典卷一四六有關二部伎條文末段內註有「初太宗貞觀末，有裴神符，妙解琵琶。初唯作勝蠻奴，火鳳，傾盃樂三曲，聲度清美。太宗深悅之。高宗之末，其伎遂盛流於時矣」。該項註文，為瞭解唐初音樂概況之貴重史料。

（二一）參照大唐六典，通典之樂及職官，新舊唐書禮樂志及百官志等。

（二二）加藤繁博士之「中國經濟史概說」。

（廿三）參照樂人篇。

（二四）仝　　右。

（二五）參照樂曲篇。

（二六）仝　　右。

（二七）文武八佾舞之舞人係以平民子弟之容姿端正者充任。

（二八）參照樂曲篇。

（二九）唐會要卷三七，五禮篇目「開元十年……始奏起居舍人王邱，撰成一百五十卷，名曰大唐開元禮。二十九年九月頒所司行用焉」。

（三〇）關於雅樂方面，綜合唐六典、通典、舊唐志、新唐志、唐會要等有關雅樂條文，當九功舞與七德舞用作雅樂之文武兩樂，通典二部伎有關條文，記有「其舊破陣、上元、慶善三舞皆易其衣冠，合之鐘磬，以饗郊廟」。

九八

同書卷一四二，歷代沿革文下，唐朝條文內，記有「又制文舞、武舞。文舞朝廷謂之九功舞，武舞朝廷謂之七德舞。樂用鐘、磬、柷、敔、晉鼓、簡鼓、琴、瑟、箏、筑、竽、笙、簫、笛、篪、塤、錞于、鐃、鐸、撫、拍、舂牘，謂之雅樂。

（三一）新唐書卷二二一，禮樂志記有『昭宗即位，將謁郊廟。有司不知樂縣制度。太常博士殷盈孫按周法，以算數除鑄鐘輕重高卑。黃鐘九寸五分，倍應鐘三寸三分半。凡四十八等。圖上口項之量及徑衡之圍。乃命鑄鐘十二，編鐘二百四十。宰相張濬為修奉樂縣使，求知聲者，得處士蕭承訓等校石磬，合而擊拊之，音遂諧。唐為國而作樂之制尤簡。高宗太祖即用隋樂與孝孫、文收所定而已。其後世所更者樂章舞曲。至于昭宗始得盈孫焉。故其議論罕所發明。若其樂歌廟舞用於當世者，可以考也。

（三二）南書新書卷戊（學津討原本）：「長安戲場，多集于慈恩。小者在青龍，其次薦福、永壽。尼講盛于保唐。名聽眾之。安國士大夫之家，入道盡在咸宜」。
唐李沇獨異志卷上（稗海叢書本）：「唐貞元中，有乞者解如海，其手自臂而墮，足自脛而脫，善擊毬，楊蒲戲。又善劍舞，數丹丸。挾二妻生子數。至元和末猶在長安戲場中，日集數千人觀之」。
唐李綽尚書故室（百川學海本），「京國頃，歲街陌中，有聚觀戲場者，詢之乃二刺蝟對令。既合節奏。又中章程時，座中有前將作。少監韜亦云會見」。

（三三）舊五代史卷一四四—一四五，樂志。前蜀王建之棺木彫刻，即係唐末新俗樂之樂器，多係傳承五代之一大證據。

（三四）關於宋代音樂之變遷，宋史卷一二七—一四二，樂志內有詳細敘述。宋會要稿之「樂」及「職官之項」內更有詳盡說明。此外玉海、冊府元龜等，更有宋史，宋會所未有之記事。

（三五）「宋會要稿」，「職官之項」有詳細記叙。

（三六）參照拙稿「燕樂名義考」（東洋音樂研究第一卷第二號）。

（三七）宋史樂志內有關於宋之「燕樂」概要情形。

（三八）周易「詞曲史」（中華民國二一年）。

（三九）宋史樂志，宋會要稿，有詳細記載。

（四〇）青木正兒博士之「近世支那戲曲史」。

（四一）遼史卷五四，樂志。

（四二）金史卷三九、四〇，樂志。

（四三）元史卷六七—七一，禮樂志。

（四四）參照拙著之「東洋樂器及其歷史」「東亞音樂史考」。

（四五）青木博士前揭書。

（四六）明史卷六一—六三，樂志；續文獻通考卷一〇一—一二〇，樂考；朱載堉「樂律全書」。

（四七）青木博士前揭書。

（四八）清史稿卷一〇一—一〇七，樂志；皇朝文獻通考卷一五五—一七七，樂考；大清會典圖；欽定律品正義及同後編；皇朝禮器圖式。

（四九）青木博士前揭書。

（五十）皇朝禮器圖式；大清會典圖；律品正義後編。

（五一）宋史卷一六三，職官志三，太常寺有關條文：「卿、少卿、丞各一，博士四人，主簿、協律郎……各一人，掌禮樂……。依田制分案九，……曰大樂，掌大樂敎習樂舞鼓吹警場……樂正三人，鼓吹令一人」。

（五二）遼史卷四七，百官志續文獻通考卷五五，職官考。

（五三）遼史卷五四，樂志。

（五四）金史卷五五，百官志。

（五五）金史卷五六，百官志。

（五六）元史卷七一，禮樂志；同卷八八，百官志。

（五七）元史卷八五，百官志。

（五八）明史卷七四，職官志；續通典卷二九，職官。

（五九）明史卷七二及七四，職官志。

（六〇）清史稿卷一一，職官；皇朝通志卷六五及六七，職官略。

（六一）王芷章編「清昇平署志略」二冊（一九三七年國立北平研究院，史學研究會出版）。

第一章　太常寺樂工

太常寺不僅爲唐朝音樂，亦係中國歷代音樂制度之基礎。該寺之組織，漢唐間迭經整備，唐初達發展頂點，唐朝中葉，敎坊、梨園相繼設立，接管原屬該寺之一切俗樂以後。太常寺已失唐初盛況，但其爲音樂制度之基本組織之情形，則仍未改變。

第一節　漢唐期間太常寺及樂官之變遷

第一項　隋朝以前太常寺之變遷

自古以來有關禮樂思想之研究資料甚多，但對禮樂官制，則甚少深究，故太常寺之內容與組織亦勘爲一般人所詳知，茲論及太常寺樂工，對於該寺之內容及組織變遷，似有首先簡單說明之必要。

唐朝中央行政機關，有三省、九寺、五監。所謂九寺，卽太常寺、光祿寺、衞尉寺、宗正寺、太僕寺、大理寺、鴻臚寺、司農寺及大府寺等以服務宮廷事務爲主之組織單位，各持有秦漢以來之傳統。其中有關太常寺部份，根據通典二五職官七諸卿之太常卿條文『今太常者，亦唐虞伯夷爲秩宗，兼變典樂之任也。周時日宗伯，爲春官，掌邦禮；秦改曰奉常；漢初曰太常；欲令國家盛大常存，故

稱太常」，該太常聽周時爲太宗伯，秦時稱奉常，漢時才改稱爲太常者。此外根據通典之職官及歷代

正史之職官志史料，太常官制之規模，漢時業已整備，傳至唐朝，雖略有擴展，內容却並無多大變化

。其變動情形，大致如次。

太常係前漢初期，由秦時奉常所改稱，設有太常卿（長官）、丞（次官）與主簿，協律都尉等樂

官。下設太祝、太樂、太醫、太卜、廩犧等五個廳，各廳設有令（長）、丞（次長）。迨至王莽時期

，太常卿稱爲秩宗。後漢又恢復舊稱，並新稱爲太子樂令、太史令、太宰令、高廟令、世祖廟令、祠

祀、廟祀等名稱。三國魏時更有稱爲太常博士者。晉時除協律都尉稱爲協律校尉，另有鼓吹令、祭酒

令、太廟令、陵令等官名。至南北朝，南朝方面，宋朝之明堂令、丞、乘黃令；齊朝之大公廟令、丞

，梁朝之清商令、二廟令、大社令、靈臺局丞，新的名稱中與廟陵關係者較多。北朝方面，北魏改稱

卿爲上卿，丞爲小卿，協律校尉爲協律郎，與唐制相似；北齊除太常之下附設「寺」，增加諸陵、衣

冠令、太廟令（卽原來之太祝令）外，並以太廟令兼職郊祀，崇虛局，太樂令兼清商部丞，鼓吹令兼

黃戶局丞，太史令兼職大卜局丞；北周則襲用古周官制，改稱太常爲大宗伯外，改太祝令、丞爲司郊

上士、中士及司社中士、下士，改太樂令、丞爲大司樂上士、中士，改太醫令爲太醫下大夫，太卜令

、丞爲太卜大夫、小卜上士、龜占中士，名稱上變化雖大但內容却並未變化。傳至隋朝，採用南北兩

朝官制，在太常卿、少卿、奉禮郎、協律郎之下，設置郊社署、太樂署、鼓吹署、清商署、太醫署、

大卜署、廩犧署、大廟署、諸陵署、太祝署、衣冠署等單位，改廳爲署卽係始自隋朝，各署仍如以往

情形分設令、丞。按奉禮郎漢時爲屬於大鴻臚管下之理禮郎，北齊時改稱爲奉禮郎而移屬太常寺者，

清商署亦係北齊時由太樂管下之清商部昇格者。唐制係繼承隋制，惟較隋朝減少太廟署、太祝署、衣

冠署，增加汾祠署，共成爲郊社、太樂、鼓吹、太醫、太卜、廩犧、汾祠等七個署。

如上所述，太常寺實係主管有關國家舉辦祭祀儀禮等禮樂事務之機構，其所屬上述七署中，僅太

醫署一個單位，與禮樂無直接關係，其餘屬於禮的單位，因迭經改廢，常見有太祝、明堂、太社、太史、

太宰、太廟、二廟、高廟、諸陵、太卜、廩犧、禁酒、衣冠等名稱交替使用。其中屬於郊祀關係者爲

太祝、明堂、太社、太史、太宰；有關廟祭者爲太廟、諸陵、高廟等；有關郊祀廟祭之必要準備者爲

太卜、廩犧、祭酒、衣冠等三種，其中於漢唐間經常設置者爲太祝、太廟、廩犧，此亦係上述三種之代

表單位。此外屬於樂的單位，則爲太樂、鼓吹、清商等三個單位。太樂係後漢時由太子樂改稱者，漢唐

期間，始終存在；鼓吹於後漢時爲屬於少府之黃門鼓吹，晉時成爲太常寺所轄之一個署，迄至唐末未變

；清商則僅於梁、北齊及隋朝暫時設置，故非主要部份。按太常寺內掌樂單位，以太樂爲主鼓吹爲從之

原因亦出於此。綜合上述情形，太祝、太廟、廩犧、太樂、鼓吹五個署實爲太常寺之主要構成單位。

太常寺內除設有卿、少卿、主簿等掌管全般事務之樂官外，尚有負責技術上監督之奉禮郎（禮）

、協律郎（樂）。奉禮郎漢時稱理禮郎，隋朝以前屬於大鴻臚。協律郎前漢時稱爲協律都尉，一直屬

於太常寺，總之太常寺爲掌管國家禮樂之官署，當初係以禮爲主流，唐朝隨着音樂發達，其與音樂有

關之太樂署，嶄露頭角。

第二項　隋朝以前太常寺樂官之變遷

關於太常寺內樂官變遷情形，歷代以來，均以太樂爲中心；晉朝以後，設置鼓吹；此外，協律郎係自後漢以來，負責音樂監督之樂官；此太樂、鼓吹與協律郎三者爲太常寺內之主要樂官。

（一）太樂署：

太樂係繼承周朝大周樂之傳統，於秦朝開始設置，設令爲長官，丞爲次官，後漢改稱爲太子樂。據後漢書卷三十五百官志太常條文『太子樂令一人六百石。本注曰掌伎樂。凡國祭祀掌請奏樂及大饗用樂，掌其陳序。漢官曰員吏二十五人。其二人百石，二人斗食，七人佐，十人學事，四人守學事。樂人、八佾舞三百八十二人（下略）丞一人（注略）』此述後漢時大樂令、丞下轄百石、斗食、佐、學事及守學事二十五人，樂人及八佾舞人三百八十二人，此似係後世所認爲太樂之普通組織。關於前漢時太樂情形，根據前漢書卷二十二禮樂志所載（註二）前漢有樂官及樂人凡五十六種八百二十九人；至前漢末期，根據丞相孔光，及大司空何武上奏廢除二十六種減少四百四十人，所剩者爲三十種三百八十八人，檢討所剩人員項目，並未包括有後漢時之百石、斗食、佐、學事、守學事等樂官在內。故前漢與後漢之太樂制度似完全不同，但人數上，因前後漢幾一致接近，故組織方面前漢或與後漢相同。

其次三國魏晉及南朝之樂制，幾襲用後漢，無特別變化模樣。北朝方面，北魏新設太樂博士，太樂典錄等官名（魏書卷一一三官氏志）；北周則復用古周樂制，改太樂爲大司樂，後又稱樂部，設上

士、中士（通典卷三五職官）。隋朝太常寺內單位，開始改廳為署，太樂稱為太樂署，根據隋書卷二八百官志所載，署設令二人，丞二人外，並設有樂師八人。隋煬帝時，樂師改稱為樂正（資治通鑑卷一八〇）。

（二）鼓吹署：

鼓吹署始自後漢，當時為屬於少府管下之黃門鼓吹，係以北狄輸入胡角為中心之軍樂與鹵簿樂，（晉書樂志）。晉時改轄太常。設令及丞。南朝方面，似與晉制相同。北齊除鼓吹外尚掌管百戲（曲藝、幻術等類）。隋朝稱為鼓吹署設置令一人，丞二人，哄師二人（以上，通典職官及隋書百官志）。

（三）清商署：

清商即係漢朝以來之俗樂之清商三調（本書下卷各說第五章第二節第一項）。根據通典卷二十五職官所載『梁有鼓吹令丞，又有清商署；北齊鼓吹令丞及清商部，並屬太常；隋有鼓吹，清商二令丞，至煬帝罷清商署』，則清商署始自梁朝，旋於隋煬帝時廢除，為時甚暫。此外隋書百官志梁朝條文『太樂又有清商署丞』則梁時清商隸屬太樂管下，僅設丞，至「署」字，或係誤記。另隋書百官志北齊條文『太樂兼領清商部丞，掌清商晉樂等事』，則北齊時，清商係由太常兼領，僅設丞。所書清商部一語即表示其當時並非獨立機構之署，當時鼓吹令兼領黃戶局丞，太廟令兼領郊祀局丞，太史令兼領太卜局丞，僅清商稱為清商部，此或與後述（五太常寺以外之樂官）之中書省或典書坊之清商部名稱有關。傳至隋朝，隋清商樂之再興，昇格清商署，此事根據隋書卷十五晉樂志『開皇九年，平陳

獲宋齊舊樂，詔太常、置清商署，以管之。求陳太樂令蔡子元、于普明等復居其職」與舊唐書卷七九

祖孝孫傳『初開皇中鐘律多缺，雖何妥、鄭譯、蘇夔、寶常等巫共討詳，紛然不定。及平江左，得陳

樂官蔡子元、于普明等，因置清商署』（註二）當可窺見一斑。此外根據隋書百官志、太常寺條，清商

署除設令一人、丞一人，外尚有樂師二人（較太樂署設樂師八人爲少），恐係準照太樂署組織，惟規

模較小。煬帝時廢止，後於開皇初期創設七部伎制度（煬帝時增設九部伎）時，編爲清樂伎，成爲七

部伎之一伎（隋書音樂志清樂條文，參照各說第五章十部伎）。

（四）協律郎

太常寺除下轄太樂、鼓吹、清商三署外，並設有負監督責任之樂官「協律郎」。根據通典職官所載

『協律郎，漢曰協律都尉，李延年爲之（武帝以李延年善新聲，故爲此官）。後漢亦有之。魏杜夔爲

之（魏武平荊州，初得杜夔，知音識舊樂，故爲此官）。晉改爲協律校尉。後魏有協律郎，又有協律中郎

。北齊及隋協律郎皆二人。大唐因之。掌舉麾節樂，調和律呂，監試樂人典課」係前漢以來所常設之樂

官，本係負考定律呂之職，故必須精通音樂者才能充任。漢代李延年及三國魏朝杜夔即爲例證，因其精

通音樂，故亦必奏樂時之指揮，並擔任樂人之學課監試之責，故其官位甚高。根據北魏書官氏志所述，

協律中郎爲從四品下，較太常丞之五品下稍高；協律郎爲從五品上。唐朝時期，協律郎爲正八品上，

位於太樂署令之從七品下與太樂署丞之從八品下之中間。此外監督「禮」之理禮郎（奉禮郎），新唐

書卷四八百官志所載爲從九品上，遠較協律郎爲低，由此亦可察知重視協律郎（樂）之一般情形矣。

以上爲漢朝至隋朝間太常寺管下樂官之大概情形，因史料不足，僅先略述組織概況，不足之處容俟詳述太常寺樂官制度時再儘量類推補充。

（五）太常寺以外之樂官：

關於太常寺以外之樂官情形，漢時有屬於少府管下著名之「樂府」，設有令、丞樂官（通典職官），樂府係以製作歌詞爲主之機構，太常寺則據此作曲演奏，但此對後世樂官制度卻無任何影響。此外與太常寺關係較深者，似係北齊之中書省，根據隋書卷二六百官志上北齊條所載『中書省管司王言及司進御之音樂。監官各一人，侍郎四人，並司伶官西涼部直長、伶官西涼四部，伶官龜茲四部，伶官清商部直長、伶官清商四部』。龜茲樂係爲代表西域音樂；清商樂則爲代表中國俗樂之樂；西涼樂（註三）則係在河西之涼州；西域流入之龜茲樂與中國俗樂之清商樂融合所產生之樂，但均係隋朝所最流行者，分別編入開皇之七部伎（參照各說第五章十部伎）成爲宮廷宴饗樂之中樞，其在北齊時已有此種跡象，其間題，則爲中書省對於上述三樂之處理態度。太常寺所掌諸樂係以雅樂及類似雅樂者爲主，至於胡樂，北魏以來，由西方傳入中國以後，其隸屬關係，似無明確規定，尤以當時新輸入者，被視爲戰利品、貢獻品、商品等貴重音樂，南北朝時僅供宮廷享受。所謂胡樂係以涼州及龜茲爲其代表，清商亦於南北朝時再興，爲宮廷所鑑賞，如上所述，中書省掌司御用音樂，是則其與龜茲、涼州、清商等被宮廷享用三樂間之關係，當可想見。

此外尚有典書坊，根據隋書百官志『典書坊，庶子四人，舍人二十八人。又領典經坊。洗馬八人

，守舍人二人。門大夫坊，門大夫，主簿各一人。並統伶官西涼二部，伶官清商二部」，則典書坊、門大夫坊等，統合西涼樂及清商樂，似將貢獻皇帝之音樂而亦進獻太子者，但其並未包括龜茲樂。又中書省爲四部而典書坊爲二部，此或係皇帝樂制與太子樂制間規模之差別。上述三樂，原係隸屬太常，而亦屬於中書省及典書坊者，此爲其持有特殊意義之處，或亦係南北朝時一般官制尚未完全整備所致，隋朝時期，中書省與典書坊等單位撤消，即爲其明證。（註四）供燕饗用之胡樂、俗樂經整理後編入七部伎、九部伎而屬於太常寺，此外原由太樂兼管之清商部亦昇格爲獨立之清商署，傳至唐朝，清商署編入太樂署，一切宮廷音樂均隸屬太常寺，音樂制度盆形完備。玄宗帝時，胡樂、俗樂達最隆盛時期，新設教坊接管原屬太樂署之胡樂、俗樂以後，太樂署僅掌管雅樂及類似雅樂之燕饗樂，至此，音樂制度更趨完善。關於中書省之伶官西涼部直長，或伶官西涼四部等官名，漢唐期間樂官用名方面亦爲特殊名稱。所謂「直長」，根據北齊門下省之「領左右局，領左右各二人，左右直長四人」，太僕寺之「驊騮署令、丞、奉承直長二人」，隋朝門下省之「城門局校尉二人，直長四人」等例推察，爲僅次於局長或署長之官稱。如伶官西涼部直長，即係統御伶官西涼四部之首長之意。龜茲樂卻無直長記載，此或由於龜茲音樂傳入中國後尚未充分整理所致亦未可知，此外關於四部乃至二部者，與「女樂二部」或「鼓吹四部」等具有同樣意義，以若干樂人編成一組，即二組乃至四組之意（參照各說第二章教坊第二節）。

第三項　唐朝太常寺之樂官

唐代，太常寺之樂官制度隨着雅、胡、俗三樂之隆盛，已達完善境域。在開元二年設立教坊及梨園以前，唐代宮廷及國家所有之一切音樂，均集於太常寺，此種音樂之發達，使太常寺內之「禮」「樂」均衡態勢而呈偏重於「樂」現象，此從唐朝以後稱太常卿爲樂卿者可獲明證（註五）。關於唐代太常寺之紀錄最詳精者當推大唐六典卷一四太常寺條文，通典卷二五職官，舊唐書職官志，新唐書百官志。其中根據唐朝六典所述太常寺之組織情形，該太常寺係由太常卿爲長，少卿爲次長，下設丞、主簿、錄事、太常博士、調者、贊引、大祝、祝史、奉禮郎及協律郎等樂官擔任太常寺內總務監督等職。其所掌管『邦國之禮樂、郊廟、社稷』之業務，分設(1)郊社、(2)太廟、(3)諸陵、(4)太樂、(5)鼓吹、(6)太醫、(7)太卜、(8)廩犧等八個署掌理。至於監督官員中與音樂有直接關係者爲協律郎。八署中掌管音樂者爲太樂署及鼓吹署，尤以太樂署掌理有關雅、俗、胡三樂等大部份音樂，故其不僅係太常寺樂制之中心，亦爲唐代音樂官制之中樞。此外太樂、鼓吹兩署之各種樂官之下，尚有樂工，接受樂官監督，從事宮廷音樂，茲先就樂官情形概述如次：

(一)　協律郎：

根據唐朝六典所述『協律郎二人正八品。（中略）協律郎掌和六律六呂，以辨四時之氣，八風五音之節。（中略）凡太樂鼓吹教樂則監試爲之課限。（中略）若大祭祀饗燕奏樂于庭，則升堂執麾以爲

之節制。舉麾鼓柷而後樂作，偃麾戞敔而後止」，（舊志內亦有上述抄文）。唐朝之協律郎和唐代以前之協律郎完全相同，亦係稱定律呂爲音樂權威，並監督教樂，充任奏樂時之指揮。蓋太樂、鼓吹署令，相介於從七品下之太樂、鼓吹署令與從八品下之太樂、鼓吹署丞之間。（舊唐志），並非限定精通音樂者始能擔任，故太常寺內樂官中，具有實際音樂知識其最高官令，係各署之首長，位當推協律郎（註六）。故協律郎對於樂工間之關係亦較太樂，鼓吹署之令丞爲密切。

（二）太樂署：

太樂署之職掌根據唐六典卷一四太常寺條文爲調合鐘律，以供國家祭祀饗燕之用。亦即以樂懸、登歌及文武八佾舞供郊廟之用，大燕會時陳設十部伎之謂（註七）。關於太樂署所屬樂官，根據六典所載分爲令、丞、樂正、典事及文武二舞郎五種；根據舊唐書則分爲令、丞、府、史、樂正、典事、掌固及文武二舞郎等八種，較前者增加府、史、掌固等三種。至於太常寺內其他七署官稱，六典內未予記載，故府、史、掌固，或係八個署所共用之事務官吏，或非太樂署特有之技術官員。除上述八種外尚有太樂博士、助教博士等音樂教授，茲逐次探討如次。

⑴太樂令：

從七品下，爲太樂署之首長。漢朝以來設置，隋代亦爲一人（隋書卷二八百官志），惟六典所載爲「隋太常寺統太樂令丞二人，皇朝因之，開元二十三年各減一人」，是則隋代設有二人，唐初亦然，至開元二十三年減爲一人者。按六典係開元二年着手編纂，二十六年完成主要係依據開元

七年之律令格式（註八），據此，太樂令人數隋代似爲一人，唐初增爲二人，開元二十三年復減爲一人者，恐係事實（註九）。

(2)太樂丞：

從八品下官位，爲太樂令之次官。人數方面，各種史記均有出入（註一〇），似與太樂令相似，隋代一人，唐初增爲二人，開元以後復減爲一人。按令與丞均係太樂署內最官之監督樂官，論理應由具有相當音樂知識者才能充任。唐末之李肇之唐國史補卷下（學津討原本）『宋沇爲太樂令，知音近代無比。太常久亡徵調。沇乃考鐘律而得之』中之宋沇；根據守山閣叢書本內南卓之羯鼓錄『宋開府（璟）孫沇亦工之（羯鼓），並有音律之學。貞元中進樂書三卷云云』，宋沇當爲精通音律者（註一一）。但事實上太樂令並非通曉音樂者才能勝任，對於音樂毫無知識出任太樂令者大有人在（註一二），此與協律郎情形不同。至於太常寺卿、少卿、丞等樂官更然。惟舊書卷二八太宗本紀『顯慶六年二月，太常丞呂才，造琴歌白雲等曲，上製歌辭十六首編入樂府』及同書卷七〇王珪傳『時太常少卿祖孝孫以敎宮人聲樂，不稱旨爲太宗所讓。珪及溫彥博諫曰孝孫妙解音律，非不用心云云』，是則呂才（註一三）祖孝孫（註一四）當係精通音律之士，此或屬於例外者（註一五）。

(3)樂正：

從九品下官位，根據六典『後周依周官置樂師，上士一人，中士一人。隋太樂署有樂師八人，清商（署）有樂師二人。至煬帝改日樂正，加置十人。蓋探古樂正子春而名官，皇朝因之』。則樂

正於北周時恢復古周官名稱爲樂師，至隋煬帝時改稱樂正，唐朝仍繼續稱爲樂正。按隋志之太常

寺條文『太樂署、清商署各有樂師員。太樂八人，清商二人』；同志隋煬帝條文改『樂師爲樂正，置

十人』即爲明證（註一六）。如上所述，樂師人數當初爲太樂八人清商二人，煬帝時改稱樂正，共爲十

人，按煬帝時清商署廢止其原有之樂師（樂正）二人，似係併入太樂署者，迨至唐代。復減爲八人

（據六典、舊唐志、新唐志），此或係隋煬帝以前太樂署之原有人數，亦未可知。關於樂正職掌

，根據其原稱樂師兩字推察，似係擔任直接教授樂人之責，其官位爲樂官中最低者，或係樂工出

身。新唐志內『凡習樂立師以教而歲考』該『師』字似係包括博士，樂正或亦係博士之一部者。

(4) 府：從九品下。

(5) 史：從九品下。

(6) 典事。

(7) 掌固。

以上四種樂官爲九寺各署所普遍設置之事務官員，並非太樂署所特有者。新唐志內『唐改太樂爲

樂正，有府三人，史六人，典事八人，掌固六人云云』，此四種樂官，與樂正當有明顯區別。按

府員典藏文書，掌理財務之責，史擔任文書起草，掌固服行警備之職，典事職掌不明，但其爲事

務擔當官員者則無疑問。就官品言，據舊唐志『府三人，史六人，樂正八人，從九品下，典事八

人，掌固八人』，則府與史係和樂正同爲從九品下之官位。至於典事，六典載爲『添外番官』，

並無正流官品，可依勛績升至九品，其在流外官中之等級則不詳。按番官根據六典卷八門下省傳
制條下『分番上下，亦呼爲番官』則僅係當值輪班時之職官。據此，掌固或亦係流外官(註一七)。

(8)文武二舞郎：

從事雅樂之文武兩種八佾舞人員，其人數唐代爲一百四十人，隋代爲舞郎三百（六典）。按八佾
舞八行八列，需要六十四人，文武兩種共需一百二十八人，唐代一百四十人中有十二人似係預備
人員。按舞郎與樂人不同，屬於樂官之一部，不稱舞工，而稱舞郎者。如通典卷一四六清樂條
文『漢魏以來，皆以國之賤隸爲之。唯雅舞尙選用良家子，國家每歲閱農戶，容儀端正有歸太樂
云云』，則樂工係由一般賤民充任，而雅舞（卽雅樂之舞）則係良家子弟充任者。(註一八)此爲文
武二舞郎之由來，惟其爲流外官，至於是否有無官品則不詳。

以上八種共計一七五人（開元二十三年前爲一七七人）屬於太樂署之一般官稱。

(9)博士：

新唐書卷九八韋萬石傳『如萬石奏太樂博士弟子遭喪者，光無它業請以卒哭追集』，及新唐志
『博士教之（晉聲人）功多者爲上弟。……業成行修謹者爲助教博士，缺以次補之。……難色四
番而成，易色三番而成。不成者博士有譴。內教博士及弟子長教者給資錢而留之』計有博士、太
樂博士、助教博士、內教博士等名稱。至於新唐志中所稱博士，似係指太樂博士者(註一九)。
太樂博士係在太樂署內負實際教授音樂之職，北魏時業有此名稱(註二〇)。

內教博士，原非屬於太常寺者。新唐志之內侍省掖庭局條文『宮教博士二人，從九品下，掌教習宮人書算衆藝』以及該條文註解『初內文學館隸中書省，以儒學者一人爲學士，掌教宮人。武后如意元年改曰習藝館，又曰萬林內教坊。尋復舊。有內教坊博士十八人，經學五人……開元末館廢，以內教博士以下隸內侍省，中官爲之』據此，內教博士則係在中書省下負教育宮人學藝之職。開元末（恐係開元二十三年）改隸內侍，省稱宮教博士，故太樂署內並無內教博士，如有，亦係向中書省習藝館借用者。

助教博士係由俊秀樂工業成後昇任，如國子監之國子博士、太學博士、律學博士等。

次外尚有音聲博士。據唐會要卷四三論樂，武德四年詔之細註『太常卿竇誕又奏用音聲博士，皆爲太樂鼓吹官僚云云』，音聲博士係貞觀年間太常卿竇誕奏請皇上復開始設置，此或由音聲人之樂人稱呼而來者，（關於該等博士性格，容在本章第四節詳述）。又新唐志太樂署之條末『武德二年又置內教坊於蓬萊宮側。有音聲博士、第一曹博士、第二曹博士。』則教坊內設有音聲博士、第一曹博士、第二曹博士三種。

太樂署係由上述各種樂官與多數樂工構成者。關於樂工組織，上述各種史料，均未詳細叙述，但六典內『宮縣登歌工人皆介幘朱連裳革帶烏皮履，鼓人及琴下工人，皆武弁朱構衣革帶烏皮履。若在殿庭加白練襮褶白布襪。鼓吹桉工人亦如之也』在工人、鼓人、桉（按）工等名下記有樂工情事（註二一），此均係雅樂之樂工。此外新唐志內繼文武二舞郎，亦列舉『散樂二百十二人，仗內散樂

一千人，音聲人一萬二十七人」此或爲包括俗樂之太樂署所轄樂人之總數，以上共計樂工一萬一千二百三十九人及擔任監督及敎授之樂官一七五人。

（三）鼓吹署

唐代之鼓吹署爲掌管用於以鹵簿之樂爲主軍樂之官署。皇帝行幸時，固有大駕、法駕、小駕之別，皇后皇太子皇親以下之規模，亦各有差別。又兼任夜警晨嚴之職，如令朔之變，有在太社執行敲擊五鼓工作者，此種具有特殊職掌之鼓吹署，因其僅占音樂官制中之一部份，故其規模遠不及太樂署。組織方面，大致倣照太樂署之官制，設有從七品下令一人，從八品下丞一人擔任正副首長，下轄從九品下之府三人，史六人，樂正四人和典事四人，掌固四人（六典），關於人數各說不同（註三二），有無樂正不詳。隋朝時鼓吹署設有哄師二人。至於樂師，則僅限於太樂署及鼓吹署。

關於鼓吹署之樂工，似包括鼓人，按工在內，其人數根據六典『凡大駕鹵簿一千八百三十八人……小駕鹵簿一千五百人……東宮鹵簿六百二十四人』推定總數約爲五千人，較太樂署之規模爲小。此外屬於地方軍營從事鼓吹者，即「樂營」人數，似亦相當多數，此係屬於地方軍營者，似無法認爲其屬於鼓吹署耳。

總之鼓吹署之樂工，爲太常寺樂工之一部。鼓吹之用於軍營故，就當時全般音樂文化着想，其勢力甚小，而並非音樂之主流也。故唐代音樂係由太樂署所屬樂工所推動者，因此一般人所稱之樂工多係指太樂署之樂工而言。

茲略述太常寺，太樂署、鼓吹署之位置如次：

太常寺之位置，根據宋代宋敏求之長安志，清朝徐松之唐兩京城坊考所述之『承天門街之東第七横街之北，從西第一』，大致在皇城之官衙街南部。最近所發現宋朝之呂大坊之長安條坊全圖，有其正確位置（參照第三章梨園之第五圖）。

太樂署之位置根據段安節樂府雜錄之拍板條『（古樂工都計五千餘人。內一千五百人俗樂，係梨園新院。）……太樂署在寺院之東，令一，丞一。鼓吹署在寺門之西，令一丞一。』該太樂署位於寺院之東部，鼓吹署位於寺內西部。所謂寺院，並非指梨園新院（卽梨園別教院），而係指太常寺之本院之意。但長安志卷八『朱雀東第四街卽皇城東第二街，街東從北第六』，宣平坊條文內則載『街南之西鼓吹局，教坊』，以上鼓吹署之稱爲鼓吹局，因宋代太常寺屬單位稱爲鼓吹局，太樂局故也，亦係鼓吹署之意。如上所述，鼓吹署與教坊均位於宣平坊。按唐末教坊制度衰退，延政坊之仗內教坊（卽內教坊與左右教坊之合署單位）散設各處，宣平坊位於延政坊之南，鼓吹署亦因唐末式微遷離皇城南部之太常寺，與教坊共同遷至宣平坊者。

第二節　太常寺樂工之發生

第一項　南北朝時期樂工之發生

（一）北魏以前之賤民樂人：

太常寺從事音樂人員，概可分為樂官、樂人兩種。後漢書太常寺太子樂所載，計有樂官（包括百石、斗食、佐、樂事、守學事）二五人，樂人（包括八佾舞）三八〇人。原則上樂官持有官品，係良民出身；樂人則由賤隸階級充任。如通典卷一四六清樂條文末段『昔唐虞訖三代，舞用國子，欲其早習於通也。樂用瞽師，謂其專一也。漢魏以來，皆以國之賤隸為之。唯雅樂尚選用良家子。國家每歲閱司農戶，容儀端正者，歸太樂，與前代樂戶總名音聲人。歷代滋多至有萬數』則漢魏以來，僅雅樂係由良家子弟挑選外，其餘舞及樂，均由國之賤隸，即國有奴隸為之。又雅舞即雅樂之舞，後漢太子樂（太樂）之八佾舞似係雅舞，每年從農村遴選容貌端莊者徵召太樂充任八佾舞者，故漢魏時期，太常寺所屬樂人計有良民出身與奴隸階級兩種。此外根據前漢書禮樂志，前漢太樂計有樂人五十六種八百二十九人，其中三十四種四百四十一人因不合經法或係鄭衛之聲而被廢止，倡人（即俳優），象人（雜伎散樂類）。所謂俳優雜伎(註二三)，唐時為最下賤之樂伎，尤其在尊尚雅樂而俗樂尚未發達之周漢時期，其於前漢樂人整理之時，予以廢除，亦屬當然。其次關於魏晉期間，雜伎及其他俗樂，是否亦由賤民充任則未見記載。

（二）北魏之樂工：

樂工之名，開始記載於史料者，如玉井是博學士之『唐代賤民制度及其由來』(註二四)中所說，始自南北朝。左傳襄公二十三年條文中『初斐豹隸也，著於丹書。欒氏之力臣曰督戎，國人懼之。斐豹謂宣子曰苟焚丹書，我殺督戎。宣子喜曰而殺之，所不請於君焚丹書者，有如日』與唐代孔穎達之疏

中『近世魏律，緣坐配沒爲工樂戶者，皆用赤紙爲籍。其卷以鉛爲軸，此亦古人丹書之遺法。』所述者。其中魏律，若係程樹德之「後魏律考卷上」所說之後魏律，則樂工制度北魏時業已法律法。又魏書卷一一一刑罰志內所述『至遷鄴，京畿羣盜頗起。有司奏，「立嚴制，諸彊盜殺人者，首從皆斬，妻子同籍，配爲樂戶。其不殺人及贓不滿五匹，魁首斬，從者死，妻子亦爲樂戶。小盜贓滿十匹以上，魁首死，妻子配驛，從者流」。(侍中孫騰上言：「……請諸犯盜之人，悉准律令以明恒憲，庶使刑殺折衷，不得棄本從末」。詔從之)』。按東魏定都於鄴，京畿羣盜蜂起，有關機構，奏請設立新規定，嚴予取締，因侍中孫騰反對，未獲採用，但在奏請中述及殺人犯妻子及同一戶籍人員，與殺人未遂犯及小盜（贓物滿五匹者）之妻淪爲樂戶之規定，則可證明北魏時已有樂戶存在。而魏律內之「工樂雜戶」與魏書內之「樂戶」實大致相同，按賤民制度。一般係在北魏發達，唐代始行完備，至於樂工之名，則從北魏開始才發現使用者。

（三）北齊之樂工：

北魏時開始正式傳入中國之胡樂，迨至北齊，益形盛隆，樂工之制，似亦隨之擴大。如隋書卷一四音樂志中北齊之條所載『雜樂有西涼，龜茲等。然吹笛彈琵琶、五絃及歌舞之伎，至文襄以來皆愛好。至河清以後傳習尤盛。後主唯賞胡戎，耽愛無已。於是繁手淫聲爭新哀怨。故曹妙達、安未弱、安馬駒之徒至有封王開府者。遂服簪纓而爲伶人之事。後主亦自能度曲親執樂器，悅翫無倦……竟以亡國』。胡樂自北齊之文襄帝（文宣帝）以來所愛好，武成帝之河清年間最

爲隆盛，迨至後主溺惑胡樂，招致亡國。當時，奴隸賤民階級之樂工中，竟有幸獲恩寵，授官、封王、開府者，上述之曹妙達，即爲一實例。按曹妙達(註二五)爲後世所傳樂工階級中最著名之人物。又北齊書卷八帝紀幼主之條文中，載有『乃益驕縱，盛爲無愁之曲。帝自彈胡琵琶而唱之。侍和之者以百數，人間謂之無愁。……諸宮奴婢、閹人、商人、胡戶、雜戶、歌舞人、見鬼人濫得富貴者將萬數。庶姓封王者百數不復可紀。開府千餘，儀同無數云云』，則北齊末代皇帝之幼子，以暴君聞名，亦酷愛胡樂，演奏後主新製作之哀怨曲『無愁』(註二六)極爲盛行，當時，歌舞人、商人、胡戶、雜戶等獲得富貴，封王開府者大有人在。按此間所指之雜戶、歌舞人等並不稱爲樂戶乃至樂工。隋書卷七三梁彥光傳內『初齊亡後，衣冠士人多遷關內。惟技巧、商販及樂戶之家，移實州郭。由是人情險詖，妄起風謠訴訟，官人萬端千變。(彥光欲革其敝……於是人皆劮勵，風俗大改)』。與隋書卷七八萬寶常傳內所述『萬寶常不知何許人也。父大通從梁將王琳歸于齊。後復謀還江南，事泄伏誅。由是寶常被配爲樂戶』，工係指工人，樂係指樂人而言，「工樂」二字係經常爲人所熟呼者，至於「商人」之「工樂雜戶」，故北齊時已有樂戶稱呼，又梁彥光傳中所述齊亡國後，衣冠之士，移居關中，惟技巧、商販及樂戶之家，移居實州郭，因此該地風俗人情，急遽險惡。按「技巧」即係工匠，詳容後述。魏律，似係引用北齊書幼主紀內之『諸宮奴婢、閹人、商人、胡戶、雜戶』之章句者，故當時，工樂與商人具有同樣之社會地位。至於三者移居實州郭後該地人情風俗變成險惡一語，則證諸彼等社會，尚不够健全。幼主時，巨商人員中無一良民，均被商人，歌舞人員所佔，由此亦可察知樂工之社會地位及

性格。此外根據萬寶常傳，萬寶常之父原係梁人歸屬北齊，曾企圖謀叛南返，事機不密，被捕誅殺，其子淪入樂戶，亦郎係採用魏律之「緣坐配沒為工樂雜戶」及刑罰志之「妻子同籍配為樂戶」。據此，亦可察知不僅強盜與殺人犯，而政治罪犯之妻子，亦淪落為樂戶。皇朝更替瀕仍之南北朝時期，此種樂戶，為數當多。又周書卷二一司馬消難傳內『初楊忠（陳高祖武元帝）之迎消難，結為兄弟。情好甚篤。隋文每以叔禮事之。及陳平，消難至京，特免死，配為樂戶。經二旬放免，被舊恩，特蒙引見，尋卒于家』，則消難在北齊任光祿卿，曾在「陳」任都督九州八鎮車騎將軍司空隋公，二旬間淪為樂戶，此可謂政治犯身份上變更最激烈者。

（四）北周及南朝之樂工：

根據隋書音樂志北周條所載『太祖輔魏之時，高昌款附，乃得其伎，教習以備饗宴之禮。及天和六年武帝罷披庭四夷樂。其後帝娉皇后於北狄，得其所獲康國、龜茲等樂，更雜以高昌之舊，竝於太司樂習焉。採用其聲，被於鐘石，取周官制以陳之』，北周係繼承北齊王統，當時胡樂，學自北齊者少，大多獲自北狄，與雅樂融合。故北齊時，尚無愛好胡樂模樣，至於樂工制度亦係繼承前代者。如隋書音樂志梁朝條文中『及王僧辨破候景，諸樂竝送荊州。經亂，工器頗闕。元帝詔有司補綴纘備。荊州陷沒，四人（周）不知採用工人（樂工），有知音者竝入關中，隨例，多沒為奴婢』（註二七）。據此，北周時占領梁朝荊州，尚不知採用工人（樂工）僅將精通音樂者，召入關中，並依前例，大部份淪為奴婢而設立賤民樂工。總之北周初期，並未採用前代業已建有之樂工制度，集中精通音樂人員，並依前例

淪爲奴婢。按上述精通音樂人員中，似包括有良家子弟在內，至所謂大部份淪爲奴婢一語，當亦另有非奴婢人員，故北周之樂工制度，似極爲混亂。

其次關於南朝樂工，如通典卷一四五清樂條所述『自漢至梁陳，樂工其大數不相踰越。及周併齊，隋併陳，各得其樂工，多爲編戶。至（大業）六年，帝大括魏齊梁陳樂人子弟，悉配太常。竝於關中爲坊，置之，其數益多前代』，則南朝亦有樂工存在。惟自漢至梁、陳期間，人數大致上並無增加，其制度方面，似亦無多大之整備與充實。按北朝因胡樂流行而樂工制度發達，但南朝受胡樂影響較少，其樂工制度亦無太大發達，但就質、量兩方面言，樂工制度之發達盛隆之頂峯還是隋朝。

第二項　隋朝太常樂工之統一

隋時統一南北兩朝文物，創造新的大規模的制度，包括樂工制度在內。引用隋書音樂志所述，至煬帝大業六年，徵集魏、齊、周、陳之樂人子弟，悉配太常，並在關中（長安）設坊予以安置，其人數當較前代增多。所謂魏、齊、周、陳當係指北朝之北魏、北齊、北周及南朝之陳而言，總括南北兩朝一切樂人。又隋書卷六七裴蘊傳內『大業初考績連最，煬帝聞其善政，徵爲太常少卿。初高祖不好聲技，遣牛弘定樂，非正聲清商及九部四舞之色皆罷，遣縱民。至是蘊揣知帝意，奏下天下，周、齊、梁、陳樂家子弟皆爲樂戶。其六品以下至於民庶有善音樂及倡優百戲者，皆直太常。是後異伎淫聲咸萃樂府。皆置博士，弟子遞相教傳。增益樂人，至三萬餘。帝大悅，遷民部侍郎』，及通典卷一四二歷代沿革下

『而帝（煬帝）矜奢頗耽淫曲。御史大夫裴蘊揣知帝情，奏搜周齊梁陳樂工子弟及人間善聲調音律，凡三百餘人竝付大樂。倡優猱雜咸來萃止。其哀管雜聲，淫絃巧奏，皆出鄴城之下高齊之舊曲也』，上述二文與音樂志相同。隋代統一南北朝樂工（註二八）後整備制度者（註二九），此三種史料所述內容雖互有出入，但對隋朝之樂工制度，當可獲得瞭解。關於隋代樂工統一動機，根據裴蘊傳記載，隋高祖不愛聲技，將雅樂、清商樂、九部樂（下卷第五章）以及四舞（韡舞、鐸舞、巾舞及拂舞，漢魏以來之俗舞——隋書音樂志，七部伎之條）以外樂人，罷爲良民；煬帝時，任裴蘊爲太常少卿，蘊察帝意，徵集樂家子弟，所謂帝意，係指煬帝之享樂主義及愛好胡樂風氣而言。惟據資治通鑑卷一八〇隋紀，煬帝大業二年十二月條文『初齊溫公之世，（齊主緯，周封爲溫公），有魚龍山車等戲，謂之散樂。周宣帝時，鄭鐸奏之。（註略）高祖受禪，命牛弘定樂，非正聲清商及九部四舞之色，悉放遣之（註略）。帝以啓民可汗將入朝，欲以富樂誇之。太常少卿裴蘊希旨奏『括天下周齊梁陳樂家子弟，皆爲樂戶。其六品以下至庶人，有善音樂者，皆直太常。』帝從之。於是四方散樂大集東京，閱之於芳華苑積翠池側。有舍利獸先來跳躍（下略）』。據上所述，裴蘊徵集天下樂人之奏請係值大業二年，突厥之啓民可汗（別名染干——隋書卷八六突厥傳）來朝之時，似係推察煬帝欲對可汗誇示隋室音樂盛容者，其奏請結果，將各處散樂，徵集洛陽。又隋書音樂志散樂條『大業二年，突厥染干來朝，煬帝欲誇之。總追四方散樂，大集東都。初於芳華苑積翠池側，帝惟宮女觀之。有舍利先來戲於場內須臾跳躍……染干大駭之。自是於太常教習。……伎人皆衣錦繡繒綵。其歌舞者多爲婦人，服鳴環佩飾以花毦……

者，殆三萬人。……（下略）」所述，與綜合裴蘊傳記事相同。此外根據裴蘊傳所說『善音樂及倡優

百戲者，皆直太常，是後異伎淫聲咸萃樂府」，及通典『倡優猱雜咸來萃止』，證明樂工統一時包括

散樂（百戲）在內。故隋代樂工統一之動機，不僅為煬帝愛好淫聲，亦係用於大業二年接待啓明可汗

時所用之散樂者。裴蘊察帝之意，似係指此兩者所言。關於樂工統一時間，隋書音樂志記為大業六年

，按同書百戲條文所載『六年諸夷大獻方物，突厥啓民以下皆國王親來朝，乃於天津街，盛陳百戲。

……彈絃擪管以上一萬八千人……自是每年以為常焉」，此當不能視作大業六年為樂人統一之時間，

音樂志中之六年似係二年之誤。至於音樂志所述『竝於關中為坊置之』一語，亦為其他史料所未有者

，此或為配合所有樂人羣集太常之一種處置。

其次關於樂工統一時之樂人人數，裴蘊傳內記載『是後異伎淫聲咸萃樂府。皆置博士弟子，遞相

教傳，增益樂人，至三萬餘。帝大悅，選民部侍郎』則包括散樂，共為三萬餘人，然通典所載『搜周

齊梁陳樂工子弟及人間善聲調音律，凡三百餘人，竝付太常。倡優猱雜咸來萃止』；惟後者所指三百

餘人，似係僅就善於人間聲律及樂工子弟而言，令人有過少之感，或係三萬之誤亦未可知，按後者係

根據裴蘊傳撰述者。此外參酌音樂志百戲條大業六年項目所述『一宴有一萬八千樂人參加』則三萬餘

樂人人數當亦並非誇張也。

此外值得吾人注意者，為集結樂人均屬太常一語（如「悉配太常」，「皆直太常」，「皆於太常

教習」，「竝付太常」）。按自樂工制度創建以來，卽漢魏以後，賤隸出身樂人，隸轄太常，惟在隋

朝以前，太常寺外尚有中書省、典書坊等機構掌管音樂。隋朝以後，此等機構，一律撤銷，太常寺內成立太樂、清商、鼓吹三署，並制定七部伎（九部伎），由太常寺統率音樂，當時全部樂工，均隸屬太常，此亦係唐代太常寺樂工制度之前身。

如上所述隋時樂工均隸太常寺，故樂工似集結於首都。按唐代制度，樂工平時返鄉從事農耕，一年數次上京在太常寺輪值，隋代似尚無此種完備制度之模樣。音樂志所述『悉配太常，竝於關中爲坊，置之』一語，關中係指隋朝首都長安，坊卽人家聚居之處。又隋書音樂志梁朝條文『荊州陷沒，周人不知採用工人。有知音者，竝入關中，隨例，多沒爲奴婢』，卽北周攻陷梁朝荊州時，集結樂人於關中（長安）。此外隋書梁彥光傳內『初齊亡後，衣冠士人多遷關內。唯技巧、商販及樂戶之家，移實州郭，由是人情險詖……』，亦卽北周消滅北齊時（西元五七七年），北齊首都（鄴）居住之衣冠士人（包括官吏）遷居關內，但樂人、技巧（工人）、商人等，不遷往關內而移居實州郭，此後，當地人情風俗紊亂，上述關內恐係指長安而言。是則隋朝以前樂人若集居長安，當係另行擇地居住者。總之由此可以推察樂人係集結於特定之場所者，此因樂人係由賤民出身故也。至於關中設坊一語，似係指樂人集居長安而並非居住太常寺內者，蓋如居住太常寺內，當應書爲『配太常，竝於關內爲坊』（註三〇）、雜戶、營戶等與樂戶之關係，以進一步探究樂戶之性格。

第三項　太常樂戶之性格

關於太常樂戶之性格，從上述太常樂戶發生情形當可獲得一般認識。茲就與樂戶關係密切之編戶

隋書卷一五音樂志前段『及周併齊，隋併陳，各得其樂工，多爲編戶。至六年……悉配太常』據

此，編戶普通係指構成『戶籍』庶民之意。如長安志卷七唐京城條所述『有京兆府萬年、長安二縣所

治。寺觀、邸第、編戶錯居焉』一語，編戶意義，更爲明顯。但魏書卷一○一獠傳內所載『在深山者

，仍不爲編戶』，則深山內尚未開化人民因分散獨居，無法以數戶編成部落之意。至於隋志之『各得其

樂工，多爲編戶』一語，亦係具有樂戶聚落意義，又前述之『悉配太常，並於關中爲坊置之』及梁彥

光傳內『技巧、商人、樂戶之家移居實州郭』，均爲樂戶集團居住之例，亦爲解釋編戶之一種傍證。

其次關於與樂戶關係最深之雜戶，根據玉井學士例證，雜戶之名，始自北魏，唐時配隸諸司，爲

官賤民五種階級之一。唐律疏議卷三名例三『雜戶者，謂前代來配隸諸司云云』，所謂配隸諸司，始

自唐朝以前（註三一），其職務根據資治通鑑卷七○三陳紀宣帝太建九年八月壬寅條『初魏西涼之人（註

略）沒爲隸戶。齊氏因之。仍供廝役。周主滅齊，欲施寬惠，詔曰罪不及嗣。古有定科（註略）雜役

之徒。獨異常憲，一從罪配，百代不免。罰既無窮，刑何以措。凡諸雜戶悉放爲民。自是無復雜戶。

』所述，雜戶係供諸司充作雜役之用。（註三二）至於隋書卷二七百官志中北齊條，解釋尚書省管下職名

之『都兵』，爲『掌鼓吹，太樂雜戶等事』，鼓吹雜戶，太樂雜戶（註三三）爲其一例，但樂戶與鼓吹雜

戶及太樂雜戶之區別甚難。按雜戶亦有屢稱爲樂戶者，如魏律『緣坐配沒，爲工樂雜戶者』，與北齊

書幼帝紀內『諸宮奴婢、閹人、胡人、雜戶、歌舞人、見鬼人』，是則『太樂雜戶』或『鼓吹雜戶』

當並非僅從事雜役者，或亦與樂工同然存在乎？（註三四）

最後關於營戶，其名稱多見記載於東晉南北朝時史料。魏書卷七上孝文帝紀皇興元年十月丁亥條『沃野統萬二鎮敕勒叛。詔大尉隴西王源賀追擊至抱罕滅之。斬首三萬餘級。徙其遺逆於冀定相三州爲營戶。』係指降服之北方民族，集團移住內地者，因彼等係俘虜身份當係視作一種賤民對待。又魏書卷一一〇食貨志『先是禁網疏濶，民多逃隱。天興中詔採諸漏戶……於是雜營戶編於天下，不隸守宰。賦役不周，戶口錯亂。始光三年詔一切罷之，以屬郡縣。』(註三五)，表示營戶與雜戶均係同樣之一種賤民。又清朝俞正燮之癸巳類稿卷一二『除樂戶丐籍及女樂考附古事』亦證明營戶即係樂戶(註三六)。如上所述，若雜戶中混有樂人，則同種之營戶中當亦包含樂人。按北朝將俘虜人員，充作營戶雜戶內徙者多係居住邊境地帶之北方民族，因其地當西域音樂輸入之要衝，如西涼樂發源地之涼州爲其中心，故該等地區出身之雜戶、營戶中必有西域樂之樂人混雜其間(註三七)。總之，南北朝隋代之樂工制度，始自北魏，北齊時因愛好胡樂，漸形發達，迨至隋朝，統一南北朝之音樂，始具規模，其主要內容如次：

(1)所謂樂戶之特殊賤民社會之形成。

(2)盜賊殺人政治犯等妻子或俘虜，沒收戶籍，配爲樂戶(註三八)。

(3)包括百戲俳優等類。

(4)雜戶，營戶等形態之產生。

(5)隋代以後樂工隸屬太常寺。

(6)隋代樂工人數達三萬人以上。

(7) 集結關中長安設坊編戶。集團居住。

以上變遷情形，亦即當時音樂發展之一般趨勢：北朝方面，自北魏以來，西域胡樂東漸，成爲宮廷中主要音樂，盛極一時；南朝方面，則仍以漢朝以來之清商樂（俗樂）爲中心，維持中國固有音樂，故不及北朝活潑，但胡樂（包括散樂）並非雅樂，係由賤隸擔任，故樂工制度亦以北朝較爲發達。迨至唐代胡樂之隆盛，達於頂點，並吸收俗樂，自行漢化，而產生新的俗樂，而完成樂工制度，故隋朝之樂工制度，亦即唐朝樂工制度之萌芽。

第三節　樂工之種類與人數

第一項　音樂之種類與樂工之種類

關於太常寺樂工之構成情形，因記載史料較少，探究較難。樂工係官賤民之一部，根據賤民制度方面之研究，大別爲太常音聲人和樂戶兩種，但對實際音樂之種類與人員等，却未論及，故太常寺樂工之全體組織情形不明。

根據玉井是博學士、梁啓超、黃現璠氏等研究(註三九)，唐代官賤民分爲五種階級，其中第一階之太常音聲人與第三階之樂戶，均係樂工，此項樂工名稱根據各種史料所載，概分如次：

(1) 樂人、樂伎、音聲人、聲兒。

(2)樂工、工人、工伎、伶工、舞工、舞人、歌工、歌人。

(3)樂官、伶官。

(4)俳優、倡優、優倡、優人、散樂、雜伎。

(5)太常音聲人、工樂、太常工人、太常雜戶、倡優雜戶。

(6)樂妓、女妓、妓女、女樂、舞妓、工妓、女優。

(7)鼓人、鼓吹樂工（鼓吹署用）。

上述各種樂工中第五、七兩項以外，餘均係適應教坊之樂工名稱（註四〇）。第六項主要係用於教坊之樂妓者，但太常寺樂戶中似亦含有女性，故亦適應於太常寺樂工，大部份屬於便宜上之稱呼，很少為制定之官制，按業已法律化之官賤民制度中，專業音樂者分為太常音聲人及樂戶兩種，其中音聲人，一般使用於樂工之總稱。如通典卷一四六清樂條所述之『（前略）唯雅舞為選用良家子。國家每歲閱司農戶，容儀端正者歸太樂，與前代樂戶總名音聲人，歷代滋多，至有萬數。』該項內容，似係引用唐會要卷三三清樂條文，並非出自宋人之筆，按通典對於『樂』的部份之記載係玄宗時代以前資料（註四一）而文中所述者，似為唐初事情。按太常音聲人名稱，始自隋末唐初，文內所述之音聲人當係唐朝以前文武二舞郎與樂戶之總稱。此外音聲人尚另有意義，如新唐書百官志之太樂署條之細註內『唐改太樂為樂正，有府三人，史六人，典事八人，掌固六人，文武二舞郎一百四十人，散樂二百八十二人，仗內散樂一千人，音聲人一萬二十七人（下略）』此文中之音

聲人，似係指唐初屬於太樂署之樂官及樂工人員數，據此，樂工係由散樂、仗內散樂及音聲人而成。

仗內散樂之「仗內」兩字，根據仗內教坊、仗內音樂等實例推斷，係指「禁中」之意(註四二)，故仗內散樂卽禁中之散樂意思，實質上為普通之散樂。則樂工實由散樂及音聲人兩者構成。又太樂署本文內『有故及不任供奉則輸資錢以充仗衣樂器之用』，散樂閏月人出資錢百六十，長上者復絲役。音聲人納資者歲錢二千」，及唐會要卷三三散樂條『神龍三年八月勅，太常樂、鼓吹、散樂、音聲人並是諸色供奉云云」，顯示唐初，散樂和音聲人均屬於太樂署。按音聲人係歌唱家與器樂家之總稱。散樂隋代以來配屬太樂署，原係曲藝、幻術之類，和音樂家趣味不同，按樂人中僅「散樂」一種以特別法規處理者，詳容後述。

關於根據音樂種類與賤民制度之兩種區別，史籍上經常混同。新唐書卷二二禮樂志玄宗條『凡樂人、音聲人、太常雜戶子弟隸太常及鼓吹署，皆番上，總合音聲人。至數萬人。』文中之樂人、音聲人、太常雜戶似相當於官賤民之樂戶，太常音聲人與雜戶，尤以音聲人係指樂人者。又唐六典卷一四太樂署之條所載『凡樂人及音聲人應教習，皆著簿籍，覆其名教，而分番上下』，此樂人及音聲人，係指唐律疏議內工樂及太常音聲人而言(註四三)。故似與新唐書禮樂志之樂人及音聲人相同，又雜戶於隋代以前會與音樂有關，至唐代官賤民制度完成後，涉及音樂者僅樂戶與太常音聲人兩種；雜戶似係從事工樂以外之雜役，若此，則新唐書內將太常雜戶子弟編入音聲人之舉，當係錯誤，或引用唐代以前之傳統者，(註四四)。總之所謂音聲人，似係唐初官賤民階級中之太常音聲人與樂人所混同使用者。

此外，唐朝中葉，教坊從太常寺獨立以後，音聲人亦適用於教坊樂工。按全唐文卷四二所引蕭宗

之推恩澤詔內『（前略）非軍國灼然要急及諸色率稅亦一切竝停，太常寺音聲，除禮用雅樂外，竝教

坊音聲人等竝仰所司⋯⋯委御史臺專加糾察』，及唐會要卷三四『大中六年十二月，右巡使盧潘等奏

，准四年八月宣約，教坊音聲人於新授觀察、節度使處求允云云』（註四五），教坊之音聲人，並

非官銜，而係教坊樂工之別名。總之，唐時無論太常抑或教坊之樂工，均使用音聲人之別稱。此外唐

代崔令欽教坊記之自序（全唐文卷三六九）內『坊中呼太常人為聲兒』一語，更為有力傍證，即教坊

樂人移太常寺樂工為聲兒，聲即音聲人之通稱，而太常音聲人亦即指太常寺樂工之總稱者（註四六）。

根據以上考證，唐初太樂署有音聲人及散樂二種樂工，前者係從事散樂以外之一切音樂，包括樂器

奏者、歌唱者（歌手）、舞者（舞工）在內；至於俳優，首先屬於散樂範疇，唐朝中葉以後，因發達結

果，從散樂中獨立。按開元三年從太常寺中獨立之左右教坊，大體上即以上述之音聲人、散樂家及俳

優等三種為主體，亦即教坊樂工與太常寺樂工之母體。又音聲人係以依據樂器及音樂種類而區分，例

如根據雅樂、胡樂、俗樂、燕樂、軍樂、散樂（序說第二章）等區分，燕樂又可細分為十部伎，二部

伎等，軍樂係鼓吹署樂工，至於胡樂、俗樂、燕樂實質上為一體，似無細分必要。教坊方面，根據樂

器類別分之，稱為色（註四七），如笛色、箏色，但並無組織化，至宋代才制度化，移為執色人，樂工分類

為十數色（註四八），但唐代太常寺樂工，似無此種情形。又散樂種類很多，在教坊有稱竿木家、筋斗家等

，此亦係通稱並無制度化跡象。太常寺樂工却無此種情形，按太常寺樂工，係依音樂種類而予分類組

織，此係屬於便宜行事而非制度化者。另方面，官賤民制度中亦有太常音聲人與樂戶之別，恕不贅述。此外奴隸制度內亦有規定，「長上」分有長期當值與輪流短時輪值兩種，「別教」為所屬特殊人員之稱呼，如從太常寺拔擢，派入梨園復來太常寺受教人員。

第二項　樂工之人數及其分配情形

關於太常寺樂工之總數，根據唐書百官志所載之『散樂二百八十二人，仗內散樂一千人，音聲人一萬二十七人，有別教院云云』此數似係推定太樂署樂工總人數之最可信賴之史料，仗內散樂係在禁中服勤，似屬太樂署，列入統計，總數共計一萬二千二百二十九人，此或係實際總數，與通典清樂條之『與前代樂戶總名音聲人，歷代滋多，至有萬數』，似係一致。但此數為唐初統計，迄至玄宗帝時，音樂盛隆，人數增多，如新唐書禮樂志所說之『總號音聲人，至數萬人』；又宋代陳暘之樂書卷一八八教坊樂條內『唐全盛時，內外教坊近及二千員，梨園三百員，宜春⋯⋯雲韶諸院及掖庭之伎不關其數。太常樂工動萬餘戶』，所述戶數為萬餘戶，人數當在數萬以上；又新唐書卷一二三李嶠傳內『張易之，神龍二年代韋安石為中書令，⋯⋯乃上書歸咎千時，因蓋向非曰⋯⋯又太常樂戶已多復求訪，散樂獨持戫者已二萬員。願量留之。餘勒還籍，以杜妄費』，按中宗朝時僅散樂之持戫者已達二萬人，此或係誇張之詞，但太常寺樂工，為數一萬以上，當可想定者。溯至隋代，如隋書裴蘊傳內煬帝統合前代之樂工散樂，所謂『增益樂人，至三萬餘』，若此，唐初則曾一度減少者，此或係出自唐

各說：第一章　太常寺樂工

一三三

初制度整備之成果，又後述唐初武德年間似係前代樂戶大批解放之結果。

以上爲唐朝中葉以前之樂工總數，其次論及以後者。首據新唐書卷二二禮樂志『大中初，太常樂工五千餘人，俗樂一千五百餘人』，文中係引用唐末段安節樂府雜錄之拍板條（實爲俗樂條，參照各說第三章梨園，詳述於樂書篇）『古樂工都計五千餘人，內一千五百人俗樂，係梨園新院。於此旋抽入敎坊云云』。所謂古樂工，年代不明，似係參照同書之熊羆部條『俗樂古都，屬樂園新院，院在太常寺內之西北也』相呼應。故據本書（唐代著作）所述，此古樂工之年代，似爲玄宗以後，或唐末直前之時，新唐書判爲大中年代，但是否有無其他典據，則不得而知（註四九）大體上似無錯誤者。據此，則唐末直前，太常寺共有樂工五千人，其中俗樂佔一千五百餘人，予人有過少之感，因後者係唐朝中葉以來，胡樂（西域樂爲中心）和俗樂（清樂爲中心）融合而成之新俗樂並包括一般散樂在內，爲唐代中葉以後唐代音樂之中心（參照樂曲篇）。按唐末由於政治經濟等因素徹底淘汰冗員，敎坊樂工及太常寺樂工亦因此大量削減（註五〇），唐朝中葉以後流行胡俗兩樂歌曲、樂器曲、舞曲，但散樂堀起，壓倒羣樂，散樂中之俳優雜伎雖然盛行，但散樂全體人數却相反減少也。

又俗樂一千五百餘人屬於梨園新院之說，似大有問題，按樂府雜錄之梨園新院似與同書之樂園新院一致，惟太常寺內亦有梨園別敎院（參照各說第三章梨園），舊唐書卷二八音樂志玄宗帝條『太常寺又有別敎院，敎供奉新曲。太常每陵晨鼓笛亂廢。於太樂別署敎院，廩食常千人』，此別署敎院卽別敎院之廩食千人，幾和梨園新院一千五百人相一致，此新唐書百官志太樂署條內於記載散樂、音聲

人等人員後記「有別教院」（註五一）。又太樂署之樂工中亦有稱爲別教者，因其屬於梨園別教院，故係梨園部份樂工，委託太常寺教習者，則俗樂一千五百餘人實爲此別教院樂工之人數，若此，古樂工五千餘人中減除一千五百餘人，約三千五百人即係太常寺樂工人數，依此推測，此數與唐初散樂一千二百十二人，音聲人一萬二十七人之數相差懸殊也。又梨園係教習法曲（俗樂之一種）之所，散樂並未包含法曲，故太常寺樂工人數，當係包括在此殘餘之三千五百餘人之內。

最後論及散樂和音聲人之人數分配情形。按唐初音聲人一萬二十七人，較散樂（包括伏內散樂）一千二百八十二人增多八倍，按散樂在唐初誇爲全盛時期，其與音聲人數相差極大，考其原因，後者似係指多種樂人之總括之名稱所致。此外，根據唐會要卷三三『舊制之內，散樂一千人，其數各繫諸州多少。輪次隨月當番，遇閏月六番。……貞觀二十三年十二月，詔諸州，散樂太常上者，留二百人，餘竝放還』，及唐六典卷一四，太樂署之條『從番散樂一千人，諸州有定額。長上散樂一百人。太常自訪召關外諸州者，分六番，關內五番，京兆府四番，竝一月上，一千五百里外兩番云云』二文，即係散樂有二百八十二人及伎內散樂一千人之數確實之傍證。又會要之『舊制之內散樂一千人，其數各繫諸州多少』與六典之『從番散樂一千人，諸州有定額』兩語，即係指同一事實，此可探知其與新唐志之伎內散樂人一千人之關係也。又六典內『長上散樂一百人』之長上，係指經常固定當班者之意，頗與會要之『太常上者留二百人』相似，與新唐書之散樂二百八十二人似亦有關係。

其次關於基於音樂種類之樂工類別情形。按官賤民制度所分之太常音聲人與樂戶之實有人數因乏

有力史料，無法探究。按新唐書所述音聲人一萬二十七人，此音聲人並非指官賤民階級中之太常音聲人，而係指太常寺全部樂工之總稱者。按賤民階級中之太常音聲人與樂戶間之身份不同，前者係官賤民中最受優遇之階級，因係從事特殊技術之音樂關係，人數方面當有限定，又散樂內包括有曲藝、幻術、優倡類，有被蔑視傾向（註五二），除了宮廷貴族之寵愛人員外，其身份亦較一般音樂人低，由此考察太常音聲人，當係指業已限定人數之音聲人（歌工、舞工、樂器奏者）與極少數之散樂人，若此，太常寺樂工總數在唐初全盛及唐朝中葉達一萬餘至二、三萬人之間。

如上所述關於樂工人數，唐初一萬一千餘人；唐朝中葉爲全盛時期，達二、三萬人；唐末減爲五千餘人。根據上述考證，當非誇張之詞，若查對教坊樂人及樂妓，決非過大之言（尤如各說第二章第二節教坊之組識內詳述之）由此亦可窺見唐代音樂之盛況也。

第四節 樂工之階級與身份

論述太常寺樂工之階級與身份，進可剖明太常寺樂工之組織。關於樂工在官賤民方面之地位，玉井學士之「唐朝賤民制度及其由來」（註二四）與黃現璠氏之「唐朝社會概論」（註三九）等著作均有論述。但此等著作，係着眼於賤民之全般制度，細節部份難免簡略，此與純粹從音樂見地上去探究太常音聲人與樂戶者將可獲得不同結果，此亦爲本節研究之目的。

關於太常音聲人與樂戶之各種規定，根據唐律疏議、唐六典、唐會要、新唐書百官志等，大別爲

一三六

考證。

是其他歷史編纂書籍有將兩者混淆總稱爲樂人或音聲人者。惟後者採用之例較少，本節亦將分別予以

身份法上之規定與刑法上之規定兩種。唐律疏議將太常音聲人與樂戶兩者根據律令予以明確區別，但

第一項　官賤民五階級中之太常音聲人及樂工

關於唐朝官賤民之制度及其設定年次，根據玉井學士之研究，賤民制度分爲官私兩種。其中私賤

民又分爲「私奴婢、部曲、部曲妻、客女、隨身」五種，官賤民分爲「太常音聲人——雜戶——工

樂——官戶——官奴婢」五階層，後者之詳細情形如次。

種類	配屬	身　份	輪　值　次　數
太常音聲人	太常寺	百姓通婚，州縣附籍，受田進丁	每年四、五、六次
雜戶	諸司	當色相婚，州縣附籍，受田進丁	二年輪值五次
工樂	少府太常寺	當色相婚，州縣無籍	每年輪值三次
官戶	諸司	當色相婚，州縣無籍，受甲二十	每年輪值三次
官奴婢	諸司	當色相婚，州縣無籍	長年服役不輪值

以上五種階層中以太常音聲人身份最高，可以和良民通婚，除了必須在太常寺輪值以外，餘和普通百姓完全相同；其次爲雜戶，僅在婚姻方面較太常音聲人稍遜一等；最次爲工樂和官戶，兩者均在州縣沒有戶籍；最低賤者爲官奴婢。彼等雖均爲服侍階級，但其中有二種爲從事音樂人士，尤其包含身份較高之太常音聲人在內，由此可知當時宮廷文化中音樂實具有特殊重要的地位，亦即在尊重禮樂的情形下，賤民仍可從事娛樂性的音樂。音樂固較其他藝術地位爲低，但在賤民階級中，則從事音樂者，當比其他職業之賤民地位爲高也。

其次關於官賤民制度設定之年次，由於唐朝律令，從武德初年至唐朝末葉，屢經刪定，目前遺存者，僅「故唐律疏議」一書，惟記事仍極簡單。如唐律疏議卷三名例三所載「太常音聲人，謂在太常作樂者，元與工樂不殊，俱是配隸之色。不屬州縣，唯屬太常。義寧（隋末年號）以來，得於州縣附貫，依舊太常上下，別名太常音聲人」。據此當可判明官賤民，隋朝時期尚無太常音聲人，均無戶籍，爲隸屬太常寺之樂戶；迨至隋末義寧年間，一部份樂戶始在州縣設籍，分班上下太常寺輪値，並爲與其他樂易於區別起見，稱其爲太常音聲人。

其次唐會要卷四十三論樂篇「（武德）四年九月二十九日詔，太常樂人，本因罪譴沒入官者，藝比伶官。前代以來，轉相承襲，或有衣冠繼諸公卿子弟。一霑此色，累世不改，婚姻絕於士庶，名籍異於編甿，大恥深疵，良可矜愍。其大樂鼓吹諸舊樂人，年月已久，時代遷多，宜竝蠲除，一同民例。但音律之伎，積學所成，傳授之人，不可頓闕。仍令依舊本司上下。若已經仕宦，先入班流，勿更。

追補，各從品秩。自武德元年配充樂者，不在此例（註略）」文內所載為武德四年九月。又唐大詔令集卷八〇載其設定年次為武德二年，此與唐律疏議所載之義寧年間似有出入。但玉井學士雖認為義寧年間與武德二年或武德四年在時間上雖有一年至三年差異，但細究唐會要內容，其武德四年九月廿九日乙詔，所稱之「太常寺樂人中有因犯罪眨配為官賤民，世代相傳，既無良民戶籍，又不能與普通良民通婚，年月已久，似宜恢復其良民待遇。但學習音樂頗需時間才能稍有成就，故仍令其仍在太常寺輪值，如已經仕宦者，賜予從前品秩。僅武德元年以後眨配者不在此例」，諒係唐初武德年間，政府為收攬民心，推翻隋末暴政，廣佈德意而解放各種奴隸階級之措施，與唐律疏議所稱之「義寧以來，得於州縣設籍，但仍在太常寺輪值」內容，並無抵觸。

此外，舊唐書卷一高祖本記篇「（大業十三年九月）乙亥命太宗自謂汭屯兵，阿城隴西公建成自新豐長趣霸上，高祖率大軍自下邽西上經。煬帝行宮園苑悉罷之，宮女放還親屬」。唐會要卷卅三「武德九年八月十八日詔，王者內職，取象天官。上備列宿之序，下供掃除役。肇自古昔，具有節文，末代奢淫，搜算無度。朕顧省宮掖其數實多，憫茲深閉久離親族。一時減省，各從娶聘。自是中宮前後所出，計三千餘人」。指述憐憫宮女，久離親族，閑居宮中，賜予還家嫁人事例。此與前文所述武德四年（二年）解放太常樂人情形完全相同。武德四年九月之詔，不僅讓太常音聲人恢復良民戶籍，改成往太常寺輪流當值，且使已任仕宦者，再予以品秩也。又割註「樂工之雜士流，自茲始也。太常卿寶誕又奏用音聲博士，皆為大樂鼓吹官僚。於後箏簧琵琶人白明達術踰等夷，積勞計考，竝至大官。自是

聲伎入入流品者，蓋以百數」。說明由於樂人昇格及賦予品秩結果，樂工與士流混雜一起，樂人升格品秩者數以百計，如白明達等更位居要津，亦即隋、唐期間，皇室過於寵愛樂人所使然。唐朝初期，有識之士進言規諫者甚多，考其原因，實發端於此詔文也。但此與武德四年詔文所稱義寧年間始創太常晉聲人之旨趣，稍有出入。按義寧前之大業末年解放宮女之舉，似亦包含太常寺樂工昇格與奴隸解放在內，但疏議對此僅簡單一語，動機欠明。至於「別名太常晉聲人」一語，所謂太常晉聲人僅爲樂工中之一部份，此外仍舊尚有在州縣無籍之樂工，此點與武德詔文中所述「武德元年以後貶配之樂戶，不在解放之例」略有相似。蓋武德詔文並無明確記載有被解放者稱爲太常晉聲人者，或因彼等原爲公卿子弟，解放後恢復品秩，故非爲出身奴隸階級之太常晉聲人也。總之，疏議所說之太常晉聲人，與武德四年（二年）解放之樂人（註五三）並非同一事實，亦即隋末義寧年間首先從樂工中產生一種太常晉聲人之階級，接着在武德初期政府同情公卿子弟犯罪淪貶樂工人員，恢復其良民待遇，並賦予品秩官位。武德之詔所解放之樂工，推測其必包含義寧年間升格之太常晉聲人在內，武德之詔，籠統稱爲太常晉聲人，當亦包括「太常晉聲人」與「樂戶」在也。

　　太常晉聲人名稱，唐高祖即位以前已有其名，判其始自隋朝或唐初（註五四）。五種官賤民中，官奴婢、官戶、雜戶、樂戶四種，隋朝或其以前已有雛型，詳如玉井學士考究。至於官奴婢之名，來自奴婢；官戶、雜戶，早有此名；工樂至少有工戶和樂戶之形，後魏以後才告發現（註五五）。

唐律疏議卷三名例三「諸工樂雜戶及太常音聲人，犯流者二千里，決杖一百，一等加三十，留住俱役三年云云」及「工樂者，工屬少府，樂屬太常。竝不貫州縣。（雜戶者散屬諸司上下，前已釋訖）。太常音聲人，謂在太常作樂者，元與工樂不殊，俱是配隸之色，不屬州縣，唯屬太常。義寧（隋末年號）以來，得於州縣附貫，依舊太常上下。別名太常音聲人。」此爲記述太常音聲人及樂戶身份且描述兩者概念之史料，說明隋朝大業期間，集合南北朝以來全國樂人，隸屬太常寺，分爲太常音聲人及樂戶兩種，對於該兩者有關身份規定，玉井學士等雖已論述，容再詳細研析。

（一）戶籍：

根據疏議，太常音聲人在州縣設有戶籍；樂戶在州縣並無戶籍。但從兩者同在太常寺上下輪值情形觀之，似係指名義上戶籍而言，即樂戶在名義上設籍於太常寺，實際住在州縣，蓋其戶籍及居住地均非州縣，則樂戶必將集居於太常寺或太常寺指定處所。按唐初樂工萬餘中樂戶人數在數千人以上，集體居住，勢需大規模之音樂設施。玄宗時期雖設有左右教坊，但在唐朝初期，有無此種設施，頗堪尋味。惟史料並無唐初樂戶居住設坊之記載，是則分批上下輪值，似指仍居住故鄉州縣，每年數次上京，到管轄機關報到從事音樂服務。樂戶可能在關中並無特設住地，研析唐初樂戶雖然名義上設籍太常寺，而實際居住在故鄉之州縣者人數較多，但是擔任長期服役而不輪值之樂戶，當不包括在內，容

後論述。

（二）上下太常寺輪值

太常音聲人常居故鄉戶籍地點，上下太常寺輪值情形疏議內已有明確記述，但對同屬太常寺之樂戶之輪值情形，疏議內則並未提及。但據六典卷十四太樂署條「凡樂人及音聲人應教習，皆著簿籍，覆其名數，而分番上下」（註五六），新唐書卷廿二禮樂志「凡樂人、音聲人、太常雜戶子弟，隸太常及鼓吹署，皆番上，總號音聲人，至數萬人」所載，不僅「音聲人」，連「樂戶」亦係上下太常寺輪值，（兩文中之「樂人」，根據前節考證指樂戶而言）。至於輪值次數，「太常音聲人」部份，依照六典太樂署條文之註解「短番散樂一千人，諸州有定額，長上散樂一百人。太常自訪召關外諸州者分六番，關內五番，京兆府四番，竝一月。千五百里外兩番併上。六番者，上日教至申時，四番者，上日教至午時」。似爲每次輪值爲時一個月，每年輪值方法分爲六番、五番、四番三種。「樂工」部份，依照六典卷六刑部都官條「其餘雜伎則擇諸司戶教充」之註解「官戶皆在本司，分番每年十月都官按比男年十三以上在外州縣，十五以上送鼓吹及少府教習。有工能，官奴婢亦准此。業成準官戶例分番。其父兄先有伎藝堪傳習者，不在簡例」。推定「工樂」和「官戶」相同，每次輪值時間亦爲一個月，每年輪值三次，綜合以上所述，當可測知太常音聲人和樂工的輪值次數。

另就筆者所見補充意見如次：

（1）樂戶輪值三番：根據上述六典卷六刑部都官條所述，每年十月，刑部都官就居住關外州縣十三歲

以上男子中，選擇十五歲以上容貌端正者送太樂署，十六歲以上者送鼓吹署及少府教習樂藝，官戶身份人員若送往太樂署及鼓吹署，則其升爲工樂身份當無疑義。至於官戶輪値次數，根據刑部都官條「番戶（即係官戶）一年三番，雜戶二年五番，番皆一月」記述，則爲每年輪値三番，故推測工樂輪値次數，當然亦爲每年三番。

(2) 散樂輪値四、五、六番：樂戶除每年輪値三番者外，當亦有四、五、六番者，如前文六典太樂署所述短番散樂分爲四番、五番、六番三種，惟其註解中註有「凡樂人及音聲人……分番上下」，黃現瑤氏根據該項註解，認爲僅太常音聲人輪値次數爲四、五、六番。雖然「樂人及音聲人」亦包含樂戶在內，但在註解中特別說明有「短番散樂」，詳細檢討，當非指全體樂戶而言，該文內對於散樂人數，稱爲短番一千人，與長上（長年服務，沒有輪値）一百人。短番係向關外各州徵召，各州分配人數不詳，僅爲關外各州每年輪値六番，關內五番，京兆府四番。唐會要卷卅三，亦載有「舊制之內，散樂一千人，其數各繫諸州多少。輪次隨月當番，遇閏月，六番人各徵資錢一百六十七文。一補之後，除考假輪半次外，不得妄有破除。貞觀二十三年十二月，詔諸州散樂太常上者，留二百人，餘竝放遣」（註五七），證實散樂一千人選自各州，分批輪値者，文中所稱每年輪値六番者，（隔月輪値一個月）每遇閏月如被徵召輪値（因爲閏月並未編定輪値），發給資錢一百六十七文。又新唐書百官志之太樂署條「（上略）以番上下。有故及不任供奉則輸資以充使衣樂器之用。散樂閏月人出資錢百六十，長上者復給役。音聲人納資者歲錢二千。」文中之資錢

百六十，似係一百六十七文之略，兩者互證當益可證明也，此外文中所稱散樂中之長上，遇有閏月應服繇役充作資錢一語，似屬例外之事（註五八）。

(3) 樂戶輪值四、五、六番：如上所述，散樂分爲「短番」和「長上」兩種，如果短番輪值六番，則六典所載短番輪值次數分爲四、五、六番三種之說當有疑問。惟其關鍵則在於三種短番究係僅適用散樂，抑或適用於全體樂戶或音聲人。其次關於「散樂」與「音聲人」之區別，兩者僅由於音樂關係之分類，與官賤民階級並無關係，惟散樂在太常寺太樂署中佔有特殊地位。新唐書百官志太樂署條記載太樂署之樂人總數爲「散樂二百八十二人，仗內散樂一千人，音聲人一萬二十七人」，文中之音聲人並非官賤民中之太常音聲人，係汎指一般樂人，所稱「仗內散樂一千人」與「短番散樂一千人」人數相同，又「長上散樂一百人」與「詔諸州散樂太常（長）上者留二百人」人數相接近，至少可以確認除音聲人以外，尚有兩種散樂，一種爲一千人，一種爲二百人左右。

太常音聲人和樂戶或屬於此兩種散樂，惟散樂在音樂性質方面較爲卑賤，故屬於散樂之人數就樂戶當較身份較高之太常音聲人爲多。若按黃現璠氏說法，解釋太常音聲人僅輪值四、五、六番，則短番散樂當均爲太常音聲人，形成絕大多數散樂變成了太常音聲人，似不可能。按六典曾述及爲太常音聲人與樂戶之一部份爲散樂，其中一千人爲短番，按其距離宮廷遠近，分爲輪值四、五、六番三種，此種說法，上述新唐書百官志之「音聲人納資者，歲錢二千」可爲傍證（註五九）。總而言之，根據六典及新唐志有關散樂分批輪值之記事，此等輪值四、五、六番之散樂，均含有太常

音聲人與樂戶在內，至少兩者同時有輪值四、五、六番及輪值三番者。此外尚有長年服務設有輪值的樂人，這項結論，對於上述各種有關輪值次數之報導，諒無牴觸。

(4) 輪值方法：對於「一年三番，每番一月」一語，玉井學士、黃現璠解釋爲每年三次，每次一個月。亦有解釋爲將自己樂人，分爲三組，輪流值班每次一個月，每年變成四次，出勤四個月。茲參證唐六典卷五兵部府兵輪值記事爲「五百里內五番，五百里處七番，一千里外八番，各一月上，二千里外九番，信其月上」濱口重國博士將其解釋爲

二千里以外　　九組　　每年一至二次每次二個月（一年半一次）。

二千里以內　　八組　　每年一至二次每次一個月（三年四次）。

千里以內　　　七組　　每年一至二次每次一個月（七年十二次）。

五百里以內　　五組　　每年二至三次每次一個月（五年十二次）。

亦即遠者組數較多而輪值士兵人數較少，亦即同一士兵輪值次數減少（註六〇）；勳官輪值情形亦如是（註六一）。若按玉井學士解釋，則遠者次數較多，顯欠合理，如府兵二千里外者輪值九次，每次二個月，不僅不能解釋，卽或如此，途中往返實亦不勝負擔（註六二）。再參照上述「短番散樂，關外六番，關內五番，京兆府四番，千五百里外兩番倂上」，如此照兵制解釋，遠程者組數增多，而輪值次數減少之解釋，當爲合理。至於上番時間，規定六番最遲爲下午四時，四番爲中午十二時，此種規定對於遠距離者較爲有利（註六三）。惟此種時刻係指敎習開始時間抑係終了時間或其他

各說：第一章　太常寺樂工

一四五

意義却無法瞭解。其次關於官賤民上番次數，根據玉井及濱口所說列表於次：（註六四）。

種類	番數	每年上番月數	
		玉井說	濱口說
官奴婢	長年服務	十二個月	十二個月
官戶	一年三番	三個月	四個月
工樂	一年三番	三個月	四個月
雜戶	二年五番	二‧五個月	四‧八個月
太常音聲人	一年四番	四個月	三個月
	一年五番	五個月	二‧四個月
	一年六番	六個月	二個月

根據上表情形，番數似指組數較為適當

綜合以上論述，略述分番方法之要點於次。

(1) 無論「太常音聲人」或「樂戶」，敎習樂藝者均應在簿籍上詳列人名。

(2) 「太常音聲人」每年分爲四、五、六番三種；「樂戶」原則上每年三番，但亦有四、五、六番（散樂）；亦有長年服勤等五種，每番一個月。

(3)太常音聲人闕番者納資錢二千錢；從業散樂之樂戶，六番者閏月納百六十七錢；散樂之長役者閏月從事徭役，資錢充作伎衣、樂器之用。

(4)散樂（含有太常音聲人及樂戶）之徵集，京兆府者四番，關內五番，關外六番，一千五百里以外者每次出勤二個月，似非僅指散樂，太常音聲人似亦係準照此項辦法。

(5)上番教習時間，四番正午，五番為下午二時，六番為下午四時。

(6)番數並非次數，唐末宣徽院之樂工亦極為活躍（註六五）。至於分番上下之事，似為組數之意。

(三) 受田、進丁、老免、免賦役

「太常音聲人」與「雜戶」除了戶籍方面與良民相同外，其外方面也和良民頗相接近。唐律疏議卷十七賊盜問答篇記載有「問」：「雜戶及太常音聲人犯反逆，有緣坐否？」，「答」：「雜戶及太常音聲人名附州縣、受田、進丁、老免與百姓相同外，兩者不同者，普通百姓賦役，而太常音聲人可以免賦役而代以分組前幷太常寺從事音樂服務。唐律疏議卷十八盜賊篇「諸殺人應死會赦免者，移鄉千里外，其工樂雜戶奴並太常音聲人雖移鄉，各從本色」。又「其雜戶太常音聲人有縣貫，仍各於本司上下，不從州縣賦役者」文內所述，益可瞭解其免賦役情形。此外根據唐會要卷卅三散樂條「神龍三年八月勅，太常樂鼓吹散樂音聲人，並是諸色供奉。乃祭祀陳設嚴警齒簿等。須有矜恤，宜免征徭雜料」。文內之徭雜料係指普通

各說：第一章 太常寺樂工

百姓課征之地賦，力役及雜稅，此點與疏議所載之免征賦役內容大致相同，所不同者爲文內將免征徭

雜料之對象列爲「太常樂、鼓吹、散樂、音聲人」該四者除了散樂音聲人外尚包括太常寺所屬之太樂

，鼓吹兩署，是則太常寺全體樂人均可享受此種優待，而疏議僅記載爲「太常音聲人」與「雜戶」。

但根據前述散樂人中從事長期服勤者，遇有閏月擔服徭役之事例，判斷免征徭役對象，當非全體樂戶

，尤其是「受田、進丁、老免」一般樂戶與太常音聲人有明確區別。

（四）婚姻：

太常音聲人與其他四種階層所最大之區別爲婚姻上的恩典，唐律疏議卷十四戶婚篇「太常音聲人

，依令婚同百姓」，此即指太常音聲人可以和良民通婚之意。又疏議卷十四戶婚篇「其工樂雜戶官戶

，依令當色爲婚」。此又說明了其他雜戶以下之四種階層，僅能同色通婚，縱使雜戶在戶籍進丁，受

田、老免方面和太常音聲人相同，較其他三種階層爲優，但在婚姻方面，仍不及太常音聲人。總之太

常音聲人除了上下太常寺輪值獻樂以代替正常賦役外，其他方面均與良民相同。

（五）出身：

(1)太常寺樂工，主要從犯罪貶配人員中選拔，此爲前代以來相傳承襲者。唐會要卷卅三論樂條之武

德四年九月廿九日詔亦記載「太常樂人，本因罪譴沒入官者，前代以來，轉相承襲」，同部內另

載有「或有衣冠繼諸公卿子弟」，係說明此種貶配而被選爲樂工人員中，含有相當品位之高官在

內。此外根據六典卷六刑部都條「凡初配沒，有伎藝者從其能而配諸司。婦人工巧者入於掖庭，

其餘無能成隸司農。……其餘雜伎則擇諸司之戶教充」，說明犯罪眨配時，對具有伎藝者分別配屬有關各司，音樂才能人員，似亦配屬太樂署乃至鼓吹署之意。

(2) 叛軍將士及其妻子，或敗戰被捕之蕃族將士及其妻子編入樂籍者亦多。如隋書卷七十八藝術列傳之萬寶常條「萬寶常，不知何許人也，父大通從梁將王琳歸於齊。後復謀還江南，事泄復誅。由是寶常被配為樂戶」，文中之萬寶常即為前者所指之叛軍家族。又宋朝廖瑩中之江行雜錄(續百川學海本)「天寶末，蕃將阿布恩伏法，其妻配掖庭，因使隸樂工」，文中之阿布恩即為後者之敗戰蕃將(註六六)。

(3) 亦由從良民身份者直接編入樂籍或從官賤民中選拔升充者(註六七)。如前述六典卷六「其餘雜伎則擇諸司之戶教充」之註解「官戶皆在本司分番。每年十月都官按比，男年十三以上在外者，十五以上送太樂，十六以上送鼓吹及少府教習。有工能奴婢，應准此。業成準官戶例分番。其父兄先有伎藝堪傳習者，不在簡例」。此即說明官戶及官奴婢之一部份子弟，選送太樂，鼓吹及少府習藝，業成後準照官戶每年三番上下太常寺輪值；如父兄中具有伎藝，而其子弟堪可造就傳習者，亦可在州縣本籍地施教，業成後每年三番上下太常寺輪值。此可解釋為官戶及官奴婢升格樂戶之一種(註六八)。此外新唐書卷四十六百官志之刑部都官條「凡反逆相坐沒其家，配官曹。長役為官奴婢，一免者一歲三番役。再免為雜戶，二歲五番役。每番皆一月。三免為良人。六十以上及廢疾者為官戶，七十為良人。（每歲孟春上其籍，白黃口以上印臂，仲冬送於都官，條其

生息而按比之。）樂工、獸醫、騙馬、調馬、羃頭、裁接之人比取焉」。說明由官奴婢、官戶、

雜戶所選出，又文中所述官奴婢一免爲官戶，二免爲雜戶，三免成良民，但是六典所載史料中有

關工樂選拔對象僅爲官戶及官奴婢，並未提及雜戶。按雜戶地位，介於工樂及太常音聲人之間，

且無特殊音樂技能，所以在六典內並無提及者亦屬可能(註六九)。

樂工出身，除了上述法定範圍外，亦有特別措施，由太常寺向各地方徵集者。據唐會要卷卅四雜

錄所載「大中六年十二月，右巡使盧潘等奏，准四年八月宣約，教坊音聲人，於新授觀察節度使

處求乞。自今已後，許巡司府州等提獲。如是，屬諸使有牒送本管。仍請宣付教坊司，爲遵守

。依奏。」此即說明大中四年，教坊托請各地方觀察使與節度使選拔教坊樂工；大中六年以後教

坊許各府州縣巡司強制徵集樂工移送教坊。如果教坊此種選拔樂工之方法屬實，則太常寺樂工亦

可如法泡製。按六典之太樂條所載「短番散樂一千人，諸州有定額，長上散樂一百人，太常自訪

召關外諸州者分六番，關內五番，京兆府四番……」是則「太常自詔召」亦當如此(註七〇)。如果

玄宗時期樂工人數多及二、三萬之事確屬實情，則此等衆多樂工，當並非全部爲犯罪貶配者。蓋

當時太常樂工或教坊樂工有出世授官者（容後詳述），亦有教坊樂妓恩蒙皇帝寵愛者(註七一)，所

以樂工、樂妓難係賤民名位，然亦爲多數人羨慕之職業，故良民以上身份人員有願意應徵進入太

常寺及教坊者，是則推想太常寺從各州縣強迫徵募樂工之事當亦有可能也。

（六）　放免：

樂工未蒙特赦，則其身份，世代相傳承襲。唐朝情形亦屬相同，如武德四年九月之詔所述之「一

露此色，累世不改」。惟六典之刑部都官條「一免爲番戶，再免爲雜戶，三免爲良人，皆因赦宥所及

則免之，凡免因恩言之，得降一等二等或直入良人」及新唐書百官志之刑部都官條「凡反逆相坐沒其

家配官曹，長役爲官奴婢。一免者一歲三番役，再免爲雜戶，亦曰官戶，二歲五番役，每番皆一月，

三免爲良人。六十以上及廢疾者爲官戶，七十爲良人」。是則官奴婢、官戶、雜戶均可獲得一等乃至

二等恩免，雜戶可從二等恩免成爲良民。六十歲以上和廢疾者爲官戶，七十歲以上者恩免爲良民，此

似係指官奴隸、官戶、雜戶全體而言。但此間並未見有「工樂」及「太常音聲人」，則該兩種階層之

恩免制度究又如何？此據唐會要卷卅四雜錄「（開元）二十三年勅……又音聲人得五品以上勳，依令

應除簿者，非因征討得勳，不在除簿之列」及新唐書百官志之吏部司勳郎條「太常音聲人，得五品以

上勳，非征功不除簿」。則太常音聲人得五品以上之功勳時(註七二)即可除籍，惟唐會要與新唐書不同

者，前者僅指音聲人，沿用散樂往例，似係指樂戶和太常音聲人之通稱，至於樂戶超越雜戶，太常音

聲人等身份直接除籍成爲良民一事，參照上述「或直入良民」一語，並非絕不可能，何況具有特伎之

樂戶殊無昇格爲並無特伎之雜戶，所以語音聲人可能包括樂戶在內。此外，樂工和其他官賤民不同者

爲根據教習成績漸次進級，所以雖非出於恩免，仍可晉升爲沒有品位之博士，更可授任教官。但太常

音聲人似僅有得五品以上功勳恩免之一種方法。

以上所述者爲樂工放免之規定。茲再略舉一、二放免實例：唐會要卷卅四收載之武德四年九月詔

「宜竝蠲除，一同民例……仍令依舊本司上下」此係說明並非完全之放免。但「若已經仕宦，先入班流

，勿更追補，各從品秩」及其割註「樂工之雜士流，自茲始也」，此種授予官品，滲入良民以上社會

地位之士流階級，當屬一種完全放免。又唐會要卅三卷散樂條「舊制之內，散樂一千人，當爲武德年間之

事，貞觀二十三年僅留二百人，其餘八百人放還，此種放還，亦可視作爲太常寺除簿而放還故鄉者。

年十二月，詔諸州散樂太常上者，留二百人，餘竝放還」。是則舊制之散樂一千人，當爲武德年間之

（七）其他：：

據唐會要卷卅四論樂條「乾封元年五月勅，音聲人及樂戶祖母老病應侍者，取家內中丁男及丁壯

好手者充。若無所取中丁，其本司樂署博士及別敎子弟應充侍者，先取戶內人，及近親充」。太常音

聲人及樂戶之祖母，如老病時，家內無人應侍，則可從其在太樂署或鼓吹署之博士及別敎子弟中家於

遴選；先從同一樂戶者選擇，次及近親。此種規定係高宗乾封元年五月之勅所定，似與唐朝初期之恩

免與敬老之精神相同。除了太常音聲人及樂戶外，其他官賤民是否享有同樣優遇，頗堪注意，此將可

從高宗發佈勅書之動機進行研究也。

第三項　刑法上之規定

太常樂工除了身份上之規定外，其在刑法上亦有特殊規定，本節內容大部份採用唐律疏議，並參

閱其他史料儘量作全般和組織之說明(註七三)。

唐代音樂史的研究（上冊）

一五二

（一）名例：

唐律疏議卷三名例三之本文對於太常樂工之五刑（笞、杖、徒、流、死）有特殊之記載。如「諸工樂雜戶及太常音聲人，犯流二千里，決杖一百，一等加三十。留住俱役三年（犯加役流者役四年）。若習業已成，能專其事，及習天文，並給使、散使、各加杖二百。犯徒者準無兼丁例，加杖還依本色。其婦人犯流者，亦留住（造畜蠱毒應流者，配流如法）。流二千里，決杖六十，一等加二十，俱役三年。若夫子犯流配者，聽隨之至配所免居作」。文內將五刑對象分爲㈠太常樂工、㈡習業有成具有專門才能人員，㈢婦女等三種，茲分述於次。

⑴太常樂工之一般五刑——留住法。

根據疏議所載「此等不同百姓，職掌唯在太常少府等諸司。故犯流者，不同常人例。配合流二千里者，決杖一百；二千五百里者，決杖一百三十；三千里者，決杖一百六十。俱留住役三年」。則官賤民之工樂、雜戶及太常音聲人，均直屬太常寺，少府以及其他各司，分番上下出勤服行以特伎奉獻官府之職掌。若一般百姓犯配流刑者，此等官賤民身份之樂工則可以杖刑代替，而留住太常寺等各機關，使其不致影響奉獻特伎之工作。流刑分二千里、二千五百里、三千里三種，若代以杖刑，則爲杖一百、一百三十、一百六十（每等加三十）三種，及留住期間三年。重犯者如「犯加役流者役四年」增加一年爲四年。另據疏議「犯加役流者役四年。名例之累徒流應役者，不得過四年，故三年徒上，止加一年，以充四年之例。若是賤人，自依官戶及奴法。」文內係說明一般

百姓重犯者，三年徒刑刑期加重一年，不超過四年，此等一般百姓重犯，如名例四（本文）「諸犯罪已發，及已配，而更為罪者，各重其事。卽重犯流者，依留住法決杖，於配所役三年。若已至配所，而更各依數決之。卽累流徒應徒者，不得過四年。若更犯流徒罪者，準加杖例。其杖罪以下，亦各依數決之，累決杖笞者，不得過二百，其應加杖者亦如之。」及疏議「犯流未斷，或已斷，配訖，未至配所，而更犯流者，依工樂留住法，流二千里決杖一百，流二千五百里決杖一百三十，流三千里決杖一百六十。仍各於配所役三年。通前犯流應役一年，總役四年。若前犯流後加犯加役流者。亦止總役四年」。說明犯流刑者於到達配所前重犯流刑時，依照工樂之留住法後加犯加役流者。亦止總役四年」。說明犯流刑者於到達配所前重犯流刑時，依照工樂之留住法處罰亦相同，此在名例四之後段最後之疏議篇「累流徒，應役四年限內。復犯杖笞者，亦依所犯，其第二次所犯流刑如為二千里者，代以杖刑一百，二千五百里者，代以杖刑一百三十；三千里者，代以杖刑一百六十。至於流刑刑期，加起來不能超過四年。如到達配所後犯罪時，其杖流刑之杖笞數決。或初犯杖一百，中間又犯杖九十，後又犯笞五十，前後雖有二百四十，決之不得過二百。其犯徒應加杖者亦如之。假如工樂雜戶官私奴婢等，並加杖。縱令重犯流徒，累決杖笞，亦百。」從此重犯徒添加杖刑不超過二百與工樂雜戶，官私奴婢相同一語，當可測知太常樂工留住時間不超過四年及杖刑不超過二百也。從這些事例中尤其名例四所載「常人重犯者，依留住法……」及名例三疏議「名例云，累徒流應役者……以充四年之例」之例，官賤民身份雖較一般良民為低，但因其俱有特伎則可免卻流配而享受留住法恩典，此種寬大措施，一部份已犯流刑中

之一般百姓如重犯時亦可適用者，當在避免用刑過重所致。故留住法雖爲工樂、雜戶，太常音聲

人等特有之法，但爲限制一般百姓重犯者之刑罰，亦可適用此項規定(註七四)。

(2) 習業有成樂工之留住法。

名例三本文「若習業已成，能專其事，及習天文，並給使，散使，各加杖二百」之疏議「工樂及

太常音聲人皆取在本司，習業依法。各有程試。所習之業已成，又能專執其事，及習天文業者，

謂在太史局天文觀生及天文生，以其執掌天文。依令諸州有閑人竝送官配內侍省及東宮內坊，名

爲給使，諸王以下爲散使，多本是良人。以其宮闈驅使竝習業已成，天文生等犯流罪，竝不遠配

，各加杖二百」。及「犯徒者準無兼丁例，加杖還依本色」之疏議「工樂及太常音聲人習業已成

，能專其事及習天文，並給使、散使、犯徒者皆不配役，準無兼丁例加杖。若習業未成，依式配役

，如元。是官戶及奴者，各依本法。還依本色者，工樂還掌本業，雜戶太常音聲人還上本司，習

天文生還歸本局，給使散使各送本所。其有官蔭的依本法當贖。若以流內官當

徒，及解流外任亦同前，還本色敍限，各依常法」，則太常寺所屬樂戶及太常音聲人中成業者均

爲太史局（秘書省管轄（註七五））之天文觀生及天文生，內侍省、東宮內坊，諸王宅之給使與散使

。據此特殊伎能或地位，享有以杖刑代替流刑，徒刑而復歸本職之特別待遇。茲除疏議所述者外

，再另補充一、二意見如下：

疏議「習業依法，各有程試」中之習業程試情形，容在下節詳述。此種業成之太常音聲人與

樂戶，當爲官賤民中最重要之份子，天文爲高級技術，給使、散使亦爲宦官，此類職位人員中，當有很多良民出身者，以其與太常樂工具備同樣技能，當可享受同等待遇也（註七六）。依照名例三

有關太常樂工條文「諸犯徒應役，而家無兼丁者，徒一年加杖一百二十，不居作一等加二十。若徒年限內無兼丁者，總計應役日及應加杖數，準折決放。盜及傷人者不用此律」。即徒刑一年，杖刑一百二十，每加一等，增杖二十之規定，關於「不居作」一語，疏議有「既已加杖故免居作」之說，係指不服徒刑勞役之意。又疏議所載「若習業未成，依式配役，如之。是官戶及奴者各依本法」，此可解釋爲太常樂工習業未完成者應依規定服役也。又疏議「共有官蔭，仍依本法當贖」一語，可解釋爲贖罪法（註七七），但此與樂工，當並無關係。

(3) 婦女留住法與樂工留住法。

名例三本文「其婦人犯流者亦留住」中之「其婦人」係指一般普通婦女而言，其與工樂等有關者爲下述問答條例。

「又問，注云造畜蠱毒，婦女應流者，配流如法。未知此注唯屬婦人，唯復總及工樂以否。

答曰，案賊盜律，造畜蠱毒者，雖會赦不免，同居不知情亦流。但是諸條犯流加杖配徒之色。若有蠱毒並須配遣。故於工樂等留住下立例。注云造畜蠱毒應流者，配流如法。斯乃工樂以下總攝，不獨爲婦人生文。」

上述問答中說明，不僅婦人，亦適用於工樂等。此外如唐律疏議卷十八賊盜篇所載「諸造畜蠱毒

謂造合成蠱，堪以害人者及敎令者絞。造畜者同居家口，雖不知情，若正坊正村正亦同知而不糾者皆流三千里」。故犯造畜蠱毒者本人絞刑，同居者流配三千里。但是婦女觸犯流配罪時雖可依照住法免却流刑，惟獨犯造畜蠱毒者不能免除流刑，至於工樂、雜戶、太常音聲人亦援婦女之例辦理，此不僅爲官，賤民階級之特例，亦可稱其爲特別優遇之一例也。

（二）戶婚：

如上所述，工樂與官奴婢、官戶、雜戶都不能與良民通婚，僅可在同色（同一階層）間相互通婚。僅太常音聲人可以和良民通婚，如違反此項規定，刑法上之處置大致爲如下三種：

(1) 樂戶若與良民婦女通婚，雙方均應受刑。

(2) 樂戶如與太常音聲人以下其他階層之官賤民通婚，雙方均應受刑。

(3) 太常音聲人如與其他階層官賤民通婚，雙方均應受刑。

唐律本文內，對於上述處罰並未見有規定，此或出於疏略所致。如唐律疏議卷三戶婚「卽奴婢私嫁女，與良民爲妻妾者，準盜論。知情娶者與同罪。各還正之」之疏議「其工樂雜戶官戶依令當色爲婚，若異色相娶者，律無罪名，竝當違令，旣乖本色，亦合正之」此係指異色相婚時，別無罰律僅予解消婚姻而已。惟唐律本文卻載有(1)官奴婢若娶良民婦女爲妻，官奴婢徒一年半（良民婦女徒一年）。(2)官戶娶良民婦女爲妻，杖一百；雜戶娶良民婦女爲妻，杖一百。是則推察雜戶與官戶中間階層之工樂，若娶良民婦女爲妻，可能亦爲杖一百，但未見載之史料，不敢確言。最後關於太常音聲人部份

，引用疏議續文「太常音聲人，依令婚同百姓。其雜戶作婚姻者，並準良人。其部曲奴婢有犯本條無

正文者，依律，各準良人。如與雜戶官戶為婚，並同良人共官戶等為婚之法，仍各正之」此即太常音

聲人可以和良民互相通婚；若其與雜戶官戶通婚，則比照良人身份杖刑一百；若與官戶通婚，亦比照良民

身份杖刑一百；如與部曲（賤民）及奴婢（官私）通婚，亦比照良民身份，奴婢等徒刑一年半，太常

音聲人一年，亦即太常音聲人在婚姻法上與良民身份相同。

太常寺樂工除了婚姻問題以外，關於領養子女方面，如唐律疏議卷四名例四之「諸會赦應改正徵

收。經責簿賬，而不改正徵收者，各論如本律」疏議之「又準令自無子者，聽養同宗於昭穆合者。

若違令養子，是名違法。卽工樂雜戶當色相養者，律令雖無正文，無子者理準良人之例。」是則工樂

與雜無子女者亦可比照良民之例收養子女，惟其收養對象，僅限於同一階層。工樂、雜戶如此，官戶

與官奴婢諒亦如此。至於違反同色收養規定時，唐律疏議卷廿一戶婚會載有「諸養雜戶男為子孫者，

徒一年半，養女杖一百。官戶各加一等。與者亦如之。若養部曲及奴為子孫者，杖一百。各還正之。

」說明良民收養雜戶、官戶、官奴婢為養子養女時應課之刑，官戶較雜戶更重一等，至於工樂根據前

引疏議「工樂雜戶當色相養」一語，其刑當與雜戶相同，但是太常音聲人身份與良民同，其在養子方

面條件，當與良民沒有差別也。

（三）緣坐：

唐律疏議卷十七賊盜律本文「諸緣坐，非同居者，資財田宅不在沒限。雖同居非緣坐及緣坐人子

孫，應免流者，各準分法留還。……若部曲奴婢，犯反逆者止坐其身」之問答內所述如次。

「問曰，雜戶及太常音聲人犯反逆，有緣坐否？

答曰，雜戶及太常音聲人，各附縣貫，受田進丁老免與百姓同。其有反逆及應緣坐，亦與百姓無別。若工樂官戶，不附州縣貫者，與部曲例同，止坐其身，更無緣坐」。據此，雜戶與太常音聲人受反逆刑時，與良民相同有連坐之刑，工樂及官戶則與部曲（私賤民之一種）則無連坐刑之規定，至於良民連坐，如名例三「諸犯十惡，故殺人，反逆緣坐」所載，除了反逆（謀反及大逆）以外，十惡及故意殺人亦應連坐，造畜蠱毒罪亦如此。疏議將太常音聲人，雜戶與工樂，官戶加以區別，一為有無州縣設籍之別，二為有無受田、進丁、老免之權利與義務之區別也。

（四）賊盜：

(1)謀殺直屬長官：

唐律疏議卷十七盜賊一條「諸謀殺制使，若本屬府主刺縣令，及吏卒謀殺本部五品以上官長者，流二千里。工樂及公廨戶奴婢與吏卒同，餘條準此。已傷者絞，已殺者皆斬。」及「制使本屬府主，國官邑官已從名例解訖。刺史都督縣令竝據本部者。吏卒謀殺都水使者，或折衝府衛士謀殺本府折衝果毅，如此之類竝流二千里。工樂謂不屬縣貫，唯隸本司。並公廨戶奴婢謀殺本司五品以上官長，罪與吏卒同。若司農官戶奴婢，謀殺司農卿者，理與工樂謀殺太常卿少府監無別。餘條謂工樂官戶奴婢，毆罵本部五品以上官長，當條無罪名，竝與吏卒同。已傷者絞，仍依首從法，已

殺者皆斬」。亦即說明吏卒謀殺五品以上直屬官廳長官時處流刑二千里，工樂謀殺所屬太常寺五

品以上長官太常卿時亦處流刑二千里，至於公廨戶郎官戶，官奴婢謀殺司農卿時，亦處流刑二千

里，關於謀殺以外條文，亦準此原則辦理。

(2) 毆罵直屬長官：

唐律疏議卷十二鬥訟條「諸毆制使本屬府主刺史縣令及吏卒，毆本部五品以上長官，徒三年，傷

者流二千里，折傷者絞。折傷謂折齒以上。若毆六品以下官長，各減三等，減罪輕者，加凡鬥一

等。死者斬。罵者各減毆罪三等須規自聞之乃成罵」。及其詳細解釋「六品以下官長，謂下鎮將及

戍主，若諸陵署在外諸監署，六品以下雖隸寺監，當監署有印，別起正案，行事皆為當處官長。

所管吏卒而毆者各減五品以上官長罪三等，合徒一年半。若傷者，流上減三等，合徒二年，

折傷者死上減三等，徒二年半。減罪輕者加凡鬥一等，假有凡人故毆六品官長折肋，合徒二年半

。從死減三等，亦徒二年半。據上條，計加重於本罪，即須加此云加凡鬥一等，從徒二年半上加

一等處徒三年。下條流外官毆九品以上，各又加二等，合流二千五百里。如此等各減罪輕者，加

凡鬥一等，因毆致死者斬。罵者減罪三等，謂罵制使以下本部官長以上從徒三年上減三等，合徒

一年半。若罵六品以下官長，又減三等。註云須親自聞之乃成罵，謂皆須被罵者，親自聞之乃為

罵」根據上述條陳，細分於次：

毆罪：

按太常寺五品以上官長爲太常卿（正三品），六品以下官長爲太樂、鼓吹各署之令（從七品下）。

罵罪：

罵五品以上官長　　徒一年半

罵六品以下官長　　杖九十

同致死　　　　　　斬

同減罪輕者加凡鬭一等　　徒三年

同折傷　　　　　　徒二年半

同傷　　　　　　　徒二年

毆六品以下官長　　徒一年半

同折傷　　　　　　絞

同傷　　　　　　　流三千里

毆五品以上官長　　徒三年

(3) 傷害長官以外官長：

根據唐律疏文「卽毆佐職者徒一年，傷重者，加凡鬭一等，死者斬」及其疏議「毆佐職者，謂除長官之外，當司九品以上之官，皆爲佐職。所部吏卒毆者，徒一年。傷重者，假如侘物故毆傷佐職。凡鬭合杖九十。九品以上加二等，合徒一年。爲佐職又加一等，徒一年半之類，是名傷重者

，加凡鬭一等。至死者斬」，則其處罰大致較直屬長官爲輕。

(4) 太常音聲人：

以上適用於吏卒之毆罵長官處罰辦法，係指工樂、官戶、官奴婢而言，並未包含太常音聲人與雜戶在內，蓋因工樂等在州縣並無設籍故也。太常音聲人與雜戶雖各隸屬有關各司，但均在州縣有籍，身份較高。特別是太常音聲人，還可以與良民通婚，所以在這方面之處罰，較諸一般吏卒，當有優遇。

(5) 移徒之刑：

唐律疏議卷十八賊盜條「諸殺人應死會赦免者，移鄉千里外，其工樂雜戶及官戶奴並太常音聲人，雖移鄉，各從本色（註略）。疏議曰殺人應死，會赦免罪，而死家有期以上親者，移鄉千里外爲戶。其有特赦免死者，亦依會赦例移鄉。工樂及官戶奴，竝謂不屬縣貫。其雜戶，太常音聲人有縣貫。仍各於本司上下，不從州縣賦役者，此等殺人，會赦雖合移鄉。各從本色。謂移鄉避讎，竝從本色驅使（下略）。」說明處死刑者，依法赦免移居鄉里千里以外，其家如有期服以上親屬（註七八），則全戶移居，如果殺人犯奉有特赦免除死刑者，亦準此方式移居千里以外。但是工樂雜戶、官奴婢，及太常音聲人，無論其有無州縣設籍，雖然移居千里以外，對其本司音樂職務仍有分番上下義務，疏議對彼等移居理由，解釋爲避仇復讎故也。

（五） 逃避：

有關樂戶及太常音聲人逃避本職情形，唐律疏議之名例，詐偽、捕亡各項目內均有記述。茲予分別說明，首先如名例四之律本文所述「諸會赦應改正徵收。經責簿帳，而不改正徵收者，各論如本犯律，（謂以嫡為庶，以庶為嫡，違法養子，私入道，詐復除，避本業，增減年紀，侵隱園田，脫漏戶口之類，須改正）（下略）。」以及疏議對於「避本業」之說明「避本業，謂工樂、雜戶、太常音聲人，各有本業。若廻避改入佗色之類，是名避本業」；關於「脫漏戶口」說明為「脫離戶口者，全戶不附為脫；隱口不附為漏。稱之類者，謂增加疾狀。脫漏工樂雜戶之類，會赦以後，經責簿帳，即復改正。若不改正，亦論如本犯之罪」。所謂避本業，係指工樂或太常音聲人，改入其他不同階層，此種動機或由其樂伎低劣，不堪在太常寺教習所致，總之無論其為避本業或避本職，改入其他不同階層，均為「本犯之律」。唐律對其刑罰規定雖無明文記載，但參照詐偽、捕亡各項目，當可窺測一斑。其次，如唐律疏議卷廿五之詐偽條「諸詐自復除，若詐死及詐去工樂及雜戶名者等名字者，徒二年。其太常音聲人，州縣有貫，詐去音聲人名者，亦工樂之罪」。據此，若工樂詐去工樂名字處徒刑二年，太常音聲人亦同。所謂「詐自復除」其意有二，一為落番新還（降落階層後詐偽返還其原位）；一為放賤之類（詐偽從賤民階級解放）。故工樂及太常音聲人均適用本刑，所謂「詐死」目的可能亦與上述相同。最後如唐律疏議卷廿八捕亡條「諸丁夫雜匠在役及工樂雜戶亡者太常音聲人亦同一日笞三十，十日加一等。罪止徒三年。主

司不覺者，一人笞二十，五人加一等，罪止杖一百，故縱者各與同罪」，「疏議曰丁謂正役，夫謂雜徭。及雜色工匠諸司工樂雜戶，注云太常音聲人亦同。丁夫雜匠竝據在役逃亡，工樂以下在家亡者，亦是一日笞三十，十日加一等，罪止徒三年。主司謂監當主守，不覺逃亡者，計人數坐之。一人笞二十，五人加一等，四十一人逃亡，即至罪止杖一百。主司故縱者，各與逃亡者同罪」，明確規定工樂及太常音聲人犯逃亡罪之刑罰及其監督者應負之刑責。

（六）其他：

以上所述太常樂工之刑法，係以唐律疏議為主而論述者，為期窺知全貌，茲就片斷史料分述於次。

唐會要卷卅四音樂之雜錄「其年（開元二年）十月六日，勅散樂巡村，特宜禁斷。如有犯者，並容止主人及村正，決三十，所由附考奏。其散樂人仍遞送本貫入重役」，文中散樂，如前所述，屬於太常寺「散樂及音聲人」之散樂。根據開元二年十月六日勅令，禁止散樂巡廻各村興業，此或由於就心上下太常寺輪值之散樂，為了巡村與業而懈怠了本職義務所致。違反者，主人或村正課杖（或者為笞）刑三十，散樂人遞送本貫入重役。所謂散樂人之「本貫」，若其為樂戶則為太常寺（因樂戶在州縣無籍）。所謂「重役」除了加重輪值以外，似亦含有徒役之意在內。此外唐會要卷五十五諫議大夫條「（永徽）五年八月十七日，太常樂工宋四通入監內教。因為宮人通傳消息，上令處斷。仍遣附律。蕭鈞奏曰「四通等所犯在未附律前，不合致死」。上曰「今喜得蕭鈞之言」特免流遠處」。又舊唐書卷

六十二蕭鈞傳「（前略）尋而太常樂工宋四通等爲宮人通傳信物。高宗特令處死，乃遣附律。鈞上疏

言『四通等犯在未附律前不合至死乎』。詔曰『朕聞防禍未萌，先賢所重。宮闕之禁，其可漸歟。昔如

姬竊符。朕用爲永鑒。不欲令茲自彰其過所，搦憲章想非濫。但朕翹心紫禁思觀引裾側席朱櫺冀旌折

檻。今乃喜得其言』特免四通處死，遠處配流」。及新唐書卷一〇一蕭鈞傳「太常工爲宮人通訊。遣

詔殺之。其附律，鈞言禁當有漸，雖附律，工不應死。帝曰『如姬竊符。朕以爲戒。今不濫工死，然

喜得其言」，即宥工徒遠」，以上諸文，均係敍述同一事件，即太常樂工宋四通等於入宮教習宮人時

協助宮人與外界傳達信物，因而觸怒高宗，處以死刑，幸獲蕭鈞上奏，免却死刑，流配遠處。按宋四

通犯罪行爲係在附律以前，故不敢以附律課處死刑也。

又唐會要卷卅四音樂之雜錄「會昌二年四月二十三日，勅節文、京畿諸院、太常樂及金吾角手，

今後只免正身一人差使，其家丁竝不在影庇限」。文中之所謂「京畿諸院」係唐朝中葉以後之仙韶院、

雲韶院、太常別教院、宣徽院等（註七九）。文中之樂工較諸太常樂工優秀；金吾角手係演奏大角，爲左

右金吾衞之屬吏，與鼓吹署之樂工中之大角手性質相同（註八〇）。文中之「會昌二年四月二十三日以後

……其家丁竝不在影庇」一節，唐律疏議對此情形却毫無記載。

茲將太常音聲人等各種刑法列表比較於次：

編號	太常音聲人	雜戶	工樂	官戶	官奴婢
1	以杖百代流三千(三)	以杖百代流三千(二)	以杖百代流三千(一)		
2	留位法(三)	留位法(二)	留位法(一)	留位法(四)	留位法(五)
3	成業者不配役(一)		成業者不配役(一)		
4	不成業者配役(二)	不成業者配役(一)	不成業者配役(一)	不成業者配役(三)	不成業者配役(四)
5		當色為婚(二)	當色為婚(一)	當色為婚(三)	
6		當色相養(二)	當色相養(一)		
7		養雜戶男徒一年半(一)		養雜戶男徒加一等(二)	養雜戶男徒杖百
8	犯反逆緣坐同良人(二)	犯反逆緣坐同良人(一)	犯反逆無緣坐(三)	犯反逆緣坐無緣坐(四)	養雜戶男徒加一(三)
9			殺長官徒三年(一)	殺長官徒三年(二)	殺長官徒三年(三)
10	會赦移鄉從本色(五)、(四)	會赦移鄉從本色(二)	會赦移鄉從本色(一)	會赦移鄉從本色(三)	會赦移鄉從本色(四)
11	避本業(三)	避本業(二)	避本業(二)		
12		脫漏戶口(二)	脫漏戶口(一)		
13	詐去名徒二年(三)	詐去名徒二年(二)	詐去名徒二年(一)		
14	捕亡(三)	捕亡(二)	捕亡(一)		

關於太常音聲人與工樂在官賤民中所佔地位，當可從右表測知梗概。茲將上表十四項予以整理順位於次：

(1)工、樂、太常音聲人之順位：3 4

(2)工、樂、雜戶、太常音聲人之順位：1 2 8 11 12 13 14

(3)工、樂、官戶、官奴婢之順位：8 9

(4)工、樂、雜戶、官戶、官奴婢之順位：5 6 7 10

如上所述，該刑法上之十四項目（太——雜——工——官——奴）之例為多，其內容亦較充實有力，此種順位與其身份上之規定一致，當屬事實而無

——官——奴）之例，遠較（太——工——雜

異論也。

第五節　樂工之課業及其階程

新唐書卷四十八百官志之太樂署條文對於太常樂工教習情形記述甚詳，如「凡習樂立師以教而歲考。其師之課業為三等，以上禮部。十年大校，未成則五年而校。以番上下，有故及不任供奉則輸資錢以充伎衣樂器之用。散樂閏月人出資錢百六十，長上者復徭役，音聲人納資者歲錢三千。博士教之功多者為上第，功少者為中第，不勤者為下第，禮部覆之。十五年有五上考，七中考者授散官，直本司。年滿考少者不鈌。教長上弟子四考。難色二人，次難色二人，業成者進考。得難曲五十以上任供奉者為業成。習難色大部伎三年而成，次部二年而成，易色小部伎一年而成，皆八等策三為業成。業成行修謹者為助教博士，缺以次補之。長上及別教未得十曲，給資三之一。不成者隸鼓吹署，習大小

橫吹。難色四番而成，易色三番而成，不成者博士有譴。內教博士及弟子長教者給資錢而留之」。

唐六典卷十四太樂署條則載爲「凡習樂，立師以教。每歲考。其師之課業，爲上、中、下三等。經申禮部。十年大校之。若未成則又五年校之。量其優劣而黜陟焉。諸無品博士，隨番少者爲中第。經十五年有五上考，授散官，直本司。若職事之爲師者，則進退其考。習業者亦爲之限。既成，得進爲師。凡樂人及音聲人應教習，皆著簿籍，覈其名數，而分番上下。短番散樂一千人，諸州有定額。長上散樂一百人，太常自訪召。關外諸州者分爲六番，關內五番，京兆府四番並一月上。一千五百里兩番併上。六番者上日教至申時，四番者上日教至午時。皆教習檢察以供其事。若有故及不任供奉則輸資錢，以充伎衣樂器之用。」

按新唐書或經常引用六典或與六典引用同一典據，比較上述兩文，雖出自同一典據，但仍稍有出入。大體言之，六典比較簡單，故本節係以新唐書史料爲中心進行論究，新唐書上述文內，概可分爲(1)立師課業，(2)輸錢，(3)博士考第，(4)弟子成業，(5)給錢五條。茲經綜合整理後歸納爲博士課業與樂工成業二項，分述於後。

第一項　博士之課業

六典卷十四太樂署條「凡習樂立師以教，每歲考，其師之課業，爲上中下三等，申禮部。十年大校之。若未成則又五年而校之。量其優劣而黜陟焉」。說明太樂署立師擔任教習(註八一)惟每年對師學

行測驗，師的課業分爲上、中、下三等，十年大校一次，未成者再過五年而校，量其優劣以定進退，

文中之「師」即係新唐志所提及之博士。

（一）博士的種類：

關於太常寺設置博士教授樂工之事，隋書卷六十七裴蘊傳內曾述及煬帝統合南北樂工時已設有此

種措施。如該裴蘊傳所載「奏天下周齊梁陳樂家子弟爲樂戶，其六品已下至於民庶有善音樂及倡優百

戲者，皆直大常。是後異伎淫聲咸萃樂府，皆置博士弟子遞相教授云云」。證明此乃前代以來，惟從

唐初開始重視。另據唐會要卷卅四論樂篇所載「（前略）但晉律之伎積學所成，傳授之人不可頓闕。

仍依舊本司上下，若已經仕宦先入班流，勿論追補，各從品秩」。更可證明唐初整備傳授陣容情形之

一斑。

如前所述，太常寺太樂署博士分爲太樂博士、助教博士、音聲博士、內教博士四種。其中以助教

博士，與內教博士常見於史料。關於博士身份，據六典所載「諸無品博士，隨番少者爲中弟，經十五

年有五上考者授散官，直本司」，分爲有品與無品兩種。有品博士爲國子博士之正五品上，大學博士

之正六品上，國子助教之從六品上，太常博士、大學博士之從七品上，律學博士之從八品下，律學助

教之從九品上，書學博士、算學博士、呪禁博士、宮教博士之從九品下等人數較多。無品博士如漏刻博

士（屬於司天臺），縣博士、晉聲博士、第一曹博士、第二曹博士（以上屬於內教坊）、內教博士（屬

於習藝館）等人數很少。但六典及兩唐書之職官，百官兩志內對於有品博士有明確記述，對於無品博

士則較難判辨。例如漏刻博士為流外動一品之三品，其雖非流內官品，但並非全然無品者。至於太樂博士、音聲博士、內教博士，因其職掌特殊，與漏刻博士不同，所謂無品博士，可能係指彼等而言。

但是百官志又載有博士在十五年時間內如獲得「五上考七中考」，可授予散官。按文散官之範圍，上自開府儀同三司（從一品），下至將仕郎（從九品），屬於流內之官品，文中之散官，或係指將仕郎等下級散官者（註八一）。

其次關於教坊博士，如唐會要卷卅四（開元）二十三年勅內教博士及弟子須留長教官，聽用資錢，陪其所留人者為簿。音聲內教坊博士及曹第一、第二博士房，悉免雜徭，本司不得驅使云云」，本文前半段與新唐志第五條出於同一典據，所異者為新唐志稱為內教坊博士。按內教坊博士如上所述，屬於習藝館，共十八名，開元末年（恐係廿二年至廿五年間（註八二）習藝館廢止編入內侍省，任為中官，故並非教坊博士。前文所稱之內教坊博士，或係習藝館之別名萬林內教坊。至於文中「音聲內教坊博士及曹第一第二博士房云云」一節，與新唐志第五條教坊續文「（前略）開元二年又置內教坊于蓬萊宮側，有音聲博士、第一曹博士、第二曹博士」，出於同一源流。惟唐會要文內之「音聲內教坊博士」涵意欠明，或因音聲博士屬於內教坊，故稱其為音聲內教坊博士者。兹根據新唐志將唐會要所載之曹第一博士，曹第二博士改稱為第一曹博士，第二曹博士，前者稱謂較為老式，後者稱呼係經過整理後改正者。由此觀察，則唐會要所稱之內教坊博士即為內教博士。如上所述，太樂署博士中原有太樂博士，與音聲博士；至於內教博士，音聲內教坊博士即為音聲博士。如上所述，

係由原來之內教坊之習藝館博士演變而成。助教博士如百官志所載，係由樂工業成後擇其嚴謹正直者升任，故助教博士為樂工從賤民階級變成良民及任官之機會，如國子助教晉升國子博士之例。助教博士當亦定能晉升太樂博士，或音聲博士。總而言之，助教博士為樂工升入博士職位之中間階段（註八四）。

（二）博士課業：

如百官志所載，博士課業分為上中下三等受禮部監督以「量其優劣，而黜陟焉」。關於博士課業時間，依「十年大校，未成則五年而校」一語，合計十五年才能完成課業。其與「五上考，七中考」一語，似有矛盾，按十五年間每年一考，合計十五次考試，而五上考七中考加在一起祇有十二次考試，超過十年而又不到十五年。至於「五上考七中考」一語，六典所載者為「諸無品博士隨番少者為中第。經十五年有五上考者，授散官，直本司」僅有五上考，而沒有七中考的記載，兩者所載不同，惟均嫌簡單，無法作正確判明。

關於「博士授散官直本司」一語，文中之本司，當係指太常寺而言。至於六典「年滿考少者不敘」一節，又係說明為雖然十五年期滿但考試不合規定要求者，不予敘任散官之意。反言之，博士為技術官，原則上無法在太常寺以外機關任用，如無出缺機會，勢將長年任職博士，此種根據服勤年限始能晉升之博士，當然沒有分番上下可能而必須長年服勤也。

又文中「以上禮部」、「禮部覆之」、「申禮部」之「禮部」，未悉是否指禮部尚書侍郎，蓋禮部尚書侍郎掌每年仲冬舉試之責。惟依據舊唐書職官志之吏部尚書條「考功郎中，員外郎之職，掌內

外文武官吏之考課。……凡考課之法有四善……善狀之外有二十七最……其五曰音律克諧不失節奏，為樂官之最。」則考試內外官吏，又為吏部尚書之工作，博士當論包括在官吏之中。惟博士課業極為瑣碎，諒並非吏部掌管。綜合以上所述，研析「申禮部」之禮部，可能指主管禮樂事務之單位；依據六典卷十四協律郎條文「凡大樂、鼓吹教樂則監試無之課限」諒即係協律郎之工作。

第二項　樂工之成業

新唐志第四條曾述及樂工習業之課程，惟其中難解之處甚多，茲將此種難以解釋地方首先分為以下四點：

(1)教長上弟子，四考。難色二人，次難色二人。業成者進考。

(2)得難曲五十以上任供奉者為業成。

(3)習難色大部伎三年而成，次部二年而成，易色小部伎一年而成。皆八等策，三為業成。

(4)業成行修謹者為助教博士。缺以次補之。

首先研析第(1)點，文中之「長上子弟」係指長期服勤之樂工，教授長上子弟之博士，須先經四考難色，次難色各二人，業成者才能進考之意。按博士考試依照前項所述分為上、中、下三等，以區分考試階段，文中之「四考」、「進考」似係指考試階段而言(註八五)。「四考」即為考試階段第一考及格參加第二考，依此類推，其間分為難色二，次難色二之意義者。

其次研析第(2)點，樂工習得難曲五十以上堪供宮廷服勤者，即爲業成。惟文中之業成與前述業成意義不同。接着研析第(3)點，文中「難色大部伎三年修畢，次部二年，易色小部伎一年」其中「次部」似爲「次難色中部伎」之簡略，按難色與難曲，雖非完全一致，大體上諒係相同。第(1)點之二色（難色，次難色）即係指本文三色中之二色，也許易色與四考無關而予省略者。至於三年、二年、一年等年數當係指學習各色數十曲所需之年數，而並非指學習一曲所需時間者，亦即三色教習時間，合計六年。所謂「三爲業成」一語，似係指難色三年而成，次部二年而成，易色一年而成，三爲即係指此種三個階段也。關於「皆八等策」之「策」字或係「第」字之誤，等第係次第，順序意思，即將三色六年間之成業分爲八個等第，但是對於詳細區分方法，因史科貧乏，無法證實。

最後第(4)點內係說明業成後，擇其言行端正者升助教博士，其缺位由成業者依次遞補之意。六典卷十四「若職事之爲師者，則進退其考。習業者亦爲限。既成得進爲師」的一段話，係簡單記述第(1)點到第(4)點之情形。

難曲五十之意義：

其次第(2)點關於難曲五十以上限制問題分析於次：

第一，難曲五十首，是否爲學業成就最低的限度，關於這點，唐史並無記載。根據北宋陳暘樂書卷一八八教坊條「自合四部以爲一，故樂工不能偏習，第以大曲四十爲限，以應奉遊幸二燕，非如唐分部奉曲也」係以大曲四十首爲限。惟宋朝教坊自四部制廢除後統合各部所屬樂曲，爲數過多，樂工

一人勢難全部學習，故規定以大曲四十首爲限，亦卽從法曲部和龜茲部中選擇四十曲之意。此與唐朝情形顯有不同，此外明朝唐順之荊川稗編卷七三引用元朝吳萊之「辨魏漢津之誤」所載有關宋朝教坊之樂曲與四部樂者，如「教坊色長張俣曾製大樂玄機論，七音六十律八十四調不脫白蘇之舊，正行四十大曲，常行小節，四部絃管尚循唐代梨園之遺。」文中之四十大曲，與以四十大曲爲限意義相同(註八六)，正行四十大曲，常行小節，四部絃管尚循唐代梨園之遺。」

上述之宋朝教坊大曲，爲宮廷樂（通稱燕樂）之一部(註八七)，係模倣唐朝俗樂(註八八)，故宋朝教坊之樂工，以學習大曲四十首爲限度一事，與唐朝太樂署樂工所定以學習難曲五十首以上爲最低條件，兩者似有關連。

第二，如學業難曲五十首以上始能成業事，確屬實情，則其在太樂署所屬樂曲中，究佔何種地位。按太樂署所屬雅樂、燕樂、胡樂、俗樂、散樂之各類曲名與總曲數字不明，唐會要卷卅三諸樂條所載「天寶十三載七月十日，太樂署供奉曲名，及改諸樂名」中所列舉者計有燕樂、胡樂、俗樂等二百二十多曲，但這僅爲總曲目之一部份，所以欲從其在樂曲中所佔地位來推測難曲五十首以上一事，似不可能。

第三關於學習難曲一首所需日數來推究其眞實性問題，此據六典卷十四協律郎條所載「太樂署散樂、雅樂大曲三十日成，小曲二十日。清樂大曲六十日。大文曲三十日。小曲二十日。燕樂、西涼、龜茲、疏勒、安國、天竺、高昌大曲各三十日，次曲各二十日，小曲各十日。高麗、康國一曲」，文內所載者係記述學習雅樂與十部伎所屬樂曲一首所需日數，大自清樂大曲六十日，小至燕樂（讌樂）

小曲十日，分爲六十日、三十日、二十日、十日四種。蓋因曲之大小與難易並非完全一致，惟其學習所需日數當與曲之大小和難易成正比，難曲一首，平均需三十天，則五十首需一千五百天（約四年另一個月）此與大部伎三年和次部（次難色中部伎）二年，合計五年時間，大致相同，從這點來推測難曲五十首數字，似可探信。

分番和成業之關係：

「長上」與「別教」兩種樂工，如不能修習十首樂曲，減薪三分之一，比照上述修習難曲五十以上才能成業而言，此爲當然處置，亦可爲「難曲五十以上成業」之說作有力傍證。關於「長上」學曲五十首需時五年之計算方法，當以每天都要學習爲前提，故「長上」並非分番上下；至於「別教」爲籍設梨園奉派太常寺學習之樂工，故其與「長上」相同，均在太常寺常住服勤者。

此外對於分番上下之一般樂工，其成業年限當無法與長上及別教相同。如上所述，長上學習三色至少需要六年才能成業，則年三番之樂工（根據玉井先生解釋，每番一月，則三番僅三個月）其學習時間，必較長上多四倍（三個月爲一年四分之一）而需要二十四年。依此類推，四、五、六番之太常音聲人則各需十八年，十四年三個月，十二年。此因長上常住太常寺經年學習，而分番上下者斷斷續續學習而其在學習樂曲方面所需時日較多故也。總而言之，番數多者，其學業成績及功名成就均較有利，如太常音聲人較樂戶番數多，負擔亦重，故其技能優秀，身份提高與一般良民幾乎完全相同的地位。從樂工成業年限，推斷分番上下之「番數」意義，濱口先生所說的「組數」解釋較玉井先生解釋

的「次數」爲合理。

部伎之意義：

上述條文內，曾不斷提及大部伎、次部、小部伎之名稱。談到部伎，立即使我們聯想到坐立二部伎，如各說第六章所述，此爲玄宗朝制定，立部伎八曲，坐部伎六曲，合計十四曲而成之燕樂制度。

十四舞曲規模雖有大小，但其與大部伎、小部伎當無直接關係。此外唐朝設「部」樂制尚有二、三，如第五章所述之十部伎；第七章之太常四部樂（胡部、龜茲部、鼓笛部、大鼓部）。後者係依據太常寺之燕樂、胡樂、俗樂、散樂之樂器而分類之制度，爲玄宗朝設立，唐朝末期變成音樂種別（如坐部伎、立部伎、散樂）。宋朝敎坊，繼續承襲，迨至北宋，將此四部合而爲一，而限定每一樂工必須修習大曲四十，但這與大部伎、小部伎亦無直接關係。

總之，新唐志之大中小三部伎，係就太常寺所屬之全部樂曲（散樂除外），依其曲之大小難易三分而成，而使用「部」乃至於「部伎」稱謂。而並非如坐立二部伎確立之制度，其將次難曲中部伎略記爲次部，即係證據。

從太樂署降隸鼓吹署：

根據新唐書卷四十八百官志太樂條後段所載「不成者隸鼓吹署，習大小橫吹，難色四番而成，易色三番而成，不成者博士有譴」。即係指太樂署之樂工，學業不成者降隸鼓吹署。所謂鼓吹署，如唐六典卷十四太常寺條所載（註八九）：主要使用鹵簿之軍樂，由摑鼓、大鼓、鐃鼓、節鼓、羽葆鼓等鼓類

，和長鳴、簫、笳、觱栗等管類以及金鉦等打樂器類等樂器編成，演奏雄壯音樂。此與燕樂、胡樂、

俗樂相比，藝術程度較低，學習亦較容易，故太樂署學業未成降至鼓吹署之舉，亦屬當然。至於大小

橫吹爲大橫吹與小橫吹之意（註九〇），屬於鼓吹樂之一種。關於「難色四番而成，易色三番而成」一語

，係指「難」「易」兩色根據上番次數決定成業階程之意，此與前述以年數決定成業階程之部伎不同

。至於「不成者博士有謫」之「謫」字係指除名之意，是則從鼓吹署易色除名後之樂工其出路問題殊

值吾人注意，按缺乏樂伎才能者若有其他技能諒必移屬官賤民中其他階層，若一無所長勢將降落爲官

奴婢等身份。前節曾提及官奴婢及官戶之子弟中容姿優秀者可選拔爲樂工，是則樂工中不堪勝任者亦

可降落爲官戶及官奴婢。

此外從太樂署習樂未成者降爲鼓吹署一事，聯想到坐立二部伎亦有同樣貶級情形。如新唐書卷廿二

禮樂志之玄宗條「又分樂爲二部，堂下立奏謂之立部伎，堂上坐奏謂之坐部伎。太常閱坐部，不可敎

者隸立部，又不可敎者乃習雅樂。」以及元氏長慶集卷廿四樂府中之詩「立部伎」題解「李傳云太常選

坐部伎無性靈者退入立部。又選立部伎無性靈者退入雅樂。則雅樂可知矣，李君作歌以諷焉」，

兩文頗相類似。樂府詩集九十六將「李傳云」作爲「李公垂曰」。白居易更將上述內容在其新樂府

「坐部伎」內作詩如次（白氏長慶集卷三，樂府詩集卷九十七）：

「立部伎鼓笛誼　　　　　舞雙劍跳七丸

擲巨索掉長竿　　　　　太常部伎有等級

堂上者坐堂下立　　堂上坐部笙歌清

堂下立部鼓笛鳴　　笙歌一聲衆側目

鼓笛萬曲無人聽　　立部賤坐部貴

坐部退爲立部伎　　擊鼓吹坐和雜戲

立部又退何所任　　始就樂懸操雅立

雅音替壞一至此　　長令爾輩調宮殿

圜丘后土郊祀時　　言將此樂感神祇

欲望鳳來百獸舞　　何異北轅將適楚

工師愚賤安足言　　太常三卿爾何人」

根據上述三項史料，坐立二部伎所具樂伎顯有等級。太常寺內坐部伎中樂伎較差樂工，審閱檢查後降爲立部伎，立部伎中技能較差者再降爲雅樂，此舉亦可推測當時雅樂頹廢情境。白居易詩內所說的「坐部笙歌清，一聲衆側耳」與「立部鼓笛鳴，萬曲無人聽」來比喻立部賤，坐部貴，所謂貴賤之意，並非僅指樂曲優劣，實亦包括樂工之身份高低在內。最後一句之「工師愚賤安足言」係諷刺雅樂之頹廢，雅樂自周、漢時代成立以來，基於儒教之禮樂思想以保存古來形式爲根本方針，此與不斷攝取西域樂而非常進步之唐朝藝術的俗樂相比，無論技術與內容，均較落後，所以儘管唐初及唐朝中葉力圖復興雅樂（註九一），但實際喜歡的人不多，成績並不理想，雅樂爲挽回頹勢，適應當時潮流，脫離

古來形式主義，其在內容方面亦滲入胡樂、俗樂，因而具有二部伎相似之性格，與二部伎同爲太常寺代表性之音樂。但是二部伎係不斷攝取新的樂伎，其在技術和內容等各方面均較學習雅樂困難，故二部伎中樂伎低劣者貶習雅樂，也屬當然之事。白居易詩中指摘者亦在此，按雅樂由於重視精神主義，不論其技術難易與否，樂工人選均係經過特別挑選，如前所述官制上此等舞人稱爲文武二舞即並非官賤民充任，但由於雅樂衰頹，人手來源，不得不由二部伎中劣等者補充。

如上所述，太樂署樂工依坐部伎、立部伎、雅樂順序，雅樂部中學業未成者，從太樂署貶降鼓吹署。其次關於難色與易色，兩者亦有等級，易色中不能成業者逐出太常寺樂籍，所謂「不成者博士有譴」。離開太常寺後，如無特殊技能，降落爲官奴或官奴婢等農奴身份，官賤民從下級躍升上級者固然不可多見，但從上級降落下級，似爲普通現象。

上述從太樂署降入鼓吹署之樂工，其在鼓吹署內，似有特殊地位。前述六典卷十四協律郎條文內曾述及學習太樂署樂曲所需日數，玆將學習鼓吹署樂器所需日數記述於次：

摑鼓	一曲十二變	三十日
大鼓	一曲	十日
長鳴	三聲	十日
鐃鼓	一曲	五十日
歌簫	一曲	三十日

歌笳	一曲	三十日
大橫吹	一曲	六十日
節鼓	一曲	二十日
笛	一曲	二十日
簫	一曲	二十日
觱篥	一曲	二十日
笳	一曲	二十日
桃皮觱篥	一曲	二十日
小鼓	一曲	十日
中鳴	三聲	十日
羽葆鼓	一曲	三十日
錞于	一曲	五日
歌簫	一曲	三十日
歌笳	一曲	三十日
小橫吹	一曲	六十日
簫	一曲	三十日

笛　　　　一曲　　　　三十日

觱篥　　　一曲　　　　三十日

桃皮觱篥　一曲　　　　三十日成

第三項　樂工之晉官

但是根據隋書卷十五隋朝鼓吹條「大橫吹二十九曲供大駕，九曲供皇太子，七曲供王公……小橫吹十二曲大駕，夜警則十二曲」則隋朝有大橫吹五十四曲，小橫吹二十四曲。唐朝鼓吹係繼承隋朝，大致情形相同。若大橫吹一曲需時六十天，則五十四曲合計需時三千二百四十天（八年十一個月強）小橫吹一曲需時六十天，則二十四曲共需一千四百四十天（三年十一個月強），然而從太樂署降來之樂工所謂難色四番而成，易色三番而成，一番為一個月，是則四個月乃至三個月的時間就可習得大橫吹或小橫吹，與鼓吹署樂工需要九年乃至四年才能習得情形比較，顯無可能。猜測太樂署降來樂工所習者，諒非橫吹之全部樂曲，但無論如何，其在實力和技能方面，當並不會在鼓吹署樂工之下也。

太常樂工，經過前項所述階程，業成後為助教博士，如再建功績得昇為太樂博士、音聲博士。博士雖無品位，但積功經五上考則可授予散官，此本為樂工晉官之正常規定。但是實際上並非如此，祗要蒙受恩寵，不依正常規定一躍登為高官者為數甚多，茲分述於次：

南北朝之實例：

關於樂工晉官實例，在樂工制度創始時期之南北朝，業已非常盛行。隋書卷十四，音樂志，北齊條述及雜樂（胡樂、俗樂類）盛隆情形所載之「後主唯賞胡戎樂，耽愛無已。於是繁手淫聲，爭新哀怨。故曹妙達，安未弱，安馬駒之徒，至有封王開府者，遂服簪纓，而爲伶人之事云云」即爲一例，文內所指三人，均係西域出身樂工，尤其是曹妙達，和祖父曹波羅門，父親曹僧奴，連續三代，自北魏至隋朝，一直深蒙恩寵，此種胡人樂工，敘任開府儀同或封王等高官地位。（註九二）就一般常識言，似爲破天荒之恩寵，其實在南北朝，尤其是北齊朝，卻並非稀事。如沈過兒，胡小兒何海，何洪珍等均會開府封王。據傳王長通於十四、五歲時被任爲通州刺史，但後者卻爲特殊事例。總之在西域音樂開始流入之南北朝代，此等音樂，幾爲宮廷獨佔，因此胡樂人地位也就變得特殊，而並非單爲賤民，所以造成了文內所述的北齊朝後主（高緯）因愛好胡樂，恩寵曹妙達等，許以開府封王之位。其次根據北齊書卷八幼主紀「諸宮奴婢、閹人、商人、胡戶、雜戶、歌舞人、見鬼人、濫得富貴者，將萬數。庶姓封王者百數，不復可紀。開府千餘，儀同無數。」是則迨至幼主（高恒），開府儀同者數以千計，此雖爲誇張之詞，但在北齊朝，政治混亂寵用樂工情形，當極爲明顯。

隋朝之實例：

到了隋朝、政治、社會秩序，雖在聖主高祖英明統治下漸次恢復，但西域音樂更爲流行。曹妙達等胡樂人，出入公王府第，時人爭慕，高祖深感此種弊俗有患國事，勒令廢止胡樂，振興正聲，但仍無效果。如隋書卷十五，音樂志之龜茲樂條「開皇中，其器大盛於閭閈。時有曹妙達、王長通、李士衡、

郭金樂、安進貴等皆妙絕絃管，新聲奇變，朝改暮易，持其音伎，估衒公王之間，舉時爭相慕尚。高祖病之，謂羣臣曰『聞公等皆好新變，所奏無正聲。此不祥之大也。自家形國化成人風，勿謂天下方然公家家自有風俗矣。存亡善惡，莫不繫之。樂感人深，事資和雅。公等對親賓宴飲，宜奏正聲。聲不正，何可使兒女聞也』帝雖有此勅，而竟不能救焉」。但此却可證明在高祖治世時期尚無極端寵用胡樂人之弊害，惟傳至煬帝，却再度寵用，如上文續載之「煬帝不解音律，略不關懷。後大製豔篇，辭極淫綺。令樂正白明達造新聲……掩抑摧藏，哀音斷絕。帝悅之無已。謂幸臣曰多彈曲者，如人多讀書。讀書多則能撰書，彈曲多造新曲。此理之然也。因語明達云，齊氏偏隅曹妙達，猶自封王。我今天下大同欲貴汝，宜自修謹。」說明煬帝寵用胡樂人白明達，並引用北齊朝曹妙達封王之事相勉勵。文中所述白明達爲太樂署之樂正（唐朝時代爲從九品下官位），也許由於煬帝提拔爾後再賜予高位，亦未可知也。

唐朝之實例：

　唐朝時期，一方面社會秩序漸漸恢復，另方面官賤民制度完備，樂工在身份上與良民判然不同，因此，重用樂工，常常變成政治問題，招致諫臣反對。如舊唐書卷六十二李綱傳所載「時高祖拜舞人安叱奴爲散騎常侍。綱上疏諫曰『謹案：周禮均工樂胥不得預於仕伍。雖復才如子野等師襄，皆身終子繼不易其業。故魏武使禰衡擊鼓，衡先解朝服露體而擊之，云不敢以先王法服爲伶人之衣。雖齊高緯封曹妙達爲王，授高安駒爲開府，即遭物議，大戮彝倫。有國有家者以爲殷鑒。方今新定天下，開天下之基，起義功臣行賞，未遍。高才碩學猶滯草業。而先令舞胡致位五品。鳴玉曳組趨馳廊廟。顧

非創業垂統貽厥子孫之道也」高祖不納」（註九三）。文中之安叱奴爲西域出身之舞工，位至五品，據通典舊唐書之職官志，爲屬於中書、門下兩省之從三品官位，係相當高之官位，賤如爲工者能晉任這種高官，當然發生了問題。李綱在諫奏中引用曹妙達，安馬駒（原文誤爲高安駒）殊堪注目（註九四）。

到了太宗貞觀年間，再度起用煬帝寵愛之胡人白明達。如唐會要卷五十八尚書省諸司，左右丞條「（貞觀二年）其年太宗謂侍臣曰『人皆以祖孝孫爲知音。今其所教聲曲，多不諧音韻。此猶未至精妙。人亦以許崇爲良醫，全不識藥性。』上怒曰『卿是朕腹心。應須進忠直。何乃附下』。上，爲孝孫分疏。今過聽一言。責孝孫，臣恐天下怪愕。』上怒曰『祖孝孫學問立身。乃何如白明達。陛下平生禮遇孝孫，復何如白明達。今謝。徵與王珪進曰『祖孝孫學問立身。乃何如白明達。陛下平生禮遇孝孫，復何如白明達。今徵與王珪進曰『祖孝孫學問立身。乃何如白明達。陛下平生禮遇孝孫，復何如白明達。今過聽一言。
便謂孝孫可疑，明達可信。臣恐羣臣衆庶，有以窺陛下者』，上意乃解」。此說明白明達與唐初復興雅樂著有功勳之太常卿祖孝孫（註九五）有同樣之重要地位。又舊唐書卷七十四馬周傳（新唐書卷九十八所載者少有差異），「（貞觀）六年授監察御史。是歲周上疏曰『……臣伏見，王長通、白明達本自樂工輿皁雜類。韋槃提，斛斯正則更無他材，獨解調馬縱使術，蹤儕輩。伎能有取，乍可厚賜帛以富其家。豈得列預士流。超授高爵，遂使朝會之位，萬國來庭，騶子倡人鳴玉曳履，與夫朝賢君子比肩而立，同坐而食。臣竊恥之。然朝命既往。縱不可追謂宜不使在朝班預於士伍』。太宗深納之」文中之王長通、白明達原係賤雅樂工，縱可厚賜重賞，變成富裕家庭，但不可突然授予高爵。按唐朝准許樂工與士大夫階級交流，始自武德四年九月廿九日之詔，如唐會要卷卅四論樂之條所載「（武德）四

年九月二十九日，詔，太常樂人，本因罪謫，沒入官者，藝比伶官，前代以來轉相承襲，或有衣冠繼諸公卿子孫，一霑此色，累世不改，婚姻於士庶，名籍異於編氓，大恥深疵，良可矜愍。其大樂鼓吹諸舊樂人，年月已久，時代遷移，宜蒙鶌除，一同民例。但帝律之伎，積學所成，傳授之人，不可頓闕。仍令依舊本司下。若已經仕宦，先入班流，勿更追補，各從品秩。自武德元年配充樂戶者不在此例」，及同文之割註「樂工之雜士流，自茲始也。太常卿寶誕又奏用音聲博士，皆為大樂鼓吹官僚。於筝簧琵琶人白明達，術踰等夷，積勞計考，竝至大官。自是聲伎入流品者，蓋以百數」即可傍證。文中所稱以白明達為首之樂人入士大夫階級品流者數以百計一語，可以想見前代樂工晉官之盛況也。

唐朝宮廷音樂，以玄宗帝時盛極頂峯，寵用樂工登官，似屬當然，但當時有關史料，却無此類傳述，頗不可思議。也許唐朝初期，重用諫臣，迨至玄宗，奸佞之臣當道，對於樂工晉官，視作當然，因此在史料中也就鮮乏記述，亦未可知。

唐朝鄭處誨之明皇雜錄卷上（守山閣叢書本）「唐開元中樂工李龜年、鼓年、鶴年兄弟三人，皆才學盛名。鼓年善舞，鶴年、龜年能歌尤妙。製謂。特承顧遇。於東都大起第宅。僭侈之制，踰於公侯。宅在東都通遠里云云」是則著名之樂工李龜年住在公侯以上大邸，當然已具有相當高的官位。玄宗帝之糜爛享樂生活，招致了政治上與社會上的不安，再度對樂工晉官之事變成反對話題，但仍無排除模樣。如舊唐書卷一八一陳夷行傳「仙韶院樂官尉遲璋授王府率。右拾遺洵直當衙，論曰『伶人自有本色，官不合授之清秩』，鄭覃曰『此小事，何足當衙論。列王府率，是六品雜官，謂之清秩，與洵

各說：第一章 太常寺樂工

一八五

直得否得此近名也」。（楊）嗣復曰『嘗聞，洶直幽，今當衙論一樂官幽則有之，亦不足怪。』夷行曰『諫官當衙祗合論宰相得失，不合論樂官。然業已陳論，須與處置。今後樂人每七八年與轉一官。不然則加手力課三數人』，帝曰『別與一官。』乃授光州長史，賜洶絹百疋』（註九六）。又唐朝高休彥之唐闕史卷下（龍威秘書本）「開成初文宗皇躭翫經典、好古博雅。嘗欲黜鄭衞之樂復正始之音。有太常寺樂官尉遲璋者，善習古樂。為法曲。簫、磬、琴、瑟、憂擊鏗拊咸得其妙。遂成霓裳羽衣曲以獻。詔中書門下及諸司三品以上具朝服班坐以聽句全奏。相顧曰不知天上也。因以曲名。宣賜貢院充試進士賦題。又命授尉遲璋官。榮陽公曰『王府率是六品雜官。君謂之清秩。便授洶直可否』，時上方銳意納諫，亦優容之云云」。文中係說明仙韶院之樂工尉遲璋因製作瀛州曲有功，授命為王府率官位時，右拾遺竇洶，諫言認為樂工出身者，不應授以王府率之清秩官位。但是鄭覃，與楊嗣復卻認為諫官任務在論宰相得失，不宜論王府率類之六品雜官，由此可見當時對於樂工晉官完全探取放任態度。由於竇洶上疏結果，文宗帝更賜尉遲璋為光州長史，光州為上州，上州長史從五品下或從五品上之官位，較六品之王府率更昇高了一級（註九七）。

其次懿宗朝著名樂工李可及亦為一例。如舊唐書卷一七七曹確傳所述李可及史記「懿宗以伶官李可及為威衞將軍，確執奏曰『臣覽貞觀故事，太宗初定官品令，文武官共六百四十三員，顧謂房玄齡曰，朕設此官員以待賢士。工商雜色之流假令術踰儕類，止可厚給財物，必不可超授官秩，與朝賢君

子比肩而立同坐而食。太和中文宗欲以樂官尉遲璋爲王府率。拾遺竇洵直極諫，乃改授光州長史，伏乞以兩朝故事，別投可及之官。』帝不之聽。』（註九八）。威衛將軍係從三品高官，在武將中地位，僅次於名衛大將（正三品），樂工任此高位，當遭物議。但懿宗不理會曹確之諫言，仍授予威衛將軍官位，此與尉遲璋情形比較，前者固爲六品雜官鑒於諫言，授以別官，後者却無視諫言而逕予從三品之高官。

晉官之機會：

上述曹妙達、安叱奴、白明達、李龜年、尉遲璋、李可及等樂工晉官，僅爲受寵破格躍升者之實例。其實，樂工在法律上亦並非完全不能晉官之賤民，樂工中如太常音聲人，身份幾乎與良民相同，良民負擔賦役，太常音聲人則代以前往太常寺分番上下，以其樂舞奉獻宮廷，尤其因爲彼等與宮廷顯要比較接近，更較一般良民易受恩寵。至於法律上言，亦可積功脫却賤民身份，升任博士（技術官），進而投爲散官，此外亦可由技術官榮轉其他一般官吏之機會。

對於樂工昇任博士，必須修完一定課程，獲得一定成績，言行謹愼服務成績良好者；任命助教博士情形前項已有詳細記述。此種助教博士，擔任太樂署所屬太樂博士、音聲博士、內教博士等協助技術任務，與國子學大學的助教博士相同，均無品位，爲無品技術官中之末座，但與官賤民身份之樂工却截然不同，積功可昇格爲太樂博士，此爲官賤民樂工解放之途徑。

其次關於博士昇進問題。太樂署所屬之太樂博士、音聲博士、內教博士等，本係無品博士，較國子博士（正五品上），太學博士（正六品上）等身份爲低。根據上述博士十五年間經一定考試（五上

考及七中考）可授散官，除了授爲散官外，似亦可在本司以外機關昇晉。如唐會要卷六十七技術官條

「故事，技術官皆本司定，送吏部附申。謂秘書、殿中、太常、左春坊、太僕等技術之官，唯得本司選轉，不得外敍。若本司無缺，聽授散官，有缺先授，若再經考滿者聽外敍」。則證明博士若在本司無缺情況下，亦可轉任太常寺以外授官（註九九），亦即從官賤民升博士，或再由博士轉任太常寺（本司）以外官吏，均爲法律所認可者，此項規定唐朝稍有變化，如前條續文所載「神功元年十月三日勅，自今以後，本色出身解天文者。進官不得過太史令，音樂者不得過太樂，鼓吹令」。據此則天武后元年勅令（註一〇〇），樂官出身者其官位不能超越太樂署或鼓吹署之長官，但是此文亦可視作樂工可以晉升到太樂令或鼓吹令之官位。其選敍考勞，不須拘技術例」，文中所說非技術官出身者，就太常寺言，即爲非樂工聽量與員外官。前條續文「開元七年八月十五日勅」，出身非技術，而以能任及技術官，出身之良民；良民亦可任命爲樂工出身之技術官且其選敍考任時，亦並不受到什麼限制，亦即可以晉升太樂令以上之其他官署長官，此文亦爲樂工出身者必須遵守技術官晉升限制之有力證明。又前文續載「天寶十三載五月，吏部奏，準格，技術官各於當色本局署外置」，文內所述技術官置於該色本署定員以外，就太樂署言、爲令、丞、樂正、府、史、典事、掌固等定員以外之博士（註一〇一）。又「太和五年七月勅，諸色藝能授官，今後如有罪犯停職者，委本日牒報吏部，不在敍用限」說明根據太和五年勅令，依藝能授官者，如犯罪停職，經由吏部牒報，以後不能再予敍用。

根據以上說明，樂工出身之博士，原則上僅能在本署內晉官，並不能超過「令」的官位，若本署

內無缺可授爲散官，再經過規定考試，亦可在本署以外單位敘官。總之，若有特殊功勞，法律上亦可承認其轉任太樂令、鼓吹令，以上官位。按太樂令及鼓吹令均爲從七品下官位，前記實例中如王府率之六品至散騎常侍之三品即爲榮轉本署以外高官明證。但此並非依照上述規定產生者，如安叱奴之授任散騎常侍，更與規定無關，此種由於樂工身份蒙受恩寵賜官者，當佔極大部份。至於依照規定由博士升任太樂署官吏，再昇格太樂令，漸次轉任署外七品以上官吏而累升至三品官位者，似尚無前例。

教坊部份：

其次談談教坊內樂工及樂官之晉升情形。按教坊內最高職位之教坊使係由宦官充任，與伶官出身之一般官吏區分，顯有蔑視現象。如唐會要卷卅四「太和九年，文宗以教坊副使雲朝霞善笛，新聲變律深愜。上旨，自左驍衛將軍，宣授兼帥府司馬。宰臣奏，帥府司馬品高郎官，不可授伶人。上亟稱朝霞之善，左補闕魏謩上疏論奏。乃改授潤州司馬」。此與太常樂工極相類似，此外樂官原則上亦不能轉任樂官以外官吏，此種制度一直遺傳到宋朝。如宋朝國朝會要（宋會要稿第七十二冊）「太祖開寶八年四月二十九日，教坊使衞得仁，年老乞外官，引後唐故事，希領郡。帝謂宰相曰，用伶人爲刺史，或亂世事焉。可法耶。此輩止宜於樂部中撰授，及以爲太常寺太樂局令。」說明教坊樂官，不能超越其最高位之太樂令及鼓吹令以上官位規定之宋朝初期之實例。

總之，樂工畢究是世代相襲之一種官賤民，故可因特殊技能脫離官賤民階級成爲技術官（博士），或授爲散官，更可積功升任太常寺以外官吏，此爲其依據法律遷升之道，但是實際上卻不可多見；

反之，不依法令規定僅憑恩寵，授予相當高位者却不在少數。此種現象，當然要成為政治上的話題，此外也有基於法令與恩寵兩種要素而晉升太常寺以外高官，如前述之尉遲璋即為一例。

第四項　樂工之納錢與給錢

唐志樂工課業文內關於納錢部份，分為下述四條：

① 樂人、音聲人，有故及不任供奉則輸資錢。

② 散樂，閏月人出資錢百六十。

③ 長上復徭役。

④ 音聲人納資者歲錢三千。

其次關於給錢部份，分為下述二條：

① 長上及別教，未得十曲，給資三分之一。

② 內教博士及弟子長教，給資錢而留之。

首先關於納錢部份，第㈠款所指者並非博士而為樂人、音聲人，當係指樂工不任供奉者而言。惟其納錢數額，六典並無記載。至於第㈡款散樂之分番上下中，六番者大致三年一次閏月時，納資百六十文以代替供奉。第㈣款之音聲人之納資則並非指閏月而是指一年定額之納資數額。第㈢款之長上，因其長年服勤，故無資財可納而代之復徭役。此外新唐書卷四十六百官志，兵部尚書條「自四品以上

皆番上於兵部，以遠近爲八番。三月以上三千里外者免番輸資如文散官。此係說明高品官位者納資之例。又同條都官郎中所述官賤民之記載「凡反逆相坐沒其家配官曹。長役爲官奴婢，一免者一歲三番役，再免爲雜戶，亦曰官戶二歲五番役……樂工、獸醫、騙馬、調馬、羣頭、栽接之人皆取焉。附貫州縣者，按比如平民。不番上，歲督丁資爲錢一千五百。丁婢中男五輸其一，侍丁殘疾牛輸」，此係指樂工而言。文中之一千五百似係指歲額，而非番額者。音聲人（太常音聲人）歲額三千，較此多出一倍，此也許由於太常音聲人在官賤民中具有較高身份故也。

其次關於給錢方面，第㈠款「內教博士及弟子長教者，給資錢而留之」按「樂工」爲了教習音樂前往太常寺分番上下者，其在故鄉必從事農耕維持生計，故其輪值時除了供給其食宿外，零用錢可能由樂工自行籌措。但是長上者，因無財源而有給予零用錢之必要也，所謂「內教博士及弟子長教者，給資錢而留之」即係由此而來。唐會要卷卅四雜錄，亦有同樣記載，如「（開元）二十三年勅，內教坊博士及弟子，須留長教者，聽用資錢，陪其所留人數，本司量定申者爲簿云云」，此亦說明發給資錢者爲對內教博士及樂工須留長教者之特別措置。又內教博士並非太樂博士，本來不屬於太常寺，而借用留住太常寺者，因此發給特別資錢，亦未可知；而太樂博士既無分番上下亦無發給資錢之必要。

第㈡款「長上及別教未得十曲給資三分之一」此係指長上，別教未能修得十曲之一種減資措施。按「別教」如第三章梨園所述，爲屬於梨園之太常別教院之樂工。梨園係選拔太常樂工（坐部伎）之子弟三百人而設立，由玄宗帝親自教授，所謂坐部伎係宮廷樂中高級音樂坐部伎樂工之子弟，必爲相當

優秀之樂工，梨園以徵集此等優秀樂工，教習最時髦樂曲場所，爲唐朝音樂之精華，別教院也許不及本院，但其均屬梨園，必定亦具有相當技能。所以猜想長上，別教未得十曲者可能在修業初期尚未修完十曲者而言。此外，由於修業階程漸次低落而有學業未成者亦未可知也，總之，學習十曲，需要相當長的時間，當爲事實。

以上所述有關樂工之給錢及納資情形，由於史料不足，無法全部瞭解。惟宋會要對於宋朝教坊樂人之給錢情形有具體記錄，此或有助於對唐朝太常樂工給資狀況之研究。首先如南宋周密之前林舊事卷四（寶顏堂秘笈本）之「乾淳教坊樂部」中載有「內中上教博士，王善、劉景長、曹友聞、米邦直、孫福、吳永年各支月銀十兩」。此六人係雜劇、稽琴、箏、笛、琵琶之樂手，任使臣，都管之職掌並兼內中上教博士，彼等月給俸銀十兩；但是對於教坊樂人之收入仍無法理解，必須進一步研究其他史料。其次在北宋徽宗朝，制定了屬於雅正宴饗樂之大晟樂，宋會要稿第七十二冊對大晟樂有詳細記述，並提及其有關經濟方面情形。按大晟樂之制度與內容和教坊類似，也屬於太常寺，該項記載，對於教坊之經濟與太樂之經濟當可儻推猜想。根據同書大晟樂宣和二年八月十八日條提及大晟樂之食錢每年共計六千四百六十一貫五百八十文，細分如次：

（一）　**每月：**

(1)　樂正　　二人　料錢十貫文，米麥一石，春冬衣絹十疋，綿十兩，單羅公服一領，夾羅公服二領。

(2)　副樂正　二人　料錢八貫文，米麥一石，春冬衣七疋，綿八兩，單公服一領，夾公服二領。

（3）樂師 四人 料錢六貫文，米一石，麥一斗，春冬衣六疋，單公服一領，夾公服二領。

（4）運譜、色長 四十四人 料錢五貫文，米一石，麥一斗，春冬衣四疋，單羅公服一領，夾羅公服二領。

（5）上工 一六〇人 料錢四貫文，米一石，春冬衣二疋。

（6）中工 一五八人 料錢三貫文，米一石，春冬衣二疋。

（7）下工、舞師 四一九人 料錢二貫文，米一石，春冬衣二疋。

（二）年終：

（1）樂正 二人 四十貫文。

（2）副樂正 二人 十貫文。

（3）樂師 四人 三貫九百文。

（4）運譜 三貫九百文。

根據上文所述，樂正年收食錢百六十貫文和米麥衣布等；階級最低之下工和舞師，年收食錢二十四貫文和米麥衣布若干，此與教坊樂工月錢十兩比較，當遠不及教坊樂工。又唐末教坊一次宴設費常下賜萬貫（註一〇二），此與宋朝比較，似無太大差異。

反觀唐朝之太常樂工情形，所謂太常音聲人一年不上番繳納歲錢二千，此數或許根據長年服勤之長上每年食錢爲基準而訂定者，但歲錢二千（折合爲二貫）與大晟樂中最低之樂工（下工）年收二十

四貫與米、布若干相比，差額甚巨；縱然唐宋兩朝物價變動很大，但是兩者歲錢相差懸殊，除了物價以外，其官賤民之太常音聲人與非賤民樂人之教坊樂工，兩者身份上之差別亦爲一大原因。

其次關於唐朝教坊料錢支給方法。樂府雜錄「古樂工，都計五千餘人，內一千五百人俗樂，係梨園新院。於此，旋抽入教坊。計司每月之請料，於樂府給散。太常樂署在寺院之東……」說明梨園樂工，選自教坊，每月料錢在樂寺散發，樂寺恐指太常寺太樂寺，蓋因原屬太樂署之樂工，雖入梨園，但其料錢仍在原單位支領。又崔令欽之教坊自序「開元中，余爲左金吾倉曹之武官時，教坊中人常來請求祿俸情境祿俸，每加訪問，盡爲子說之。」此係描述崔令欽任左金吾倉曹武官之意，亦即宋朝教坊中人每請。按教坊長官之教坊使曾任驍騎將軍，是則以左金吾倉曹之武官在教坊散發料錢，亦爲自然現象。根據文內所稱屢訪一語，諒其料金亦係每月發放，此與樂府雜錄所說者一致，亦即宋朝教坊每月支給常例之料錢衣糧，而唐朝教坊每月支給料錢之意。五代王保定之摭言（稗海叢書本）「進士榜出謝後，便往期集院，……放榜後，大科頭兩人第一部也。小科頭一人第二部也。常宴卽小科頭主之。大宴大科頭主之。縱無宴席，科頭日給茶錢」此係說明官妓日給茶錢情形。

關於太常寺樂工之組織，與教坊、梨園、太常四部樂等各種制度相同，由於記述不詳，僅有名稱而無具體內容，無法究明全貌。本章特蒐集零星史料以期作全般探討，亦卽對太常樂工之組織從下列三方面分別觀察：

一、從音樂的種類，以區別樂工中之音聲人及散樂。

二、就身份區別言，官賤民制度之第一階層為太常音聲人，第三階層為工樂。

三、從教習過程言，樂工分為八考程，三成業。

綜合上述三點，對太常樂工之組織，大致可以明瞭，但其紀述過於簡略，資料片斷，對於三者之相互關係，僅能究明一部份而不能作全般的綜合，殊為遺憾。

如序言所述，唐朝宮廷音樂之教習府為太常寺太樂署及鼓吹署，教坊及梨園，特別是太常寺為唐朝音樂制度之根本。本章係以太常寺樂工為中心而論述者，亦係基於此種原因，並為究明太常寺全般音樂制度起見，特設第一節說明太樂署與鼓吹署之構成及其所屬樂官情形，據此以窺明唐朝教習國家音樂機關之全貌。此外，本章主要係述說太常樂工之組織，關於實施情形，第二第四兩節內頗有說明，第三節對於樂工身份，因無實例無法記述，對於太常樂工之實際活動情形──例如供奉方法，上演樂曲等──亦未詳述，容在樂人篇詳細說明。

附說　梨園與教坊之關係

如各說第三章及第二章第一、二節所說，梨園及教坊與太常寺有很深關係，因此常相混淆。

（一）太常寺與梨園之關係：

梨園係以太常寺二部伎樂工子弟三百人為基幹另加宮女數百人，教坊之妓女，小兒等而設立，集唐朝音樂之精英。按二部伎為太常樂中最優秀之樂工，將此等樂工之子弟送往梨園作為梨園組織之基

幹則在成立之時，兩者已有密切關係，而成立以後，此種密切關係仍無變化。如前述之別敎院，稱爲太常別敎院，又梨園中一部份樂人經常派往太常寺，從隨太常寺所屬之太樂博士等學習法曲，此爲太常樂與梨園混同之一個原因。前引之新唐書百官志太樂署註解「有別敎院，開成三年改法曲所處院曰仙韶院」，所謂法曲處所卽係梨園。是則可解釋爲開成三年以後，梨園改稱爲仙韶院之意，但此語記載在太樂署條文內且在別敎院之直後，或係指太常寺內法曲處所亦卽將別敎院改稱爲仙韶院者大有可能。前述樂工尉遲璋一事亦可作爲傍證，按舊唐書陳夷行傳「仙韶樂官尉遲璋」，新唐書同傳爲「仙韶樂工尉遲璋」，唐關史却爲「太常寺樂官尉遲璋」此卽爲仙韶院樂工與太常樂工混爲一談之證據。

（二）太常寺與敎坊之關係：

太常寺與敎坊之關係亦始自敎坊成立之時。如開元二年開設左右敎坊之動機，資治通鑑卷二一一開元二年條「舊制，雅俗之樂，皆隸太常。上精曉音律。以太常掌禮樂之司，不應典倡優雜伎，乃更置左右敎坊，以敎俗樂云云」。此係說明太常寺掌禮樂之司，但因俗樂、胡樂、散樂等並非雅正之音樂，南北朝以後，日漸隆盛，玄宗朝代，到達極峯，如與雅樂同隸太常寺管轄，實有困難，因此將倡優雜伎之俗樂移隸左右敎坊。惟左右敎坊，係以樂妓爲主要組成份子，而倡優雜伎係以男性樂工爲主，故該等男性樂工係由太常寺轉來，所以左右敎坊在成立之始，就與太常寺有密切關係。但是左右敎坊設置以後，並非從太常寺接管全部俗樂，僅爲以倡優雜伎爲中心之散樂，甚至在敎坊設立以後仍有散樂繼續殘留太常寺管下者；如唐朝鄭處誨之明皇雜錄卷上（守山閣叢書本）「每賜宴設酺會，則上御勤政樓。

……太常陳樂，衛尉張幕後諸蕃酋長就食。府縣教坊大陳山車、旱船、尋橦、走索、丸劍、角抵、戲馬、鬥鷄云云」。文中山車以下均為散樂種類，是則教坊散樂之外，另有府縣散樂。另據資治通鑑卷二一八蕭宗至德元載八月辛丑條所載「初上皇每酺宴，先設太常雅樂、坐部、立部，繼以鼓吹，胡樂，教坊府縣散樂雜戲」，證明教坊與府縣均有散樂。關於府縣音樂情形，如新唐書卷一三四韋堅傳「堅跪取諸郡輕貨上於帝（玄宗），以給貴戚近臣，上百牙盤食，府縣教坊音樂送進云云」，及明皇雜錄卷上「唐元宗在東洛，太酺於五鳳樓下。命三百里內縣令刺史，率聲樂來赴闕者，或謂令較其勝負而賞罰焉云云」，此說明宮廷酺宴時，除了教坊音樂外，同時召集府縣音樂演奏。按太常樂工係常住州縣；每年分番上下太常寺，是則召集州縣音樂，諒係召集太常樂工也。唐朝賈馱之劇談錄卷下（學津討原本）所述曲江之宴「上巳節，賜宴臣僚。京兆府大陳筵席，長安、萬年兩縣以雄盛相較。錦繡珍玩無所不施。百辟會於山亭，恩賜太常及教坊聲樂。池中備綵舟數隻云云」，及唐國史補卷上「每宴樂則宰臣盡在。太常教坊音聲皆至。酒饌相望于路」。前兩文係說明宴饗時使用太常及教坊音樂，文中之太常似係府縣音樂，然宴饗音樂，並非雅樂，是則當係府縣散樂也。

根據上述例證，左右教坊設置儘管接管太常寺之俗樂和散樂，但地方上尚有散樂之樂工，仍隸太常寺管轄確屬實情。

總之，太常寺為梨園與教坊之母體，關係密切，梨園和教坊設置以後，其與太常寺之關係，亦無法間斷，尤其是太常樂工與教坊樂工，由於共同使用散樂更感難以區別也。

各說：第一章太常寺樂工註釋

（一）前漢書卷二二，禮樂志曰：

丞相孔光，大司空何武奏：

「郊祭樂人員六十二人，給祠南北郊。

太樂鼓員六人，嘉至鼓員十人，邯鄲鼓員二人，騎吹鼓員三人，江南鼓員二人，淮南鼓員四人，巴愈

鼓員卅六人，歌鼓員二十四人，楚嚴鼓員一人，梁皇鼓員四人，臨淮鼓員卅五人，茲邡鼓員三人。

凡鼓十二，員百二十八人，朝賀置酒陳殿下，應古兵法。外郊祭員十三人，諸族樂人兼雲招給祠南郊，用

六十七人，兼給事雅樂用四人。

夜誦員五人，剛別枡員二人給盛德。

主調箎員二人，聽工以律知日冬夏至一人。

鍾工、磬工、簫工員各一人。

僕射二人，主領諸樂人，皆不可罷。

竽工員三人，一人可罷。琴工員五人，三人可罷。

柱工員二人，一人可罷。繩絃工員六人，四人可罷。

鄭四會員六十二人，一人給事雅樂，六十一人可罷。

張瑟員八人，七人可罷。

安世樂鼓員二十七人，十九人可罷。

沛吹鼓員十二人。族歌鼓員二十七人。

陳吹鼓員十三人。商樂鼓員十四人。

東海鼓員十六人。長樂鼓員十三人。

縵樂鼓員十三人。

凡鼓八，員百二十八人，朝賀置酒陳前殿房中，不應經法。

沿竿員五人。楚鼓員六人。

常從倡三十人。常從象人四人。

詔隨常從倡十六人。秦倡員二十九人。

奉倡象人員三人。詔隨秦倡一人。

雅大人員九人。

朝賀置酒爲樂。

楚四會員十七人，巴四會員十二人。

銚四會員十二人，齊四會員十九人。

蔡謳員三人，齊謳員六人。

竽、瑟、鍾、磬員五人。

皆鄭聲可罷。

師學百四十二人，其七十二人給大官挏馬酒，其七十人可罷。

大凡八百二十九人，其三百八十八人不可罷，可領屬大樂。其四百四十八人不應經法，或鄭衞之聲，皆可罷

各說：第一章　太常寺樂工

一九九

。」奏可。

（二）關於隋朝設清商署之事，徵諸唐朝袁郊之甘澤謠（學津討原本）之魏先生條文曰：「魏先生于周，家于宋儒。書之外詳究樂章。隋初出游關石。值太常、考樂議者，未平聞。先生來，競往謁問先生。乃取平陳樂器，與樂官蘇夔，蔡子元等詳其律度。然後金石絲竹成得其所。內致清商署，為太樂官。欲帛二百段以酬之。先生不復入仕，遂歸梁宋，以琴酒為娛。及隋末兵興云云……」上述蘇夔與蔡子元（陳之太樂令）根據本文理應稱太常一語；惟當時太樂署在太常寺內佔極重要地位，而清商署不僅成立時間短暫，且影響力亦微，故誤將清商署官員記為太樂官，亦未可知。

（三）「河西」係指黃河以西，甘肅省西北部地區，以涼州為中心，地當西域交通要衝，為西域樂輸入中國，融合中國固有音樂產生西涼樂之處，詳情參照各說第五章十部伎及樂曲篇。

（四）隋書百官志之北齊之條文載有尙書省之都兵掌司鼓吹太樂雜戶等事，此證實隋朝業消失之鼓吹、太樂雜戶（即唐之太常樂工）均係太常寺掌管。

（五）宋朝馬承卿之嬾眞子卷一（稗海叢書本），載有「自唐以來，呼太常卿為樂卿。或云太常禮樂之司，故有此名。然不呼為禮卿何也。前漢食貨志武帝置賞官，名曰武坊爵，第八級曰樂卿。故後之文人因取二字用之。亦自無害耳」，又宋朝錢易之南部新書卷二（學津討原本）「五方師子，本領出在太常。請恭崔尙書郊為樂卿云云」等例證。按嬾眞子卷一所說前漢武帝所定武功爵中有稱為「樂卿」者，後世文人，用作太常卿之別名。至於武帝所定之武功爵漢書卷二四下，食貨志下載有「置賞官，名曰武功爵

」一句，臣瓚之註解爲「茂陵中書有武功爵。一級曰造士，二級曰閑輿衞，三級曰良士，四級曰元戎士，五級曰官首，六級曰秉鐸，七級曰千夫，八級曰樂卿，九級曰執戎，十級曰政戾庶長，十一級曰軍衞。此武帝所制以寵軍功」……。如上所述，此十一級之官名，均係有關軍事方面之官名，僅樂卿爲獎賞軍功而類似文官之名稱；蓋樂卿固非太常卿之意，但後世文人，將唐朝武官名之樂卿與唐朝文官名之太常卿結合一體者，或係字面上可以通用之故。嫻眞了亦有「亦自無害耳」之說明。關於唐朝稱太常爲樂卿，而不呼爲禮卿者，實因唐朝音樂極度隆盛所致，此在閱讀本文內有關太常寺樂工之詳說後，可以獲知便概。

（六）舊唐書卷五八，張文瓘傳內有關其堂弟文收部份載『陪內史舍人虔威子也。尤善音律。嘗覽蕭吉樂譜以爲未甚詳。悉更博採羣言及歷代沿革。裁竹爲十二律。吹之，備盡族宮之義。時太宗將創制禮樂。召文收於太常，令與少卿祖孝孫參定雅樂。太樂有古鐘十二，近代惟用其七，餘有五，俗號啞鐘，莫能通者。文收吹律調之聲，皆響徹，時人咸服其妙。尋授協律郎』等語。張文收因通曉音律，創制雅樂有功，補官協律郎。此外舊唐書卷三三一，李晟傳內有關其子李聽部份則記載『聽七歲以蔭授太常協律郎。常入公署。吏胥小之，不爲改敬，聽令鞭之，見血。父晟奇之』等句，是則李聽因乃父關係七歲時授官協律郎，該協律郎則屬於形式上之官銜而已。

（七）『六典』內，對於燕饗之樂工，僅記有十部伎，但立坐二部伎亦爲重要之燕饗樂。此外尚有多數樂曲，其予以十部伎爲代表（請參照筆者所著之燕樂名義考──東洋音樂研究第一卷第二號樂曲篇──）。

（八）通典卷二五，職官內所載『隋有太樂令丞各一，大唐因之』……等語。

（九）參照玉井是博學士之「南宋本大唐六典校勘記」（東北文化叢考）以及仁井田陞博士之『唐令拾遺』等。

（十）根據諸史料所載，丞之人數與令略同，僅新唐志記爲一人與其，他不同。

各說：第一章 太常寺樂工

（一一）與此相同者，為舊唐書卷一九一，方伎，尚獻甫傳內所載之「又有雍州人裴知古，善音律。長安中為太樂丞。……後卒於太樂令」。又太常丞李嗣真亦精通音律，如宋朝錢易之南部新書卷乙（學津討原本）內所載「天后時，太常丞李嗣真聞東夷三曲。一遍授胡琴彈之，無一聲遺忘」。此外新唐書卷九一李嗣真傳內亦載有持有音樂實際智識等種種事實。

（一二）新唐書卷一九六隱逸，王績傳內所載「貞觀初以疾罷，復調有司。時太樂署史蕉革家善釀。績求為丞。史部以非流不許。績固請曰有深意。竟除之。革死，妻送酒不絕。歲餘又死。績曰天不使我酺美酒耶，棄官去。自是太樂丞為清職，追述革酒為經」一語，該王績為期從屬僚處獲取美酒而充當太樂丞，故並非通曉音律者。

（一三）新唐書卷一〇七，呂才傳內『呂才博州清平人，貞觀時祖孝孫增損樂律。與音家王長通、白明達更質難不能決。太宗詔侍臣善音者中書令溫彥博白才悟絕人。聞耳一接輒究其妙。侍中王珪，魏徵盛稱。才製尺八凡十二枚，長短不同，與律諧契。即召才直弘文館，參論樂事』，又舊唐書卷二八音樂志內，亦載有『顯慶六年二月太常丞呂才造琴歌白雪等曲，上製歌辭十六首，編入樂府』等語。據此，呂才精通音律，製造尺八十二管，名噪一時，而被任命為太常丞，另詳逃樂人篇。

（一四）根據舊唐書第卷七九，祖孝孫傳內所載『祖孝孫幽州范陽人也。孝孫博學曉曆算早以達識見稱。初開皇中，鍾律多缺。……時牛弘為太常卿，引孝孫為協律郎，與子元普明參定雅樂。……高祖受禪擢孝孫為著作郎，用（周？）齊舊樂，多涉胡戎之伎，於是斟酌南北，考以古音，作大唐雅樂。以十二月各順其律旋相為宮，制十二樂合三十二曲八十四調。……孝孫尋卒，其後協律郎張文收復採三禮，增損樂章，然因孝孫之本音』一語，蓋隋朝開皇參定雅樂時，業已設有協律郎，唐高祀時為太常少卿，修定十二律旋宮十二和之雅

樂，其後繼者張文收，爲隋唐雅樂復之功臣，關於大唐雅樂，詳於舊唐書音樂志，請參閱樂人篇。

（一五）舊唐書卷九八，韋萬石傳『萬石頗涉享善音律。上元中遷累太常少卿。當時郊廟燕會樂曲，皆萬石與太史令姚元辯增損之，號任職』據此，韋萬石係屬例外之一。

（一六）根據新唐志之太樂署條註『唐改太樂爲樂正，有府三人，史六人云云』，太樂署改稱樂正署，惟其他史料，未見記載，該太樂似爲樂師之誤，但樂師之改爲樂正，則係隋賜帝之時。

（一七）掌固之人數，新唐志載爲六人，舊唐書載爲八人，根據鼓吹署之例細察，似以後者最劣等者。

（一八）如本章第四節第二項所述，太常寺內，對堪於學習立部伎之樂者使學習立部伎，對堪於學習坐部伎之樂者，使學習雅樂。該項雅樂，如包括音樂（歌唱及樂器）與舞，則爲文武二舞郎，實係樂工，而爲樂工中最劣等者。

（一九）太常寺內從七品及其以上之太常博士共四人，其職掌，六典所曰『辦五禮儀式，奉先王之法制，過變隨時而損益焉云云』，故並非直接音負音樂指導之責，太樂署內則專屬有太樂博士。

（二〇）參照本章第二節『太常寺樂工之發生』。

（二一）新唐書卷二四，車服志。

（二二）『丞』人數，六典所載者爲一人（開元二十三年前爲二人），新唐志爲二人，舊唐志則爲三人，惟後者恐爲一人之誤（參照樂府雜錄拍板之條）。

（二三）縵樂，該文師古註解爲『縵樂雜樂也』。係指周以後之俗樂和房中樂，常從倡、秦倡員、秦倡象人員，韶隨秦倡等所指之倡人，即係俳優。常從象人及秦倡象之象人，孟康註爲『象人若今戲蝦魚，師子者也』。韋昭之註解爲『著假面者也』，若此，則假面戲，亦卽爾後之百戲（散樂）類。

各說：第一章 太常寺樂工

二〇三

（二四）京城帝國大學法文學都所編之『朝鮮支那文化之研究』（昭和四年版）。

（二五）關於曹妙達之身世，詳述於樂人篇。

（二六）隋書卷一四，音樂志中，北齊之條內所載之『後主亦自能度曲，親執樂器，悅翫無倦。倚絃而歌，別採新聲，爲無愁曲。音韻窈窕，極於哀思。使胡兒閹官之輩，齊唱和之。曲終樂闋，莫不隕涕。雖行幸通路，或時馬上奏之，樂往哀末，竟以亡國』。

（二七）此處所引用括弧內之字，與通典一四二所引用者爲異字，根據文意推察，通典內之「周人」當爲正確，隋志之「四人」或係錯誤。又隋志內之「不知」兩字爲正確，通典內之「初知」爲錯誤。

（二八）音樂志內所書「魏齊周陳」，其他二文爲「周齊梁陳」，按後者爲推北周與齊，梁、陳則包括南北兩朝，似有未安，故或係「宋齊梁陳」之誤。前者當指北魏、北齊、北周及陳，即北朝滅亡初期之時，陳尚繼續存在，但上述三期，均係隋朝繼南北兩朝傳統所言者。

（二九）三種史料各記有獨自見解之資料，故互有出入，而之之處甚多顯係親子關係。

（三〇）按唐朝教坊，不轄太常寺，主管俗樂、胡樂、散樂等類，而太常寺太樂署僅掌管雅樂及其有關之燕饗樂，故兩者根本不同本節內所述之「坊」，似不能視爲與教坊直接有關之教坊前身，而僅係太常寺樂戶特定聚落之處。

（三一）本文後半部份，閱北周書卷五，武帝紀建德六年八月壬寅之條。

（三二）如魏書卷九肅宗紀所載『（孝昌二年十一月）詔曰，頃豊京論覆，中原喪亂，宗室子女屬籍在七廟之內爲雜戶，濫門所拘辱者，悉聽離絕』，北魏時雜戶係隸需太常寺管轄。

（三三）並非指掌司鼓吹太樂之事及雜戶之事，而係指掌司太樂（署）之雜戶及鼓吹（署）之雜戶之意，所謂鼓

吹雜戶，太樂雜戶即係在鼓吹及太樂方面從事雜用之賤隸。惟此並非屬於太常寺，而隸尚書省管下之都兵所掌管者，似與常理不合，此或並非純粹之樂工，而係無樂舞特佼之雜役人員。

(三四) 此項推定，證諸新唐書卷二二禮樂志『唐之盛時，凡樂人、音聲人、太常雜戶子弟，隸太常音聲人——雜戶——工樂——官戶——官奴婢等五種，其與南北朝時無社會地位之雜戶不同。但文內之太常雜戶，究係指官賤民制度中之雜戶，抑或南北朝時之賤民，殊有疑問。按新唐書抄襲通典及舊唐書音樂志之處甚多，歐陽修引用其他史料者亦多，上述一例，因出典不明，是否係撰者歐陽文自書之文頗堪研究，此處亦有使用二個「音聲人」者，按後者，通典清樂之條之前引文中，所載『國家每歲閱司容儀端正者歸太常。與前代樂戶，總名音聲人。歷代滋多至有萬數』一語，似為總名音聲人，唐朝(唐朝中葉以後)係以音聲人用於音樂人之總算乃至通稱，(詳情參照第三節第一項)，此與唐初音聲人之併記為『樂人、音聲人、太常雜戶』者意義不同，上述三者，係太常寺所屬之唐朝音聲人，太常雜戶亦為其中要素之一，故文內「雜戶」，係包含有官賤民階級中之雜戶，而非唐朝以前之賤民。

(三五) 魏書卷九四，仇洛齊傳內『魏初禁網疏闊，民戶隱匿漏脫者多。東州既平，綾羅戶民樂葵。因是請採漏戶，供為綸綿。自後逃戶占為細繭羅穀者非一。於是雜營戶帥遍天下，不屬守宰，發賦輕易，民多私附，戶口錯亂，不可檢括。洛齊奏謨一屬郡縣』此與食貨志所傳者為同一事實，據此亦可明瞭基於官官仇洛齊之獻言而罷雜營戶者。

(三六) 此外，隋書梁彥光傳之前引文『初齊亡後相州衣冠士人多遷關內。惟技巧商販及樂戶之家移寶州郭』與魏書孝文帝紀『當即魏時所移勑營戶』兩文，後者當係結論，但俞正燮將梁彥光傳內之荊州誤為相州，若

與隋書相結合當非正確考證。

（三七）如魏書卷一○○食貨志，太祖道武帝之條『既定中山，分徙吏民及徙何種人工伎巧十萬餘家，以充京師。』及魏書卷二太祖紀，天興元年條文『徙山東六州民吏及徙何高麗雜夷卅六萬，百工技巧十萬餘口，以京師。』等語魏初將地方民及異民族中之百工技巧十萬餘人，內徙京師，該『技巧』中包括有『樂人』，此外，就營戶與音樂關係言，憶及唐宋之營妓及樂營之語，營妓係配屬軍營之妓樂，唐朝屢見，且稱爲官使婦人等（第二章教坊下卷第四章妓館內詳述之）如舊唐書卷一○五韋堅傳內之『先是，人間戲唱歌詞云……又致楊州銅器翻出此詞。廣集兩縣官使婦人唱人』及宋朝王讜之唐語林內『牛僧孺謂杜牧曰，風聲婦人有顧盼者。』與同書內『牧子晦辭過常州，眷妓朱良守，李瞻以良贈行曰，風聲賤人外何必爲之大哭』。此即爲風聲婦人或官使婦人者，而俞正燮之所謂營妓；廣義言之，亦可解爲地方官妓之一種。樂營似係軍營中樂人集團之意，五代史卷五○王峻傳內『王峻相州安陽人，父豐本郡樂營使。』及宋朝鐵希白之洞徵志（五朝小說本）內『宋景德時，馮致唱喝駄子。十四姝言，此曲單州營妓教頭葛大妍所撰。梁祖付後騎唱之。名葛大妍。後謳喝駄子。』五代，宋朝係設有與唐末教坊或官妓同名之使敎頭等職，準照教坊細織，按俞正燮對有關營妓及樂營者，曰『舊唐書傳作數至樂營與諸婦人嬉戲。談賓錄亦同。北夢瑣言云，東川董璋開筵，李仁矩不至。乃與營妓曲宴。又司空圖詩云『處處亭檯止壞牆，軍營人學內人裝』。是唐妓盡屬樂營，其籍則太常。故堂牒可追之』。據此，營妓（女性）固屬樂營，惟亦屬有男性樂人者，又文中所述『樂營與諸婦人嬉戲』一語中所謂樂營似指男性樂人按唐朝宮廷樂人。制度，太常寺及教坊擁有相當樂妓與樂工，並設有官私妓館，妓館，地方上亦有之，此外軍營之中亦有樂營，故太常寺之樂人與樂營之樂人不同，右文中所述之『唐妓盡屬樂營，其籍則太常，故堂牒可追之』一語，所作之結論

，似係錯誤，按太常寺樂人原則上平常居住鄉里，從事農業，其中亦有受僱樂營，或被徵用者；惟樂營係半官營，故兩者性質上及組織上似有相近之處。關於唐朝五代及宋朝之營妓、樂營與南北朝之營戶間之關係，營戶雖在名稱上與軍營有關，實際無直接關係；又南北朝無樂營，故不能認為兩者有密切關係，但南北朝之營戶或與唐以後成立之營妓或樂營有關亦未可知。

(三八) 根據隋書裴蘊傳『周齊梁陳，樂家子弟為樂戶。其六品以下至民庶，有善音樂及倡優百戲者，皆直太常』，則隋朝統一樂工時，其六品以下及良民子弟中，善於音樂，倡優百戲者，切配於樂戶。此外並引證通典『周齊梁陳樂工子弟及人間善聲調音律，凡三百餘人，並付大樂』之文據。所謂「六品以下至民庶」構成人間一語之三百餘人，或係三萬餘人之誤。良民以上人員配於樂戶，固有疑問，但就統合樂工大興音樂着眼言，可能係臨時措置；然良民配於樂戶者，與純粹官賤民之樂戶，其待遇有若干不同，由此亦可窺見確立樂戶身份之一斑。

(三九) 參照啓超之『中國奴隸制度』（清華學報第二卷第二號）、故玉井是博之『唐朝賤民制度及其由來』、『唐朝社會史之考察』（史學雜誌第三十四篇第四號）、與黃現璠之『唐朝社會概略』（商務印書館，史地小叢書）。

(四○) 參照各說第二章第二節『組織』篇。

(四一) 杜佑已在『通典』所記之玄宗帝以前情形，又著有「道理要訣」，有關天寶十三年供奉樂曲之條文，即其好例。並請參照筆者所著之『唐朝俗樂二十八調之成立年代』（東洋學報第二六卷第四號，註六一——樂理篇）。

(四二) 參照各說第二章教坊第一節『創設及變遷』。

各說：第一章 太常寺樂工

（四三）六典之刑部都官之杖刑條文，與唐律疏議相同，使用「工樂」名稱。

（四四）此句，舊唐書音樂志內未見記載，究係歐陽修引用其他新書，抑自己判斷者未詳，惟根據其前後行文均有典據之處推察，似含有綜合玄宗帝時音樂盛況之意，未見記有樂工情事。此或爲歐陽修本身簡要之語，若然，則文內包括之「雜戶」，當係其誤將渠對有關隋朝以前之雜戶知識，適用於唐朝者，其將從「六典」所學之「樂人、音聲人」之用法，推定「總號音聲人，至數萬人」係出自通典之「與前代樂戶總名音聲人，歷代滋多，至有萬數」者，或受「唐律疏議」隨處連用之「工樂、雜戶、太常音聲人」之影響者亦未可知（但此連用，係出自身份上之近似關係者，似並未象徵雜戶在音樂方面其他二種具有關係之意）。

（四五）參照各說，第二章教坊第二節組織篇。

（四六）音聲人之使用實例，枚不勝舉，西陽雜俎卷一，曾記有安祿山蒙玄宗恩寵，獲賜品目數十種，其中「音聲人兩部」，據此，似並非一般名稱之特定語？

（四七）參照各說第二章教坊第二節組織篇。

（四八）參照各說第二章教坊第三節『宋朝教坊之變遷及組織』。

（四九）如各說第七章太常四部樂及第三章梨園所註，現行本錯簡之處較多，俗樂部條文未見記述，而在其他佚文中有關條文所引述者。宋朝之歐陽修所見本書或與現行本不同，按本條似係明記爲大中年間者亦未可知。

（五十）參照各說第二章教坊第二節「組織篇」。

（五一）該太樂署條文之細註，如前所述，記載唐初之事；梨園係開元時期設立，所謂「開成三年改法曲所處曰仙韶院」，惟從細註最後部份所附加之玄宗以後一語推察，本別教院當爲梨園之別教院。

（五二）參照各說第二章教坊第二節「組織」第三項「樂工」部份。

（五三）「二年」與「四年」，何者正確，無法判明。按唐太詔令集與唐會要，均係宋朝著作，兩者孰與原據相近，判斷困難惟據根通鑑引據會要說之處推察。或以四年，較為正確，亦未可知。

（五四）唐朝以前，樂人有稱為歌舞人，但未叫音聲人（參照本章第一節太常寺樂工之發生）。又唐會要卷三三，武德之詔之條註『太常卿竇誕又奏用音聲博士』之語，音聲博士之名，似出於太常音聲人者。

（五五）「工樂」如前述之「後魏律」所記者，左傳之孔穎達疏內亦有提及，此或因自由引用之故，但無法證實其定係後魏時之工樂名稱，但後魏以來確依工戶及樂戶之形態實施者。

（五六）「工樂」，左傳之孔穎達疏內亦有提及，此或因自由引用之故，但無法證實樂亦可書稱為樂工。唐朝時，包括太常音聲人及樂人，總稱為樂人。唐朝以後，因有工樂之樂，樂戶之名稱實較樂工易於避免誤解也，唐會說卷三四，論樂篇內『乾封元年五月勑，音聲人及樂戶祖母老病應侍者云云』該文內為將太常音聲人略記為音聲人之證例；又前述之六典太樂署條文，亦記有『凡樂人及音聲人應教習者云云』。據此，係以樂人代替樂戶，惟仍與音聲人相同，易於招致誤解。

（五七）引用舊唐書卷四四，職官志太樂署條文。

（五七）本文「除考假輪半次外」一語，理解為難，容俟後考。

（五八）散樂，音聲人原係從事樂事，因而免除征徭雜料，但樂戶如在閏月，則係例外。

（五九）新唐書太樂署條文約三百字詳記有關樂人教習事宜，開始一百三十餘字幾全係六典之太樂署條文。例如前記之「散樂閏月云云」之直前「有故及不任供奉則輸資錢以充（充）伎衣樂器之用」之句一致，此或因其係引用六典者亦未可知。按舊唐書職官志太樂署會引用六典之「凡樂人及音聲人應教習」之句亦著，覆其各數，分番上下。新唐志雖引述有六典未有之句，但亦有兩書同一與據者，其餘一百三十餘字之以後部份其各數，分番上下）。

，亦係出於同一原據，惟其問題，則爲上述「音聲人納資者，歲錢二千」中之音聲人之意義。按六典之太樂署

文中「凡樂人及音聲人」一語，係指樂戶與太常音聲人者，新唐志當亦同一意義；至於音聲人年納資金二千

文，散樂之六番人員每逢閏月繳納一百六十七文，前者係依其所好如長期休息所應課之義務，後者則不論喜

好與否，每逢閏月所必須負擔之義務。兩者身份上亦懸殊繳納所得，均充伎衣樂器購置之用，但太常音聲人

中有一部份係散樂，故有重複之虞。前文最後之割註『散樂二百八十二人，仗內散樂一千人，音聲人一萬二

十七人』，是則散樂及音聲人，如前節論證，係根據音樂種類而決定樂人類別。本文音聲人並非指太常音

聲人而言，若割註，亦係引用六典之原據者則與前述音聲人之意義相同，無論議之必說。但細究割註，首

先列舉樂正、府、史、典事、掌固、文武二舞郎等樂官之員數，最後記載「有別教院，開成三年云云」等

梨園之事，似並未以六典爲典據者若然。該割註，係採納依據音樂類別而決定太樂署樂工員額等有關史料

者，故與六典及其及原據所記有之官賤民之樂戶及太常音聲人當無關係。是則問題中之音聲人，當可考慮

爲太常音聲人，如太常音聲人納資二千文，散樂人納資一百六十七文，則散樂一千人並未包括於樂戶內。

（六〇）引用平凡社世界歷史大系，東洋中世史㈡第二篇第六章。

（六一）例如新唐書百官志，吏部司勳郎之條文內『凡勳官九百人，無職任者，番上於兵部。眂遠近爲十二番。

以纏幹者爲番頭。留宿衞者爲番月上。外州分五番，主城門倉庫執刀。上柱國以下番上四年，驍騎尉以下

番上五年；簡於兵部，授散官。不第者，五品以上復番上四年，六品以下五年，簡如初；再不中者十二年

則番上六年，八年則番上四年。勳至上柱國有餘則授。周以上親無者賜物』，所載勳官定有番上（值班之

意）年限，賤民則終身值班番上且世代相襲而無年限，除勳官外，各種雜徭（門夫、烽子、渡子等）亦有

番上制。請參照濱口重國氏之『唐朝兩稅法以前之徭役勞動』。

（六二）一次二個月繼續上番之事，玉井說亦持同樣意義。

（六三）但上番時期常住太常寺內，故時間之遲早，便利與否，均無問題。

（六四）官賤民五種階級之區別即輪值次數之多寡，其是否基於住地之遠近，未見記載。總之輪值次數之多寡與其技能之高低及對宮廷工作之重要性而成正比。太常音聲人，在官賤民中受特殊待遇者因其被宮廷重用故也，其身份上亦較雜戶、工樂為優，輪值次數當亦較多，根據濱口氏所說之「輪值」之解釋，則為太常音聲人身份雖高惟實際輪值次數則少。若然，則輪值次數之多寡當與住地之遠近，身份之高低，工作之重要性等均有關係，僅就工作之重要性而言，當屬想像判斷之語。至於與成業年數之關係請參照第五節。

（六五）根據宋朝錢易之南部新書卷壬（學津討原本）所載之『貞元以來選樂工三千餘人，出入禁中，號宣徽長。入供奉皆假以官第。每奏伎樂，稱旨輒厚賜之。至元和八年，始分番上下，更無他錫。所借宅亦收之』與唐會要卷三四『元和八年四月詔除借宣徽院樂人官宅制。自貞元以來，選樂工三十餘人，出入禁中宣徽院，出入供奉，皆假以官第。每奏伎樂，稱旨輒厚賜之。及上即位，令分番上下，屬於宣徽院樂工三十餘人，借用官第在禁中工作，元和八年分番上下，其所借』等節，則唐末元貞以來，謂分番上下，當係模倣太常寺樂工之分番上下者。

（六六）該萬寶常與樂議者鄭譯根隋朝蘇祗婆七調所創案之八十四調之理論不同。係由其獨自着眼之八十四調理論者。

（六七）隋末唐初義寧年間，創設太常音聲人制度時，據說樂戶中有一部昇格為太常音聲人，本文內則並未引用。

（六八）此處所難以理解者，為對外州十三歲以上之男子均開始予以規定：十五歲以上為太樂，十六歲以上送鼓吹乃至少府。十三、四歲並未述及，此或因十三、四歲年幼，不論其容貌端正與否，憫情全部收容；十五

二一一

（六九）似係給予獸醫等雜戶。

（七〇）唐朝宮廷大宴時舉行盛大觀樂，不僅太常寺之樂工，甚至京城近縣之樂工臨時召集之常例。舊唐書卷八十四，郝處傳內所述『上元元年，高宗御含元殿，東翔鸞閣，觀大酺。時京城四縣及太常音樂，分爲東西兩朋云云』及明皇雜錄卷上（守山閣叢書本）所載之『唐元宗在洛東，大酺於五鳳樓下，命三百里內縣令刺史，率聲樂來赴闕者云云』等語，均係良好實例。

（七一）各說第二章教坊第二節「組織」第二項樂妓。

（七二）「勳」含有「非征功不除簿」之條件，故必須依征討而獲勳功之意，惟在太常寺服務之樂工，無獲得征功之機會，按其係輪番當值不服軍役免除賦役之人員，故其獲勳之條件如何？不詳。

（七三）唐律疏議，有名例、衞禁、職制、戶婚、廐律、擅興、賊盜、鬥訟、詐僞、雜律、捕亡、斷獄等十二項，有關「樂工」者爲各例戶婚、賊盜、詐僞捕亡等，該項項目，如予法律分類，當不完全，若就現代法律知識爲基礎予以全般考察樂工之身份，則有感史料不足，故仍不得不借用疏議之項目也。

（七四）前引各例三之疏議之最後部份「若是賤人，自依官戶及奴法」之奴字似係官奴婢之略稱。（各例四之疏議──前引──官私奴婢）據此，留住法係基於官戶及官奴婢而行者，故工樂、雜戶、太常音聲人與官賤民之五種階級，均依於留住法者。官戶及官奴婢原則上，本屬於司農寺，從事農耕，一部份之官奴婢則配屬諸司或掖庭，其他三階級，則以其所持特伎各屬有關諸司，若官賤民適用於留住法，工樂等即爲其本體。疏議內以「名例云云……以充四年之例」作爲工樂等不超過四年期間之理由，若適用於重犯者之規定者，。

其意實相反。

（七五）「六典」卷一〇曰『太史局，令二人……大史令掌觀察天文稽定曆數云云』。

（七六）此處言及之官戶及官奴婢與樂工同樣，關於前述重犯者不超過四年之官戶與官奴婢亦可與工樂、雜戶、太常音聲人作同樣解釋。疏議內有關工樂、雜戶、太常音聲人之一條，並非僅對此三種階級之規定，當可解釋爲對官賤民五種階級之規定。按後述之官戶及官奴婢其在刑法上之規定並不一定與工樂、雜戶、及太常音聲人一致而有相當差別，故論及留住法與還依本色法，係對持有特俟者之特別待遇，官戶及官奴婢大部份，與對最低級之奴隸同樣處理之趣旨不合，故疏議之解釋是否係無特別根據所錯誤者。

（七七）關於贖罪法名例二之『諸應議請減，及九品以上之官，若官品得減之祖父母、父母、妻、子、孫，犯流罪以下，聽贖』，其對名例一之笞、杖、徒、流、死等五刑，記有贖料之斤數。上述對於具有官位之親屬之贖罪法，不適用於太常樂工，而天文觀生、天文生、給使、散使等流外官或接近賤民身份者亦不適用。但樂工，如因年功昇爲博士更有積功授予散官者，又天文觀生經過八考（八次考試，參照第五節——）而爲流內官者，按樂官不拘法制上之規定而授予相當官位者實大有人在，此等人員，也許可能適用上述規定亦未可知。疏議又曰『若以流內官當徒，及解流外任亦同前，還本色彼限，各依常法』，此即流內之官如犯徒刑，及解除流外官之任犯徒刑時均可贖罪，還其本色，各依常法（如留住法）服行本職；後述之太常樂工業成者，可爲流外官之博士，按昇任博士即可脫離官賤民階級；此外太常樂工，蒙特別恩寵授予官位，關府封王者亦有之有成爲話題亦有特例者。但法律上似無明文准許樂工獲有官位。故上述流內，流外人員中，當並不包括太常樂工，而係指天文生，天文觀生、給使、散使等其中之一而言者。關於上述規定，唐六典卷六，刑部尚書之杖刑條文所述之『杖六十至于百。其工樂及習天文及官戶奴婢等犯流者，及家無

各說：第一章　太常寺樂工

二一三

兼丁犯罪徒者，各決二百杖。又犯罪已發更重犯累次者計數雖多，亦不過二百。』此已明白說明官戶及官奴婢以杖刑代替流刑者。此外，六典卷一〇內『天文觀生九十人。隋朝置。掌晝夜在靈台伺候天文氣色。皇朝所置。從天文生轉補，八考入流也。靈台郎二人正八品下，天文生六十人。隋朝置。皇朝因之。年深者轉補天文觀生』。另通典卷四〇，將天文觀生放入職官之秩品五及流外勳品之第七品中。

（七八）卽祖父母、伯叔父母、嫡孫、兄弟、姑嫂妯娌、子、媳、姪子、姪女等。

（七九）關於仙韶院情形，請參照第三章梨園，雲韶院請參照第二章教坊第二節組織，太常別教院請參照第三章梨園及本章第三節第二項，宣徽院請參照第三章梨園。

（八〇）根據新唐書卷四九，左右金吾衛條文『有錄事一人……大角手六百人。隋有察、非掾，至唐廢』及隋書卷一五，鼓吹之條文『大角第一曲起捉馬，第二曲被馬，第三曲騎馬，第四曲行，第五曲入陣，第六曲收軍，第七曲下營，皆以三通爲一曲。其辭並本之鮮卑』說明大角用作鼓吹署之樂器。又新唐書同卷內所述『左右翊中郎將府中郎將，掌領府屬，督京城左右六街鋪巡警。……衛士六百爲大角手，六番閱習吹大角，爲昏明之節，諸營壘候以進退。』卽擔任京城警備之左右翊中郎亦有學習大角之衛士六百，金吾衛之大角手亦爲六百，所要之數甚多。

（八一）唐六典卷六，刑部都官條文內所載『官戶皆在本司，分番。每年十月都官按比，男年十三以上在外州者十五以上送大樂，十六以上送鼓吹及少府教習。有工能官奴婢亦准此。業成準官戶例分番。其父兄先有伎藝堪傳習者，不在簡例』，按官戶及官奴婢年少者收容於太樂署，鼓吹署、少府等，與工樂相同，按受教習，業成後分班輪值，此時其父兄若具有伎藝，堪可傳習子弟者，則可在其父兄處接受教習，此與太樂署方面之教習必須從師之方針不同，亦卽此種在父兄處承教者，並非工樂而爲官戶及官奴婢之人員。

（八二）唐六典卷四，禮部尚書條文內所載『其國子監大成十員，取明經及第人聰明灼然者。試日誦千言並口試。仍策所習業十條通七，然後補充。各授散官依色云云』。

（八三）綜合通典職官、唐六典、舊唐書職官志、新唐書百官志等，開元廿二年至廿五年間，屢改官制，以呼應律令格式之制定，通典卷四○之秩品五所記之大唐官品為『開元二十五年制定』，是則官制之改革，大致於開元廿五年告一段落。

（八四）根據助教博士依次遞補一語，則成業者係依序待機者，但一旦成業，刑法上已與普通樂工之待遇不同，如本章第二節第二項所述。

（八五）新唐書卷四六，百官志、吏部尚書、考功郎中之條文內所載『親勳翊衛備身……飛騎，皆上、中、下考，有二上第者，加階番考。別為簿，以侍郎顓掌之。……』。

（八六）引用本文之張俁之大樂玄機論，似為宋書（參照樂書篇）內記有宋朝教坊樂曲中所述唐朝梨園之遺風。至於「白蘇之舊」似係指隋朝龜茲樂人蘇祇婆和唐初之龜茲樂人白明達者，（參照樂人篇）。又南宋吳自牧之夢粱錄卷二○，妓樂之條文內所載『何者汴京教坊大使孟角毬，曾做雜劇本子葛守誠，撰四十大曲』，說明汴京為北宋教坊。但此四十大曲，是否與正行四十大曲相同，無法確言。

（八七）參照筆者所著之燕樂名義考（樂曲篇）。

（八八）參照宋史樂志教坊，王國維之「唐宋大曲考」及樂曲篇。

（八九）唐六典卷一四，太常寺條文內所載『鼓吹署，令一人從七品下，丞一人從八品下，樂正四人從九品下。鼓吹令掌鼓吹施用調習之節，以備鹵簿之儀。丞為之貳。凡大駕行幸鹵簿，則分前後二部以統之。法駕則三分減一，小駕則大駕之半。皇太后皇后出，則如小駕之制。凡皇太子鼓吹亦有前後二部，親王已下亦各

（九〇）隋書卷一五，隋朝鼓吹條文內所載『擣鼓：一曲十二變與金鐲同夜警用一曲，俱盡，次奏大鼓。大鼓：十五曲供大駕，十二曲供皇太子，十曲供王公等。小鼓：九曲供大駕，三曲供皇太子及王公等。長鳴色角：一二〇具供大駕，卅六曲供皇太子，十八具供王公等。吹鳴色角：一二〇具供大駕，十二具供皇太子，十具供王公等。大角：第一曲起捉馬，第二曲被馬，第三曲騎馬，第四曲行，第五曲入陣，第六曲收軍，第七曲下營，皆以三通爲一曲，其辭並本之鮮卑。鐃鼓：十二曲供大駕，六曲供皇太子，三曲供王公等。其樂器有鼓並歌簫笳。大橫吹：廿九曲供大駕，九曲供皇太子，七曲供王公，其樂器有角、笛、節鼓、笛、簫、篳篥、笳、桃皮篳篥。小橫吹：十二曲供大駕，夜警則十二曲，俱用，其樂器有角、笛、簫、篳篥、笳、桃皮篳篥。

有差。凡大駕行幸有夜驚晨嚴之制。凡合朔之變則師工人設五鼓於大社，執麾旐於四門之塾，置龍狀焉。有變舉摩擊鼓齊發。變復而止。馬射則設擣鼓金鉦施龍狀而偶作焉。

（九一）舊唐書音樂志及新唐書禮樂志。

（九二）參照筆者所著之『曹妙達』（東京大學教養學部人文科學科紀要第一輯）。青木正兒博士還曆紀念中華六十名家言行錄）及『西域樂東流時胡樂人來朝之意義』

（九三）新唐書卷九九同傳，唐會要卷三四論樂，唐朝劉肅之大唐新語卷二（稗海叢書）。

（九四）參照唐書卷一四，音樂志北齊之條。

（九五）參照隋書卷七九，祖孝孫傳，舊唐書音樂志。

（九六）參照新唐書卷一七三，陳夷行傳。

（九七）『率』係秦漢以來之太子屬官名，但唐朝之王府官員中則無此官名。陳夷行傳內所記者「率」爲六品之雜官。按王府官中六品之官之官爲掾（正六品上）、屬（正六品上）、文學（從六品下）、主簿（從六品上）

、校尉（從六品下），但「率」究係指其中之何者，不明。

（九八）與新唐書卷一八一傳相同。

（九九）所謂『再經考滿』即經過二度考滿之意。按博士原則上祗能在本司內轉任，不能在外敘任，如本司無缺員，則授予散官，俟有缺員優先轉任，但如缺員時間過久，其能在此期間，再度獲得五上考及中考者，則允許其在本司以外敘任。

（一○○）通典卷十五，選舉亦引用同文。

（一○一）參照大唐六典卷十四太常寺之條，舊唐書職官志，新唐書百官志等。

（一○二）關於對唐朝教坊（左右教坊，以後爲伎內教坊）之賜錢，舊唐書卷一六穆宗本紀內所載『元和十五年八月乙亥，賜教坊錢五千貫，充息利本錢』，按此五千貫係賜給教坊以償所負債務之本息者。此外舊唐書卷一七上，穆宗本記『長慶二年二月丁未，御中和殿擊毬。乙亥幸教坊。賜伶官綾絹三千五百匹』；又唐會要卷三四『長慶二年三月庚午，賜內教坊錢一萬貫，以備遊幸。乙亥幸教坊』。賜教坊樂官綾絹三千五百匹』，實歷二年九月，京兆府奏「伏見諸道方鎮，皆置音樂以爲歡娛。豈惟誇盛軍戎，實因按待賓旅。伏以，府司每年重陽，上巳兩度宴遊及大臣出領藩鎮，皆須求雇教坊音聲，以申宴錢。今請自於當已錢中，每年方圖二三十千，以充前件樂人衣糧。所冀公私永便。」從之。蓋京兆尹劉栖楚所謂也。蓋以京邑四方取則之地，務繁權重。豈以聲樂倡優，方鎮宴遊爲事哉。失之甚焉。屬宰臣有黨於栖楚者，遂可其奏。時議惜之』。栖楚出河北，大率不讀書史，乖於聞識。曾不知從非物足而閑於制置也。如上所述元和十五年至寶歷二年之七年中間，對教坊之衣糧及金錢之贈賜，至少五次，但此等衣糧及金錢之下賜均含有種種性質與意義。按教坊係元和十四年三教坊合置後之教坊，當時正盛行冗官冗費之節約，

各說：第一章　太常寺樂工

二一七

如唐會要卷三四所載『元和五年二月，宰臣奏請不禁公私樂。從之。時以用兵權令斷樂。宰臣以爲大過。故有是請。至六月六日，詔減教坊樂官衣糧』及舊唐書卷一四，憲宗本紀上『元和六年六月甲子朔減教坊樂人衣糧』。按元和十四年教坊縮小之直前，教坊正屬行削減衣糧，而舊唐書卷一七上，文宗本紀內『寶曆二年十二月庚申……詔……內庭宮人非職掌者放三千人。……府縣、教坊樂官、翰林待詔伎術官並總監諸色職掌內冗員者共一千二百七十人並宜停廢。……先供教坊衣糧一百分，廂家及諸司新加衣糧三千分，並宜停給』。該項削減，迄寶曆年中尙未停止。上述五次錢物之下賜，剛係削減盛期，當時教坊之待遇，遠較元和以前減少，綜觀五次下賜情形，長慶年間之三次爲錢一萬貫，綾絹三千五百匹。元和十五年爲五千貫，寶曆二年爲二、三萬貫，該項差別係由於下賜目的各異。關於當時下賜額之價值，新唐書卷五五，食貨志所述百官俸給，武宗會昌年間以後，以太師、太傅、太保之年俸最高爲二百萬貫，太常卿八萬貫，曉衞將軍（教坊長官之教坊使）之二萬五千貫，協律郎之二萬貫，太樂令之六千貫，太樂丞之三千貫，據此，一次下賜一萬貫實並非巨額。是則該等下賜者，並非教坊一年之各種費用，而係臨時之必要費用。按長慶二年二月之下賜綾絹，係敬宗帝巡幸中和殿與教坊樂官打毬之時，同年三月庚午之賜錢則係備作遊幸教坊之用，長慶四年三月之賜絹賜綾亦係備作遊幸之用者。故大致綾絹係下賜教坊之樂官（伶官），而錢則下賜教坊，但均係遊幸時之賜物。按皇上行幸教坊，每年數度。寶曆二年，京兆府尹劉栖楚請求下賜者，即爲每年重陽，上巳兩節京兆（即京都長安）舉行宴遊，僱用教坊樂人之必要費用，若從上述二、三萬貫推察，每次節會費用約需一萬至一萬五千貫，此與長慶年間之教坊遊幸一次之費用略同。若此，如教坊之宴遊，每年數次，則其費用，當達數萬貫，又元和十五年下賜五千貫，據稱充作本錢及償還利息者，按當時係教坊縮小之第二年，因教坊經據緊縮開支，並爲整理舊教坊所負債務而下賜五千貫，充償本息者，上述唐朝末葉臨時對教坊下賜之錢物與玄宗帝教坊盛期之性格，似係不同也。

第二章　教　坊

第一節　創設及變遷

第一項　內教坊之創設

前章所述，唐朝宮廷，實際從事樂舞者係以太常寺樂工爲主，而樂工通常爲男性樂人，惟綜觀唐史，樂妓或宮女等演出樂舞之史記亦極爲活躍，其中著名者，首推敎坊樂妓，卽敎坊與太常寺太樂署，同爲唐朝宮廷音樂之中樞。玄宗時代之梨園，係挑選太常寺樂工與敎坊樂妓藝技精湛者所組成，故似可稱爲唐代音樂精粹之處；惟梨園之發揮精華僅限於玄宗一代。至於敎坊早自太祖時代創設，玄宗時代達於極盛期，唐末成爲音樂界重鎭，故敎坊竟超越太常寺及梨園而掌握支配唐代音樂之地位。此種敎坊制度，宋代繼承之並傳至清朝，其間雖屢有變化，但始終以宮廷之燕饗樂敎習府立塲存續。所幸者，敎坊史料，在唐代音樂史料貧乏情形下，尚有較多材料，由此吾人亦可窺見敎坊之內容和變遷之情形矣。

(一) 隋朝之樂坊

唐代之各種制度，如衆所周知，多沿襲隋制，敎坊亦不能例外。如隋書卷十五音樂志隋煬帝條文

「自漢至梁陳，樂工其大數不相踰越。及周并齊，隋并陳，各得其樂工，多爲編戶。至（大業）六年，帝乃大括魏齊周樂人子弟，悉配太常，置之。其數益多前代」。即於北周滅亡北齊，及隋併陳時獲得征服地樂工，而將其編戶之謂。又根據同書卷十三「梁」條文內所記「荆州陷沒，四人不知悉用工人。有知音者，竝入關中，隨例沒爲奴婢。」一語，編戶即陷沒爲奴婢籍之意（參照前章註解第二十七）。同書同卷「煬帝矜奢，頗玩淫曲，御史大夫裴蘊揣知帝情，奏括周、齊、梁、陳樂工子弟及人間善聲調者，凡三百餘人，竝付太常，倡優獶雜咸來萃。止其哀管新聲淫弦巧奏。皆出鄴城之下，高齊之舊曲云。」所傳事實亦同。其數三百人，按太常係太樂署之略，爲前文太常寺內之一個署；其樂工（樂戶）屬太常寺，落籍官賤民。從事音樂工作者係始自隋朝，直至唐朝以後到清朝均成爲樂工制度之基礎。關於關中（即長安）設坊安置樂工亦即將樂工集居於一個坊內之嚆矢，此亦爲教坊之萌芽也。

(二) 武德之內教坊

唐朝教坊之創始，舊唐書卷四十三職官志之中書省條文「內教坊」記有「武德以來置於禁中，以中官一人充使（則天改爲雲韶府，神龍復爲教坊）」。新唐書卷四十八百官志三之太常寺，太樂署條文「武德後，置內教坊於禁中。」（武后如意元年改曰雲韶府，以中官爲使），可見內教坊係武德年間所設置者。唐朝初期，音樂上之制度係沿襲前代，以太常寺爲中心，其隸屬之太樂署掌使全般雅樂、胡樂，鼓吹署掌管鼓吹樂，樂工則適宜分配兩署。當時太常寺位於皇城南邊，但內教坊

第一圖　唐朝長安地方之音樂設施

大明宮（東內苑）

（東內）教坊（開元二年）
（於內教坊）（元和十四年以前）
（於內教坊）（可殳坊）

興慶宮

左教坊（延政坊）
太樂署（常化坊）
北皇
東市
五平坊　鼓吹局

長樂坊
雲韶院
玄宗宅
右教坊（光宅坊）
仁坊
永寧坊
延政坊
常化坊
平康坊
宜陽坊

禾國（院）

夾城

大平坊
樂音院
梨園別教院
教坊鼓吹署
太常寺

皇城

內教坊（武德）

西內苑

禾蔡監
掖庭宮

四市

因史料不足，位置不詳。根據唐會要卷三十四雜錄「如意元年五月廿八日，內教坊改爲雲韶府。內文學館、教坊，武德以來置本禁門內。」是則至少位於宮城內（前二文中記在「禁中」）。故內教坊在外形上係與太常寺個別存在；究其內容舊唐志爲按習雅樂，其與教習胡俗樂以後之內外教坊不同，予人以掌管雅樂之太常寺太樂署之宮城內分所之觀感，在儒教之禮樂思想方面，雅樂僅由男性樂工擔任：特定房內樂（房中樂）爲女性之樂（註一）而視爲雅樂者，但實際上所謂女樂，亦即俗樂，如上述「竝入關中，隨例沒爲奴婢」。樂戶係包括男性樂工與樂妓，所謂按習雅樂，似係指太常寺所舉行之樂工之雅樂，與宮女在宮中所舉行之房內樂；在禁中皇居附近之一定場所教習使在宮中服務之謂，設「使」爲其長官，似由常侍皇帝側近之宦官擔任者。

內教坊可解釋爲內教之坊，按「內教」與古來「女教」同意，宮廷內多用女教。「坊」即工作場所，如舊唐書卷四十八食貨志上「凡天下人戶……百戶爲里，五里爲鄉，四家爲鄰，五家爲保，在邑居者爲坊，在田野者爲村」，即數戶以上在大小都市內聚居時，其單位稱爲「坊」。唐代都市內樂妓聚居處，因而亦稱爲「坊」，至於內教坊則係指受內教者聚居場所之意。又舊唐書卷五十刑法志上「（太宗）謂侍臣曰……自今以後，令與尚食相知刑人日，勿進酒肉，內教及太常竝宜停教」，其最後一句，在新唐書卷五十六刑法志，則寫爲「教坊太常輟教習」。新唐志將內教坊略稱教坊，惟查唐初僅設有內教坊，故略記教坊當係錯誤，據此亦可判明舊唐書誤將內教坊略稱內教者，是則證實內教坊與太常寺係各別存在者。同樣在新唐書卷四十六百官志中「禮部郎中外郎……凡國忌廢務日，內教太

二二二

常停習樂」與唐會要卷五十五諫議大夫條文「（永徽）五年八月十七日，太常樂工宋四通入監內教」等語，可見梗概。

(三) 翰林內教坊

關於必須提及中書省條文內稱為「習藝館」之事，舊唐志內教坊「習藝館，本名內文學館，選宮人有儒學者一人為學士，教習宮人。則天改為習藝館。又改為翰林內教坊，以事在禁中故也」，又唐書新唐志內侍省，宮教博士條「初內文學館隸中書省，有儒學者一人為學士，掌教宮人。武后如意元年改曰習藝館。又改曰萬林內教坊。尋復舊。」（有內教博士十八人，經學五人，史小集綴文三人，楷書二人，莊老、太一、篆書、律令、吟咏、飛白書並碁各一人。開元末年館廢。以內教博士以下隸內侍省。中官為之）是則習藝館初名內文學館，挑選宮人中精通儒學者一人為學士教習宮廷制度。又唐會要卷三十四雜錄「如意元年五月廿八日，內教坊改為雲韶府。內文學館、教坊武德以來置本禁門內」，則內文學館與內教坊，均同係武德時期所創設，按武后如意元年，內文學館改稱習藝所，內教坊之改名雲韶府，恐亦係同年五月二十八日，內文學館繼又改稱翰林內教坊開始設定內教博士等，並逐漸整備。按翰林內教坊係裝用武德年間創置之翰林院之名稱，如舊唐志中「以事在禁中故也」，因其在宮禁內教習宮人儒學而賦予內教之坊名稱；至於新唐志所記之萬林內教坊，當係翰林內教坊之誤。又新唐書卷七十七，后妃傳內，「尚宮宋若昭州清陽人⋯⋯擇其父饒州司馬習藝館內教，賜第一區加毅帛」，舊唐書卷一八七下蘇安恆傳「安恆神龍初為集藝館內教」。據此，內文學館之學士亦即習藝

各說：第二章　教　坊

二二三

館內教，至於翰林內教坊之內教博士亦出據於此；開元末年，廢止習藝館，內教博士以下均屬於內侍

省充當中官（宦官）。唐代兩京城坊考卷一之掖庭宮條「衆藝臺（長安志雜說云掖庭東北垣上，有

一方臺。考之於志，恐所謂宮人敎藝之所名衆藝臺者也）」，則衆藝臺當係歸屬內侍省之內敎博士敎

習所用之處所，與內教坊同在禁門內之習藝館，當無疑義。舊唐書卷四十四職官志三之內侍省掖庭局

之條「（宮教）博士掌教習宮人書算衆藝。」若此，內教博士之職能已被宮教博士所吸收。

（四）雲韶府

內教坊係武后如意（中宗嗣聖九年）五月十八日改稱爲雲韶府，此爲耽溺道教之武后實施各種制度

變更名稱之一，如後章梨園所詳述。唐末文宗時採開元雅樂作成雲韶樂（雲韶法曲）之燕饗樂，至開

元三年當時屬於俗樂名稱之法曲，改稱仙韶曲，因此兩者設置雲韶院與仙韶院，前者尚遺留於宋朝教

坊。成爲教坊四部之一之雲韶部亦稱蕭韶部，按「蕭韶」兩字，係根據尚書、虞書、益稷（蕭韶九成，

鳳凰來儀）亦即古來「舜」之音樂之「大部」或「韶」；所謂雲韶、仙韶、韶均係雅正音樂之意，而

「雲」、「仙」兩字則係由道教背景所產生者。

雲韶府之名稱，僅用十四、五年間；神龍年間，再度復名教坊（內教坊之略記）。開元二年之左

右外教坊，則非外教之坊而係針對「內之教坊」之「外之教坊」之意。教坊於舊唐志內與衆藝館共同

記載於中書省之條文內，新唐志，則移置於太常寺太樂署條文下，新唐志內並接着記有開元二年設置

左右外教坊；蓋外教坊係對設於禁中之內教坊而其本身却設於禁外之意，實質上係與太常寺同爲獨立

機構，而新唐志將其記入太常寺條文者，則係屬於便宜上之處置。根據新唐志所記，內教坊並非屬於中書省者係中書省整理之一部份故也，其於玄宗開元二年設置左右外教坊之同時，設於蓬萊宮之側。

此外關於中書省對於宮中音樂之傳統，如隋書卷二十六百官志上北齊條「中書省，管司王言及司進御之音樂。監令各一人，侍郎四人，並司伶官西涼部直長，伶官西涼四部，伶官龜茲四部，伶官清商部直長，伶官清商四部。」則北齊係根據北魏制度，此種情形亦係南北朝以來之現象也。

第二項　玄宗之內教坊

(一) 蓬萊宮旁邊之內教坊

根據新唐書百官志三太樂署條文「開元二年，又置內教坊於蓬萊宮側。有音聲博士，第一曹博士。……」則新的內教坊係開元二年設於蓬萊宮之側。按蓬萊宮據程大昌之「雍錄」載有「大明宮……高宗改名蓬萊宮，取後蓬萊池為名」，故其鄰接長安東北「大明宮」之別稱。其位置與武德年間設於禁中之內教坊不同，其內宮亦與舊內教坊各異，至於其詳細位置，各種史料均載為蓬萊宮之側。考諸蓬萊宮東鄰持有南北細長之東內苑，另參證長安志卷六集苑內章之東內苑條文「會昌元年，前內園小兒坊，傍有看樂殿、內教坊（元和十四年復置仗內教坊）」則武宗會昌元年，東內苑建造內園小兒坊（梨園弟子小部之遺制），其側為內教坊之意。又通典卷一四六散樂條「歌舞伎有大面、撥頭、踏搖娘、窟儡子等戲。元宗以其非正聲，置教坊於禁中，以處之。」則左右教坊亦司散樂，

俳優但並非位於禁中。至於本教坊當可視爲內教坊。又宋朝周密之「齊東野語」卷十七（稗海本）內

「趙元……兩家侈盛……一時伶官樂師皆梨園國工也。……每遇節序生辰，則於旬日外依月律按試，

名曰小排當。雖中禁敎坊所無也。」是則梨園之存在係開元二年以後；文中敎坊當亦內敎坊之略記，

因其位於禁中，或武德年間創設之最初之內敎坊混同一起亦未可知。

(二) 新內敎坊之內容

新內敎坊之內容，全與舊內敎坊不同，根據新唐書卷二十二禮樂志二內所載「玄宗爲平王，有散

樂一部。定韋后之難，頗有豫謀者。及卽位，命寧王主藩邸樂，以充太常。分兩朋以角優劣。置內敎

坊於蓬萊宮側，居新聲散樂倡優之伎」。及「大唐新語」卷一〇內所載「開元中天下無事，玄宗聽政

之後，從禽自娛。又於蓬萊宮側，立敎坊，以習倡優蓰術之戲」。則內敎坊係敎習新聲、散樂、倡優

之伎，按新聲於當時開始流行胡、俗樂；散樂所指之漢朝以來之雜伎幻術類；指倡優爲歌舞伎，其和

敎樂雅樂之舊的敎坊內容不同，而相當於開元二年在宮禁外設立之左右敎坊內容相等者。至於新唐

書而官志中所述之音聲博士，第一曹博士，第二曹博士等名稱，或係準照宮敎博士或內敎博士之名

稱所新設者。

史料中亦有將內敎坊與梨園混同使用者，如資治通鑑卷二〇九景雲元年正月庚戌之條「上御梨園

毬場」之註解「程大昌曰……開元二年，玄宗置敎坊於蓬萊宮，上自敎法曲，謂之梨園弟子。至天寶中，

卽東宮置宜春北苑，命宮女數百人爲梨園弟子。卽是梨園者按樂之地。而預敎者名爲弟子耳。凡蓬萊

宮、宜春院皆不在梨園之內也」。卽係認爲梨園子弟在蓬萊宮之敎坊接受玄宗皇帝之敎習者。淸朝徐松之唐兩京城坊考卷一等書亦主張梨園位置並非長安禁苑光化門北之著名之梨園，而係位於蓬萊宮之側；然此皆係將內敎坊與梨園混同一致之誤謬，此種錯誤，連長安志卷六大明宮章別見之條文「敎坊，唐紀日元宗置左右敎坊於蓬萊宮側，帝自爲法曲俗樂，以敎宮人，號皇帝梨園子」。亦如此，後者不僅將梨園與內敎坊混同一談，並將內敎坊又誤視爲左右敎坊，蓋兩者均係單獨之設施與機構；惟因均係在開元二年設立，當時又共同掌管散樂、俗樂、俳優戲等類，迨至唐末，內敎坊演變爲伏內敎坊，左敎坊轉移延政坊（長樂坊）與外敎坊合併爲敎坊，因此，宋人誤將兩者混同者，實亦不無原因。

第三項　左右敎坊（外敎坊）之設置

㈠左右敎坊設立之動機

根據新唐書卷四八百官志二太常寺太樂署條文內「京都，置左右敎坊、掌俳優雜伎。自是不隸太常。以中官爲敎坊使」。卽開元二年，設置蓬萊宮側之內敎坊，同時亦開設左右敎坊，兩者均掌管俳優雜伎，以中官（宦官）爲長（使＝敎坊使）。開元二年以後，唐都有二個敎坊；關於敎坊意義，如資治通鑑卷二一一開元二年條文「舊制，雅俗之樂，皆隸太常。上精曉音律，不應典倡優雜伎。乃更置左右敎坊，以敎俗樂。令右驍衞將軍范及爲之使」。及宋朝趙昇之「朝野類要」卷一『自漢有琵琶箜篥之後，中國雜用戎夷之聲，六朝則又甚焉。唐時併屬太常掌之。明皇遂別置爲

教坊（其女樂則爲梨園弟子也）」，則左右教坊開設之動機，係改正唐初以來俗樂與雅樂同隸太常寺之不合理制度者，而將倡優雜伎之俗樂脫離太常寺而單獨處理。當時之音樂趨勢亦爲其動機之一，亦即胡俗樂、散樂、俳優雜伎等類，其本質上與雅樂不同，故在同一官署內而不能以同一樂工實習也。

俗樂自唐初以後，迅速發達而脫離太常寺而獨立；蓬萊宮側之內教坊，亦若武德之內教坊，並非教習雅樂而收容倡優雜伎者，其理在此；但內教坊亦與武德時期相同，爲便於在宮中服務，將原屬太常寺之一切俗樂倡優，收容整理，並予充實，故俗樂之整備於設置左右教坊時才開始者，此亦爲左右教坊脫離太常寺而成獨立機關之理由也。上述新唐志太樂署條文內依武德內教坊，玄宗內教坊，左右教坊之順序叙述，其中武德之內教坊係隸中書省管轄；蓬萊宮側之內教坊因乏史料引證，所屬不明，；翰林內教坊（習藝館）與武德內教坊同隸中書省，玄宗時期廢止後，其構成人員改由內侍省收容；蓬萊宮側之內教坊似亦屬內侍省者。至於左右教坊則與內教坊不同，爲一完全獨立之教樂機關，所謂「教坊」當係首指左右教坊似無疑義。

（二）**左右教坊之位置：**

左右教坊位置，唐朝崔令欽之教坊記內『西京，右教坊在光宅坊。左教坊在延政坊。右多善歌，左多工舞。蓋相因習。東京，**兩教坊**俱在明義坊。而右在南，左在北也。坊南西門外卽苑之東也。其間有頃餘水泊，俗謂之月陂。形似偃月。故以名之』。關於西京之兩坊中右教坊之光宅坊，位於長安朱雀街東第三街卽皇城東之第一街；大明宮之眞南之一坊，原稱翊善坊，惟自設置大明宮後，丹鳳門外之街

道，穿越其間，西爲光宅坊，東爲翊善坊。其次關於左教坊之延政坊之位置，在光宅翊善坊之東鄰，原稱長樂坊以後改稱延政坊。根據長安志所載大部份爲著名之大安國寺所佔據，一部份爲左教坊，此教坊即爲「元和十四徙置伏內教坊於延政里」（註二）；關於左右兩字名稱，唐兩京城坊考卷三「按自大明宮觀之，則光宅在右，延政在左也。」一語觀之，係從大明宮觀之而分左右者也。又樂府雜錄之熊羆部（俗樂部）條（註三）『俗樂古都屬樂園新院，院在太常內之西北也。開元中始別署左右教坊。上都在延政里，東都在明義里，以內官掌之。至元和中只署一所。（又於上都廣化里、太平里，兼各署樂官院一所。）』其中東都（洛陽）有明義里一語，適與教坊記一致，惟上都（西安）僅言及延政里，而未記載光宅坊之名，又文中『至元和中只署一所』語係指兩都之二里教坊合併一所之意，則光宅、延政兩坊在上都（西安）合併爲左右教坊之意；至於樂府雜錄所僅指之延政里，或係誤記元和之合署以後之事。按樂府雜錄，熊羆部（俗樂部）之條『又於上都廣化里、太平里兼各署樂官院一所』，所述樂官院等有二處。根據長安志，廣化坊位於朱雀街東第三街，即皇城東之第一街之十五坊（其最北爲光宅坊）以北之第十三坊，原稱安興坊，至於太平坊則在朱雀街西第二街最北之一坊，皇城南面含光門外之街路之西側，關於兩樂官院如樂府雜錄內俗樂部條文所記者與左右教坊相同，均係處理俗樂之處，此外則無有關史料可資引證。

（三）宜春院：

左右教坊如上所述位於延政、光宅兩坊，其與內教坊位於蓬萊宮側或禁中者不同，位於宮禁之外

，故亦有外教坊之稱；左右教坊之成員多由太常寺而來，女子樂工較多，通稱爲樂妓，按教坊記『妓

女入宜春院，謂之前頭人。常在上前也。其家猶在教坊，謂之內人家。敕有司給賜同十家

。雖數十家，猶故以十家呼之云云』，則入宜春院侍隨皇帝側近者（內人＝前頭人），其中有在教坊

內賜家者（內人家＝十家），宜春院詳述於第三章（梨園），在宮城東部東宮內之宜春宮之東，與左

右外教坊均和宮禁有關係者。

（四）和內教坊間之關係：

根據教坊記『每月二日、十六日，內人母得以女對。無母則姐妹若姑一人對。餘內

人並坐內教坊對。（內人生日，則許其母姑姐妹皆來對。其對所如式。）』內人均在內教坊，與其母親

姐妹相逢，至於「本落」，則爲教坊內內人家之聚落處，此內教坊似爲蓬萊宮側之內教坊，又教坊記

『樓下戲出隊，宜春院人少，即以雲韶添之。雲韶謂之宮人，蓋賤隸也』，說明落籍宜春院之樂妓如

不足時，則由雲韶之宮人補充之。

唐末文宗太和中期，設定雲韶法曲之燕饗樂，即在東內苑中之雲韶院教習，按上述「雲韶」似非

雲韶院之意，是則武后之雲韶府，當係內教坊者，若此，武德年間本禁門內創設之內教坊於蓬萊宮側

內教坊新設後仍繼續存在，連同外教坊，當時在京都同時有三個教坊存在。教坊記內之雲韶，其意義

似可解釋爲將舊內教坊之別稱用於新內教坊者。至於外教坊與內教坊之關係，其蓬萊宮側之新內教坊

並非如禁中舊內教坊之爲雅樂之教習府，而可能與外教坊相同，爲處理散樂倡優之處（註四）。

(五)與梨園之關係：

關於左右教坊與梨園之關係，按梨園於成立初期，係以太常寺之樂工子弟三百人與宮女數百樂妓若干為主，另加小兒部數十人而成，樂工收容於梨園側近之本院與太常寺內之別教院（新院），宮女則住在宜春院以北之宜春北院，而樂妓卻以宜春院為本據，却與宜春院之內人，與雲韶之宮人以及太常寺移籍之樂工等組成。左右外教坊之組織相酷似，外教坊與梨園則均有上述之關係，尤以外教坊二大本據之一的宜春院，派送部份樂妓支援梨園。宋朝赴昇之「朝野類要」內之「……明皇遂別置爲教坊。其女樂則梨園弟子也」，係指摘其關係者（註五）。樂府雜錄前引文內『俗樂古都屬樂園新院，院在太常內之西北也」，該樂園新院，宋陳暘之『樂書』卷一八八，稱爲太常寺梨園別院，宋赴德麟之「侯鯖錄」卷一『唐梨園弟子以置院，近於禁苑之梨園也」……「女妓入宜春院云云」，此皆係反映梨園與左右教坊之關係者。至於長安志卷六大明宮章別見條『唐紀曰，元宗置左右教坊於蓬萊宮側。帝自爲法曲俗樂，以教宮人，號皇帝梨園弟子」一語，不僅係誤讀新唐書將梨園與左右教坊混同一起，似係由於梨園、內教坊、與左右教坊之關係過於密切所引起之錯誤（註六）。

第四項　唐末之仗內教坊

(一)仗內教坊之出現：

開元二年玄宗設立內教坊與左右教坊，教坊機能最大限度發揮，盛況達於極點；然新唐書卷二二

禮樂志『其後巨盜起，陷兩京。自此天下用兵不息，而離宮苑囿遂以荒堙。獨其餘聲遺曲傳人間，聞者為之悲涼感動。蓋其事適足為戒，而不足考法。故不復著其詳。自肅宗以後，皆以生日為節。而德宗不立節。然止於羣臣稱觴上壽而已。代宗繇廣平王復二京梨園......。』說明天寶末年，安史之亂，洛陽、長安兩京，遭賊徒蹂躪，其附屬之設施，多蒙損壞，梨園及內外教坊當亦不能例外。又舊唐書卷二四禮儀志四『（至德二年）......於國子監（肅宗）詔宰相及中書門下官諸司，常參官六軍軍將送之。京兆府造食，內教坊音樂、竿木、渾脫，羅列於論堂。』（註七）依然確認內教坊之存在。左右教坊益形盛隆，很多唐史，記有教坊之樂人樂妓，如舊唐書卷一五憲宗紀『元和十四年春正月（庚辰朔）......壬午（三日），復置仗內教坊於延政里。』與唐會要卷三四雜錄『（元和）十四年正月，詔徙仗內教坊於布政里。』以及長安志長樂坊條『教坊（元和十四徙置仗內教坊於延政里）。』等。按延政里即延政坊，原稱長樂坊，會要內之布政里雖為皇城西第一街以北第四坊之布政坊，但亦恐係延政坊之誤記者（註八）。關於各坊之位置如第二圖。

新唐書卷八三，諸公主傳安樂公主（中宗第七女）之條文『武收曁與太平公主偶舞為帝壽，賜羣臣帛數十萬......奪臨川長公主宅以為第。第成，禁藏

二三二

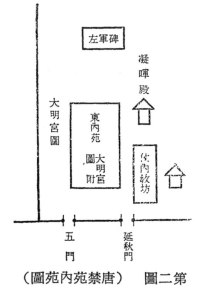

（唐禁苑內苑圖）第二圖

空彈，假萬騎，仗內音樂送主還第。天子親幸，宴近臣……」，所謂仗內音樂似係鹵儀仗鹵簿之樂，爲鼓吹樂之一種，按『仗』字本係『保衞』之意，故仗內當係宮禁儀仗官署以內之意。又新唐書卷一一四崔從傳『裴度爲御史中丞，奏以右司郎中知雜事。度已相代，爲中丞所彈。治不屈權幸，事擊臺閣，而付仗內者必請還有司云云』。所謂『仗內』，或指禁中之意。此外新唐書卷四八官志三太樂署條所記『教坊』註有『唐改太樂正。有府三人，史六人，典事八人，掌固六人，文武二舞郎一百四十人，散樂二百八十二人，仗內散樂一千人，音聲人一萬二十七人。有別教院。開成三年改法曲所處院曰仙部院』。其中樂正、府、史、典事係太樂署之官名，文武二舞郎爲雅樂之文武舞之舞工，而音聲人即太常音聲人，爲太常寺所屬之樂工，別教院即太常梨園別教院（梨園制度之一部）。若本條文係述太常寺太樂署內各種人員之組織者，則散樂二百八十二人，亦即太常寺之散樂，是則與散樂不同之仗內散樂一千人是否係屬於太常寺以外單位？（註九），也許供禁中使用之鹵簿儀仗之仗內音樂，係指此散樂而言亦未可知。

（二）左右教坊與仗內教坊之合署：

如上所述，仗內教坊於元和十四年，從蓬萊宮側遷移延政坊後，內教坊與禁中關係，漸形淡薄（延政坊原稱長樂坊，因其位於東內苑南正門延政門之正南，故改稱爲延政坊）。根據樂府雜錄之熊羆部（俗樂部）之引言『開元中始別署左右教坊。上都在延政里。東都在明義里，以內官掌之。至元和中只署一所』。是則左右教坊於元和年間，合署一處，此即係指光宅坊之右教坊與延政坊之左教坊合署一所之意，已於左右教坊合署之處，根據唐著，則爲延政坊；惟延政坊亦係元和十四年爲仗內教

坊遷置之所，是則推測右教坊與仗內教坊似同係元和十四年同時遷入左教坊合署者，至於合併後新教

坊之名稱，根據唐末史料中未見提及左右教坊之名；惟根據舊唐書卷一七上敬宗本紀所載『長慶二年

三月庚午，賜內教坊錢一百貫，以備遊幸。乙亥幸教坊，賜伶官綾絹三千五百四。』一語，文中所述

長慶二年，係元和十四年後四年，所謂內教坊，後更簡稱教坊，似亦卽延政坊之仗內教坊者，綜觀唐

末史料，均爲教坊，若此合併後延政坊之新教坊當可解釋爲教坊者。

關於唐末教坊史料，尚有舊唐書卷四六經籍志（註一○）『昭宗卽位，志弘文雅。秘書省奏曰「……

竊知京城制置使孫惟晟收在本軍。其御書秘閣見在經籍及諸軍人占住。樂人乞移他所。」及長安志卷八之宣平坊之條『街

之地。其書籍竝付當省，校其殘缺，漸令補輯。樂人乞移他所。」

南之西鼓吹局、教坊』；前者係指唐末昭宗時期，教坊與諸軍共同假寓秘閣，後者因鼓吹局（係鼓吹

署之筆誤）係位於皇城以外，是則該教坊之內容確屬不明（註一二）。而唐兩京城坊考卷三『按左右教坊

已見光宅長樂二坊。或元和前未徙時在此也。俟考』，文中雖係指元和十四年遷移以前之教坊，而暗

地裏似指仗內教坊者，但若昭宗時代教坊假寓秘閣所稱，則唐末教坊業已動搖，失却昔日盛況。

關於唐朝教坊之發展，大致可分爲三個階段：其發軔於隋煬帝之樂戶之坊，唐初武德年間在宮禁

內初設內教坊，武后時改稱雲韶府，直至玄宗時期爲第一階段。其次自開元二年，由於胡俗散樂之隆

盛，左右外教坊脫離太常寺而獨立，並在蓬萊宮側設立內教坊以代替宮中之舊教坊，爲其第二階段。

唐末內教坊與仗內教坊在左教坊（延政坊）與右教坊合併，此雖非教坊俗樂之衰退，但其教坊設施却

已不及開元天寶時期之盛況矣，爾後隨唐末社稷衰頹，教坊制度之規模縮小，當時宮廷貴族奢侈生活雖然衰退，但下級官吏與商業市民之都市生活卻反形充實，公私奴婢音樂，亦顯著增加，如平康坊之三里（北里、中里、南里）妓館酒樓集居，其盛況業已壓倒教坊。宋史卷一四二樂志一七教坊條『教坊，自唐武德以來置署在禁門內。開元後其人寢多。凡祭祀大朝會則用太常雅樂。有立坐二部。宋初循舊制，置教坊諸部樂。前代有宴樂、清樂、散樂。本隸太常。後稍歸教坊。歲時宴饗則用教坊』。此爲唐代教坊變遷情形之一斑，宋朝教坊制度倣襲唐制，其內容更較唐朝充實豐富（註二）。

附說　洛陽之教坊

第一節內之教坊多係以西京長安者爲主題，但東京洛陽亦有教坊，唐朝崔令欽之教坊記內之『東京兩教坊，俱在明義坊，而右在南，左在北也。坊南西門外卽苑之東也』。樂府雜錄之熊羆部條『開元中始別署左右教坊。上都在延政里。東都在明義里，以內官掌之，至元和中只署一所』。是則東京洛陽，左右兩坊均位於明義坊，如第三圖——東京城坊圖。明義坊卽定鼎門外之第三街，亦卽東京最西一條街以南之第三坊；樂府雜錄之『坊南西門外卽苑之東也』所述之苑亦卽圖上之入苑者。東都洛陽除左右教坊外亦設有內教坊，如唐兩京城坊所述『……雜城西門。門外有給使坊及內教坊。御馬坊』可見一斑。形似偃月，故名之』。坊南西門外卽苑之東也。其間有頃餘水泊，俗謂之月陂。

第二節　組　織

論及教坊之內容與組織，首先說明下列兩點。

第一：如上所述，唐朝教坊制度大致分爲武德內教坊、開元左右教坊、元和仗內教坊三個階段之變遷，故其內容當亦隨此變遷；但查有關史料僅侷限於左右教坊，故本章內除內教坊之組織順便叙述外，若無特殊原因，幾均係叙述左右教坊之組織。

第二：由於史料貧乏，教坊制度，隨着俗樂教習設施亦卽掖庭宮之宮女、太常寺之樂工、梨園之樂妓與樂工、以及官私妓館之樂妓制之混淆，深感判別困難。而文獻內對於女樂、女妓、內妓、宮妓等亦無區別。故爲排除混亂，不厭其繁，隨時說明掖庭宮、太常寺梨園、妓館等之區別並比較其與教坊之異同，以致力闡明教坊組織之全般狀況。

圖坊城京東　圖三第

北宋敎坊，係由樂官、執色及四部構成者。樂官以使爲長官，以及副使，色長與都知等，擔任敎坊之指導監督之責，爲敎坊組織之上層人員。按北宋敎坊之前身『唐朝敎坊』，亦有樂官制度。根據新唐書卷四八百官志三之太常寺太樂署條『武德後，置內敎坊於禁中，武后如意元年改日雲韶府，以中官爲使。開元二年又置內敎坊於蓬萊宮側。有音聲博士，第一曹博士，第二曹博士。京都置左右敎坊，掌俳優雜伎，自是不隸太常。以中官爲敎坊使』。據此唐朝敎坊內至少設有敎坊使。按唐朝敎坊之樂官，包括「使」（長官）在內，總稱敎坊樂官，如唐朝南卓之羯鼓錄『上（德宗）使宣徽使，敎坊使，就敎坊樂官參議數日，然後進奏二使奏』。唐會要卷三四『元和五年二月宰臣奏請不禁公私樂。從之。時以用兵權令斷樂。宰臣以爲大過，故有是請。至六月六日，詔減敎坊樂官衣糧』。舊唐書卷一七文宗本紀『寶曆二年十二月庚申……詔……內庭宮人非職掌者放三千人……敎坊樂官，翰林待詔，伎術官並總監諸色職掌內冗官共一千二百七十八人並宜停廢』。同書卷二九（追賞）『開成五年四月，中書門下奏請，以六月一日爲慶陽節……京城內宰臣與百官，就詣太寺，共設僧一千人齋。仍望田里，借敎坊樂官，充行香慶讚……』。上述敎坊樂官，因其除樂官外，尚包括奴婢階級之樂工與樂妓，似係樂人之意。例如舊唐書卷一四憲宗本紀『元和六年六月甲子朔，減敎坊樂人衣糧。』文中所稱爲樂人，有關樂官用法，梨園亦然（註一三）。此外亦有將樂官稱爲伶官者，如舊唐書卷一七上卷敬宗

本紀『長慶二年三月乙亥，幸教坊，賜伶官綾絹三千五百匹』一語，可見一斑。又宋朝鄭文寶之南唐近事內『章齊一爲通士，滑稽無度，善於嘲戲。倡里樂籍多稱其詞。長曰齊二，次曰齊三。保大中任樂坊判官』。所謂樂坊判官或係樂官之別稱亦未可知也(註一四)。

(一) 使及副使：

　教坊之長官，首先設置者爲『使』，根據舊唐書卷四三職官志二之內教坊條所載『武德已來置於禁中，以按習雅樂。以中官人充使。則天改爲雲韶府，神龍復爲教坊』。高祖武德年間創設之內教坊，前引新唐書百官志爲則天武后如意之年，該內教坊改稱雲韶府時，則以中官充「使」，舊唐志亦稱中官即宦官。樂府雜錄內「開元中始別署左右教坊，上都在延政里，東都在明義里，以內官掌之」，中官與內官係同一意義。惟開元二年，在京都設置左右教坊，以中官爲教坊使者已如上述。資治通鑑亦載有「舊制、雅俗之樂皆隸太常。上精曉音律。以太常掌禮樂之司，不應典倡優雜伎。乃更置左右教坊，以敎俗樂，令右驍衛將軍范及爲之使。」說明當時中官爲右驍衛將軍范及。又唐朝崔令欽教坊記之自序『翌日詔曰。令右驍衛將軍范及爲之使。』乃置教坊，分爲左右而隸焉。左驍衛將軍范及爲之使。」，則稱爲左驍衛將軍范及，此與資治通鑑所不同。此外舊唐書卷八玄宗本紀開元二十年條文『六月……其月遣范安及，於長安，廣花蕚樓，築夾城至芙蓉園」，此即記載皇帝爲當時長安三大宴遊地之大明宮，興慶宮及曲江築夾城以禁止人民往來時記載，(註一五范安及承玄宗之命負責監督，范安及爲宦官亦係驍衛將軍。又教坊記『筋斗裴承恩妹大娘善歌。兄以配竿木侯民，又與長人趙解

愁私通。……其夜裴大娘引解愁謀殺其夫。……上令范安窮究其事。於是趙解愁等皆決一百云云」，此係教坊樂妓密通樂人謀殺親夫事件，帝（玄宗）（註一六）命范安窮追究其事，按「窮」與「及」音相似，故范安窮判係范安及之誤（註一七）。而新唐書之范安當亦係范安及之誤，當時朝廷重用中官，派任各種官職，教坊使當亦係其中之一者。舊唐書卷一八四宦官傳高力士條文內『玄宗尊重宮闈中官……故楊思勖、黎敬仁、林招隱、尹鳳祥等貴寵與力士等……其餘孫天、韓莊、揚八、牛仙童、劉奉庭、王承恩、張道斌、李文宜、朱文輝、郭全邊、令誠等殿頭、供奉、監軍、八番、教坊，功德主，當爲委任之務」，范安及之名雖未見記述，但當係其中之一人者。又范安及係左（右）驍衛將軍稱呼之武官，與教坊使本質上之文官性質不符，此點容爾後解釋；蓋教坊使若爲名義上之監督官職，則武官擔任當亦無妨，關於中官出任教坊使，此亦暗示教坊制度之性格與爲雅樂創設之武德內教坊不同之開元內教坊及左右教坊，尤以元和之仗內教坊爲教習「俳優雜伎」，「倡優」、「俗樂」、「女樂」等之一種享樂機關，類若民間之倡里、青樓。事實上教坊之樂工樂妓所教習之樂曲，亦係入民間妓樓之歌妓樂娼所演奏，供遊客欣賞，故教坊樂妓之墮落倡里與倡里歌妓之升籍教坊兩者似有密切關係。惟教坊係具有官廳之特殊性質，新唐志『京都置左右教坊，掌俳優雜伎，自是不隸太常』說明左右教坊，不屬於太常寺及其他任何官廳，因此特派中官爲長而任監督之責任者。

關於這個問題，必須聯想宋朝教坊之鈐轄，容下節詳述。『鈐轄』係北宋天聖五年創設，南宋紹興十四年再設，以內侍省或入內內侍省擔任奏差之內侍官擔任監督教坊之責；按宋朝以中官出任教坊

使雖無明文規定，若其繼承唐制則教坊使當由中官擔任，故其設置鈴轄，無非表明其強化監督之意；若宋朝教坊使爲普通樂人，則設置鈴轄爲唐制復活而已。推想開元左右教坊之初代教坊使派中官范安及左（右）驍衞將軍出任，似非其有音樂上之嗜好，僅爲行政上之監督官者。夢梁錄卷二〇妓樂條『向者汴京教坊大使孟角毬，曾做雜劇本子葛守誠，撰四十大曲……（南渡以後）……』及國會朝要（宋會要稿七二冊），『大中祥符三年十二月，詔教坊優詞，令使副與掌撰文字人修定』，說明宋朝教坊使，多嗜好音樂，且實際從事音樂，並非名義上之監督官，是則朝廷之設置『鈴轄』當可認爲唐朝教坊使中官叙任制之復活也。

舊唐書卷一六七趙宗儒傳『長慶元年二月，檢校右僕射守太常卿。太常有師子樂，備五方之色，非會朝聘享不作。幼君荒誕，伶官縱肆。中人掌教坊者，移牒取之。宗儒不敢違以狀白。宰相以爲事在有司，執守不合。以宗儒法不任事，改太子爲師』，此文係說明以中官出任唐制之教坊使，以監督官立場發揮勢力之好證（註一八）。文中之「師子樂」係立部伎中之一曲，如通典卷一四六坐立部伎條所載『太平樂，亦謂之五方師子樂云云』。

「教坊使」除在教坊以外，亦有在太常寺太樂署喧赫權勢，更有從教坊使榮轉其他高官者，如舊唐書卷一七六魏謩傳『敎坊副使雲朝霞善吹笛，新聲變律深愜。上旨，自左驍衞將軍，宣授兼揚府司馬。宰臣奏白「揚府司馬品高郎官，制史迭處，不可授伶官」。上意慾授之。因宰臣對亞稱朝霞之善。謩聞之，累疏陳論。乃改授潤州司馬荆南監軍使。』一文爲其好例。惟根據唐會要卷三四雜錄『大和

九年，文宗以教坊副使雲朝霞善笛，新聲變律深愜。上旨，自左驍衛將軍，宣授兼帥府司馬。宰臣奏，帥府司馬品高郎官，不可授伶人。上亟稱朝霞上疏論奏。乃改授潤州司馬」，及新唐書卷九七魏謩傳『教坊有工善爲新聲者。詔授揚州司馬。議者頗言，司馬品高郎官，刺史迭處，不可授賤工。帝意右之。宰相諭諫官勿復言。謩獨固諫不可。工降潤州司馬」，文中敘述教坊副使雲朝霞奉文帝之旨，派任揚州司馬時，因其官位過高（從四品下）非伶官所適任，宰相魏謩極力諫諍反對，帝雖寵幸，結果改派爲潤州司馬兼荊南監軍使（後者官位僅較低一級，爲從五品下）。按教坊副使，爲教坊使之助理人員，教坊使爲監督官吏，而教坊副使似需具有音樂知識擔任實際指導之責，雲朝霞善於「吹笛」及新聲變律，故若非中官當係樂人出身之中官，因其若純係中官，經常惹例可任意昇登較高官位，但樂人爲屬於賤民階級之樂工，其中雖蒙恩寵而出任不相當官位時，按當時慣起軒大風波，雲朝霞即一實例。但此項事件，亦可證實教坊使或副使勢力之強大。關於教坊使身份所引起之事件，宋朝亦屢有發生，如國朝會要（宋會要稿第七二冊）『太祖開寶八年四月廿九日，教坊使衞得仁，年老乞外官，引後唐故事，希領郡。帝謂宰相曰，用伶人爲刺史，比亂世事焉。可法耶。比聲止宜於樂部中撰授。乃以爲太常寺太樂局令」，（註一九）說明教坊使衞得仁欲外放爲郡之刺史，當時因樂人不能出任樂官以外之職，而任命爲太樂局令之例。惟同會要『端拱元年八月，出教坊伶官二十六人，補諸州鎮將。』及『眞宗咸平六年正月八日，以教坊使郭守忠爲鄭州團練副使，以其請老，遂授散秩」，實際上似係榮轉鎮將者，唐朝恐亦如此。

各說：第二章 教 坊

二四一

以上所述，爲有關教坊使職掌之一般情形。按唐朝教坊使及副使人數，似亦與宋相同，爲「使」一人、「副使」二人。唯唐朝稱教坊之主官爲「使」，宋朝則稱爲大使，如北宋陳師道之後山詩話『退之以文爲詩，子瞻以詩爲詞。如教坊雷大使之舞，雖極天下之工，要非本色。今代詞于唯泰七，黃九爾，唐諸人不迨也」，又夢梁錄卷二〇，妓樂條『汴京教坊大使孟角毬』等文章，均爲史證，但唐代却無此種稱呼也。

（二）都知：

宋朝教坊樂官中，除使、副使以外，所常見者爲色長、部頭、都知或都管（北宋初期爲使、色長、部頭，南宋中期爲使、色長、部頭、都管）根據宋制推算唐朝教坊，似亦設有都知、都管。宋朝錢易之南部新書卷癸「有米都知者。伶人也。善騷雅。有通士故西樞王公朴，嘗愛其警策云，小旗村店酒，微雨野塘花。……近有商訓者，善吹笙，亦籍教坊爲都知」。按文中所述之米都知與奏笙之商訓，同係教坊都知，前者泩米爲 Maymurgh 地方出身之胡樂人(註二〇)；渠係教坊樂工，故與太常寺所屬樂工相同，在出身地並無戶籍，而落籍於教坊，爲特殊地位之官賤民。惟都知與使不同，係由伶人中選拔具有實驗者樂經驗爲樂工中之領導地位，故其地位，係介於樂官與樂工之間。又南部新書卷丙「咸通中俳優侯恩，咸爲都知。一日樂誼譁。上召都知止之。三十人竝進。上曰止。召都知何爲畢至。梨園使奏曰，三十人皆都知。乃命李可及爲都知。後王鐸爲都統。襲此也吁哉」。至於有關李可及之事蹟，唐朝段成式之杜陽雜編、唐朝參蓼子之唐闕史卷下（龍威祕書本）等，均有記載，係懿

宗朝代之著名樂人，並非民間伶人。按都知亦可解釋爲教坊都知，根據上文所載，咸通中之教坊俳優，皆蒙都恩任爲都知，其數在三十人以上，後選拔二人派任爲都知及都統者。北宋初期教坊人員經整頓後計有高班都知二人，都知四人（共六人），以後高班都知人數增多，但似未增至卅多人。按唐朝都知最多十名，根據北宋例子推測，似爲五名左右；是則所謂三十名之人數，當有疑義。

關於「都都知」之意義，根據李可及情形推斷，當係指都知中最高位之人意，至於「都都統」之意義，由於唐末教坊內並無「都統」名稱，恐係與都知意義相同，因無前例，恐係僅在當時使用者。至於都都知之稱呼，宋朝時再度發現，如宋史卷一六六職官志內，說明宋初入內侍省及內侍省高級官吏時，記有『入內內侍省，有都都知、都知、副都知、押班、內東頭供奉官、內西頭供奉官、內侍殿頭、內侍高品、內侍高班、內侍黃門。內侍省有左班都知、副都知。右班都知、副都知、押班、內東頭供奉官、內西頭供奉官、內侍殿頭、內侍高品、內侍高班、內侍黃門』。其中都知、副都知、都知、副都知、左班都知、右班都知等名，唐朝內侍省內並無此官稱，按唐朝教坊設有都都知及都知。宋朝教坊設有都知及高班都知，後者官制成立之年次不明，惟太祖建隆中有都知，乾德二年設有高班都知。至於入內內侍省及內侍省之官制，因係太宗淳化時期設立，故推測教坊之都知及高班都知當設立在前，內侍省則係參照此而設置者。此外由於宋朝教坊內並無都知之官位，至於唐朝教坊內之「都都知」則係咸通時期創設以後成爲常設之官位者。據上所述，唐朝教坊設有都知及都都知之樂官。惟都知之稱謂，因民間之妓館亦被使用，例如唐朝孫棨之北里志中所記述有關唐朝妓館典型之平康坊妓館，提及將樂

妓們分爲數羣，每羣有都知一人爲首，各負監督之責，都知於酒席者擔任酒糾之責，其參加宴席時稱

爲錄事，其與普通酒糾不同，容姿並不一定要出羣拔類，但必需要能歌善談並長於詼謔，使參與酒席

者更添興趣，故稱爲席糾，如鄭舉舉稱爲席糾，同時亦係都知，由此亦可推察都知之性格也，惟教坊

都知，雖不和妓館都知相同，但其亦確係從樂工中選拔優秀之人員，並負有監督羣妓之地位。按教坊

內除樂妓外，均係男性樂工，因都知地位高於樂妓與樂工，故當爲男子所擔任，此與妓館都知所不同

。蓋妓館之都知係由樂妓中選拔者，而教坊都知則係樂工中遴選，且具有官吏性格其權能方面，當亦

較妓館都知爲大。

(三)色（色長及部頭）

宋朝教坊內，色係使、副使、都知、都管等樂官以下之樂人，並依其所用各種樂器，分爲十幾種

顏色，稱爲執色（或分爲部）。其中選拔較優樂人擔任色長或部頭，負責監督或指揮各該單位。關於

唐朝使、副使等樂官制度，因係宋朝先驅，故不及後者完備。至於都知以上之官制，現有史料不明，

但對「色」，因其依種類所細分者，則屢見於音樂史料記載。

關於依色細分種類之名稱，屢用於唐朝官制。如新唐書卷四八百官志之太常寺太樂署條文說明樂

工組織之「（前略）教長上弟子四考。難色二人，次難色二人。業成者進考。得難曲五十以上，任供

奉者爲業成。習難色，大部伎三年而成，次部二年而成。易色小部伎一年而成。皆八等策三爲業成（

下略）」中之難色與易色，又舊唐書卷二八音樂志內叙述玄宗帝勤政樓設讌狀況之「太常卿引雅樂每

色數十人云云」，與唐朝樂史之太眞外傳卷上（唐人說薈本）中所載「先開元中，禁中重木芍藥。卽

今牡丹也。得四本，紅、紫、淺紅、通白者。上因移植於興慶池東沈香亭前，會花方繁開，上乘照夜

。太眞妃以步輦從。詔選梨園中弟子尤者，得樂十六色。李龜年以歌壇一時之名云云」。（註二）以上

各係太常寺或梨園之謂，尤以「樂一十六色」之樂，因係唐代音樂文獻內之通例樂器；十六色係指樂

器十六種之謂，按梨園為當時教習胡樂與俗樂精粹之「法曲」之處所，其使用之樂器，包括所有絃樂

器及管樂器為中心之胡俗樂器達十數種之多。又教坊演奏者亦與梨園之胡樂，俗樂相同，其樂器種類

幾為同種，宋朝教坊係繼承唐朝教坊，其樂器方面，亦大致相同，執色則分為十四色乃至十七色、唐

朝教坊似亦係依樂器種類為中心區分樂人而稱為色者，但因缺乏史料實證未敢斷言、其次關於「部」

的稱謂，與「色」相同。教坊制度方面並無文獻遺傳，按白居易之「琵琶行」詩內所述「自言本是京城女

，家在蝦蟇陵下住，十三學得琵琶行，名屬教坊第一部」，該樂妓之序文內「其人本長安倡女」，故為

民間妓館之樂妓，但從「名屬教坊第一部」一語解釋，似亦為教坊之樂妓；至於「第一部」更係教坊

內設「部」之唯一史料（註三）。又段安節之樂府雜錄之箜篌條所述「咸通中第一部有張小子，忘其名

。彈弄冠于今古。今在西蜀」文中之第一部，似亦係教坊之第一部者亦未可知(註三)。但總而言之雖

非明確具有部之制度，亦可認為技藝優秀第一等之意義也，此等實例，梨園方面亦有。如逸史內之「

梨園第一部樂徒」，又「季崇，開元中吹笛為第一部」，前者表示梨園內有部之組織，後者則有第一

等名手之意。按明皇雜錄補遺（寶顏堂秘笈木）「時梨園弟子，善吹觱篥者，張野孤，為第一」，文

中之第一則確有第一等之意義。關於部之制度其用法，大致分爲兩種，第一爲十部伎，二部伎及太常四部樂之三制度。此種分類範圍，較色爲大，例如太常四部樂將所有樂器，大別爲管，絃、革等，而梨園之十六色與宋朝教坊之執色，對此宛如一種樂器。新唐書卷二二禮樂志內「自周陳以上，雅鄭濤雜而無別。隋文帝始分雅俗兩部。至唐更曰部當」文中之部當，不管其是否實在眞有(註二四)，但「部」之概念，似由此產生者。第二如舊唐書卷六〇河間王孝恭傳內「武德七年……江南悉平。璽書襃賞。賜甲第一區，女樂二部，奴婢七百人，金寶珍翫甚衆」，文中所記以女樂（宮女、樂妓等）作爲賞品下賜官臣，有「女樂幾人」(註二五)「女樂幾列」(註二六)，本文內卻稱爲「女樂部」。按部與列相同，即若千名樂妓組成之單位，故其用法上與「色」相接近。若教坊內有「執色」含義之「部」制（即每一種樂器所組成單位之名稱），當屬此項用法。根據宋朝吳自牧夢梁傳所記者，南宋初期紹興年間教坊內有篳篥、大鼓及拍板等部，歌板以下十種爲「色」，惟唐朝教坊內「部」與「色」則不可能並行存在。

　　如上所述，「色」與「部」，唐朝教坊，組織方面具有存在之可能性，惟「色」之可能性更大，雖然「色長」在唐史內未見其名，「部頭」，固非教坊制，但見於與教坊有關之民間制度，如宋朝周密之齊東野語卷一七(註二七)所載『趙元父祖母齊安郡。夫人徐氏幼隨其母入吳郡王家。又入平原郡王家。嘗談兩家侈盛之事，歷歷可聽。其後翠堂七楹全以石青爲飾。故得名。專爲諸姬教習聲伎之所。一時伶官樂師皆梨園國工也。吹彈舞拍各有。總之者號爲部頭。每遇節序生辰，則於旬日外依月律按

試。名曰小排當。雖中禁教坊所無也。只笙一部已是二十餘人，自十月一日至二月終，日給焙笙炭五十斤（下略）。」按趙元於新唐書卷一○七內有其傳記（註二八），所指吳郡王家之聲伎教習所，係民間設施，備有吹、彈、拍、舞等全部樂器，僅『笙』一部，有二十餘人，其規模之大，當並不劣於教坊也，而吹、彈、拍、舞，亦即管樂器、絃樂器、打樂器及舞等綜合之部頭，其制度似係模倣太常四部樂及梨園四部制者，按梨園各部之長均為部頭（註二九）。

此外與部頭相似名稱之科頭，見於妓館，如五代王保定之撫言散序內「進士榜出，謝後，便往期集院。其日狀元與同年相見。請一人為錄事，其餘主宴、主酒、主樂、探花、主茶之類咸以其日辟之。主樂兩人，一主飲。妓放榜後，大科頭兩人第一部也。小科頭一人第二部也。常宴即小科頭主之。大宴大科頭主之。縱無宴席，科頭日給茶錢。曲江大會，先牒教坊，請奏上，御紫雲樓，垂簾觀焉，公卿家率以是日擇搭車塡塞。」（註三○），詳如別註（註三一）。此即說明進士及第祝宴聘妓館之樂妓稱為大科頭或小科頭者。按科頭與上述之部頭，雖均為民間制度與教坊無直接關係，但從教坊與妓館均有都知制度推察，當亦可能暗示教坊設有部頭之可能性也。

關於色長及部頭，從宋朝教坊制度之變遷類推，北宋初期，教坊設有使、副使、都色長、色長、高班都知，都知六種樂官，其中「使」及「副使」係繼承唐制，迄至南宋，紹興十四年以前，始有都色長之色長與都部頭，部頭及副部頭之名（即色長與部頭併存）。兩者均係執色之長，但執色稱為某色，而不叫某部；至紹興十四年──卅一年間，「執色」區分為「色」與「部」前者設色長，後者置

部頭，色與部之制度，至此更為完備，傳至乾道、淳熙年間，「色」與「部」之區別消失，統稱為色，色長之名消失，而剩留部頭及副部頭之名稱；綜觀上述變遷，各執色之負責人員，北宋時期僅有色長，南宋初期色長與部頭併存，南宋中葉以後，部頭勢力抬頭，色長消失者，上述情形因無直接證據，當屬假想推定，蓋正式史料內並無載有「色長」官稱而部頭亦係民間設施，並準此而有「科頭」職稱之記載者。

總之「色」、「色長」與「部」、「部頭」，在教坊正式制度方面，並無實證。至於「部」及「部頭」未曾設置之理由，可以從通典文內「散樂非部位之聲，俳優歌舞雜奏」，所謂俳優歌舞雜奏之散樂，實係左右教坊教習內容之中樞，上述新唐書百官志中「置左右教坊，掌俳優雜伎，自是分不隸太常」又資治通鑑內「舊制雅俗之樂皆隸太常，上精曉音律，以太常掌禮樂之司，不應倡優雜伎，乃更置左右教坊，以教俗樂」中所謂俳優歌舞，並非「部位之聲」，其所指教坊並無二部伎與十部伎具有部制之組織者，當屬實情。又「色」亦可解釋為以樂器區別之普通名詞，使用於教坊者，故唐時似無「色長」職稱，迨至宋朝似開始有執色及色長之制度出現。

第二項　樂　妓

如眾所週知，樂妓為教坊成員之中心，唐朝文獻屢有「教坊女妓」、「教坊女樂」、「教坊內妓」、「官妓」、「宮妓」等樂妓之記載，讀崔令欽所著之「教坊記」後，令人有教坊僅由樂妓構成之感

。按教坊上層成員爲樂官，其餘則係樂妓及樂工（男性樂人），故教坊記所記者僅係樂妓部份，但在其餘文獻內，提及教坊亦均係詳述有關樂妓之事。

關於教坊樂妓，正史及筆記小說等書籍內，每多片斷記載，據此，不僅無法究明樂妓內部組織，亦可能使其與關係較深之掖庭宮人與梨園女樂等混同一起，所幸「教坊記」內記述有簡單要領，讀之可對樂妓獲得全般認識，再讀本書，瞭解樂妓組織，當可與其他各種女樂區別。本書如別註（註三一）所述，崔令欽遭安祿山之亂，流浪江南時期，追懷長安往事，著作教坊記一書；崔令欽原係教坊樂人故「教坊記」係具有教坊實際智識之開元天寶時期人物所書之記錄，據此當可究明有關樂妓之組織以及各種樂妓之生活、習俗、樂曲之種類，教習、上演與名妓之故事等。

本節係以教坊組織爲主題，故僅探擇樂妓之種類與樂妓之特質部份，並盡量對照其他有關文獻，以判明教坊樂妓與掖庭、梨園、妓館等之樂妓，因其係教坊研究之主要點，故不厭繁冗予以充分論述之。

（一）內人：

教坊記將教坊樂妓分爲內人、宮人、搊彈家、雜婦女等四種。

關於內人部份，根據其『妓女入宜春院謂之內人，亦曰前頭人，常在上前也』一語闡明樂妓入宜春院者謂之內人，（註三二）有關宜春院情形，除在第三章內詳述外，特先簡敘其要點如次。

梨園分散在長安西北郊外梨園之本院，皇城太常寺內之別教院，東宮東北部之宜春北院與東內苑之內園小兒坊等四處。其中宜春北院位於東宮內，惟其精確位置缺乏紀錄，根據考證結果，推定其在

東宮之東北部，其與宜春院之關係，第三章內亦有詳述。據長安志所載確定有宜春北院，惟因長安志對於宜春院之位置無圖志標記，位置不明，令人猜疑爲兩者同在一處。但宜春院係在右教坊樂妓之本據地，「教坊記」、「樂府雜錄」（歌之條文）、「資治通鑑」等史料均有記載；至其位置，如通鑑卷二一一開元二年條文所載「又選妓女置宜春院（宜春院當在西南宜春門內，近射殿）」，關於射殿位置，如唐兩京城坊考卷一東宮條文所載「射殿，大典圖在宜春門內之東（大典圖＝永樂大典載閣本太極宮圖）」，故推斷宜春院位置，似在宜春門（宜春宮）內靠近射殿之處，或位於宜春宮東鄰附近，亦未可知。

按宜春院及宜春北院之名稱，教坊及梨園設立以前，未見經傳，故推測其或係成立教坊，梨園時所新設者（註三四）。教坊及梨園，原均位於宮城外面，因爲便於宮廷侍用，而在宮城內分駐兩院者。而梨園成員均係樂妓中選拔之優秀人員，故極爲活躍。教坊似以宜春院爲主，光宅，延政兩坊（即左右教坊）爲輔者（註三五）。

宜春院位於宮城內。內人地位亦若宮女，尤以上述「常在皇帝御前稱爲前頭人」一語，可以猜想內人係經常在皇帝御前獻奏舞樂，其較宮城外之延政，光宅兩坊樂妓接近皇帝；又內人亦係宜春院人之通稱；至於教坊記內「樓下戲出隊，宜春院人少，卽以雲韶添之。」「上令宜春院人爲首尾。……宜春院亦有工拙，必擇尤者爲首尾。」文中之宜春院人卽係指內人而言。

查內人，唐朝以前，係對一般宮女之通稱（註三六）。如唐朝趙璘之因話錄卷一（稗海叢書本）「代

宗以郭尙文勳高兼連姻。帝室常呼爲大臣而不名。每中使內人往來必詢其門。」文中之內人卽係指宮女而言之實例。舊唐書職官志，新唐書百官志載有唐朝宮廷內，設有「美人」、「才人」等內官制度與多數宮人之宮官制，但無內人制，故所謂內人，或係宮女之汎稱及敎坊之樂妓者。至於唐朝文獻內所載「內人」，或亦係指上述兩者中之一，茲舉數例如次：

杜甫詩「觀公孫大娘弟子舞劍器行」之自序中「宜春梨園二伎，敎坊內人洎外供奉。」文中之內人，毫無疑問係指敎坊內人。

樂府雜錄歌條所載「開元中內人有許和子者，本吉州永新縣樂家女也。開元末選入宮之，籍於宜春院」。本文內之「內人」因係被選入宮落籍宜春院，故當爲敎坊之樂妓也。又舊唐書卷一七上敬宗本紀所載「寶曆二年……五月戊辰朔，上御宣和殿，對內人親屬一千二百人，竝於敎坊賜食，各頒錦綵」，此卽說明在敎坊內賜食內人親屬之謂。又唐朝鄭文寶之江南餘載卷上（龍威祕書本）所載「元宗宴於別殿宋齊丘已下，皆會。酒酣出內宮聲樂，以佐歡。齊丘醉狂手撫內人於上前。衆爲之慄慄，而上殊不介意。盡興而罷。明日上於臥帳中索紙筆，賜慰齊丘，乃自安」，文中係敍逑宋齊丘於玄宗賜宴席中，酒醉調戲內人羣臣恐懼，而玄宗帝却寬容之。所謂「內容聲樂」，係指敎坊內人者。又唐朝蘇鶚之杜陽雜編卷中（稗海叢書本）「時有宮人沈阿翹。爲上（玄宗）舞河滿子。調聲風態率皆宛暢。曲罷，上賜金臂環，卽問其從來。阿翹曰「妾本吳元濟之妓女。濟敗，因以聲得爲宮人」俄遂進白玉方響，云本吳元濟所與也。光明皎潔可照十數步，言其犀搥卽響犀也。凡物有聲，乃響應其

中焉。架則雲檀香也。而文彩若雲霞之狀，芬馥着入則彌月不散，制度甚妙。固非中國所有。上因令阿翹奏涼州曲，音韻清越，聽者無不悽然。上謂之天上樂。乃選內人與阿翹爲弟子焉」。文中之沈阿翹，原係吳元濟私有樂妓，因其善於聲樂被採用爲宮人，白玉製之方響奏涼州之名曲，予玄宗睿感，玄宗選內人與阿翹共爲弟子一語，該內人並非宮人，而係教坊內人。「弟子」當指梨園弟子之謂，至於教坊與梨園之關係，從宜春院與宜春北院之關係可以想像者，此種實例，可從樂府雜錄之琵琶條文「文宗朝有內人鄭中丞，善胡琴（中丞卽宮官也）。……時有權相舊吏梁厚本。有別墅在昭應之西。正臨河岸。乖鈎之際，忽見一物浮過。長五六尺許，上以錦綺纏之。令家僮接得就岸，即秘器也。乃發棺視之，乃一女郎粧飾儼然，以羅領布擊其頸。解其領布伺之，口鼻有餘息，即移入室中將養經旬。乃能言云，是內弟子鄭中丞也。昨以忤旨，命內官縊殺，投于河中。錦綺卽弟子相贈爾。遂垂泣感謝。」該內人鄭中丞，似係教坊內人。但是「中丞卽宮官也」，而宮官似係指一般宮人之名稱或補助內官制所制定之宮官制者，惟宮官制中並無中丞職稱，按中丞原係御史臺次官之名稱，係正四品下之高官，而內人亦用此種稱呼者，究係何種意義？故中丞與內人似並非必定宮人之者，此外從「內弟子鄭中丞」一語中，該內弟子若認爲宮中之梨園弟子，但梨園內因無「內人」之職名，故鄭中丞當非梨園弟子，故似係教坊樂妓與梨園弟子所混同者。

根據以上數例，教坊之內人與樂妓之內人，屢屢混同，此從正史等各種文獻可予以確認（註三七）亦爲有關記述教坊記內人之有力傍證。按教坊記原記有內人、宮人、搊彈家雜婦女等四種樂妓，惟教坊

記以外文獻中僅記有內人一種，故教坊記所載者，無法獲得傍證，而難以使人確信也，蓋若有傍證，對於其他三種樂妓，亦可信任教坊記內對彼等所記述之事實也。

迨至宋代，教坊是否使用「內人」之名，則無確證。大體上，宋朝教坊之構成，係以樂工為主，樂妓在表面上已不可多見，儘管宋會要（稿）、宋史樂志、夢梁錄、武林舊事等書籍內，對有關教坊之組織，予以詳細記述，但對女妓部份，僅在隊舞制中記有「女弟子隊」之稱呼而已。蓋因宋朝，商業社會庶民生活發達，官營妓館亦隨之繁榮，南宋初期，教坊變成為教樂所，其後宮廷宴樂，亦臨時召集民間樂人擔任，故宮廷宴樂之性質，唐朝係以女樂為中心，宋朝轉移以樂人為中心，故教坊樂妓已無必要。又南宋周密之齊東野語卷一所載「混成集修內司所刊本，巨帙百餘，古今歌詞之譜，靡不備具。只大曲一類，凡數百解，他可知矣。然有譜無詞者居半。霓裳一曲共三十六段。嘗聞紫霞翁云『幼日隨其祖郡王，曲宴禁中。太后令內人歌之。凡用三十人，每番十人，奏音極高妙。翁一日自品象管作數聲，真有駐雲落木之意。要非人間曲也』又言「無太皇最知音，極喜歌木笛人者，以歌杏花天木笛，遂補教坊都管。問憶舊事。因書之，以遺好事者。蓋二曲皆今人所罕知云。」文中之內人，是否係教坊內人，殊有疑問。

但根據上述情形「內人」當係教樂坊女之一種，因其住宮中宜春院常侍皇上，故其地位較其他樂妓重要，更因具有優秀精湛技能，以樂妓立場言，接受最高殊遇。

十家（內人家）：

根據教坊記「其家猶在教坊，謂之內人家。敕有司給賜同十家」。關於文中之所謂「十家」。係推宜春院內人中，其在教坊有家者，稱爲內人家，詔勅主管機構贈賜十家，爾後增至數十家，均稱爲「十家」，惟參照宋朝趙德麟之侯鯖錄卷一（稗海叢書本）「唐梨園弟子以置院，近禁院之梨園也。女妓入宜春院謂之內人，亦曰前頭人，謂在上前也。骨肉居教坊謂之內人家。有請俸其得幸者謂之十家。故鄭隅津陽門詩云十家三國爭光輝是也。家雖多亦以十家呼之。三國謂秦、韓、虢國楊氏三大夫人也」，該文因與有關梨園之資治通鑑與教坊記文混淆，故並非完全正確。但對教坊記記載不詳部份予以具體解釋，似有參考之處（註三八），例如教坊記中之「其家猶在教坊」一語，對於樂妓究係單獨成家或與家族共居教坊，未見明言，但本文內則說明爲「骨肉居教坊」，又對教坊記「敕有司給賜同十家」一語，明言爲「有請俸，其得幸者」推明皇帝詔敕有司賜贈十家以前，係應內人請願，其中一部份寵幸賜家當初僅以十家爲限，後雖增至數十家，但仍稱爲十家，至於其表達內人家於內人中特蒙恩寵程度，比諭爲與三國爭光輝。所謂三國係指楊貴妃姊妹中之三人，其大姊韓國夫人，三姊虢國夫人，八姊秦國夫人。

內人與家族之會面與賜食情形

內人准許與其家族定期會面，並恩准賜食情形，如教坊記所載之「每月二日，十六日，內人母得以女對。無母則姊妹若姑一人對。十家就本落。餘內人竝座內教坊對。內人生日，則許其母姑姊妹皆來對，其對所如式」，文中說明內人規定於每月初二及十六准許與母親或姊妹姑等一人會面，其會晤

地方，十家在內人家，其餘則在內教坊；又內人生日時則准許與其母、姊、妹、姑見面，其會晤地方同上（所謂姑係指其夫之姊妹或其本人父母之姊妹，若此，教坊樂妓亦有已婚者）。惟原則上男姓禁入教坊。按內人係入居宜春院，其中在教坊持有家庭者稱爲內人家，若其准許每月二次與其居住在此之母親，姊妹姑等見面，則內人家似位在光宅坊之左教坊及延政坊之右教坊，因其若位於宜春院，則係與家族同住一起，似無規定每月二次會面之必要也；至於十家以外內人與其家族會面之內教坊，似係開元二年成立左右教坊時，所新設之大明宮東隣之內教坊（以後改稱仗內教坊）。至於接見人員限於女性親族者，似由於當時教坊係以樂妓爲中心，除所屬樂官及樂工外，禁止男性進入者也。

其次關於內人與親族見面外，對其親族之賜食恩典，根據教坊記所載「凡樓下，兩院，進樓女，上必召內人姊妹，入內賜食，因謂之曰今日娘子。不須歌唱，且饒姊妹竝兩院婦女。」此係有關第四種樂妓雜婦女之記事。其意爲樓殿之下，從宜春，雲韶兩院（即內人與宮人）上進雜婦女時，玄宗帝必召內人姊妹，入內賜食，此或亦係對內人上進雜婦女時恩賞之表示。至於雜婦女於賜食後，與兩院人競相歌唱一事，當係宴樂之一種。文中所述召內人姊妹賜食，則爲隨此所舉辦之一項儀式，與定期會面者不同。至於限定姊妹，而不包括母、姑者，或係內人姊妹於參加宴客席上，上年者不便同席之意。至「因謂之曰今日娘子」一語，或係內人姊妹於參加宴樂時視同樂妓之意（註三九），因其並非樂妓，故規定不須歌唱。

此外關於對內人親族之賜食，舊唐書卷一七上敬宗本紀之寶曆二年條「五月戊辰朔，上御宣和殿，對內人親屬一千二百人，竝於教坊賜食，各頒錦綵。」即說明敬宗於宣和殿，親自接見內人親族一千二

百人，在教坊賜食並頒贈錦綵。按宣和殿，長安志卷六大明宮章，曾載其位於大明宮內或其近隣之處。蓋因並非會見親族，故其地點亦不同，但其不在宮城內而使用離宮大明宮之一殿，究有何種意義。且賜食之處與接見地方不在一起（教坊賜食），及各贈錦綵者此舉當有助於教坊記「且饒姊妹竝兩院婦女」之解釋也；按饒字可解釋爲豐富賜食之意，此即對內人姊妹予以賜調賜食，賜錦之厚遇，而雜婦女則係隨伴內人姊妹蒙賜錦綵等物。根據教坊記所載，賜食僅限於內人，姊妹至於敬宗帝接見內人之親族，是否亦局限於姊妹，則不清楚，鑑於敬宗之此種賜調（接見）賜食與玄宗朝兩院人進獻雜婦女時之賜食，似有不同。敬宗時似包括母、姑姊、妹等全部親族，故人數達一千二百人也，若內人一名各有親族五人，則內人數爲二四〇人；若內人一人有親族十人，則內人人數爲一二〇人。根據當時內人家（十家）總數推測其總數約二百人左右，適與推斷相接近也。惟敬宗時之教坊係元和十四年教坊合併之教坊，其規模由於唐末樂妓解放而縮小，故樂妓人數當不及玄宗時期，其內人人數，似不及二百人，但以每人有親族六、七人以上，推測其總數當亦將達一千二百人，當然包括母親姑母等親族在內。

如上所述，內人在宜春院，住教坊，蒙贈賜調賜食恩典者，因其容貌與樂技，均優於一般樂妓故也。

如教坊記「戲日內妓出舞，教坊人惟得伊州，五天重來疊，不離此兩曲，餘盡讓內人也」所云，內妓（即教坊之妓）出舞時，內人以外之教坊樂妓僅演伊州及五天重來疊兩曲，其餘舞曲（其數當很多）則僅由內人擔任演出，據此，當可推想內人所負任務之重要。此外根據教坊記另條所載「宜春院亦有工拙，必擇尤者爲首尾。首既引隊，衆所屬目，故須能者。樂將闋，稍稍失隊，餘二十許人舞。

曲終謂之合殺。尤要快健，所以更須能者也」所云，內人中亦有巧拙之別，並據此予以適當安置者，

故內人家（十家）當爲內人中技能及容貌之最優秀者。

（二）宮人：

　教坊樂妓中，除內人外，次爲宮人（別稱雲韶）亦即教坊記內人條「樓下戲出隊，宜春院人少，

即以雲韶添之。雲韶謂之宮人。蓋賤隸也。」所云，即樓殿下組隊演戲時內人（宜春院人）不足時，

以雲韶（宮人）補充之謂，故宮人亦具有相當技能與容姿，足堪代替內人也。關於宮人係賤隸一語，

似係比照內人而言，蓋內人落籍教坊爲官賤民之一種，蒙玄宗帝恩寵，其與宮人之關係猶若官賤民階

級中之太常音聲人與樂工之關係也。

　教坊樂妓中有很多係良民之女出身，其中且有相當身份者。至於宮人與內人之區別，如教坊記「

非直美惡殊貌，居然辨明。內人帶魚，宮人則否。」所載，兩者之間，除了容貌美醜不同外，內人可

穿着表示一般官吏貴賤之衣帶，魚袋外，宮人則禁止穿着。此或因內人眉目秀麗技能優秀，又宮人亦

或具有內人之美貌，而以衣帶及魚袋之穿着，予以區別者也；至於宮人技能不及內人者，從上述舞曲

情形可以想見一斑也。

　所謂「宮人」名稱之由來：

　「宮人」一般稱爲宮女，此可見於其他文獻史料，按宮人係對天子、后妃、東宮、親王等奉侍女

官之總稱。舊唐書卷一八四官官傳內『開元天寶中，長安大內、大明、興慶三宮，皇子十宅院，皇孫

百孫院，東都（洛陽）大內，上陽兩宮，大率宮女四萬人，品官黃衣已上三千人，衣朱紫者千餘人。』

所云，宮女人數，於唐朝盛時，達四萬人之多，其中具有官位朱衣紫衣者千餘人，黃衣者三千人之謂，惟大多數仍無官位。唐朝官制，屬於內侍省、內官、宮官、東宮官等，其中以屬於內侍省者爲多。

按內侍省分轄掖廷、宮闈、奚官、內僕、內府等五個局，其職掌根據舊唐書所載爲「掖廷局……令掌宮禁女工之事。凡宮人名籍司其除附，公桑養蠶會其課業，……博士掌教習宮人書算衆藝」。按宮人通稱宮女，依其技能配置各處，其中大多數從事音藝工作。彼等並無一定名稱載於文獻者，爲宮人、宮女、宮妓、內妓、女樂、音聲人等，此外成問題者，其亦包括教坊樂妓或梨園樂女等宮人以外者，故區別較難。左右教坊設立以前，宮禁內內教坊之樂妓，似亦爲宮人之一種，至於內人（左右教坊入宜春院者）與宮女中遴選入梨園住於宜春北院者，當與宮女相同。總之，宮人從事音藝者，此外仍大有人在，惟其詳細服務處所不明，似分別配置於掖廷宮等各處。

關於上述宮女通稱之宮人與教坊樂妓之宮人其用途當有區別，史料文獻上，後者尚未多見，此由於教坊內人與宮女內人混用以來，致使教坊宮人名稱不爲常用；究其理由，係由於宮人與宮女名稱易於混淆，及實質上低於內人，且較宮人身份較低之搊彈家與雜婦女亦僅係在教坊內使用，此亦爲當然之事。

雲韶人之名稱：

關於稱宮人爲雲韶一事，如第三、四章所論，雲韶之名，首現於則天武后如意元年之「雲韶府」

（亦即內教坊），其次為玄宗時期梨園法曲之一『雲韶樂』，至文宗開成元年，新裝燕饗樂『雲韶法曲』之名，更喧嚷一時。按文宗之雲韶樂傳至宋朝教坊，仍以四部制之一（雲韶部）而活躍，故「雲韶」似於開元二年開設左右教坊時，以教坊樂妓之一種姿態出現者。樂府雜錄之雲韶樂條文所載『用玉磬四架，樂即有琴、瑟、筑、簫、篪、篳、跋膝、笙、竽、登歌、拍板。樂分堂上堂下。登歌四人，在堂下座。舞童五人。衣繡衣。各執金蓮花引舞者。金蓮如仙家行道者也。舞在階下，設錦筵。宮中有雲韶院』，與新唐書禮樂志大致相同（註四〇），明白表示雲韶樂為文宗開成時期之雲韶法曲。但右文中「宮中有雲韶院」一語，亦係暗示為收容雲韶樂而特設，並稱為雲韶院之教習府，此與雲韶法曲誕生後二年之開成三年，玄宗將雲韶以外法曲改稱仙韶曲時設立仙韶院之情形相同。按法曲係漢朝以來之清樂與西域傳來之胡樂所融合而成，經玄宗命名為法曲，並設梨園為教習之府，故仙韶院之前身即係梨園，是則雲韶院亦有其前身乎？此外宋朝陳暘樂書所載「唐全盛時，內外教坊近及二千員，梨園三百員，宜春、雲韶諸院及掖庭之伎，不關其數。太常樂工動萬餘戶」，文中之所謂「唐全盛時」，依常識判斷，係指宮廷音樂文化極盛時期之玄宗朝，此亦可從文中所述諸制度之變遷，予以證實，按教坊之區分為內外教坊，係在憲宗元和十四年三月教坊合併為左教坊以前，亦即開成元年成立雲韶樂之十七年以前之事。宜春院以教坊之一署地位，其全盛時期為玄宗帝時代，如上所述係容納內人（亦即宜春院人）之處。至於雲韶院，根據教坊記所載「雲韶」即「宮人」之說法，則係容納宮人者，則天武后時期，以雲韶府為內教坊之別稱。至文宗帝成立雲韶樂時，當以雲韶院轉用為教習所。

關於雲韶院之位置，如長安志卷六所述『禁苑南，有文宗會昌殿……雲韶院』，係爲文宗帝時之雲韶，或亦係表示爲玄宗以來之位置？按禁苑位於大明宮之東隣，此處於開元初年設置內教坊，以後改稱伏內教坊，禁苑亦接近大明宮之延政門外附近之左教坊，及其隣近之光宅坊之右教坊，又左教坊與宜春院僅相隔一重城牆。故內外教坊之諸設施均集中於東宮及大明宮爲中心之一帶地區，大明宮東隣之雲韶院恐亦係在此方針下設置者。

（三）搊彈家：

教坊記內所載『平人女以容色，選入內者，教習琵琶、三絃、箜篌、箏等者，謂搊彈家。』一語，說明搊彈家係由普通良家婦女中挑選容姿優秀者入宮，教以琵琶、三絃、箜篌、箏等之絃樂器，以手撥「搊」之意(註四一)，故稱爲搊彈家，但文內所稱「三絃」、恐係「五絃」之誤(註四二)。

關於搊彈家挑選入內一語，亦與內人進入東宮內之宜春院相同，而常住宮中之意。惟教坊樂妓，原則上因犯罪或其他理由失却民籍而入籍教坊，搊彈家因來自民間良家婦女入宮專習絃樂器，故其待遇當與其他樂妓不同，似不致落籍教坊而有其特別之地位者。

關於搊彈家與內人（樂妓之典型）不同之處，如教坊記所載『開元十一年，初製聖壽樂，令諸女衣五方色衣。以歌舞之。宜春院女教一日便堪上場。惟搊彈家彌月不成。至戲日，上令宜春院人爲首尾，搊彈家在行間，令學其舉手也。』此卽聖壽樂之教授，如宜春院之樂妓，祇練習一天，就可以上場，但搊彈家，縱練習一個月亦無法完成，故演戲之日，玄宗帝命宜春院人（內人）站於舞列之首尾

，搦彈家挾於中間，效法宜春院人之舉手投足。此亦可說明內人舞技之優秀者。至於聖壽樂，根據通

典卷一四四坐立二都伎條之立部伎『聖壽樂，高宗武后所作也。舞者百四十人，金銅冠五色畫衣舞之

。行列必成字，十六變而畢。有聖超千古道泰百王皇帝萬歲寶祚彌昌。』（註四三）即舞者一四〇人，着

五色衣，排成行列演出字舞（即排列成字），字舞雖不需要較高舞技，但排列順序複雜，此對熟諳舞

曲之內人言，學習一天，即可上場，惟對教坊樂妓言，當爲難事，而對僅學習絃樂器之搦彈家，則爲

時一月尚無法熟練也。

關於搦彈家之名稱，樂府雜錄之箜篌條文所載『大中宋齊皐向在。……此樂妙絕。教坊雖有三十

人，能者一、二人而已』，文中所述教坊內奏箜篌者三十人中當有搦彈家在內，同書內亦另載有琵琶

及箏等名手，其是否爲搦彈家則不詳。

（四）雜婦女：

教坊內後段『凡樓下兩院進雜婦女。上必召內人姊妹，入內賜食，因謂之曰今日娘子。且饒姊妹

竝兩院婦女』。關於文中所謂之『雜婦女』，『雜』係雜多之意，『婦女』因其未曾明白表示爲從事

樂技之樂妓或女樂等，故亦有視作樂妓等傭婦者。但總而言之從內人、宮人、搦彈家、雜婦女之順序

推測，雜婦女雖亦具有樂技，但其地位，當在樂妓中爲最低者，當無異議。

其次關於雜婦女係樓下兩院所進，該兩院若與教坊有關，則爲宜春院與雲韶院。惟其所謂樓下，

若其與宮人條之『樓下戲出隊』與舞曲條之『凡欲出戲』等有關，則『樓』爲宮城，大明宮，興慶宮

等樓殿上演舞樂酺宴遊樂之處；酺宴時敎坊之樂妓，則由左右敎坊、宜春院、雲韶院等前來，稱為出戲。玄宗帝時，該等上演舞樂酺宴之處當為興慶宮之花蕚相輝樓與勤政務本樓之兩樓，如舊唐書卷三八地理志所載之『南內曰興慶宮，在東內之南隆慶坊。本玄宗在藩時宅也。……宮之西南隅有花蕚相輝、勤政務本之樓』，又長安志卷九之興慶坊之條『西南隅曰勤政務本樓（樓南向，開元八年造，每歲千秋節酺飲樓前）。……其西榜曰花蕚相輝樓（置宮後。寧王憲、申王撝、岐王範、薛王業邸第相望，環於宮側。明皇因題花蕚相輝之名，取詩人棠棣之義。帝時登樓聞諸王音樂，咸召升樓同榻宴謔）。據此，則兩樓自千秋節（玄宗帝誕生日）以後歷次酺宴時，妓女在樓前上演樂舞，玄宗帝則在樓上觀賞，此即所謂『樓下戲出隊』。此外從樓下兩院進雜婦女一語推察，蓋雜婦女屬於宜春、雲韶兩院，受內人及宮人之指導；故其似係一方面侍候內人宮人生活，另方面學習樂技之學徒乎？如上所述，進雜婦女時，上必召內人姊妹共同賜食贈物，依此推斷，雜婦女如係學徒性質，尚無直接侍奉皇前資格，僅有時隨伴內人宮人進出皇前者，故文內所述以客卿身份之內人姊妹隨伴賜物者，當係含有對雜婦女犒賞之意。

又敎坊記載有『於是納妓與兩院歌人更代上舞臺唱歌。內妓歌則黃幡綽贊揚之，兩院人歌則幡綽輒訾詬之』。文內之所謂納妓，係指兩院進納之雜婦女，是則雜婦女當為一種妓女也；其賜食後與兩院歌人交替登舞臺唱歌者，或為對賜食表示謝意，至於兩院歌人當係為輔助雜婦女之稚拙歌唱樂技而登場者；文內所述內妓（雜婦女）歌唱，黃幡綽稱贊之，兩院人歌唱，黃幡綽反而訾詬之。按宜春院

與雲韶院之內人與宮人均係樂妓中最優秀者，唱技均遠勝於雜婦女，是則黃幡綽此舉理由何在？根據樂府雜錄之俳優條所載『開元中黃幡綽，張野狐弄參軍』，該黃幡綽係玄宗帝時著名俳優，又趙璘之因話錄卷四（稗海叢書本）『玄宗問黃幡綽，是勿兒得人憐（是勿兒猶言何兒也）』對曰自家兒得人憐（時楊貴妃寵極，中宮號祿山為子。蕭宗在春宮，常危懼。上聞幡綽言，俛首久之）上又嘗登苑北樓，望渭水，見一醉人臨人臥。問左右是何人。左右不知。將遣使問之。幡綽曰是年滿令史。上問曰汝何以知。對曰更一轉，入流。上笑而止。上又與諸王會食。寧王對御座，欸一口飯，直及龍顏。上曰寧哥何故錯喉。幡綽曰此非錯喉，是歎嚏。（幡綽優人假戲謔之言警悟。時主解。紛救禍之事甚衆。真滑稽之雄。）』是則黃幡綽常隨玄宗帝者，（註四四）而顯示其對於樂技具有相當之造詣與天才。又樂府雜之柏板條『柏板本無譜。明皇遣黃幡綽造譜。乃於紙上畫兩耳以進。上問其故。對但有耳道，無節奏也。韓文曰樂句……』則玄宗帝命黃幡綽製作柏板之樂譜，黃在紙上畫耳以答，證明其因奇智而得寵於玄宗帝。又羯鼓錄叙述其性格者之記載爲『黃幡綽亦知音，上嘗使人召之。不時至。上怒，絡繹遣使尋捕。綽既至，及殿側，聞上理鼓，固止謁者，不令報。俄頃上又問侍官奴未來。綽又止之。曲罷後，改奏一曲。纔三數十聲，綽即走入。上問何處去來。綽曰親故遠適，送至郊外。上領之。鼓畢，上謂曰『賴稍遲，我向來怒時至，必撻焉。適方恩之長入供奉已五十餘日。暫一日出外，不可不放他東西過往。』綽拜謝訖，內官有相偶語笑者。上詰之，具言綽尋至，聽鼓聲候時以入。上問綽。綽語其方怒及解怒之際皆無少差。上奇之。復屬聲謂曰『我心脾骨肉下事。安有侍官奴聞小鼓能料之耶

。今且謂我如何。」綽走下階，面北鞠躬大聲曰，「奉勅監金鷄。」上大笑而止。」此文證實黃幡綽

不僅懷有奇智而能以意外行爲，避免玄宗之怒，並具有樂才能製作音譜，亦可聽取玄宗帝所奏之羯鼓，

故上逃黃幡綽訾詬兩院人之歌唱，而讚賞技拙之雜婦女者，其原因或係出自戲謔者。

總之雜婦女屬於宜春，雲韶兩院之見習樂妓，故其歌唱、演戲均不及內人、宮人、其與良家婦女

出身之搊彈家不同，如其在內人宮人薰陶下，技能進步當可升爲宮人或內人，此或係三者之新陳代謝

作用。

散樂家：

以上根據教坊記所載，教坊樂妓分爲內人、宮人、搊彈家、雜婦女等四種，惟此外尚有散樂家之

稱呼，其是否包括在四種樂妓之內尚無文獻證實。惟根據樂史楊太眞外傳卷上『上一旦御勤政樓，大張

聲樂。時敎坊有王大娘，善載百尺竿』，又敎坊記『范漢女大娘子，亦是竿木家。開元二十一年出內

。有姿媚而微慍怩（謂腋氣也）』。按竿木家卽係高立竿上之曲藝，又同書『筋斗裴承恩妹大娘善歌

』，裴承恩係筋斗名手卽所謂筋斗家。又同書『諸家散樂，呼天子爲崖公，以歡喜爲蜆斗，每日長

在至尊左右爲長入』，此係散樂人間特殊之用語，惟根據以上所述，樂妓中亦有專習散樂者，其是否

亦與樂妓之正式名稱者不明，茲特假名爲散樂家，惟依公式推定，其似與敎坊樂工中存在有散樂人相

同，而爲樂妓之一種，當屬可能。

樂妓之種類已如上述，區別為四種，究其性質亦有共通之處，彼等均享有宮廷之特殊待遇（註四五）與外界隔離。惟與持有樂技屬於官賤民之太常寺音聲人與樂工不同，與投身妓館以樂技營生之樂妓亦異，關於彼等性格，因其出身特異，有蒙恩免者，亦有在宮廷接受特殊優遇者，其與外部固生活隔離，部內則有特殊習俗，茲分別詳述於次。

（一）出身：

關於太常寺樂工與民間之私妓等出身，前者係犯罪後由良民降為奴隸階級者，後者則為良民犯罪者之女，與破產後賣身之女，至於教坊樂妓之出身，亦大致相同，蓋其係官賤民並等於藝人，入宮後奉侍帝側亦有蒙受恩寵而為宮人者，故其與樂工及私妓略有不同。關於私妓，如唐大詔令集卷五『舊格，買賣奴婢，皆須兩京市署出公券。仍經本縣長吏引檢正身，謂之「過賤」。及向父母見在處。分明立文券，竝關牒太府寺』。又舊唐書卷一八八羅讓條『羅讓……甚者仁惠。有以女妓遣讓者，讓問其所因。曰「本是某等家人」，兄姊九人皆為官所賣。其留者唯老母耳」。讓慘然焚其券書，以女妓歸其母。』據此，教坊樂妓之出身，當較高於私樂妓。

按官賤民階級之出身，以犯罪、叛將、蕃將等俘虜處刑後，其妻女沒收州縣戶籍，而編入官賤民者所佔人數較多。如唐朝趙璘之因話錄卷一『天寶末蕃將阿布思伏法。其妻配披庭善為優。因使隸樂

工」。該阿布思之妻，善於俳優，落籍教坊樂工，此即係表示教坊樂妓之意。但教坊樂妓亦有良民或其

以上人員落籍者，如唐朝范攄之雲溪友議所載『李八座翱，潭州席上有舞拓枝者，匪疾而顏色憂悴。

……明府（翱）詰其事。乃姑蘇臺韋中丞愛姬所生之女也（亞卿之胤，正卿之姬）曰「妾以昆弟夭歿，無

以從人，委身樂部。耻辱先人」。言訖涕咽情不能堪。亞卿為之呼嘆……遂於賓榻中選士而嫁之」。

即御史中丞韋蘇臺之女，因弟夭折，失却依賴，而委身樂部，故其無疑已入籍教坊（註四六）。又舊唐書卷

一六四李緯傳所載有關憲宗帝時之教坊情形者，如『時教坊忽稱密旨，取良家士女及衣冠，別第妓人

。京師嚚然。緯謂同列曰「此事大虧損聖德。須有論諫」，或曰「此嗜欲間事，自有諫官論列」。緯

曰「相公居常病諫官論事。此難事。即推與諫官可乎」。乃極言論奏。翌日延英，憲宗舉手謂緯曰「

昨見卿狀。此論探擇事非。卿盡忠於朕，朕都不知向外事，此是教坊罪過不論。朕意以至

於此。朕緣丹王以下四人，院中都無侍者，朕已於樂工中及閭里，有請願者，厚其錢帛。祇取四人，

四王各與一人，伊不會。朕意便如此，生事，朕已令科罰，其所取人竝已於歸，若非卿言，朕寧知此

過」。此即憲宗帝時，教坊突傳密旨，徵取良家婦女及官第私妓，京師人心騷然，李緯極力奏請中止

，蓋因教坊之徵召良家婦女之舉，實前所未有者也，至於上述搊彈家係由良家婦女遴選一事，似係出

於玄宗帝之盛威或係開元天寶盛時樂妓負有社會榮譽，且搊彈家似亦在樂妓中保有特殊地位，而並非

視為賤民者。

　此外教坊樂妓多係樂家子女。樂府雜錄之歌條文中所載『開元中，內人有許和子者，本吉州永新

縣樂家女也。開元末，選入宮。即以永新名之。籍於宜春院。」一語，即係實例。蓋樂工散居州縣各地，因年年輪班上京値勤；文中之所謂樂家者，係太常寺之樂工。又同書同條所載『大歷中，有才人張紅紅者。本與其父歌於衢路丐食。過將軍韋青所居（在昭國坊南門裏）。青於街慵中聞其歌。喉音寥亮，仍有美色。即納爲姬。其父舍於後戶，優給之，乃自傳其藝。穎悟絕倫。……尋達上聽。翌日召入宜春院。寵澤隆異。宮中號爲記曲娘子。尋爲才人。一日內史奏韋青卒。上告紅紅。乃上前嗚咽。奏云「妾本風塵丐者。一旦老父死有所歸。致身入內。皆自韋青。妾不忍其恩。」乃一慟而絕。上喜歡之。即贈昭儀」。即張紅紅者原與乃父唱歌行乞，因聲優貌美，故成爲將軍韋青之家妓，後被召入宜春院，深蒙寵遇，升才人（四品宮官）（註四七）及死，又蒙賜贈昭儀（註四八）榮號，所謂乘玉輿之例，教坊樂妓中，雖大有人在，然如張紅紅者，則不可多見。按張紅紅之音樂，係乃父傳授，其父亦必具有相當音技，恐係落魄之樂家也。又散樂家等樂妓，亦多係由其父兄傳授技能，如教坊記之『筋斗裴承恩妹大娘善歌」，及『范漢女大娘子，亦是竿木家』即係實例。散樂係特殊藝技，故需從幼年開始練習，似更有父子相傳之必要也。按官賤民係禁止與良民通婚，（但官賤民五種階級中最高位之太常音聲人則係例外——參照第一章第四節）官賤民之身份，世代相襲，故其家業亦形成父子相傳，如專攻琵琶之米嘉榮、米和父子，與曹保、曹芬、曹鋼之三代（樂府雜錄）；以及隋朝之胡樂人曹波羅門、曹僧奴、曹妙達之三代（隋書音樂志）爲最顯著之例。根據張紅紅之例。中央或地方之貴族官吏，朝見皇上時多有貢獻家妓之習慣，例如舊唐書卷一四憲宗紀上『元和元年七月甲子，韓全義子進女

樂八人，詔還之。」，同書卷二十上昭宗紀『乾寧元年正月朔……改元乾寧，鳳翔李茂貞來朝，大陳兵衛，獻妓女三十人，宴之內殿數日還藩」。據此，則呈獻皇上之家妓，未必一定能成爲敎坊樂妓，根據史籍所傳，亦有遣送返鄉或仍囘原主爲家妓者。

關於樂妓出身，除上述者外，亦有特殊情形，如樂府雜錄之歌條文『貞元中有甲順，曾爲宮中御史娘子」，文中之御史娘子似與張紅紅之紀曲娘子用法相同，係在宮中負責書寫工作之一種宮官故與其說爲官賤民，勿寧說爲有官品及職掌者。

敎坊樂妓似係以未婚者爲主，惟根據『內人准許與其親屬中之姑（丈夫之姊妹）會面』一語推察，似亦有丈夫者；但其值得注意者，不論其已婚未婚，均須與外部斷絕交際也。

（二）解放：

敎坊樂妓，無法依其自由意志，改變境遇；惟因其職業性質及活動年齡均有限度，故亦不致於終身留籍敎坊。彼等轉籍較顯著者，則爲恩免歸家及贈賜臣屬爲家妓兩種。按官賤民之解放，唐朝以前，已有此種情形（註四九）。唐會要卷三三『武德九年八月十八日詔，王者內職，取象天官。上備列宿之序，下供掃除之役。肇自古昔，具有節文，末代奢淫，搜算無度。朕顧省，宮掖其數實多，憫茲深閉久離親族，一時減省，各從娶聘。自是中宮前後所出，計三千餘人」（註五〇）。按唐朝解散宮女之例甚多，文中之武德帝因憐憫宮女久離親族而解散者；此外唐朝中葉以後，爲財政整頓關係，亦曾舉行大規模之淘汰冗官。舊唐書『寶曆二年十二月庚申，詔……內庭宮人非職掌者放三千人，任從所適。……敎

坊樂官，翰林侍詔技術官並總監諸色掌內冗員者共一千二百七十人，竝宜停廢。……別詔……今年以來諸道所進音聲女人，各賜束帛放還。』爲其一例。即教坊樂妓與掖庭宮女同時解散之例，又唐會要卷三『貞元二十一年三月，出後宮人三百人。其月又出後宮及教坊妓女六百人。聽其親戚於九僊門，百姓莫不叫呼大善』。（註五一）更爲其典型之一例（註五二）。所謂解散後之樂妓，任其意志一語，實係在返回親族處原則下，回家後准許其出嫁之意。又宮女、樂妓解放時，其一旦獲得自由，通常由其親族往接，上文中之聽其親戚於九僊門一語，即爲一例。同書同卷之『開成三年二月，文宗以幸出宮人劉好奴等五百餘人，送兩街寺觀，任歸親戚』。又舊唐書卷一七下文宗本紀之『開成三年六月辛酉，出宮人四百八十，送兩街寺觀，安置』。此即說明宮人送往兩街（街名不詳）之佛寺道觀，再由此放還歸家，此固係宮女之例，敎坊樂妓諒亦相同。

關於敎坊樂妓因恩賞臣屬而脫離敎坊者，如舊唐書卷一三三李晟傳『（興元元年七月）是月御殿大赦。贈晟文欽太子太保，母王氏贈代國夫人。賜永崇里第及涇陽上田，延平門之林園，女樂八人』。與同書卷一〇六李甫傳『林甫京城邸第田園，水磑利盡。上腴城東有薛王別野林亭幽邃，甲於都邑，特以賜之。及女樂二部，天下珍玩，前後賜與不可勝紀。宰相用事之盛，開元以來未有其此。』即係好例。所謂女樂，似係包括掖庭之宮女與敎坊之樂妓，又敎坊樂妓歸屬個人所有者。如上述樂府雜錄中之開元中葉之內人許和子，此外同書所載『開元末選入宮，即以永新名之。籍宜春院。……永新爲一士人所得。韋青避地廣陵。日夜憑欄於上河之上。忽聞舟中奏水調者。曰此永新歌也。乃登舟

各說：第二章　敎　坊

二六九

與永新對泣久之。青始亦晦其事，後士人卒，與其母之京師。竟歿於風塵，及卒謂其母曰，阿母錢樹

子倒矣。』說及該女以教坊內人身份，蒙玄宗帝恩寵，以後歸屬一廣陵士人（廣陵即江蘇省之江都縣

），士人死後，返京都（長安）歿於風塵（或死於安祿山之亂）。文中對於該女究係下嫁士人或係家

妓，未見叙明，依其舟中歌唱情形觀之，似係樂妓也。總之解放後之教坊樂妓，與宮女相若，其境遇

反而低落，因其成為家妓後，或被轉賣或被轉贈，均將使其地位低落，至於上述之張紅紅情形，則係

特殊。按教坊樂妓，其在官賤民中受有特殊優遇，其與家妓間（家伎係私賤民）更地位懸殊也。

（三）教坊之非公開與特殊習俗：

夾城之任務：

衆所週知，教坊係宮廷專屬，故在宮城，大明宮，興慶宮等諸殿樓舉辦百官賜宴或曲江之宴等，由

於教坊出場予部份上流階級獲得充分享受教坊樂之機會，至於大多數之國民則僅能從遠方窺視。如唐

朝賀駢之劇談錄中所述曲江之宴『都人遊賞盛于中和，上巳節。即賜宴臣僚，會于山亭，賜太常、教坊

樂。池備綵舟，唯宰相，三使，北省官，翰林學士登焉。傾動皇州以為盛觀』。此即說明宴會之盛觀

，雖喧嚷世間，但實際享受者僅有宰相以下等少數官吏。按教坊樂人因經常在長安各處演戲，故多數

樂妓，樂工若盛裝經過長安城內街坊前往上演場所，必將惹起長安市民耳目，但當時却無此種跡象者

，實如舊唐書卷三八地理志京師條文所載『自東內（大明宮）達南內（興慶宮），有夾城，複道經通

化門達南內。人主往來兩宮。人莫知之』。即大明宮與興慶宮間築有夾城（即夾在兩城牆壁間之夾道

）皇帝爲避免長安市民耳目而利用夾道往返者。又同書卷八玄宗本紀之開元二十年六月條『其月遣范安及於長安，廣花萼樓，築夾城至芙蓉園者。長安志卷九興慶宮條文『（開元）二十年築夾城，入芙蓉園。自大明宮，夾東羅城複經通化門觀以達此宮。次經春明，延喜門（註係延興門之誤）至曲江芙蓉園。而外人不之知也』。據此，則夾城係由大明宮沿羅城東行，由東北角南下，經通化門沿東羅城至興慶坊，更由興慶宮東南角外之春明門沿東羅城南下，經延喜門，至長安東南隅之曲江，亦郎係沿長安羅城內側所築之城壁，其經路僅在延興、春明、通化等三門與橫街交叉處設有大門，若將此門閉鎖，則夾城與外界完全隔離，故在此城壁內通行，而大明宮，興慶宮及曲江間之市民無法獲知；又大明宮之西南角與宮城之東北角互相連接，若經由宮城外北側之西內苑，則可秘密往返於兩宮之間，故大明宮、興慶宮、曲江間連結之秘密道路可通至宮城內。此亦郎梨園，宜春院，左右教坊，雲韶院等樂妓能採用上述夾城往返於宴會場所，而不爲一般市民發現之原因也。

　按教坊樂妓係皇帝側近人員，賜宴時恒輒列席，故教坊幾與外界隔絕，此與同持有樂伎在宮廷服務之官賤民中之太常寺樂工情形迥異。後者雖落籍太常寺，但僅在每年數次輪值時上京住太常寺，不輪值時，則返鄉過普通平民生活，而敎坊樂妓性質，却與民間官私妓館之樂妓相類似。北里志所載著名之平康坊三曲之妓館，與外部隔絕，形成特殊社會，如同書所載『諸女自幼丐有，或備其下里貧家。常

有不調之徒。潛爲漁獵。亦有良家子爲其家聘之。以轉求厚路。誤陷其中，則無以自脫」。此即一旦投身其間，無法自由脫離。然後能出於里。又同書『諸妓以出里爲難。每南街保唐寺有講席，多以月之八日相率聽焉，皆納其假母一緡，然後能出於里。其於他處，必因人而游。或約人與同行。則爲下婢，納資於假母云云』。此亦說明外出之困難，縱使每月一次赴保唐寺聽法談，必須向假母（鴇母）繳納一緡錢幣（詳述第四章），民間妓館尚且如此，何況教坊，尤其是深居宮中之宜春院之內人，似當更不自由。關於內人准許定期會見親族及內人家在教坊賜食之事，一方面固爲優待，另方面當亦更較樂妓束縛而失自由也。

香火兄弟：

關於樂妓與外界之關係，敎坊記亦載有特殊之習俗，如『坊中諸女，以氣類相似，約爲香火兄弟。每多至十四五人，少不下八九輩』。文中之香火兄弟即係焚香結盟宣誓之謂。目前中國夫婦結婚時多用此法，按此種情形，早見於南北朝迄唐朝期間。舊唐書卷一一一高適傳『監軍李大宜與將士約爲香火。使倡婦彈箜篌琵琶，以相娛樂。樗蒲飲酒不恤軍務。』即係一例，教坊記所載之三條紀事，如次。

(1)有兒郎聘之者，輒被以婦人稱呼。即所聘者，兄見呼爲新婦，弟見呼爲嫂也。

(2)兒郎有任官僚者，官僚與內人對，同日垂到內門，車馬相逢，或褰車簾呼阿嫂，若新婦者，同黨未達，殊爲怪異。問被呼者笑而不答。

(3)兒郎既聘一女。其香火兄弟多相奔。云學突厥法。又云我兄弟相憐愛，欲得嘗其婦也。主者知

亦不妒。他香火即不通。

以上三條中所述敎坊樂妓，固係擔任宮廷燕樂之責，而亦應兒郎之邀請者。所謂兒郎，顧名思義

，當係指靑年之意，此等靑年當係具有相當高級身份人員之子弟或任職官吏者。按敎坊除所屬樂官樂

工外，原禁止男性人員進入，是則樂妓之應兒郎邀請，似亦爲公開之祕密乎？

依據第一條所述，兒郎邀請樂妓時，輒被樂妓以婦人稱呼之，若被邀樂妓爲香火兄弟中之長者，

該兒郎被稱爲新婦，若係幼者，則稱爲嫂。按兒郎之被婦女稱呼者，似亦有理由，因敎坊係男子禁止

進入之處，故兩者相會當亦係祕密之事，或因此而將兒郎僞稱爲婦人之稱呼者。

其次爲第二條，兒郎等任職官吏，其與內人等相對時，若渠等於抵達敎坊內門，與內人等相遇，

若內人中之一人，隔車簾誤將新婦呼爲阿嫂（係指兒郎），而爲其他內人發覺查詢係誰所呼，則誤呼

者僅笑而不答。

第三條，兒郎若先邀請樂妓一人，該樂妓之香火兄弟必隨伴同來；彼等稱此係倣效突厥之法，並

稱香火兄弟互相憐愛，縱使大家戲謔兒郎，被邀者亦不妒嫉；但其他香火兄弟，則絕對禁止與此兒郎

交往也。至於文中之所謂『突厥法』管見所及，鑑於香火兄弟之舉，並非突厥族之習慣。惟根據唐史

漫抄四長安歌妓篇所載，突厥之啓民可汗之妃義成公子，於啓民死後改嫁啓民之子始畢，後又相繼改

嫁始畢之弟處羅，處羅之弟頡利，此種一婦嫁兄弟多人當係突厥習慣；依此推測，香火兄弟中之一人

，被兒郎邀聘時，其餘兄弟競相赴邀，而被邀者亦不妒嫉，此或係指突厥之法者，觀諸目前藝妓間相

互爭奪客席情形，怎不令人驚訝（註五三）。

如上所述，教坊樂妓與外間兒郎，尤其與有官位兒郎相逢（如「官僚與內人對」），為公認制度，則教坊是否可解釋為官僚開放之意。根據作者見解，教坊必係宮廷直屬之妓樂教習機構，表面上雖與外部禁止交往，但實際情形，似係默認持有特權之官僚出入者。此從教坊之享樂機關性質上言，其風儀當亦無法絕對嚴格，此可從下述二項插話，予以傍證。

教坊記所載『蘇五奴妻張少娘，善歌舞。有邀迓者五奴輒隨之前。人欲得其速醉，多勸酒。五奴曰，但多與我錢。喫䭔子亦醉，不煩酒也。今呼覓妻者五奴，自蘇始』。說明蘇五奴係賴妻生活，常隨妻赴客席，該張少娘似亦係教坊樂妓，與夫同往赴宴一語，當可推斷設宴處非在教坊而為教坊外之宴席者。

又『筋斗裴承妹大娘善歌。兄以配竿木侯氏，又與長入趙解愁私通。侯氏有疾，因欲藥殺之。王輔國、鄭衛山與解愁相知。又是侯鄉里。密謂薛忠王琰曰「為我語侯大兄。晚間有人送粥，慎莫喫」。及期果送粥者。遂不食。其夜裴大娘引解愁殺其夫。衛山願擎土袋。燈既滅。衛山乃以土袋置侯身上，不壓口鼻，餘黨不之覺也。比明侯氏不死。有司以聞。上令范及安窮究其事。於是趙解愁等皆決一百，衆皆不知侯氏不掩口鼻而不死也。或言土袋綻裂，故活。是以諸女戲相謂曰，自今後，縫壓壻土袋當加意。夾縫縫之，更勿令開綻也」，此即教坊散樂家裴承恩之妹裴大娘係教坊樂妓，私通散樂家趙解愁，共欲謀殺親夫侯氏，事敗後課罰杖刑一百，由此，可見樂妓風儀紊亂之一斑矣（註五四）。

特殊用語：

教坊因非公開開放故形成特殊世界，與今日花街相同，通用獨特用語（隱語）。繼上述教坊記文中

之『凡樓下兩院進雜婦女……內妓歌則黃幡綽贊揚之，兩院人歌則幡綽輒訾詬之』一語，爲『有肥大

長者，即呼爲屈突于阿姑。貌稍胡者，即云唐太賓阿妹。隨類名之。標弄百端。諸家散樂，呼天子爲

崖公。以歡喜爲蜆斗。以每日長在至尊左右爲長入』。文中之屈突于阿姑，及康太賓阿妹，若與黃幡

綽訾詬兩院樂妓歌唱之事聯貫一起，則黃幡綽似係將兩院樂妓之有異狀者，賦予渾名，惟是否常用則

不詳，至於屈突于阿姑之屈突，係北魏某一部落之姓。如魏書卷一一三官氏志『神元皇帝時，餘部諸

姓內入者』、『尸（係屈字之誤）突氏後改爲屈氏』，屈突氏族中之屈突通曾於唐太宗時官任左光祿

大夫之職，按屈突族原居玄朔，後遷昌黎，似係鮮卑族或氏族或羌族出身「于」亦係姓，屈突于大姑

則爲「肥大長」者之渾名；大阿姑似係中年胖婦之稱呼。中國素以柳腰歌頌美人，而以胖女作爲醜婦

，亦或爲黃幡綽惡言傷人之理由也。

其次關於「康太賓阿妹」，「康」係西域康國出身人員之姓，按唐朝姓康者甚多，尤以康國出身

之康崑崙，係琵琶名手，名噪一時，又有康老胡雛之歌手者(註五五)。至於風靡唐朝之西域舞中，康國

伎之胡旋舞，成爲白居易詩中著名之胡舞(註五六)，康國伎更編入唐朝十部伎，故以康國之姓稱爲酷俏

胡人妓女之渾名者，又太賓之賓，或係賓客之意，也可能係嬪字之簡稱，阿妹測爲年輕樂妓之意，故

「康太賓阿妹」之渾名，當含有善意。

關於散樂家間慣用之崖公，蜆斗及長入三語，稱天子爲崖公，歡喜爲蜆斗，其理不明，至於長入（註五七）顧名思義，即係最受恩寵之意。如敎坊記『筋斗裴承恩妹大娘善歌，兄以配竿木侯氏，又與長入趙解愁私通』及羯鼓錄黃幡綽條文之『適方恩之長入供奉已五十日暫一日出外，不可不放他東西過往』，按筋斗與竿木均係散樂家之一種，均爲男子，樂妓裴大娘私通之長入趙解愁亦係男子，三者均係敎坊之樂工。（註五八）關於「長入」一語，唐朝末葉，用於類似敎坊梨園之宣徽院，（註五九宋朝宮廷之樂人亦有此名（註六〇）恐均係發源於唐朝敎坊之用語者。

此種特殊社會所產生之特殊用語，如稱賴妻維生者爲「五奴」，此係樂妓張少娘之夫蘇五奴所產生者。平康里之妓館，因係民間經營，其特殊用語當較更多。又北里志中稱樂妓之養母爲爆炭，樂妓之情夫爲廟客，但此種特殊用語，欲究其精確由來，則較困難。

第四項　樂　工

（一）敎坊樂工之性格：

敎坊組成之第三要素爲樂工，即係男性樂人。對於樂工性格，由於敎坊組織缺乏精確史料，故難於推究。按敎坊長官之敎坊使係男性樂官，而樂工則爲敎坊下層構成之成員，其如優娼，散樂等名義，更較樂官廣泛爲人所知。樂工本係太常寺官賤民之一種，除敎坊樂工以外，太常寺直屬之多數樂工，參與唐室宮廷音樂；從制度上觀察，樂工之大本營爲太常寺，敎坊僅爲一分支店之性質。關於敎坊

樂工與太常寺樂工共通之處，已在第一章內詳述，本項僅就教坊樂工特殊之點提出討論。

(1) 教坊樂工之由來：

關於教坊樂工之由來，舊唐書卷四三，職官志說明內教坊部份『武德以來置於禁中，以按習雅樂，以中官一人充使。』據此，卽開元二年，成立左右教坊以前，禁中之內教坊似係雅樂教習之所，如附說所述，則似非一定爲中國古來祭祀之雅樂者。關於開元以後之教坊內俗樂樂工之由來，如新唐書卷四八百官志三之太常寺太常樂條所載『（前略）開元二年又置內教坊於蓬萊宮側，有音聲博士，第一曹博士，第二曹博士，京都置左右教坊，掌俳優雜伎，自是不隸太常，以中官爲教坊使（註略）』。又資治通鑑卷二一一開元二年正月己卯條，潤飾爲『舊制，雅俗之樂皆隸太常。上精曉音律。以太常禮樂之司，不應典倡優雜伎，乃更置左右教坊，以教俗樂』。此卽開元二年以前，所有雅樂與俗樂，均隸太常寺太樂署管轄，但在開元二年成立左右教坊。卽按管原屬太常寺之倡優雜伎亦卽散樂。其理由則爲倡優雜伎不應敢與雅樂在太常寺共同教習故也。通典卷一四六散樂條亦有『元宗以其非正聲，置教坊於禁中，以處之。』之說法（註六一）究其真實原因，似係因唐初以來，胡樂俗樂尤若旭日上升之勢盛極一時，因此特設左右教坊接管。而移管者，並非僅限於倡優雜伎，而係全部俗樂，亦非僅爲倡優雜伎之徒，而係多數之教坊樂工。按新設蓬萊宮側（大明宮）之內教坊，亦由雅樂教習之府而轉變爲教習俗樂之處，以後改爲伎內教坊至元和十四年與左右教坊合併。新唐書卷二二禮樂志『玄宗爲平王，有散樂一部。……及卽位，命寧王主藩

各說：第二章　教　坊

二七七

邸樂以充太常，分兩朋以角優劣。置內教坊於蓬萊宮側，居新聲、散樂、倡優之伎云云（註六二）

，即係旁證（註六三）。所謂新聲，係指唐朝中葉融合胡樂、俗樂之新俗樂，由多數樂工與樂妓擔任

演奏。按左右教坊創設時，大部份樂工似係來自太常寺；但教坊樂工之出身，亦有其他多種機會

，如樂府雜錄之拍板條所載『古樂工，都計五千餘人，內一千五百人俗樂係梨園新院，於此旋抽

入教坊。』即為一例。考諸本文第一章所述，唐朝中葉至末葉間，曾將太常寺內梨園新院樂工一

千五百人中一部份移往教坊，此或為玄宗帝以後梨園衰微所造成之結果。

此種由於制度上之變化而大規模編入教坊樂工之情形以外，經常亦有個人增減情事，此節內未予

深究。

(2)人員數量：

上述編入教坊樂工之人數，究有若干？其在當時從事音藝工作之總數中，究佔多大比例？當為研

究教坊樂工性格之首先必須瞭解之問題。北宋陳暘樂書卷一八八教坊條所載『唐全盛時，內外教

坊近及二千員。梨園三百員，宜春、雲韶諸院及掖庭之伎，不闕其數。太常樂工動萬餘戶。』即

係良好之說明史料。文中之所謂梨園三百員，似係為根據唐朝記錄所言（註六四），此外除宜春院及雲

韶院外內外教坊二千員一語，從數字看，似與其他史料所載『太常樂工萬餘戶』出入很大；惟本

文內所謂二千員，似未包括宜春院人（內人）與雲韶院人（宮人）及掬彈家，雜婦女等在內。後

者雖為數較少，根據教坊記所載內人家數十家（內人家為內人之一部份）推定，樂妓總數亦將有

一千人左右，故推定兩院樂妓與敎坊樂工人數共約三千人左右（註六五）。

關於太常樂工人數，第一章所載『唐初太常寺樂工總數一萬五千人，玄宗帝盛時達二、三萬人，唐末減少至五千人』，此數與陳暘樂書所記玄宗時內外敎坊二千員（連同兩院樂妓共約三千人）之數相差極爲懸殊。雖然敎坊僅接管太常寺太樂署之俗樂，但太常寺所轄之雅樂、散樂（包括二部伎及十部伎之燕饗樂等）加上鼓吹署之樂工等，似亦無二、三萬之數，茲分別究明於次：

① 按太常寺樂工雖分爲太常音聲人及樂工兩種，但細別之爲太常音聲人、雜戶、工樂、官戶、官奴婢五種官賤民。其中以太常音聲人階級最高，與普通平民相同，在州縣設有戶籍（雜戶亦同），准許與平民通婚（其他四種禁止通婚）。工樂（工戶與樂戶〔樂工〕）在州縣無戶籍，入籍太常，僅能在同種通婚，但其與太常音聲人雖身份差異，惟同樣係散居州縣輪班上京至太常寺值勤，以樂技貢獻皇庭之點却相同。關於太常樂工與敎坊妓女參加宴饗演戲之史料，如唐朝康駢之劇談錄卷下曲江宴之『上巳節，賜宴臣僚。京兆府大陳筵席，長安、萬年兩縣以雄盛相較，錦繡珍玩無所不施。百辟會山亭，恩賜太常及敎坊聲樂。池中備綵舟數隻云云』及新唐書卷一三四韋堅傳所載『船次樓下，堅跪取諸郡輕貨，上於帝（玄宗），以給貴戚。近臣上百牙盤食，府縣敎坊音樂迭進云云』。文中之「太常」及「府縣」同係太常樂工。所述饗宴，似非雅樂，所謂府縣，太常之音樂，當係俗樂，散樂之類。唐朝鄭處海之明皇雜錄卷上『每賜宴設酺會，則上御勤政樓……府縣敎坊大陳山車、旱船、尋橦、定索、丸劍、角抵、戲馬、鬪鷄……』卽

各說：第二章　敎　坊

二七九

為明證。按教坊於開元二年成立後，接管太常寺所屬之散樂、俗樂，以後又仍轄太常寺，其數為二、三萬以上。蓋教坊接管之樂工與太常寺樂妓相同，居住教坊教習，而太常寺樂工則分別輪流到太常寺值勤者，故太常樂工二、三萬之數係指散居全國各地樂工之總數，若其總數為二萬人（註六六）。太常音聲人及樂工分三批值勤，每次為七千人，若分六次輪值，則每批輪值樂工，約為三千餘人，若此，則教坊樂工與樂妓之推定總數約三千餘人與太常寺樂工推定總數約二萬人，則並無多大懸殊並可認為此係推定之實數。

②教坊樂工及樂妓約三千人，與太常寺太樂署樂工約二萬人，其在數量質量上均係玄宗帝時所謂音聲人等全體之中柱。至於「梨園」僅有樂工三百人，宮女數百，人數雖少，但係玄宗帝所酷愛樂技精粹之聚集之所。教坊與梨園內擔任樂技之宮女為數當亦在一千以上，陳暘樂書之「宜春，雲韶諸院及掖庭之伎不闕其數」中之掖庭即為此，故總計約有音聲人共三萬左右，各種文獻之號稱數萬，當非誇張之數。至於教坊樂工人數上雖與太常樂工懸殊，但由於其從事俳優雜技之成就，及內人（樂妓）與散樂家（樂工）等關係，使教坊發揮其存在價值，教坊記者僅敘述樂妓及散樂家者，其理由亦在此。

關於宋朝教坊樂工人數若與唐朝比較，根據第三節『宋朝教坊變遷及組織』所述，北宋初期教坊，計有全十四色總數一七六人（內雜劇二四人）；南宋初紹與十四年之教坊，十七色計四二六人（內雜劇八〇人，參軍一二人）；乾道、淳熙年間之教習所，十四色三三七人（內雜劇六三人）

，同年天基聖節排當樂次時所顯示者爲十四色一五一人（內雜劇一五八人）。按宋朝教坊，業經整理，冗員少，故數字亦較唐朝教坊少，蓋唐時冗員過多，所謂中葉以後，大部份妓女解散之史記，卽係證據，至於宋朝教坊中雜劇人員很多，爲其特色，十幾色中，未曾依樂器分類者，僅雜劇、參軍、舞旋、三色，參軍爲雜劇之一種，均係唐朝散樂類原始的演劇，故宋朝教坊音樂之中心爲燕樂（唐朝俗樂之餘流），其最具有特色者爲雜劇，但後者與唐朝教坊之散樂有關，故南北宋教坊樂工，以雜劇在各色中佔多數，亦卽強烈暗示唐朝教坊之散樂家之意義。

(3) 身份：

　教坊樂工身份大致與太常樂工相同，教坊樂工雖似有若干獨特變化，其適用於教坊樂工之程度，因無詳細史料可資判明。

(二) 教坊樂工之種類：

　關於教坊樂妓之種類及組織，教坊記有曾予概述，但對教坊樂工部份卻無具體史料，茲綜合零星有關文獻，究察結果，與樂妓及樂官情形相異，並未發現有任何組織者。如通典散樂條『散樂非部位之聲，俳優歌舞雜奏』。卽係說明散樂尤若十部伎與兩部伎，無完整制度與組織之音樂，此或亦係證明專攻散樂之教坊樂工之沒有組織者，故本文內僅就樂工之性格與種類分別予以闡明之。

(1) 名稱：

　教坊樂工名稱達十餘種，茲分類說明如次：

①樂人、伶人、樂伎、音聲人（聲兒）。

②樂工、工人、工伎、坊工、伶工。

③樂官、伶官。

④俳優、倡優、優倡、優人、散樂、雜伎（女優）。

上述大部份之名稱，適用於太常寺樂工，惟太常樂工，另尚有特殊之太常音聲人、樂戶、太常雜戶、倡優雜戶等，所謂樂戶即樂工之戶之意，係指在州縣設戶而輪值太常寺之太常音聲人與樂工，並非指定住教坊樂工者。至於兩種雜戶，亦係同樣趣旨，從身份上看，雜戶為官賤民中僅次於太常音聲人之階級，係屬於太常寺而從事種種勞役者（註六七）。

上述名稱中，所最通常使用者為樂人及樂工（註六八）。兩者意義略同。樂工係對教坊全體樂工之稱呼，並包括俳優及散樂在內；惟樂人則係與音聲人而並未包括俳優、散樂在內者。表中第①類之樂伎（註六九）係由樂人乃至樂工轉變者，因其教坊樂工持有「技」能而稱為樂伎者。第②類之工人（註七〇）工伎（註七一）坊工（註七二）伶工等均係樂工轉變之名稱；其中工伎之「伎」，坊工之「坊」更係表示教坊樂工之特徵者。第③類樂官之稱呼，有時亦包括樂工在內。唐會要卷三四『長慶四年三月，賜教坊樂官綾絹三千五百疋。又賜錢一萬貫，以備行幸。樂官十三人，並賜紫衣魚袋』。

文中所述綾絹三千五百疋，錢一萬貫，下賜教坊樂官，當非僅指使，都知等少數樂官，而實包含有全體樂人；至於特將紫衣魚袋賜十三人樂官者，則似係指使，都知等樂官。又舊唐書卷十七上

敬宗本紀『長慶二年三月乙亥幸教坊，賜伶官綾絹三千五百匹』，則將樂官稱爲伶官者。至於第

④類中之五種名稱，則係以教坊樂工之技能而來，按散樂於唐朝以前稱爲百戲、雜戲、雜伎等，

其中採用爲樂工名稱者，僅「雜伎」一種，至於第①類中之「音聲人」稱爲「聲兒」係特定用語

，(註七三)如崔令欽教訪記中之『坊中呼太常人爲聲兒』，由於上述各種教坊樂工名稱之啓示，對

於樂工種類之辨別，及教坊樂工之內容，當已略有認識矣。

(2) 種類：

宋朝教坊全體樂工按照所用樂器類別分爲各種『執色』，各色設部頭與色長擔任監督指導之責。

但唐朝教坊却無此種制度，所謂『非部位之聲，俳優歌舞雜奏』；但在樂工技藝教習方面當無混

亂及貧弱現象，蓋當時雖無制度，但實際上仍各分擔職掌；依其類別概可分爲音聲人（樂人）、

散樂、俳優三種。

① 音聲人

教坊樂工中具有最顯著特徵且與其他易於區別者爲散樂及俳優，此外教坊內尙教習多種歌曲、

器樂曲及舞曲，其中舞曲係樂妓之專業(註七四)，歌曲亦係樂妓所擅長者(註七五)，樂器則係多數

樂工擔任。如樂府雜錄中樂器之名手，如琵琶之康崑崙、曹保、曹綱、裴興奴、曹運、米和等

；箜篌之李齊臬；笙之尉遲章、范漢恭、范寶師；笛之李謩；觱篥之尉遲青、王麻奴、黃白遷

、劉楚材、尙陸陸、史敬約；五絃之趙璧、馮李臬；方響之郭道源、吳繽；阮咸之張隱聲；羯

鼓之王花奴、王文舉等。其中大多數當係教坊樂工，例如劉楚材爲文宗帝時之坊工。（註七五）蓋樂器幾爲樂工之專業，此從宋朝教坊之執色，大部份爲樂器情形可以推想也。故以樂器爲中心，兼通教習歌曲之樂工，當可明確區分爲散樂及俳優，此種樂工，究應賦予何種稱謂？

按教坊樂工原係太常樂工之支流，關於太常樂工方面，如前述之新唐書百官志太樂署條所註『（唐改太樂爲樂正，有府三人，史六人，典事八人，掌固六人），文武二舞郎一百四十人，散樂二百八十二人，仗內散樂一千人，音聲人一萬二十七人』。此即開元二年以前之太常樂工，除文武二舞郎爲雅樂樂工外，其餘太常樂可分爲散樂、仗內散樂、及音聲人三種，其中仗內散樂雖用途稍異，然亦爲散樂之一種，故太常樂工，實際上僅有散樂及音聲人兩種。散樂係漢朝以來經南北朝至隋朝，日益興隆（註七六）。俳優則係唐朝中葉以後漸形發達（註七七）。同書太樂署條所載『散樂閏月人出資錢百六十，⋯⋯音聲人納資歲錢二千』。此即說明唐初太常樂工分爲雅樂、散樂及音聲人三種者。又唐會要卷三三散樂條之『神龍三年八月勅，太常樂鼓吹、散樂、音聲人竝是諸色供奉。乃祭祀陳設，嚴警鹵簿等用，須有矜恤，宜免征徭雜料』。即爲有力旁證。文中之所謂太常樂，係供祭祀陳設用之太常雅樂，鼓吹係鹵簿用樂『鼓吹署』之軍樂（註七八）。即爲有力旁證。

該四色，當時（中宗神龍年間，亦即開元二年以前）網羅太常寺之樂技，故與新唐書將太常寺之樂三分爲雅樂、散樂、音聲人，完全一致。所謂音聲人之稱謂，以後漸次普遍，並持有曖昧意義。新唐書卷二二禮樂志『唐之盛時，凡樂人、音聲人、太常雜戶子弟，隸太常及鼓吹署。皆番

上，總號音聲人至數萬人。」交通典卷一四六清樂條『昔唐虞迄三代，舞用國子。……漢魏以來皆以國賤隸爲之。唯雅舞尚選用良家子。國家每歲閱司農戶，容儀端正者歸太樂，與前代樂戶總名音聲人，歷代滋多有萬數。』此即用於太常寺樂工全體之總稱（註七九）。如上所述，音聲人之用語自唐朝中葉以後用於對教坊樂工。唐會要卷三四『大中六年十二月，右巡使許從地方州縣奏：「准四年八月宣約，教坊音聲人，於新授觀察，節度使處求乞。自今已後，許巡使府州縣等奏提獲。如是屬諸使，有牒送本管。」仍請宣付教坊司，爲遵守，依奏。」文中之「教坊音聲人」即爲一例。按太常樂工原係由地方州縣遴選，文中所述教坊樂人，亦係同樣准許從地方州縣選拔者，該音聲人當亦與教坊樂工同義，而包括散樂及俳優者，此從唐末大部份文獻中使用「教坊音聲人」之語（註八〇），可予證明也。該音聲人似亦係包括散樂、俳優，代表純音樂人之意義，蓋唐朝中葉以後，新俗樂（法曲）誕生後，風靡晚唐音樂界，另方面俳優散樂等類亦漸次隆盛。迨至唐末，從中唐以前之大面、撥頭、踏搖娘、參軍戲等原始性之演劇中出現「樊噲排君難戲」等體裁完整之演劇。傳至宋朝，進步爲雜劇，故原有之所謂散樂亦卽幻術曲藝之類，在宮廷內呈現頹衰之勢。總之唐末壓倒優勢之新俗樂、使散樂之風稍減，「音聲人」似亦成爲樂工之代名詞，蓋此從眾多之樂工名稱中選擇音聲人而成爲樂工中純音樂人（器樂家、聲樂家、舞樂家）之代表名詞者。

②散樂家：

教坊樂工中散樂之地位，及其與音聲人情形，已在前項詳盡闡述。按散樂家與音聲人兩者名稱，均始自唐初太常樂工時代。迨至唐末，音聲人在教坊樂工中占優勢。蓋散樂家之全盛時代，似爲玄宗時期，當時散樂樂工與內人均爲教坊之精華。教坊記對此報導甚多，根據教坊記所載，教坊內散樂家保有特別地位模樣，如曲藝幻術爲最特殊之技能，多係父子相傳、崖公、蜆斗、長入等散樂家特有之用語，即爲散樂家社會之一種特徵。又筋斗家裴承恩之妹私通散樂長入趙解愁，謀殺親夫侯氏受罰之事流爲逸語，使人對散樂技能之性質與散樂家間，產生一種荒唐氣氛之感。

以上所述爲散樂家之樂工之特異之處。樂伎種類，自周漢以來，爲數甚多，各伎均有專業，兼業困難，亦無宋朝教坊執色分類情形，僅對其中特別著名者稱爲某家，如教坊記所載之范漢女大娘子之竿木家，筋斗裴承恩等，但此並無制度化。

③俳優：

俳優原係散樂之一種，唐朝中葉以後，除單純之幻術曲藝外，產生大面、撥頭、踏搖娘、窟礧子等原始的所謂歌舞戲之演劇，並漸次發達，因此與散樂家區別而單獨存在。教坊記雖無有關俳優記述，惟樂府雜錄之俳優條所記『僖宗幸蜀時，戲中有劉眞者尤能。後乃隨駕入京，籍於教弄婆羅。』此即說明俳優落籍教坊。但有關俳優之組織及制度則未曾聞之。

④小兒：

教坊既網羅各種音藝，故必有小兒參與，此可由梨園之「小部」制度推見。宋朝張舜民之畫墁錄「建中，貞元間，藩鎮至京師，多於旗亭合樂。郭汾陽繼頭綵率千四，教坊梨園小兒所勞，各以千計。……」即係明證。宋朝教坊之隊舞有小兒隊及女弟子隊兩種（註八一）。唐朝教坊亦有前述「聖壽樂」之隊舞，惟係樂妓上演，小兒是否亦教習隊舞，則有疑義。惟「小兒」並非正式樂工，故在樂工之十數種名稱中未見有也（註八二）。

附說：內教坊之組織

本節係以設在長安之光宅、延政兩坊內之左右教坊為對象，研究唐代教坊之組織者。按唐代教坊，自武德年間創設宮禁內之「內教坊」開始，則天武后改為「雲韶府」，神龍年間又改稱為「教坊」，開元二年又新設左右教坊及蓬萊宮側之內教坊（後改稱仗內教坊），元和十四年，由於仗內教坊與左右教坊合併而成為新仗內教坊，迨至唐末衰微，其間數經變遷，此外東都洛陽明義坊內亦設有左右教坊，故欲研究唐朝教坊之組織，必須依其沿革變遷而探討諸教坊之內部組織。惟因史料缺乏，故本節僅就長安之左右教坊為對象而予以簡明敍述者；況長安之左右教坊在唐朝教坊中持有最重要之意義。此外如洛陽之左右教坊則無史料可資參證，又武德之內教坊及開元之內教坊尚有部份史料，仗內教坊亦可根據其與左右教坊之關係類推，故特就有關內教坊之組織，予以附帶說明，以補足本節論述之不足。關於武德內教坊，根據舊唐書卷四二職官志內教坊項所載『武德以來置於禁中，以按習雅樂

，以中官一人充使。則天改爲雲韶府，神龍復爲教坊」。說明教坊於創設時卽設有教坊使，內教坊係

內教之坊，爲教授宮女習樂而設。又舊唐書習藝館『本名內文學館，選宮人有儒學者，一人爲學士，

教習宮人。則天改爲習藝館，又改爲翰林內教坊。以事在禁中故也。」證明內教坊與宮女關係之密切

也。此外新唐書卷四七百官志『宮教博士二人從九品下，掌教習宮人書算衆藝』及其所註『初內文學

館隸中書省，以儒學者一人爲學士，掌教宮人。武后如意元年改曰習藝館，又改萬（翰字之誤）林內

教坊，尋復舊。其內教博士十八人，經學五人，史子集綴文三人，楷書二人，莊老、太一、篆書、律

令、吟咏、飛白、書、弄碁各一人。開元末館廢，以內教博士以下隸內侍省，中官爲之」。據此，則

內文學館係宮人教習學問之機構，初屬中書省，選儒學者一人爲學士，掌教宮人初改稱習藝館，繼改

稱翰林內教坊，又恢復習藝館，設內教博士等卅六人，擔任教授宮女學問之職。內教坊之設施，與習

藝館略同，所異者，內教坊爲宮女教習音樂之府，而習藝館則係宮女學習學問之所，舊唐志將兩者併

記於中書省條文內。又唐會要卷三四『如意元年五月二十八日，內教坊改爲雲韶府，內文學館、教坊

，武德以來置本禁門內。」載有兩者類似之語，按內教坊不僅設有教坊使，似亦設有教坊博士以下之指

導官者，武德內教坊似亦任命宦官爲教坊使及若干指導官爲教育宮人之主體，該等指導官當有稱爲博

士者，此可從開元內教坊資料中推定之。惟在則天武后如意元年，內教坊改稱雲韶府，繼又復稱教坊

，在此期間有關教坊組織情形及內容上如何變化，則無法究明。按新唐志記載內文學館初僅設學士一

人擔任指導，則天武后時改稱習藝館或翰林內教坊，設置內教博士以下指導官，內教坊或亦相同，武

德中設使一人，於則天武后時改稱以後，增設博士等指導官者。

開元二年設置右右教坊，同時亦在蓬萊宮側新設內教坊，迨開元末期，習藝館廢止，內教博士以

下諸官，併入內侍省。蓋宮城內之武德內教坊於玄宗帝時廢止，而代以新設蓬萊宮側之內教坊者（註八三）

，習藝館併入內侍省後，內教坊都發展爲新的內教坊及左右教坊則係事實。根據上述，因新內教坊爲

俗樂、散樂、俳優類之教習府，故武德內教坊似爲雅樂教習府。

關於開元內教坊之組織，新唐書百官志太樂署教坊條所載，『開元二年又置內教坊於蓬萊宮側，

有音聲博士，第一曹博士，第二曹博士（京都左右教坊云云）』。按舊內教坊及新的左右教坊均任命

中官爲教坊使，則新內教坊亦必設有教坊使右文內予以省略，故文內之三種博士，似係沿襲舊內教

坊者；此外根據習藝館之組織與武德內教坊相同，推定其設有內教博士者。三種博士中音聲博士因其

係獨立之音樂教習府而產生者，其餘第一曹，第二曹，則係兩種博士名稱，故受教之宮女方面將亦因

教授博士之不同想像其分有類別者。

其次爲補足新唐志傳記之不足，但引用唐會要卷三四雜錄所載『（開元）二十三年勅，內教坊博

士及弟子，須用長教者，聽用資錢，陪其所留人數，本司量定申者爲簿音聲內教坊博士，及曹第一第

二博士房，悉免雜徭。本司不得驅使。又音聲人得五品以上勳、依令應除簿者，非因征討得勳，不在

除簿之列』。文中之「弟子須留長教者」及「音聲人」係指太常寺樂工，已如第一章內詳述。惟會要

內所載『內教坊博士及弟子，須留長教者，聽用資錢』與新唐書卷四八百官志太常寺太樂署條所載「

內教博士及弟子長教者，給資錢而留之」前者稱內教博士，後者爲內教博士，何者正確，頗有疑問。鑑於會要內『音聲內教坊博士』稱謂，似係混合音聲博士與內教坊博士所書若此則內教坊博士之存在當無疑問也，而會要所載文首『內教坊博士及弟子』中之內教坊博士亦係音聲、第一、第二曹三種博士之總稱。至於音聲博士，或係對音聲人樂人之汎稱及太常音聲人者。

關於此等博士之待遇，茲就唐會要所記者略述一、二如次：

第一：內教坊博士及太常樂工之弟子，留居本司，長期接受教習者，發給資錢，按太常寺樂工係輪流在太常寺值勤，其中有停止休假而長期在太常寺服勤者，即可享受本項所述待遇，此亦適用於內教坊博士。

第二：四種博士均免雜徭，蓋太常寺樂工，皆免激賦稅，博士尤以內教坊博士當有同樣權利，至於文中「本司不得驅使」此本司當係指內教坊或太常寺而言，惟內教坊不能驅使博士，似與常理不合是則或指太常寺，蓋因太常寺爲唐朝音樂制度之中心，一手掌理音樂之政治及經濟方面事務故也。

左右教坊之組織與開元內教坊之組織迥異。按開元內教坊係繼承宮人教習府之武德內教坊之傳統，似僅設博士教授宮人者，但左右教坊擁有樂妓與樂工兩種，及大規模之俗樂、散樂、俳優，故樂官方面除教坊使、副使外尚有樂人出身之都知等。左右教坊設於城外，實際上亦常與外部接觸；內教坊則設於離宮內。上述之宮廷宴饗時其服務之舞樂人，除教坊之樂妓、樂工、太常寺之樂工、皇帝梨園弟子

外，尚有多數宮女，該宮女似係來自內敎坊蓋內敎坊僅有宮女而似未配屬樂工及俳優也。敎授宮人書

算衆藝者爲內侍省掖廷局之宮敎博士在掖廷宮授業者(註八四)，諸藝中僅樂舞係在內敎坊敎習，故唐朝

樂舞，在各種文化中特別發達隆盛者當無疑義。

關於開元內敎坊改成仗內敎坊又與左右敎坊合併。至在光宅坊之左敎坊設立新的仗內敎坊，其間

敎坊變遷內容，根據元和十四年以後有關敎坊文獻，並從有關宋朝敎坊組織方面推測，仗內敎坊似係

繼承關元左右敎坊之制度，「敎坊使」即爲其中一例。惟仗內敎坊樂官中，或亦有其新設者，如設置

「都知」，此在左右敎坊內未會聞及，但兩者均以樂官、樂妓、樂工三者爲組織之骨幹。至於三敎坊

之合併，此固由於敎坊縮小所獲結果，尤以內敎坊之女樂因與左右敎坊重複，而失却其存在意義。又

唐末由於都市庶民生活提高，宮廷祭事年節，漸呈一般市民開放傾向，由於大勢所趨，內敎坊之併入

左右敎坊者，更屬當然。仗內敎坊以後之敎坊，漸次開放結果，似更使敎坊喪失其原來之特質。

綜上所述，唐朝敎坊（左右敎坊）係由樂官樂妓及樂工組成，尤以樂妓中之內人及樂工中之俳優

雜伎占重要地位，在此等組織中，樂妓及樂工因持有樂舞等特殊技能蒙天子特別恩寵，身份上成爲宮

廷直屬之一種官賤民，集居於禁中或禁中附近之特定場所，和外界沒有接觸而形成一種特殊社會，此

亦卽敎坊最顯著之特色、按唐朝宮廷音樂主要敎習機關爲敎坊、梨園及太常寺三者，敎坊之樂工係來

自太常寺之樂工，樂妓則由宮女中選拔，故太常寺可稱爲敎坊之母體，梨園則係集太常寺與敎坊之精

粹而成，所謂玄宗皇帝之祕藏兒。從組織上看，太常寺組織完備最具規模，敎坊次之，梨園則在圈外

。但就唐代宮廷音樂實質言，其中最活躍及最發揮特色者，則係敎坊。故敎坊樂亦即唐代俗樂之主體者，實非誇言。

本章主要係就敎坊人事組織着眼，欲究明敎坊全貌，則對敎習之舞曲，亦必須作具體調查，此固爲探究敎坊本質之方法之一，亦可究明敎坊音樂之眞髓也，詳細情形參照樂曲篇。至於有關敎坊實質活動狀況以及從事樂曲敎習，上演之敎坊樂妓與樂人之動向，則在樂人篇內有詳盡敍述。

第三節　宋朝敎坊之變遷及組織

第一項　宋朝敎坊之變遷

研究唐朝敎坊組織，首感困難者爲史料不全，業經再三陳述，僅憑敎坊記與其他零星片斷文獻，欲期究明全貌，實不可能。關於繼承唐制之宋朝敎坊，縱亦貧乏，但知其史料大綱，此種知識有助於唐代敎坊組織之研究，故在前（第二）節論述中，經常引用宋朝敎坊而收相當效果，此亦或爲讀者所公認者，茲特綜合論述於次：

（一）五代：

研究宋代敎坊之構成，必先瞭解其變遷大綱。此與前節（第二節）唐代敎坊情形相同，惟唐時係以官制變遷與其所在地之移動爲重要問題，而宋代則以所屬關係更較所在地問題重要。

宋史卷一四二樂志17教坊條所載『教坊，自唐武德以來，置署在禁門內。開元後其人寖多。凡祭祀大朝會則用太常雅樂，歲時宴饗則用教坊諸部樂。前代有宴樂、清樂、散樂。本隸太常，後稍歸教坊，有立坐二部。』宋初循舊制置教坊，凡四部云云』。此即說明宋初教坊係循舊制之意；所謂舊制，當指發源於唐朝者，故宋代教坊直接係繼承五代。關於五代教坊情形，第一節內未予提及，茲特補述要點藉供參考。

五代教坊內容，目前尚無完整史料，有關其繼承唐朝教坊情形及其爾後變遷，均屬不詳。惟根據資治通鑑卷二七〇後梁紀，均王貞明五年三月戊子條所載『蜀主奢縱無度，……所費不可勝紀。仗內教坊使嚴旭，強取士民女子，內宮中，或得厚賂而免之。以是累遷至蓬州刺史云云。』說明前蜀宮室係繼承唐末之仗內教坊。又新五代史卷三七伶官傳『教坊使陳俊，內園裁接使儲德源之力也。願乞二州以報此兩人。莊宗皆許云云。』判明後唐莊宗帝之教坊設置有教坊使。又同書卷五五崔稅傳（註八五）敍述後晉太祖樂事者為『然禮樂久廢，而製作簡繆。又繼以龜茲部霓裳法曲參亂雅音。其樂工舞郎多教坊伶人、百工、商賈、州縣避役之人，又無老師良工教習云云』，後晉時確有教坊存在。總之，五代期間，兵荒馬亂，王室更替，但教坊之制，似仍相繼存在，究其組織，唐末仗內教坊之漸次崩壞，似亦出於無奈。宋志所記之『循舊制』苑若繼承唐制，並亦可稱為直接繼承五代教坊者。

（二）北宋：

宋初教坊開設情形，宋史樂志前引續文所載『宋初，循舊制置教坊，凡四部。其後平荊南得樂工

三十二人，平西川得一百三十九人，平江南得十六人，平太原得十九人，徐藩臣所貢者八十三人，又

太宗藩邸有七十一人，由是四方執藝之精者，在籍中）。根據宋史本紀，太祖平荊南係乾德元年二月

，征歷西川為乾德三年正月，定江南為開寶八年，陷太原則係太宗之太平興國四年，如上文所述，宋

初首先設置教坊，其後由荊南等各地方召集散居各地樂工充實人員，故推測教坊設置時間，當在乾德

元年二月以前。又宋朝李燾之續資治通鑑長編卷二『建隆二年春正月丙申朔，御崇元殿受朝賀。上服

袞冕，設宮縣仗衛如儀。退羣臣詣皇太后門奉賀。上常服御廣德殿。羣臣上壽用教坊樂』。此即太祖

即位之翌年（建隆二年）正月一日朝賀時，已使用教坊音樂。按宋朝教坊係由六樂官，四部及執色所

組成，根據宋志所載『宋初循舊制置教坊，凡四部』則係繼承五代教坊之制。惟建隆二年雖似已設有

教坊，惟其設備是否完善，則無法斷言也。

　如上所述，宋朝教坊雖早已設置，爾後隨皇業發展，統一天下，又從荊南、西川、江南、江西、

太原及各地諸藩臣處召集許多樂人，逐漸予以充實。關於教坊隸屬關係，如第一章所述。唐朝左右教

坊創設時即與太常寺無關，從太常寺脫離獨立者，唐末與仗內教坊合併時似亦如此，惟宋志教坊條所

載為：『教坊本隸宣徽院（有使、副使、判官、都色長、色長、高班大小都知。天聖五年以內侍二人為

鈐轄）。』則宋朝教坊，初係隸屬宣徽院，又宋史卷一六二職官志『宣徽南院使、北院使，掌總領內諸

司及三班內侍之籍，郊祀、朝會、宴饗、供帳之儀應，內外進奉悉檢視其名物。』則宣徽院係掌管宮

室內一切事務，由大臣（部長）級者擔任長官。又上文續載之『分掌四案，一曰兵案，二曰騎案，三

日食案（掌春秋及聖節大宴……教坊伶人歲給衣帶……）」，宣徽院亦掌管給與敎坊伶人之每年衣帶者，此爲其職掌之一部（註八六）。敎坊隸屬宣徽院之時間則不詳，惟根據宋志『本屬宣徽院天聖五年云云』一語，當係在仁宗天聖五年以前者（註八七）。按宣徽院原係唐朝官制，唐末梨園制度崩壞時，梨園樂人轉入宣徽院（在第三章梨園內敍述之），是則所謂宋初敎坊之屬於宣徽院，似係繼承前例者。

宣徽院於神宗熙寧九年廢止，如宋史職官志所載『（熙寧）九年詔今後遇以職事侍殿上或中書樞密院令班問聖禮及非次慶賀竝持序二府班官、制行，罷宣徽院，以職事分隸省寺，而使號猶存。』卽宣徽院撤廢後其職掌分由省、寺接管。又宋志敎坊條『官制行以隸太常寺，同天節、寶慈、慶壽宮、生辰、皇子公主生，凡國之慶事皆進歌樂詞。熙寧九年敎坊副使……熙寧二年五月宗室正任以上借敎坊樂人。至八年復之許敎樂』文中之「官制行……」至「進歌樂詞」一語，卽係敍述嘉祐年間至熙寧九年之事實，且與文獻通考卷一四六樂考一九俗樂部條文『元豐官制行，以敎坊隸太常寺。同天節、寶慈、慶壽宮、生辰、皇子公主生，凡國之慶事皆進歌樂詞。若行幸則鈞容直奏樂以導從。其制與敎坊同。熙寧九年敎坊副使云云。』所載者相同。文中之官制係指元豐之官制（註八八）。如上所述，宣徽院廢止後，其職掌由各省，各寺分別擔任者係由熙寧九年開始，惟宋志所載熙寧九年以前敎坊隸屬太常寺一事，當屬有誤；（註八九）按熙寧九年，宣徽院廢止後敎坊失却主管官廳，於元豐官制大改革時（三─五年）才隸屬太常寺，此與元豐官制改革以恢復唐制之根本方針一致。

繼元豐年間敎坊由宣徽院移管太常寺，其次爲有關徽宗期間大晟府之設置與敎坊有關之問題。如

宋會要稿第七二冊職官二二所載『大晟府，國朝禮樂掌於奉常。崇寧初置局，議大樂。樂成，置府建

官以司之。禮樂始分爲二府。在宣德門外天街之東。隸禮部，序列與寺監同。在太常寺之次。……其

所轄則鈐轄敎坊所及敎坊。……崇寧四年八月二十七日詔曰『……新樂宜賜名曰大晟，其舊樂勿用』

。卽大晟府係徽宗崇寧年間所新設，接管原屬太常寺太樂署掌管之禮樂，敎坊亦受其管轄。宋史樂志

敎坊條所載『政和三年五月詔，比以大晟樂播之敎坊，嘉與天下共之，可以所進樂頒於天下。八月尚

書省言，「大晟府宴樂已撥歸敎坊所有，諸府從來習學之人元降指揮，令就大晟府敎習。今當然竝就

敎坊習學」。從之。』是則大晟府實際上並未管轄敎坊；反之，大晟府之敎習者政和三年業已在敎坊

實施，而大晟府似係臨時制定者。宋史卷一四六職官志四太常寺條所述宋會要之大晟府條『（崇寧）

五年二月，因省冗員倂之禮官。九月復舊。大觀四年以官徒廩給繁厚，省樂令一員，監官二員，吏祿

竝視太常格。宣和二年詔以大晟府近歲添置，冗濫徼幸，罷不復再置』。卽係設置後未及二年於裁撤

冗官時，其在形式上復屬太常寺管轄者。

（三）南宋：

關於南宋期間變遷，根據宋史樂志敎坊條所述之『高宗建炎初省敎坊。紹興十四年復置。凡樂工四

百六十人，以內侍充鈐轄。紹興末復省。孝宗隆興二年天申節將用樂上壽。上曰「一歲之間，只兩宮

誕日外餘無所用。不知作何名色」。大臣皆言「臨時點集不必置敎坊」。上曰「善」。乾道後北使每

歲兩至。亦用樂。但呼市人使之。不置敎坊。止令修內司先兩旬敎習」。南宋期間，敎坊僅成立於紹

興十四年至紹興末年（卅一年），僅有十八年之歷史。文中之所謂「高宗建炎初省敎坊」，建炎初似可認作建炎元年。惟根據宋會要稿敎坊條所載『高宗建炎二年二月二十日詔「自來以內侍官二員兼鈐轄敎坊。蓋太平無事時，故事近緣，內侍官更代失於檢察。仍帶前項兼領。實雖廢而名尚存。所有內侍鈐轄敎坊名闕，可減罷更不差置」，即北宋天聖年間，內侍省派內侍官爲鈐轄擔任敎坊監督，南宋初期則已名存實亡者。又前項續文『紹興十四年二月十日，鈐轄鈞容直所言被旨條具「祖宗以來直敎坊典故，舊有鈐轄敎坊，所官鈐轄二員，係入內內侍省奏差。……」從之。』則建炎二年廢止之鈐轄敎坊於紹興十四年二月十日復活，此與宋志『紹興十四年復置……以內侍充鈐轄』之說一致。按鈐轄敎坊之復置似可解釋爲敎坊復活之意，會要所述之建炎二年二月二十日者，則宋志之『建炎初省敎坊』亦可斷定其爲建炎二年二月二十日者。至於宋志之『紹興末復省』似與宋史卷三二高宗本紀『三十一年……六月……癸丑罷敎坊』。與中興會要『三十一年六月十二日，詔敎坊日下罷，竝令遂便。』所指者相同。其次關於紹興三十一年敎坊廢止後之情形，根據上述宋志所載史料，孝宗隆興期間及乾道期間均設置有敎坊，其後則無再興模樣。南宋吳自牧之夢梁錄卷二〇妓樂條『紹興年間廢敎坊職名。如遇大朝會、聖節、御前、排當及駕前導引奏樂，竝撥臨安府衙前樂人，屬修內司敎樂所，集定姓名，以奉御前供應』（註九〇）。即紹興年間，敎坊職名廢止後，必要時，集合臨安府之衙前樂人在內司設立敎習所以收容，供御前奏樂之用。所謂「衙前」係指典掌府庫及其他官物之里正、鄉戶，原係市民，此與宋志『但市人使之，不置敎坊，止令修內司，先兩旬敎習』所述一

致。至於集定姓名一語，其召集之樂人，大體上似係一定；召集後在內司教習所受教二十天。關於受教人員之種類及人數，如宋志續文『舊例用樂人三百人，百戲軍百人，百禽鳴二人，小兒隊七十一人，女童隊百三十七人，築毬軍三十二人，起立門行人三十二人，旗鼓四十人（以上，竝臨安府差）相撲等子二十一人，（御前中佐司差）命罷小兒及女童隊，餘用之。』據此，則除臨安府徵發者外，御前中佐司亦有少數人員參加。關於此項制度繼續情形，如夢梁錄卷二〇前引續文『景定年間至咸淳歲，衙前樂撥充教樂所都管、部頭、色長等人員。』所述，南宋末葉之度宗（咸淳）期間，爲設有教樂所（註九一）。總之根據各種史料所得結論，爲南宋教坊於紹興三十一年廢止後轉變爲教樂所者。

關於宋朝教坊之創設、沿變、廢止及復活等情形，業如上述。最後關於教坊之位置，根據南宋孟元老之東京夢華錄卷一朱雀門外街巷條所載『出朱雀門東壁亦人家，東去大街麥楷巷狀元樓，餘皆妓館。至保康門街。其御街東，朱雀門外西通新門瓦子，以南殺豬巷亦妓館。以南東西兩教坊。餘皆居民云云』。則教坊位置，係在北宋首都汴京開封府朱雀門以南附近地區，與妓館與民房等相毗連（註九二）。右文中將教坊分爲東西，此或係倣效唐朝教坊之分爲左右者。又夢梁錄卷九內諸司條所載係位於臨安府皇城內，惟詳細位置不詳。

第二項　北宋教坊之組織

關於北宋教坊組織，以宋會要稿第七二冊職官二二內所載者爲最詳細，茲將原文節錄於次：

國朝，凡大宴，曲宴應奉，車駕游幸則皆引從。及賜大臣宗室筵設並用之。

置使一人，副使二人，都色長四人，色長三人，高班都知二人，都知四人。第一部十一人，第二部二十四人，第三部六人，第四部五十四人，貼部九十八人。

舊使至貼部，止二百四人。復增高班都知。

已下皆執色，雜劇二十四人，版二十人，歌二人，琵琶二十一人，箜篌二人，笙十一人，箏十八人，篳篥十二人，笛十二人，方響十一人，羯鼓三人，杖鼓二十九人，大鼓七人，五絃四人，別有排樂三十九人，掌譯文字一人。

國會朝要內有關教坊記載，上文以下均係太祖開寶八年以後之事，若按年次順序前文所逃者，似可認爲開寶八年以前之事，但因缺乏年次記載，斷言爲難，故亦可視作爲宋朝教坊之共通組織者，並應對照其他史料，慎重予以考證。

據上所述，宋初教坊組織，似係由六種樂官、四部、與執色三部份組成者茲分述於次：

（一）樂官：

樂官有下列六種（根據宋會要所載）。

　(1)使：一人。

　(2)副使：二人。

　(3)都色長：四人。

各說：第二章　教　　坊

(4)色長：三人。

(5)高班都知：二人。

(6)都知：四人。

此外參照宋史卷一四二樂志17仁宗天聖年間條所載『教坊本隸宣徽院。有使、副使、判官、都色長、色長、高班大小都知（天聖五年以內侍二人為鈴轄。）』，文中「鈴轄」係天聖五年新增設之教坊官吏。

關於會要所述樂官中之「都知」及「高班都知」，宋史樂志教坊條『建隆中，教坊都知李德昇作長春樂曲。』及『乾德元年又作萬歲升平樂曲。明年，教坊高班都知郭延美又作紫雲長壽樂鼓吹曲以奏御馬』，兩者均係開寶以前設置，為宋初教坊六種樂官中之基本者。

關於「會要」與「宋志」所載者其不同之處似有二點：

第一：會要將都知分為高班都知及都知，惟宋志則僅記高班大小都知，未分類別，按唐朝雖曾按職掌輕重分為都都知與都知，但以大小都知之類別者，未有所聞。

第二：宋志內設有「判官」官名，按判官唐朝時係節度使、觀察使、防禦使等僚屬之官名，宋志將其置於使、副使以下，則似恐有同樣意義。宋朝鄭文寶之南唐近事中所載『章齊一為道士，滑稽無度，善於嘲毀，倡里樂籍多稱其詞。長曰齊二，次曰齊三。保大中任樂坊判官。一旦暴疾，齊一齕舌而終』，文中之樂坊判官係教坊官名，此或係宋朝教坊判官之前身。惟判官之名，宋初未見有載，故

或係仁宗天聖五年前所新設者；爾後在南宋教坊設置時，亦無此種官稱，故或係暫時設置者，又三司使之判官及三部判官等，均由朝官充當，則教坊之判官，當亦由朝官充任，或係在強化教坊監督目的下設置者亦未可知。如上所述會要所記者或為宋初設置當時之制度，宋志所載者或係包括以後增設事項，如宋志教坊條之『天聖五年，以內侍二人為鈐轄』而將判官，鈐轄亦涉及其內也。

『鈐轄』，仁宗時原係中央朝官派任府州之長官，迨至南宋高宗，為削弱地方武力，強化中央集權，在教坊方面，除由官官為使，擔任監督之責外，並派內侍任鈐轄，以強化統制力，此種情形與派遣朝官出任判官情形相同。又根據南宋吳自牧夢梁錄卷二四妓樂條關於所述南宋紹興年間鈐轄教坊復活者，如『舊教坊……上有教坊使、副、鈐轄、都管、掌儀、掌範，皆是雜流命官』，依其所列順次與『判官』相若，均僅次於副使而較都知等為上，是則判官之設置，或為準備鈐轄而設置者，亦未可知。

此外尚有『教頭』名稱，如宋志續文所述『嘉祐中詔，樂工每色止二人，教頭止三人，有闕即填。』，此即含有每色之教授人員之意，而為都色長及色長之別稱，並非新的官名；鑑於南宋有管幹教頭之官名，是則北宋亦會設有教頭官名，亦未可知也。

（二）四部：

宋志教坊『宋初循舊制置教坊，凡四部』。關於教坊四部之意義及內容，除在第七章太常四部樂中詳述外其大要如次。

宋朝教坊之四部係繼承唐朝太常四部樂之制度，按唐朝太常四部樂係玄宗帝時將太常寺所屬之俗

樂器分類所設之制度，由胡部（絃管爲主），龜茲部（革管爲主），鼓笛部（散樂器），大鼓部（燕饗樂用之大鼓等）等四部而成。惟宋朝將胡部改爲法曲部，大鼓部改爲雲部部，根據宋史樂志敎坊條內容如次：

法曲部：其曲二，一曰道調宮望瀛，二曰小石洞獻仙音。樂用琵琶、箜篌、五絃、箏、笙、觱篥、方響、拍板。

龜茲部：其曲二，皆雙調，一曰宇宙清，二曰感皇恩。樂用觱篥、笛、羯鼓、腰鼓、揩鼓、雞樓鼓、鼗鼓、拍板。

鼓笛部：樂用三色笛、杖鼓、拍板。

雲韶部……大曲十三，一曰中呂宮萬年觀，……十三曰仙呂洞綵雲歸。樂用琵琶、箏、笙、觱篥、笛、方響、杖鼓、羯鼓、大鼓、拍板（雜劇用傀儡，後不復補）。

關於以樂器分類情形，唐宋一致。此外宋會要所述四部與宋志相同茲將會要所載各部人數及樂器數及其比例如次。

第一部，法曲部，十一人，樂器八種。

第二部，龜茲部，廿四人，樂器八種。

第三部，鼓笛部，六人，樂器三種。

第四部，雲韶部，五十四人，樂器十種。

會要除四部外，尚記有『貼部九十八人』。貼部人數較多，似係四部以外候補之意。依五代會要卷七雅樂雜錄條所載『晉開運二年八月中書舍人陶穀奏……勒太常寺見管兩京雅樂節級樂工共四十人，外更添六十人。內三十八人宜抽教坊貼部樂官兼充。餘廿二人宜令本寺招召充填……（下略）』，是則五代後晉教坊，已有貼部當時已由貼部中抽出三十八人補充洛陽、汴兩京雅樂之節級及樂工，故「貼部」二字，當含有補充之意。宋朝之教坊貼部似係繼承唐制者。

（三）**執色：**

所謂執色，會要內會列舉版、歌、琵琶、箜篌、笙、箏、篳篥、笛、方響、羯鼓、杖鼓、大鼓、五絃等十三種樂器及雜劇人數。按執色人亦稱**樂藝色目人**，係專門演奏各種樂器及雜劇等，各色人數如會要所述為二人至廿九人，其為首者稱都色長或色長，負責統率各色。都色長為色長中最高位之樂官，都知則次於色長，惟業務職掌相同。按都色長、色長、都知、及高班都知共計十三人，此與十四色數量略同，似係每色設樂官一人擔任監督之責。

關於執色性質，宋志教坊條兼有補充記載『嘉祐中詔，樂工每色額止二人，教頭止三人，有闕即填。異時或傳詔增置。許有司論奏。**使副歲閱雜劇**。把色人分三等，遇三殿。應奉人闕即以次補，諸部應奉及二十年，許補廟令或鎮將。官制行以隸太常寺云云』。卽仁宗嘉祐期間，每色員額各為二人，教頭（色長等樂官）減少為三人，此或由於財政拮据所致，但爾後隨時增置。其中值得注意者為將色人（卽執色人）分為三等，在三殿相遇，惟對三等色人區分方法不詳。至於應奉人卽

係供仕（侍候皇上人士）按唐代稱「供奉」，南宋叫「祇應人」，中與會要教坊條之紹與十四年之項所載『應奉諸色人』，應奉人則係持執色人而言；亦即執色人出缺時，由該三等階級中較次者依次遞補之意。又各部之應奉人續勤二十年，而年在五十歲以上者，據說有出任廟令或鎮將。所謂廟令即五岳、四瀆、東海及南海諸廟之長官，鎮將即係地方武官，如國朝會要教坊條之『端拱元年八月出教坊怜官二十六人，補諸州鎮將』；按文中之伶官二十六人，並非僅係樂官，亦包含執色人在內惟亦有不准榮轉樂官以外職位者，如國會朝要教坊條之另一記載『太祖開寶八年四月廿九日，教坊使衞得仁，年老，乞外官，引後唐故，希領郡。帝謂宰相曰「用伶人爲刺史，此亂世事焉。可法耶。此輩宜於樂部中選拔』。乃以爲太常寺太樂局令。」此即教坊使有請求轉任刺史者，而在樂人留於樂原則下，派任太樂署局令者。鑑於唐朝，官賤民之樂工，有蒙恩寵榮登官位，及受諫官彈劾者，此種習慣似傳及宋朝，惟此種制度，嘉祐年間崩潰，並正式規定老後歸隱辦法。

其次論及「執色」與「四部」之關係及「四部」廢止問題。所謂四部業如上述，包括琵琶、箜篌、五絃、箏、笙、觱篥、笛、羯鼓、腰鼓、揩鼓、鷄樓鼓、鼗鼓、方響、拍板、三色笛、杖鼓、大鼓等十七種樂器及十三項雜劇。後者與執色十四項除去歌板一項後，尚有十三項之數目一致。按四部（含貼部）共一九〇人，執色為一七六人，較四部略少，惟兩者均係樂人，但制度不同。四部中之腰鼓、揩鼓（答臘鼓）、鷄樓鼓、鼗鼓及三色笛五種樂器執色卻無此種樂器，蓋此等樂器，宋朝教坊內僅有「四部」使用，「四部」撤廢後即未最見使用；其在唐朝期間卻爲胡俗樂所重用，尤以腰鼓、揩鼓

，及雞樓鼓係西域輸入之代表性的胡樂器。根據會要述及四部與執色，四部以後所載之『舊使至貼部，止二百四人

。復增高班都知」……『以下皆執色』暗示四部與執色，其在組織上似無關係者。

四部於北宋中葉廢止後，專設置有執色。按四部制於唐朝中葉原稱太常寺四部樂，至玄宗帝時，

胡俗樂（新俗樂）隆盛結果，設置獨立之左右教坊，接管俗樂，故四部制實質上等於教坊制度，唐末

更進一步按樂器分類；宋部之四部制係繼承唐制，將唐朝遺曲數十枝分爲胡樂系的龜茲部，法曲系亦卽

俗樂系之法曲部，散樂系之鼓笛部及胡俗融合之燕饗樂曲。迨至唐末宋初，四部之影響力薄弱，關於

執色人數，已如上述。又宋朝陳暘樂書卷一八八教坊條『聖朝循用唐制，分教坊爲四部（七二字略），

其器有琵琶、五絃、箏、箜篌、笙、簫、觱篥、笛、方響、杖鼓、羯鼓、大鼓、拍板，並歌十四種焉

。自令四部以爲一，故樂工不能偏習，第以大曲四十爲限，以應奉遊幸二燕，非如唐分部奉曲也。」

，其廢止年代不詳，但其似係於大中祥符五年以後及崇寧二年以前之事實也。

第三項　南宋敎坊之組織

中興會要（宋會稿要第七二册職官二二）敎坊條對於南宋敎坊有較詳之記載『高宗建炎二年二月

二十日詔「自來以內侍官二員兼鈐轄敎坊。蓋太平無事時，故事近緣，內侍官更代失於檢察。仍帶前

項兼領。實雖廢而名尙存。所有內侍鈐轄敎坊名闕，可減罷更分差置」紹興十四年二月十日鈐轄鈞容

直所言被旨條具「祖宗以來置敎坊典故。舊有鈐轄敎坊所官鈐轄二員，係入內內侍省奏差。本省供奉

官以下充吏額。點檢文字、前行各一名，後行三人，貼司二人，教坊手、分貼司各二人。舊額樂人四百一十六人，使副三人，管幹教坊公事人員一十三人，內都色長二人兼管轄排樂，色長、都部頭各二人，部頭三人，副部頭一人，長行四百人。樂藝色目人，琵琶一十五人，雙韻子、五絃各二人，箏一十二人，箜篌三人，簫二十人，笙一十二人，觱篥八十人，笛七十人，方響一十五人，頭板三人，拍板、參軍各十二人，雜劇八十人，杖頭（或係杖鼓）七十人，大鼓十五人，羯鼓三人，製撰文字、同製撰文字各一人，排樂六十人，內節級二人。籍定應奉諸色人。左右蹴毬等軍各五十四人，左右百戲軍遇燕差一百人，隊舞小兒、隊舞女童，如集英殿大宴、天申節、尚書省齋筵、上元節、宣德門露基上隊舞，竝前期點集揀選合用人數入教坊。」從之』。根據文內所述，天聖五年創設之內侍兼務之鈴轄二員，早已名存實廢，並於建炎二年一旦詔免。至紹興十四年，由於鈴轄鈞容直之奏言，始告復活，並經御派入內內侍省官吏擔任鈴轄（內侍省僅宋朝設有之機構，係皇帝最親近之侍從人員）。如上所述，建炎二年廢止之鈴轄，即爲教坊之廢止，而紹興十四年之鈴轄復活，亦即教坊之復活也。至於皇上派內侍省官員出任鈴轄擔任監督，當爲強化教坊之措施，宋史卷一六三職官三太常寺條文所載『教坊及鈴轄教坊所，掌宴樂閱習，以侍宴享之用，考其藝而進退之。』則教坊外，尚設有鈴轄教坊所。北宋時期之鈴轄，亦同樣設有鈴轄教坊所，蓋宋會要（稿）大晟府條文內亦載有『其所轄則鈴轄教坊所及教坊……」也。

中興會要所述鈴轄復活時，內侍省供奉官以下十二人擔任點檢文字以下六種官吏，按入內內侍省

官員，根據宋史卷一六六職官志之入內內侍省條所載，分爲都都知、都知、副都知、押班、內東頭供奉官、內西頭供奉官、內侍殿頭、內侍高品、內侍高班、內侍黃門十種，其中供奉官至黃門六種官員定額爲二八〇人，擔任敎坊內點檢文字以下六種樂官，按「點檢文字」係負責監督直屬敎坊之製撰文字（中興會要）、掌撰文字（國朝會要）等職務。其餘前行、後行、貼司、敎坊手、分貼司等樂官，其具體職掌不明，但均係鈐轄之助理官員。若此則兼任之鈐轄之內侍官其地位當高於供奉官，而由供奉官以上內侍省之都都知、都知，副都知及押班等內侍官兼任，故天聖創設及紹興復活時之鈐轄兩員，當係由上述四種內侍官員中遴派擔任者。

其次關於中興會要內所述以樂官、樂藝色目人爲中心之敎坊構成情形，與國朝會要所述北宋敎坊之構成情形相同，據此推斷，紹興十四年當時之新制敎坊構成情形，大致如次：

樂官方面計有使、副使、都色長、色長、都部頭、部頭、副部頭等七種，官員一六人及長行四〇〇人，共計四一六人。

執色人（新制稱樂藝色目人）二十類共計四八六人。

另有新編入敎坊之蹴毬軍百八人，百戲軍百人，隊舞若干等。

以上合計約一千二百餘人，盛況可見，至於宋史樂志內所述『紹興十四年復置，凡樂工四百六十人』一語，係指樂官及長行，抑或樂藝色目人，或係指其他者不詳，但絕非當時敎坊全體人員。

將紹興十四年之新制敎坊與北宋初期之舊制敎坊比較，細部地方當有不同，最顯著爲四部制消失

後樂官及執色人之組織上之變化，茲分別論述於次：

（一）樂官：

根據中興會要所載紹興教坊樂官，除鈐轄外尚有下列七種。

(1)使　　　　　　　　　一人　　　┐
(2)副使　　　　　　　　二人　　　┘（使副三人）
(3)都色長（兼管轄排樂）二人　　　┐
(4)色長　　　　　　　　二人　　　│
(5)都部頭　　　　　　　二人　　　├（管幹教坊公事人員十三人）
(6)部頭　　　　　　　　三人　　　│
(7)副部頭　　　　　　　一人　　　┘

上表所列，北宋教坊已無「都知」樂官，惟除色長外新增「部頭」，此為其顯著變化。至於以「使、副使、色長」為主要組織情形，仍無變化。表中所謂「使副三人」與北宋教坊組織之使一人，副使二人相符合；至於都色長以下五種樂官，總稱為管幹教坊公事人員，則係首次發現（文中稱有十三人，實際人數僅十人，是否係包括使副三人在內，不詳）。

其次關於紹興十四年教坊復活以後之教坊樂官情形，如吳自牧之夢粱錄卷二〇妓樂條所載『散樂傳學教坊十三部。難以雜劇為正色。舊教坊有篳篥部、大鼓部、拍板部。色有歌板色、琵琶色、箏色

、方響色、笙色、龍笛色、頭管色、舞旋色、雜劇色、參軍等色。但色有色長，部有部頭。上有教坊使、副、鈐轄、都管、掌儀、掌範，皆是雜流命官。……」右文中所述之舊教坊係指紹興三十一年再度廢止以前之教坊。關於教坊內樂官之種類及順次，依據上文夢梁錄所載，大致如次：

(1)使。

(2)副使。

(3)鈐轄。

(4)都管。

(5)掌儀。

(6)掌範。

(7)色長。

(8)部頭。

此與中興會要所載八種樂官（含鈐轄在內）比較，其中都管、掌儀、掌範等三種樂官紹興十四年教坊所未有，此或為孝宗以後所設立之教樂所。故夢梁錄內所述情形，當係紹興十四年至三十一年間廢止前之教坊情形。其中第八種色長並未區分為都色長、色長、第八種部頭並未區分都部頭、副部頭者，此或係史料記載未能網羅所有之教坊樂官故也。

此外前武林舊事所載之乾淳教坊樂部，當非上述教坊之教樂所，但其組織則準照教坊者。其人名

表中所附職稱官位如次：

(1) 教坊大使。

(2) 使臣。

(3) 節級。

(4) 部頭。

(5) 副部頭。

(6) 都管。

(7) 管幹教頭（管幹人）。

(8) 掌儀。

(9) 掌範。

(10) 內中上教博士。

此係乾道、淳熙年間之事。又同書卷一所載之天聖節排當樂次內有都管、內中上教（博士）等名。又夢梁錄妓樂條載有『景定年間至咸淳，衙前樂撥充教樂所都管、都頭、色長等人員。如陸恩顯、時和、王見喜、何雁亭、王吉、趙和、金寶、范宗茂、傅昌祖、張文貴、侯端、朱堯卿、周國保、王榮顯等』。其中陸思顯、時和、金寶、范宗茂、侯端、朱堯卿、王榮顯等七人載於天基聖節排當樂次之祗應人名表。該樂次之年代爲南宋末期理宗之景定、咸淳年間。據此，則教樂所迄至南宋景定、咸

淳年間仍採用色長、部頭、都管、內中上教博士等樂官。故推斷其係繼承乾道、淳熙之樂制者。

根據上述史料，若將紹興十四年至卅一年間之教坊與乾道、淳熙年間之教樂所比較，除使、都管、部頭、掌儀、掌範五種主要樂官相同外，前者之副使、鈴轄及色長三種樂官，後者將其改爲教坊大使、使臣、節級管幹教頭、內中上教博士，故兩者間當有顯著不同之處。

按「教坊大使」之名，如夢梁錄妓樂條所載『向者，汴京教坊大使孟角毬會做雜劇本子葛守誠，撰四十大曲』，故北宋時已有前例。「副使」之名，武林舊事及夢梁錄均無記載。「都管」似係「北宋」之「都知」改稱者，混合「都知」與「管幹」的稱呼(註九三)。「掌儀」與「掌範」略同，故乾淳教坊樂部有書爲「掌儀範」者又同樂部內有宋嘗之名註有「掌儀下書寫文字」之解，所謂「書寫文字」係文書繕寫之意故推測掌儀當爲較高官位，又「節級」唐宋亦有係典司官物之職，紹興十四年教坊內排樂六十人中用有節級二人，此外根據五代會要卷七雅樂雜錄，『晉開運二年八月中書舍人陶穀奏「……敕太常寺見管兩京雅樂。節級、樂工共四十人，外更添六十人，內三十八人，宜抽教坊貼部樂官兼充……」』。據此，「節級」樂工，宋以前已有此種樂官。

（二）執色（部及色）

紹興十四年之教坊；紹興十四年至卅一年間之教坊；乾道、淳熙年間之教坊樂都（教樂所）以及景定、咸淳年間之天基聖節排當樂次（教樂所）等樂官設置情形，已如上述。關於樂人方面，均係依其從事之樂器種類而分類，稱爲執色或樂藝色目名稱與北宋教坊相同。茲爲研究「執色」沿革變遷情

各說：第二章　教　坊

三二一

形，特就其變遷實況列表如次藉供參考：

區分	北宋（國會朝要）	紹興十四年教坊（中興會要）	紹興十四—卅一年教坊（夢梁錄）	乾淳教坊樂部（前武林舊事）	天基聖節排當樂次（前武林舊事）
一	雜劇 二四人	琵琶 一五人	觱篥部	雜劇色 六三人	雜劇色 一五人
二	版（拍板）二〇人	雙韻子 二人	大鼓部 二人	歌板色 二人	歌板色 一人
三	歌（歌板）二人	五絃 二人	拍板部	拍板色 七人	拍板色 三人
四	琵琶 二一人	箏 一二人	歌板色	琵琶色 八人	箏色 六人
五	箜篌 二人	箜篌 三人	琵琶色	簫色 八人	簫色 三人
六	笙 一一人	簫 二〇人	箏色	稽琴色 一一人	琵琶色 五人
七	箏 一八人	笙 一二人	方響色	箏色 六人	稽琴色 三人
八	觱篥 一二人	觱篥 八〇人	笙色	笙色 一一人	笙色 一四人
九	笛 一二人	笛 七〇人	龍笛色	觱篥色 七一人	觱篥色 三二人
一〇	方響 一一人	方響 一五人	頭管色	笛色 八四人	笛色 四八人

番号						
一一	羯鼓 三人	歌板（頭板）三人	舞旋色	方響色 一〇人	方響色	六人
一二	杖鼓 二九人	拍板 一二人	雜劇色	杖鼓色 三六人	杖鼓色	一〇人
一三	大鼓 七人	參軍 一二人	參軍色	大鼓色 一六人	大鼓色	四人
一四	五絃 四人	雜劇 八〇人				
一五		杖鼓 七〇人		舞旋 三人	舞旋色	一人
一六		大鼓 一五人				
一七		羯鼓 三人				
合計	一七六人	四二六人		三三七人		一五一一人

如上表所述，執色變遷情形，概可分爲如下六項。

⑴色目之數。

⑵色目之種類。

⑶總人數。

⑷各色目之人數配當。

⑸色目之順位。

(6)色長及部頭之關係。

以上所述各時期執色情形，似有相互關聯性質按。北宋時期僅有一四種，至紹興十四年教坊增加雙韻子、簫及參軍三種共計一七項，其餘十四項主要部份相一致。至夢梁錄之紹與教坊減少五絃、箜篌、羯鼓及杖鼓，增加頭管舞旋參軍三項共計僅爲十三種。係至乾淳教坊樂部再從前者減少頭管、參軍、另增簫、稽琴、杖鼓三項合計又爲十四項，其中稽琴係首次發現。至於天基聖節排當樂次期間其名稱與順序與乾淳教坊樂部情形相同。

以上色目變遷中，經常使用者，計有雜劇、拍板、歌板、琵琶、笙、箏、篳篥、笛、方響、杖鼓、大鼓等十一種，其餘相繼撤銷。「五絃」及「箜篌」均持有唐朝以來之傳統；「參軍」淵源於唐朝歌舞戲，紹興十四年以後撤消，其無法發展原因，或受當時南宋雜劇發展影響；「雙韻子」及「頭管」僅臨時出現一次，其中雙韻子爲前所未有之特殊樂器，「頭管」係篳篥之別稱；稽琴亦有書爲奚琴者；至於「胡弓」似在元朝才有發現，故宋朝當無弓奏之事；此外簫係紹興十四年以後，杖鼓係北宋以來所繼續存在惟夢梁錄內未有記載，或係漏寫及尚未校對所致。

其次關於執色之總員額，其中項目較多，人數最衆者，當推紹興十四年教坊，爲執色之最盛期（包括樂官共計一千人以上）。按宋朝教坊制度上僅有四二六人，乾淳教坊所實有三三七人，（教習所包括樂官四部總員額約一千人以上。至於教樂所如前所述，臨時召集市民，敎以春秋之禮，旬日後卽可擔任供奉之職，其人數之充實或係教坊廢止後教樂所之制度者。迨至天基聖節排當樂次，人數減少爲

一五一人，此固視作爲教樂所之衰微徵候，至於對教樂所人員組織並無記載，惟對理宗天基聖節（卽誕辰紀念日）之排當樂次（設宴之順序）則有紀錄。

總而言之，南宋期間各色人員配當比例，大致不變，其中以觱篥、笛、雜劇爲數最多，約七、八十；杖鼓次之，爲上述半數；琵琶、箏、簫、笙、方響、拍板、大鼓等爲十至二十之間，其餘則不到十人。但此種配當比率，却不能決定教坊音樂之眞實性質。至於樂器方面，觱篥、笛及杖鼓佔壓倒多數，此或因其用於雜劇，而當時雜劇盛極一時故也。

最後關於執色與色長及部頭間之關係，按中興會要述及紹興十四年教坊之樂官，與色長同設有都部頭、部頭、副部頭等樂官，而執色方面，僅稱爲樂藝色目人，並無分別設部。此根據前引夢梁錄『散樂傳學教坊十三部』。唯以雜劇爲正色。舊教坊有箏篥部、大鼓部、拍板部。色有歌板色、琵琶色、箏色、方響色、笙色、龍笛色、頭管色、舞旋色、雜劇色、參軍等色，但色有色長，部有部頭（下略）」與其所述「教坊十三部」一語，似有矛盾之處（此種情形，乾淳教坊樂部亦有發現）。惟其人名表內十四年之教坊，其十七色中當亦有以部頭爲首之「部」）。此外夢梁錄中固將執色分爲三部十色，唯原則上每色設立部頭一人，惟歌板色沒有設置部頭、箏篥、笛、簫、杖鼓等五色，設有部頭二人，笙、杖鼓二色之部頭兼任節級，稽琴色兼務都管，又雜劇色設有副部頭，共計部頭十八人，副部頭一人，而無色長之名，若此，則係以部頭代替色長而爲教坊執色中各色之負責人者。但紹興十四年之教坊

即紹興十四年至卅一年之教坊，「執色」有三部及十色之兩種區別，色有色長，部有部頭，（紹興

，僅設有都色長、色長各二人，都部頭二人，部頭三人，副部頭一人，共計十人，兩者數字相差甚大。乾淳教坊樂部亦僅設部頭而無色長。此外根據梁夢錄之妓樂條『景定年間至咸淳歲，徇前樂撥充教樂所都管、部頭、色長等人員』，即宋朝末期，部頭與色長共同存在。紹興十四年教坊復活後，色長與部頭均係各執色首領地位，兩者之職掌則並無嚴格區別也。

各說：第二章教坊註釋

（一）隋書卷一五，音樂志內，記載有關房中樂事例『（開皇九年）（牛）弘文修皇后房內之樂……又陳統云「……高祖龍潛時，頗好音樂，常倚琵琶作歌二首，名曰地厚、天高。託言夫妻之義」。因而取之，爲房內曲。命婦人並登歌，上壽並用之，職在宮內，女人教習之」。

（二）參照第三章梨園註解第三二款。

（三）參照第三章註解三一款第四章註解一〇款及拙稿「南北朝隋唐時之河西音樂」註解四四款（詳述樂書篇）

（四）如資治通鑑卷二一六，天寶十三載正月，庚子條所註「教坊內教坊也」及同書卷二一八，肅宗至德元載八月辛丑條所註「教坊者內教坊及梨園法曲也」，兩者似有內外教坊混同一談之意。

（五）本文所述史料之眞實性，難以評斷。

（六）長安志之所謂唐紀恐係新唐書之意，按長安志有熙寧九年之序文，而新唐書，則係其十六年前之仁宗嘉祐五年所撰竣者。

（七）新唐書卷二〇七魚朝恩傳內『（天寶來）……詔宰相常參官六軍，悉集京兆設食內教坊出音樂，俳優侑燕』及同書卷二四，禮樂志四內『至德二年收兩京。唯元正、含元朝受殿賀……其時軍容使魚朝恩知監事

廟庭，乃宮縣之樂講堂前。又有教坊樂府雜伎竟日而罷」等，均記錄有同樣事實。

（八）李好問之長安志圖係做襲呂大防圖，如其上卷中引用呂大防之序文，中卷內載有『圖制有宋呂公大防所訂。志中時亦引。觀其布置大段皆是。然其宮室臺樹門闕委曲之詳理固不能盡也。近因刻梓，復加比較見，其樂志微有不合……」也。（參照第三章註第四四款）

（九）唐會要卷三三，散樂條內，載有『舊制之內，散樂一千人，其數各繫諸州多少。……貞觀二十三年十二月，詔諸州散樂、太常上者留二百人，餘並放還』。文內之散樂一千人，似與仗內散樂一千人有關連，此外根據『此等舊制，係於貞觀二十三年整理」一語，其與新唐志之記事，均係記載唐初史實者（參照各說第一章）。

（一〇）新唐書卷五七，藝文志內載有『昭宗播京城制置，使孫晟歙書本軍。寅教坊於秘閣。有詔其書，命監察御史韋昌範等諸道求購。及涉洛陽蕩然無遺矣』。

（一一）唐朝沈既濟所著小說，任氏傳（唐人說薈本）內，記有『任氏女妓也。有韋使君者，名崟第九。……天寶九年夏六月，崟與鄭子偕行於長安陌中，將會飲于新昌里。……始見婦人，年三十餘，與之承迎。即任氏姊也。列燭置膳，舉酒數觴。任氏更粧而出。酣飲極歡。夜久而寐。其研姿美質，歌笑態度，舉惜皆艷。殆非人世所有。將曉，任氏曰可去矣。某兄弟名係教坊。職屬南街。晨興將出，不可淹留，乃約後期而出』。按文內之新昌坊，位於長安城東端街，靠近北側之第八坊，唐末，曾一度位於宣平坊（設有教坊及鼓吹局）東鄰，故當時有邀宣平坊之教坊樂妓，在新昌坊之酒樓享樂者。又「職屬南街」並非指大明宮正門外之左右教坊而言，若其亦非天寶年間，新昌坊內左右教坊，則其位置似在南街。鑑於開元初期設立左右教坊時，新昌坊內當無設置其他教坊之事，是則或係指平唐坊之「北里」者。按當時每多將

民間妓館讋為教坊者。按北里分為北曲、中曲、南曲三部份，所謂南街當係指南曲而言者。

（一二）加藤繁博士所著『宋朝都市之發達』（桑原博士還曆紀念東洋史論叢）。

（一三）舊唐書卷一七下，文宗紀內所載有關唐末之梨園者『開成三年三月辛未，宣徽院法曲樂官放歸』。文中放歸之宣徽院法曲樂官，即係身份較低之奴婢階級，如樂工、樂妓之類，此與唐會要卷三四，論樂內所述『（元和）八年四月，詔除借身份宣徽院樂官，皆假以官第。』中之『宣徽院樂人』之意義相同。

（一四）『樂坊判官』中，所謂『判官』可解釋為一般官員名稱，襄助長官掌管部份業務，至於「樂坊」，是否係指教坊，仍有考證必要。

（一五）如長安志卷九，興慶宮條所載『（開元）二十年，築夾城，入芙蓉園。自大明宮，夾東羅城複通，經通化門觀以達此宮。次經春明、延喜（興）門至曲江芙蓉園。而外人不之知也。』詳情參照本節第二項（三）。

（一六）教坊記註解第三二款係專記玄宗朝教坊之資料，受命糺明教坊內事件之范安窮當係玄宗朝之教坊使范安及。

（一七）根據唐人說薈本之資料，文中之『上』，係指玄宗之意。

（一八）新唐書卷一五一，趙宗傳所載『俄檢校右僕射，守太常卿。太常五方師子樂，非大朝會不作。帝嗜聲色。宦官領教坊者，乃移書取之。宗儒不敢違，訴宰相。宰相以事專，有司不應關白，以儒不職，罷為太子少師』，又唐會要卷三四所載『其年（長慶四年）八月，以太常卿趙宗儒為太子少師。先是太常有師子五方之色，非常朝聘饗不作焉。至是教坊以牒取之。宗儒不敢違以狀白。宰相以事正，有司不合關白。而宗儒憂恐不已。宰相責以怯儒，故換秩焉』。

（一九）宋朝正關之繩水燕談錄（稗海叢書本）卷一所載『開寶中教坊使魏某年老，當補外授後唐故求領小郡。

太祖曰伶人爲刺史。豈治朝事，尚可法耶。第令於本部中，遷叙。乃以爲太常太樂令。」與會要所傳事實相同，惟文內所載敎坊使爲魏某，此或係同類事件，連續發生者亦未可知。

（二〇）參照桑原騭博士所著之『隋唐時期，來往中國之西域人』（東洋文明史論叢書）詳如樂人篇所記。

（二一）唐朝李濬編撫異記（唐人說薈本）亦有同樣記載，按撫異記卷首所載『潘憶兒童時，即歷聞公卿，間叙國朝故事，具兼多語其世事特異者，取其必實之跡，暇日綴成一小軸。貯之松窻』。

（二二）該敎坊，或係指民間妓館，若此，第一部僅係指第一等之意，又逸史（太平廣記卷二〇四）內所載『（李）窅開元中吹笛爲第一部。近代無比。有故自敎坊請假。至越州。公利更醵，以觀其妙』。則證明敎坊內設有部制，然亦可解釋爲第一等之意者（參照第三章註解第三二款）。

（二三）梨園內亦有第一部，第二部之名稱，但梨園之整理，侷限於玄宗時期，咸通年間以前開成時期，梨園改稱仙韶院以後似無第一部、第二部等組織，反之，敎坊離稱爲衰退，但迄至唐末以前，仍極活動，故樂府雜錄之第一部當係指敎坊第一部者。此外於唐末迭經變化，仍發揮存在意義之太常四部樂（胡部、龜茲部、太鼓部、鼓笛部）以及繼此之宋朝敎坊四部內之第一、第二、第三、第四部等名稱，若推定「咸通中第一部」爲敎坊之第一部──胡部──則絃樂器與革樂器爲其主要樂器，箜篌彈奏人員屬於第一部之記載，當屬正確，故本文之第一部亦係證明敎坊之第一部存在之史料。

（二四）隋文帝擔憂雅鄭淆雜，而致力於雅樂復活以及胡樂與俗樂之區別，本文內所稱分爲雅俗二部之說，係指此種事實而言，而並非叙述該二部之制度化者，迨至唐朝才制定雅俗二部，唐末胡俗融合，產生新俗樂，至此，唐初之雅、胡、俗三樂鼎立狀態演變爲雅俗二樂對立之勢。

（二五）舊唐書卷一三三『（興元元年七月）是月賜永崇里等……女樂八人』。

（二六）新唐書卷一五四『有詔賜第永崇里……女樂一列』。

（二七）明朝陳繼儒之「避寒部」亦載有相同文獻。

（二八）新唐書卷一〇七『趙元者字貞固，河間人，祖挾號通儒，在隋與同郡劉焯俱召至京師，補黎陽長，徙居汲。元少負志略，好論辨。來游雒陽。士爭慕嚮，所以造謝皆縉紳選，武后方稱制懼不容高調。宜祿尉，到職，非公負不言。彈琴蒔藥如隱者之操，自傷位不配才。卒年四十九。其友魏元忠、孟說、宋三問、崔璩等共謚昭夷先生。』

（二九）如第七章「太常四部樂」所論唐朝四部太常樂制，係由胡部、龜茲部、鼓笛部、大鼓部等四部組成，胡部使用絲竹類及拍板，龜茲部使用革竹類及拍板，鼓笛部使用散樂器，大鼓部使用二部伎用之大鼓等，所有樂器均係太常寺所屬。上文所述之吹彈舞拍，係由管（竹）絃（系）拍（拍板，歌板等打樂器）及舞編成，大致為樂器之類別，與太常四部樂雖略有差異，但各以樂器區分，則為共通之處，至於樂師方面似係採用梨園之樂工，如太平廣記引之逸史所載『太府卿崔公……過天門街，偶逢賣魚甚鮮。曰「何處去得」。左右曰「裴令公亭子甚近」。乃亭下馬。俄頃紫衣三、四人至亭子遊看。一人見魚曰「極是珍鮮，二君莫欲作膾，否」。詰之，乃梨園第一部樂徒。此人遂解衣操刀。既畢。忽有使人呼曰「賀幸龍首池，喚第一部音聲」。文內所稱梨園之第一部、第二部，稱呼與屬於各部之樂工，為其證據。又樂府雜錄之箜篌條『咸通中，第一部有張小子。忘其名，彈弄冠於古今，今在西蜀。』及元稹之新樂府「五絃彈」所載『眾樂雖同第一部』，或係文中之第一部亦未可知，按梨園專習之法曲，因其係融合胡俗二樂，故其所用樂器亦並非純胡樂之革器以絲竹為中心，再加拍板等，以及配合此等樂器之舞曲（如霓裳羽衣等），前文之吹、彈、拍、舞四部為法曲必要之樂舞，由此推定梨園內設有絲、竹、拍板

，及舞等四部之制當屬確實。

(三〇) 本文係敘述進士及第榮獲狀元者祝宴之方法，文內之撝言係引用稗海叢書本撝言比較所述『大凡謝後便往期集院，（團司先於主司宅側稅一大第與新人期集。）院內供帳宴饌卑於蓽殼。其日狀元與同年相見。後便請一人爲錄事（舊例率以狀元爲錄事。）其餘主宴、主酒、主樂、探花、主茶之類，咸以其日辟之。主樂兩人，一人主飲。妓放榜後，大科頭二人（第一部）常宴則小科頭主張。大宴則大科頭。縱無宴席，科頭亦逐日請給茶錢。（平時不以數後每人日五百文）第一部樂官科地。每日一千，第二部五百，見燭皆倍。科頭皆重分。逼曲江大會則先牒教坊奏上。御紫雲樓，垂簾觀焉。時或擬作樂則爲之移日（中略）。曲江宴行市羅列。長安幾於半空。公卿家率以其日，揀選東牀車馬。闐闉莫可彌述。泊寇之亂，不復舊態矣』。

(三一) 根據前註及本文所引用之撝言，進士及第榮獲狀元者之祝宴，大別爲常宴、大宴、此外，尚有曲江大會，其時，狀元邀請同年中之一人擔任錄事，按錄事係擔任酒席之監督任務，原由妓館之樂妓擔任，而此種宴席則請其同年進士擔任者，此外並決定分擔主宴、主酒、主樂、探花、主茶等工作，所謂探花，如清朝趙翼之陔餘叢考卷二八，狀元、榜眼、探花項『探花之稱唐時曲江宴本以榜中最年少者爲之。秦中記，探花宴，以少俊二人爲探花使，遍遊名園。若他人先得花名，則二人被罰。宋初猶然。……（戴塤鼠璞云，本朝故事，吳旦榜、馮拯爲探花。……戴塤係宋末人，而其說如此。則宋南渡後固以第三人爲探花矣』。』主宴以下工作乏人擔當時，則以樂妓代之，二人（樂妓）主樂，一人擔任主飲上述『大科頭兩人第一部也，小科頭一人第二部也，常宴即小科頭主之，大宴大科頭主之』，該科頭係一科之頭意義，亦即第一部之大

科頭二人者係由主樂一人與主飲一人充當，第二部之小科頭一人，係由主樂一人充當之，大宴以大科頭為主，小宴則以小科頭為主，按科頭無宴時亦日支茶錢（祝儀）上述宴用之樂妓，似係指妓館之樂妓或教坊之妓樂者？除上述大宴與常宴外，另有曲江大會之記載「曲江大會，先牒教坊，請奏上御紫樓垂簾觀焉云云」如唐朝康駢劇談錄內所記「曲江池本秦時陂州。唐開元中疏鑿為勝境。南即紫雲樓，芙蓉苑，西即杏園，慈恩寺。花卉周環，煙水明媚。都人遊賞，盛于中和，上巳節。即錫臣僚會于山亭，賜太常教坊樂，池備綵舟。惟宰相、三使、北省翰林學士登焉。傾動皇州以為盛觀」。亦即中和節（二月底）上巳節（三月上旬巳日）等時間，皇帝御臨曲江所舉行之大宴會，屆時，池上浮泊綵舟，演出太常寺及教坊之舞樂，其盛況傾動全國人心，如用於進士祝宴之曲江大會，首先須通牒教坊，其次恭請皇帝御臨，皇帝在紫雲樓垂簾觀覽，按教坊若用於曲江大會，則大宴與常宴不用教坊而代以聘請妓館之樂妓，故「科頭」兩字當係指妓館而言者（按教坊設有部頭）此外，宋朝趙彥衛之雲麓漫抄卷一（稗海叢書本）撫言對有關進士及第祝宴事項，記載有「世目狀元，第二人為榜眼，第三人為探花郎。秦中歲時記云，期集謝恩了。從此便著被袋篋子驟等，仍於曲江點檢。從物無得有闕，闕即罰錢。召小科頭同，（一作國樂）至暮而散。次即杏園，初宴謂之探花宴，便差定先輩二人，少後者為兩街探花使。若他人折得花卉先開牡丹芍藥來者，即各有罰」所謂曲江小宴召小科頭者，當係指撫言之「小科頭一人，第二部也」，常宴即小科頭主之」者。

（三二）教坊記與段安節之樂府雜錄，南卓之羯鼓錄均係現在僅有之唐代音樂書籍，搜集包羅有續百川學海、古今說海、古今逸史、五朝小說、說郛、明胡文煥編之百家名書，唐人說薈等，關於教坊著作者崔令欽之詳細傳記，新唐書卷七十二下，宰相世系表，記述崔令欽為博陵崔氏之後裔，官拜國子司業，父班為合州刺

史，兄銳爲起居舍人，有眞、淼、公餘三子，其七代之祖會任後魏司徒，又全唐文卷三九六所記有關敎坊

記之序文內，崔令欽自序爲『開元中余爲左金吾倉曹武官十二三。……今中原有事，漂寓江表」，又全唐

文編者則記爲「令欽開元時，官著作佐郎，歷左金吾倉曹參軍，蕭宗朝遷倉部郎中」等語，根據新唐書百

官志，著作佐郎係從六品下官位，左金吾衛之膂曹參軍係正八品下，倉部郎中爲正五品，國子司業係從四

品，蓋國子司業係由著作佐郎升遷左金吾衛之必須歷練之官位，至於倉曹參軍之官位，較著作佐郎低，此

或係其降遷者？其後所謂中原有事(係指安祿山之亂)漂寓江表（係指江南），於蕭宗時再度昇爲倉部郎中

但與金吾衛相比，仍屬下級官吏，但據此判斷崔令欽當無疑爲玄宗朝至蕭宗帝時代之人物，關於崔令欽著

作敎坊記之動機，從其在全唐文探錄之序文內可見一斑，其序文全言爲「昔陰康氏之王也，元氣肇分，災

沴未弭，水有襄陵之變，人多腫腿之疾。思所以通利關節，是制舞，舜作歌，以乎入風非慆心也。春秋

之時，齊遣魯以女樂，晉梗陽之大宗亦以上獻子始淫聲色矣。施及漢室有若衛子，夫以歌進，趙飛燕以舞寵

。自茲厥後，風流彌盛。晉氏兆亂塗歌，是作終被諸管弦，載在樂府。呂光破龜茲得其樂，名稱多亦佛曲

百餘。成我國元元之允，未聞頌德。高宗乃命樂工白明達造道曲、道調。元玄破龜茲之在蕃邸，有散樂一部，戰

定妖氛頗藉其力。乃膺大位，且羈歷之，常於九曲閱。太常樂卿姿晦嬖人楚公皎之弟也。押樂以進。凡戲

蚍分兩朋以判優劣，則人心競，謂之熱戲。於是詔寧王主蕃邸之樂，以敵之。一伎載百尺幢，鼓舞而進。

太常所載即百餘尺，此彼一出則往復矣。長欲牛之。疾仍兼倍。太常羣樂鼓噪自負其勝。上下悅，命內養

五六十人，各執一物，皆鐵馬鞭骨槌之屬也。潛匿裏中，雜聲兒後立坊中呼太常人爲聲兒。復候鼓噪，當

亂捶之。皎晦及左右初怪。內養麾至竊見裏中有物。於是奪氣褫魄，而載幢者方振其幢南北不已。上顧謂

內人曰「其竿即自當折，斯須中斷」。上撫掌大笑，內伎咸稱慶。於是罷遣。翌日詔太常禮司不宣俳優雜

伎。乃署教坊，分爲左右而隸焉。左驍衞將軍范安及爲之使。開元中，余爲左金吾倉曹武官十二三，是坊中每請祿俸，每加訪問，盡爲子說之。今中原有事，漂寓江表，追思舊遊不可復得。粗有所議，卽復疏之，作敎坊記」。據此則作者係於安祿山兵亂時，寓寄江南，爲追思長安時豪華往事，慨歎之餘，所著之敎坊記者，本文因其記憶所得之書籍，故內容簡潔，當在意料之事，惟對崔令欽初任著作佐郎，及國子監司業，後歷任武官十二三之經歷，根據序文所述，其任武官期間，亦係司敎坊人員授俸之職（武官之名稱不詳，惟敎坊使亦有任左驍衞將軍者，可見一斑）故對敎坊內部情形，知之甚詳。崔令欽所任倉曹參軍似係司勳考、假使、祿俸、公廨、田園、食料、醫藥等職，彼於擔任祿俸管理之武官任內，當亦曾於敎坊女樂在宮廷演出時直接陪觀，因其有此經驗，且經常與敎坊內人士接觸，故對敎坊內容極爲清楚也。

（三三）唐人說會本誤將宜春院書爲宜春苑，「院」與「苑」發音雖同但意義各異，此種情形很多，應予注意（第三章「梨園」亦有此情）。

（三四）資治通鑑卷二〇九，景雲元年正月庚戌條文註解「程大昌曰梨園在光化門北。開元二年，玄宗置敎坊於蓬萊宮。上自敎法曲，謂之梨園弟子。至天寶中，卽東宮置宜春北苑，命宮女數百人爲梨園弟子云云」，卽開元時期創設之梨園，至天寶中，增加宮女數百收容於宜春北院之謂。

（三五）關於記述宜春院設置敎坊一部份樂妓之文獻，如資治通鑑卷二一一，所述「開元二年正月己卯……乃更置左右敎坊，以敎俗樂，命右驍衞將軍范及爲之使（註略）。又選樂工數百人，自敎法曲於梨園，謂之皇帝梨園弟子（註略）。又敎宮女使習之。又選樂伎置宜春院，（宜春院當在西內宜春門內，近射殿。）給賜其家」。所謂「給賜其家」，係指敎坊記之內人家，此外宋朝趙德麟之侯鯖錄卷一（稗海叢書本）載有「唐梨園弟子，以置院，近於禁院之梨園也。女妓入宜春院，謂之內人，亦曰前頭人，謂在上皇前也。骨

內居教坊，謂之內人家，有請俸。其得其幸者，謂之十家。文中將「梨園」混同「教坊」，此或申檢將上述資治通鑑記文誤解所致，而資治通鑑中「給賜其家」一語，或亦係引用教坊記者。

（三六）古禮記所載「公父伯之襲，內人皆行哭失聲。」文中之內人則係妻妾之意，亦稱「內家」，而南史卷六八，蔡徵傳內之「（陳）武帝崩，……蔡景歷躬共官者及內人密營歛服。」此文中之內人當係指宮女之意。

（三七）內人之名，屢見於唐詩，辨明較難，茲略舉數例，首先如著名之王建之宮詞百首（全唐書第五函第五冊）其中「內人唱好龜茲急」與「內人對御愛花牋」句中之內人，似係指教坊之內人者，此外新唐書中之「新教內人唯射鴨」，「內人昇下採羅箱」，「皆留內人看玉案」中之內人係指何者當感判斷爲難，又花蕊夫人之宮詞內之「內人對御分明看」一語，其「內人對御」一語固與王建宮詞相同，當亦係指教坊內之風習，終之此種例句實枚不勝舉。

（三八）鄭良儒詩話內「唐妓女入宜春苑，謂之內侍人，骨內居教坊，謂之內人家。有請俸得幸者，謂之十家。蓋家雖多，亦以十家呼之。」其係參照侯鯖錄與教坊記兩文記述者，此間將內人誤爲內侍人。

（三九）關於樂妓、宮女之類稱爲「娘子」之例，見諸於樂府雜錄樂內「大曆中有才人張紅紅者……召入宜春院，寵澤隆異，宮中號爲記曲娘子。……貞元中有田順，曾爲宮中御史娘子」。

（四〇）「文宗好雅樂，詔太常卿馮定，采開元雅樂製雲韶法曲及霓裳羽衣舞曲。雲韶樂有玉磬四虡，琴、瑟、筑、簫、篪、籥、跋膝、笙、竽皆一，登歌四人，分立堂上下，童子五人繡衣執金蓮花以導舞三百人，階下設錦筵，遇內宴，乃奏……。樂成改法曲爲仙韶曲」。按上述語句中亦有未見於樂府雜錄者，此外「原典」內係有記載。

各說：第二章 教 坊

（四一）通典卷一四四，樂器條文中「五絃琵琶，稍小。蓋北國所出。舊彈琵琶皆用木撥彈之。大唐貞觀中始有手彈之法。今所謂搊琵琶者是也」。此即說明琵琶初彈時係使用木撥，貞觀中始有手彈之法。此為劃時代之改良，如新唐書與五絃琵琶原係來自伊朗及印度，係用木撥，迨至唐朝五絃琵琶始創手彈之法。舊以木撥彈。樂工裴神符初以手彈，太宗悅甚，後人卷二一，禮樂志所載「五絃如琵琶而小，北國所出。習，為搊琵琶」。此即說明創手彈之法者為裴神符，此如與通典卷四四，坐立部伎條文內之「初太宗貞觀末裴神符，妙解琵琶」一語有關聯者。

（四二）在中國文獻內，三絃之名尚屬初見，五代，宋、元、均未見記載，或係五絃之誤亦未可知。

（四三）此曲教坊記內稱為係玄宗之初製，「通典」係高宗時武則天皇后所作，但新唐書卷二二，禮樂志中有關玄宗條文內「又作聖壽樂，以女子衣五色繡襟而舞之」一語觀之，似係通典之誤者。（參照六章二部伎）

（四四）唐朝鄭綮之開元傳信記內，記有如下逸事：

「安西衙將劉文樹，口辯善奏對，上每嘉之。文樹髭生頷下，貌類猿猴，上令黃幡綽嘲之。文樹切惡猿猴之號。乃密賂黃幡綽祈不言之。幡綽訊而進嘲曰，可憐好文樹髭鬚，共頰頤口，文樹面孔不似獼孫。獼孫強似文樹。上知其賂遺，大笑之」。

（四五）教坊之樂妓亦有寵遇為天子側近常侍之例，如唐杜牧之杜秋傳所附之王眉山傳內「王眉山寶奴號也。當武宗南征，駐蹕金陵。選教坊師樂妓十人，備供奉。寶奴為首。姿容瑰麗出眾。數得持巾櫛近至尊。班中人爭求飾以媚上。或毀粧以自全。左右狼顧慮隨侍無當。禍且不測。寶奴云，吾儕婢子，報敢當御宿。但率意出種，幸無譴責。違恤其他，飾固無益。毀亦大迂。寔命不猶。惟局脊以承恩，無希福矣。武宗駕旋，各有賚賜。俾無從，惟寶奴還內籍，咸以貴人呼之。祠部亦寬其數。不以眾人畜也。識者稱眉山云，初

眉山倡僮，負丈夫氣。揮翰自如，每出趙奉者戲過。一日乘油壁車。經水西到公廟，遞師王態、傅愉密負絕技。邀之廣場。請王孃登場。眉山下車。鳳度瀟然，舉止蹁躚，以爲天人。縈而觀者如堵。眉山出金一錠，酬二師去。其豪爽類如此。自供奉歸後，閉閣不出。乃歎曰婢子獲執巾天子前。閫制宮綵復爲人役。遂結道堂長橋邊。長齋誦經爲道人裝。不復淜巾幗中矣。潘之恒曰，敎坊司御樂也。安得奉直，未聞選召邪曲中人。雖三十四樓歌舞喧闐，朝抱樂器，暮或連秋而歸。亦惟王公邸第呼之，無僭用興騎者。至武宗南巡，出意外事，能出謹不襲呵讓，則王寶奴寶主持之。夫卑賤之輩，以近幸爲榮。若杜秋、寶奴何幸者不幸歟？而供奉諸妓，杜秋侷，自是牧之自寫其天涯暮耳。

(四六) 宋朝錢易之南部新書卷丁（學津討原本）內所述「李翱在湘潭，收韋江夏女于樂籍中。趙騂亦于賊人贖江西韋環之女。或厚給以歸族。或盛飾以事良家。此哀孤之上也。」文內所傳似爲同一事實。

(四七) 舊唐書卷四四內官條所述「妃三人（正一品……下六儀美人才人四等共二十八人以備內官之儀也）三妃體佐后而論婦禮者也……六儀六人……美人四人（正三品周官三十七世婦之位也。）掌率女冠修祭祀賓客之事。才人七人（正四品周官八十一御女之位。）掌敘宴寢，理絲枲以獻功。

(四八) 昭儀根據通典卷三四所載係前漢帝時所設之一種宮官，所謂「位視丞相，爵比諸侯王」之喻，唐時設有淑儀以下六人之正二品之宮官，按張紅紅係證贈之昭儀，而非實官，故僅具有榮譽之象徵。

(四九) 請參照淸朝愈正燮之癸巳類稿卷一二「除樂戶丐戶籍及女樂考，附古事」。

(五〇) 全唐文，太宗條文之全文爲「安始正家，刑於四海，王者內職，取象天官。上備列宿之序，下供掃除之役。肇自古昔，具有節文。末代奢淫，搜求無度。朕祠膺寶廞撫育黎，克己勵精。庶幾至理。顧省宮掖，其數實多。恐茲幽閉久，離親族。一時減省，各從罷，散歸其戚屬。任從婚媾」。

（五一）全唐文卷一四五包含有本文，引用順宗實錄者。

（五二）舊唐書卷一五憲宗本紀下「元和十四年四月己亥……韓弘進助平溜靑絹二十萬匹，女樂十人，女樂還之」。及同書卷一七下，文宗本紀內「開成二年三月甲子朔，內出晉聲女妓四十八人，令歸家。」中之所謂「女樂」與「晉聲女妓」，或係指敎坊樂妓，亦未可知。

（五三）所謂突厥法請考證「唐代敎坊組織」（帝國學士院紀事第三卷第三號）一文，當可瞭然。

（五四）並非指敎坊風儀紊亂而言，如註解四五所述王寶奴之例，因其曲謹奉侍皇上，深獲時人稱讚，而被人以褒賞眼光而目爲脫離敎坊者。

（五五）詳述樂人篇，參照桑原隲藏博士之「關於隋唐時代往返中國之西域人」（東洋文明史論叢）。

（五六）詳論樂曲篇參照石田幹之助氏之「胡旋舞小考」（史林第五卷第三號）。

（五七）唐人說舊本敎坊記將長人撰寫長八，但當然以百川學海本以及其他版本所記之長人爲正確者。

（五八）敎坊記內容幾全係叙述有關樂妓之事，其提及樂工者僅爲散樂家，此係或有其理由。

（五九）宋朝錢易之南部新書卷壬（學津討原本）曾述及『貞元以來，選樂工三十餘人出入禁中，號宣徽長入。供奉皆假以官第。每奏伎樂稱旨，輒厚賜之。至元和八年始分番上下，更無他錫，所借宅亦收之。』文內之宣徽院請參照第三章。

（六〇）宋朝吳自牧夢梁錄卷一之車駕詣景靈宮孟饗絛文所述之「前導數內有東三班，謂長八。祇候幞頭，後各以靑紅頭鬚繫之，以表忠節之意」。

（六一）此文係通典『樂』中述及敎坊之唯一處所，按通典內未見有梨園之名，通典固對二部伎，十部伎有詳細記載獨未言及敎坊梨園，確係不可思議之事，從其對太常寺太樂署夔字未提情形觀之，通典，似係僅記述

有關教習制度者。

(六二) 本文係新唐書禮樂志中，有關教坊之唯一記述，(按舊唐書禮樂志，未見有教坊之記述)。

(六三) 新唐志對於左右教坊毫未言及，此或由於內教坊中業已包括有左右教坊者。

(六四) 舊唐書音樂志內，有「太常樂工子弟三百」一語，但梨園尚包含有樂工、宮女、樂妓等類。

(六五) 關於樂工樂妓人數，教坊樂工三千人之推定，或係適當，惟推定梨園總數，却較困難。如第三章所論，梨園總數於玄宗盛時，所有本院、新院、小兒坊等處，其樂工樂妓宮女總數約為二千人左右。按教坊規模大於梨園，若後者為二千人，則前者推定數為三千，似嫌過少，又樂府雜錄之「古樂工，都計五千餘人，內一千五百人俗樂，係梨園新院。於是旋抽入教坊」，是則中唐以後，太常寺內梨園新院所屬之俗樂一千五百人中之一部份編入教坊者，但此對判斷教坊樂工總數，仍感困難。

(六六) 太常寺樂工總數，推定其為二、三萬人之理由，因太常寺樂工分為太樂署與鼓吹署兩署，後者樂工問題，史料無明確記載，如以大唐六典卷一四之太常寺鼓吹署條文內說明之大駕、小駕、東宮等鹵簿之規模，其總數為約四千人（內有大駕鹵簿一、八三八人，小駕鹵簿一、五〇〇人，東宮鹵簿六二四人）但鼓吹樂係輪值上下班制，故其總數，絕對不會超過一萬人，至於通常所稱之太常寺樂工二、三萬人，一般係僅指太樂署所言者，但其實際人數，或亦不足二萬亦未可知也。

(六七) 在州縣內設籍，但賦役方面雖各異，其分番上下，受田進丁，直至年老，免除賦役之處，太常音聲人與雜戶一致；僅婚姻方面雜戶限於同色，太常音聲人則與良民相同允許與良民通婚此為兩者所不同之處。按太常寺內擔任樂人或倡優之雜戶，計有太常雜戶與倡優雜戶。

(六八) 唐會要卷三一四「減教坊樂官衣糧」，舊唐書憲宗本紀內書為「減教坊樂人衣糧」。

（六九）舊唐書卷一七上，敬宗本紀內所記「寶曆二年春正月己巳朔庚午，眨殿中侍御史玉源植爲昭州司馬。時源植街行爲敎坊樂伎所侮。導從呵之，遂成紛競。京兆尹劉栖楚決賞樂伎。御史中丞獨孤朗論之太切。上遂眨源植」。

（七〇）舊唐書卷一九〇下，文苑傳下，王維條文內所述「祿山陷兩都，玄宗出幸……至是焦朝思與監事，乃奉官縣於論堂工皆梨園弟子，敎坊工人」。

（七一）新唐書卷一五，禮樂志五曰「永泰二年八月，修國學祠堂成。……至是焦朝思與監事，乃奉官縣於論堂而雜以敎坊工伎」。

（七二）新唐書卷八二，莊格太子傳曰「（前略）即取坊工劉楚材等數人仕京榜殺之」。

（七三）敎坊人員稱太常人爲「聲兒」，按太常人係太常音聲人之略稱，係太常樂工之意義，『聲兒』或係愛稱；此外，因太常寺樂工當時與敎坊樂工，對抗競爭，敎坊樂工之稱太常寺樂工爲「聲兒」或係含有輕視成份在內，亦未可知。

（七四）敎坊記內記有樂妓舞曲之事，樂府雜錄之舞工條文內亦述及有關樂妓等名人，其他文獻方面，舞曲多與女妓含有關聯，惟樂工之成爲舞曲名手者，則稀有聞及，此或爲舞曲性質上之當然現象也。

（七五）樂府雜錄「歌」之條文，載有樂工之名亦詳述有關樂妓名手等事。

（七六）參照隋唐音樂志及通典之散樂條，並詳述樂曲篇。

（七七）參照王國維之「宋元戲曲史」，詳記述樂曲篇。

（七八）唐代俗樂內，「樂」係有樂器意義，參照第七章，太常四部樂下。

（七九）新新唐志內所述之「樂人、音聲人，太常雜戶子弟」其將音聲人與樂人併列，舊唐書卷四四職官志之太樂

署條文所記「凡樂人及音聲人，應敎習，皆著簿籍覆其名，數分番上下。」亦將樂人與音聲人倂列，此所記者屬於制度。惟兩者區別，似係樂人係樂器專業，音聲人係聲樂專業。此外尙有另一種解釋，亦卽樂人係指樂工，故兩者各爲官賤民之工樂與太常音聲人者當亦屬當然之事。

（八〇）唐會要卷三四「寶曆二年九月京兆府奏。……伏以，府司每年重陽、上巳兩度宴遊，及大臣出領藩鎭，皆須求雇敎坊音聲。」

（八一）宋史卷一四二，樂志，敎坊條。

（八二）前引敎坊記自序所述「坊中呼太常人爲聲兒」，按聲兒係適用於樂童，而呼太常樂人者則爲其揶揄之稱呼。（參照註解七三）

（八三）舊唐書之中書省條文內所記載之內敎坊，在新唐書內則在太常寺太樂署之條文與右敎坊共同記載。但敎坊雖記載在太樂署條文內，却不能視其爲直屬太樂署者，如以前所述，敎坊係與太常寺均爲獨立之設施，惟其關係過深而記於太常寺條文者。

（八四）恐係掖庭宮之衆藝台。

（八五）與舊五代史卷一四四，樂志引歐陽史崔稅傳之文相同。

（八六）宋朝徐度之却掃編（學津討原本）「宣徽使，本唐宦者之官，故其所掌皆瑣細之事。本朝更用士人品秩，要二府。有南北院，南院資望比北院尤優。然其職猶多因唐之舊。……敎坊伶人歲給衣帶。」此卽所傳宣徽院之槪要也。

（八七）文獻通考卷一四六，樂考一九，俗樂考敎坊條文「仁宗洞曉音律……敎坊其後隷宣徽院云云」。

（八八）文獻通考之文首至熙寧九年間，曾書有「若行幸云云」一文，此文典據並非宋志，似係出自國朝會要等

各說：第二章　敎　坊

三三一

（九三）乾涼教坊樂部之人名表內，指定笙色之傅紹，觱篥色之朱貴及丘彥，方響色之齊宗亮，杖鼓色之振興祿五名爲管幹人，亦稱管幹教頭。

（九二）關於北宋及大晟府太常寺之位置，可參考東京夢華錄卷一，宣和樓前省府宮宇條「御街大內前南去，左則景靈東宮，右則西宮。近南大晟府，次曰太常寺」。及宋會要稿第七二冊職官二二之大晟府條文「崇寧初置局儀大樂。樂成，置府建官以司之。禮樂始分爲二府。左宣德門外天街之東。隸禮部。序列與寺監同。在太常寺之次。」當可推見一斑。

（九一）宋朝，趙昇之朝野類要卷一，敎坊內記有「今雖有敎坊之名，隸屬修內司敎樂所。然遇大宴等，每差衙前樂權充之，不足則又雇市人。近年衙前樂，已無敎坊舊人，多是市井歧路之輩。欲其知音曉樂，恐難必也。」。本文與夢梁錄文內前半段相同，其中所載今雖有敎坊之名，隸屬修內司敎樂所一語，推定其於敎樂所設置以後，仍使用敎坊之名者，此爲一有力傍證。

（九〇）夢梁錄卷三，皇太后聖節條文內記有『自向紹興以後，敎坊人員已罷。凡禁庭宣喚徑令衙前樂，充修內司敎樂所人員承應』。

（八九）宋史樂志內所記熙寧九年以前敎坊係隸屬太常寺管下一事，宋史卷一六四，職官志四之太常寺條文「敎坊及鈴轄敎坊所，掌宴樂閱習，以侍宴享之用，考其藝而進退」。則敎坊內設置鈴轄係仁宗五年以後之事，至於敎坊隸屬太常寺管下，則見於元末改制以後之官制，此可傍證前記宋史樂志記載之誤錯。

其他史料，按宋志所載敎坊條文，大致按照年代順序整理，但文獻通考所載之順序及年代則有時顛倒，其元末年代之「官制行云云」一文，則確有典據。

第三章　梨　園

目前中國方面，將戲劇伶優之世界稱爲梨園，此種稱呼，元明時期對雜劇伶優業已採用，但究其淵源，當遠溯及唐朝玄宗帝之梨園。（近代日本，做襲中國，亦將戲劇—特別對歌舞伎劇壇稱爲梨園）。新唐書卷二二禮樂志中「玄宗又酷愛法曲，選坐部伎子弟三百，敎於梨園。聲有誤者，帝必覺而正之。號皇帝梨園弟子，宮女數百亦爲梨園弟子，居宜春院。」此即梨園弟子制度。

按梨園與十部伎，立坐二部伎，敎坊，太常四部樂等制度，均係唐朝音樂（特別是胡俗樂）之精華。梨園於玄宗之開元天寶時期達最盛期，與「敎坊」共爲當時音樂之中樞；梨園地位，尤爲重要，其存在時間雖短，但梨園名聲却長期流傳人間者，此因梨園敎習之「法曲」流行故也，「法曲」係襲承漢朝以來俗樂（清樂）之遺風，參酌胡樂而融合之一種唐朝新樂，玄宗帝極爲寵愛，命名法曲。唐朝中葉以後法曲常成爲當時中國音樂主體「新俗樂」（融合胡俗兩樂而成）之別稱，唐末兩宋時期屢呼此爲「開元天寶樂曲」；（註一）法曲與梨園之關係至爲密切，故「天寶中梨園法曲」（註二）等慣用語使梨園之名傳至唐末。

關於梨園情形，由於唐朝音樂史料不全，（註三）但本章內仍致力蒐集零細史料，以儘可能究明梨園全貌。至於元明以後，將雜劇伶優稱爲梨園以及其間過程，則予省略。

第一節　創設及變遷

第一項　創　設

根據新唐志所述，梨園係玄宗教習及上演其酷愛法曲之所，關於其創設時間，與立坐二部伎或太常四部樂制同樣缺乏明確史料。舊唐書卷二八音樂志亦僅載有『玄宗又於聽政之暇，教太常樂工子弟三百人爲絲竹之戲，音響齊發，有一聲誤，玄宗必覺而正之，號爲皇帝弟子，又云梨園弟子。以置院於禁苑之梨園。太常又有別教院，教供奉新曲。太常每陵晨鼓笛亂發於太樂別署教院，廩食常千人，宮中居宜春院』。至於與梨園創設年次有關者爲唐會要卷三四雜錄『開元二年，上以天下無事，聽政之暇，于梨園，自教法曲，必盡其妙。謂之皇帝梨園弟子』，及唐朝鄭處誨之明皇雜錄（註四）『開元二年，上於梨園自教法曲，必盡其妙。謂之皇帝梨園弟子』。兩文恐係同一來源。據此，梨園創設時間，當爲開元二年，此外根據資治通鑑卷二一一開元二年正月己卯條有關教坊及梨園設置事項所載『開元二年正月己卯，……舊制雅俗之樂，皆隸太常。上精曉音律，以太常禮樂之司，不應典倡優雜伎。乃更置左右教坊，以教俗樂，命右驍衞將軍范及，爲之使「註略」。又敎宮女使習之。又選伎女置宜春院「註略」。又遷樂工數百人。自教法曲於梨園。謂之皇帝梨園弟子「註略」，又敎宮女使習之。又選伎女置宜春院「註略」，給賜其家云云』。文內對之皇帝梨園弟子「註略」，又通鑑卷二〇九景雲元年正月庚戌條「上御梨園毬場」所註『程大昌曰，梨園在光化門北。開元二年，玄宗置敎坊於蓬萊宮。上於設置年、月雖無明文，但據以推定其梨園創設時期，似亦係開元二年，

自教法曲，謂之梨園弟子。至天寶中，卽東宮，置宜春北苑。命宮女數百人爲梨園弟子。卽是梨園者

按樂之地而預教者名爲弟子耳。凡蓬萊宮、宜春院皆不在梨園之內也」。文中所述蓬萊宮之教坊教習

法曲一語或有錯誤，該教坊係內教坊，並非開元二年新設之左右教坊也。至於開元二年設置梨園弟子

一事，却與上述開元二年條文所記者相同，又「至天寶中，命宮女數百人爲梨園弟子，置於宜春北苑

（院）」一節，同書開元二年條文，與上述新唐志以及明皇雜錄『天寶中，上命宮女數百人，爲梨園

弟子，皆宜春北院。」所載亦同，似係事實。

綜合上述資料，梨園創設時間，似係開元二年與左右教坊獨立同時，由太常寺坐部伎遴選三百人

爲梨園弟子而成立者。所謂「天寶中，置宜春北苑，命宮女數百人爲梨園弟子」一語，推定其爲成立

梨園之整備工作者。按明皇雜錄所記史料，較爲可靠，其對開元二年及天寶中有關設立梨園情形，

亦有詳細記載也，　新唐志所載者固無成立年次，惟推察其似係參照有獨立價值之唐會要等史記而成

（註五）。

　其次關於開元二年卽玄宗卽帝位後第二年，動員樂人數百人創設音樂教習府之舉，時間是否稍嫌

過早茲研析於次：

　一、梨園教習之法曲，雖係採用前代舊曲（清商樂），但大部份爲玄宗淸曲，故法曲之完成必須

相當時日。

　二、梨園弟子之主體係太常坐部伎之子弟，故梨園創設時間，當在立坐二部伎成立以後，按立坐

二部伎共十四曲，其中十三曲係玄宗即位前製成者，故二部伎之設置時間，若為開元二年當並非不可能。

三、開元二年設置左右教坊接管太常寺之俳優雜戲（散樂）及一切胡俗樂，又與二部伎及教坊有深切關係之太常四部樂制度業於先天元年八月己酉存在（參照第七章），故梨園、二部伎、左右教坊、太常四部樂之四種制度均係玄宗時代俗樂制度上之劃期性的事業，似係玄宗即位後二年以內所建立之事實乎？

綜上所述，玄宗朝之音樂事業，於其即位二年，已具有相當規模並步步發展者當係事實。又新唐書卷二二禮樂志『玄宗為平王，有散樂一部。定韋后之難，頗有豫謀者。及即位，命寧王，主藩邸樂，以充太常，分兩朋以角優劣。置內教坊於蓬萊宮側。居新聲散樂倡優之伎。』此即說明玄宗於即位以前，已具有政治勢力，因其熟諳音律，故在即位前，業已計劃有關音樂上之種種事業，推想其於即位後即開始實踐者。又上述之唐會要『上以天下無事，聽政之暇云云』，按玄宗初世精勵政務，天下泰平，故依此推定開元二年設立梨園，當有可能，且亦適合實際情況者。

第二項　變　遷

梨園與二部伎、左右教坊、太常四部樂等制度，均係玄宗初年創設，使開元至天寶四十餘年間之宮廷貴族之音樂文化，呈現燦爛景象。迨至天寶末年安史之亂，才一旦荒廢，如新唐書卷二二禮樂志

『其後巨盜起陷兩京,自此天下用兵不息。而離宮苑囿遂以荒堙,獨其餘聲遺曲傳人間。聞者爲之悲涼感動』。是則離宮苑囿荒廢,禁苑之梨園本院與東宮之宜春兩院似亦遭受同樣命運;如陳暘樂書卷一八八俗樂部『泊于離亂,禮寺隳頹,篽簜旣移,驚鼓莫辨。梨園弟子半已淪亡,樂府歌章咸悉喪墜,教坊之記雖存,亦未爲周備爾。』所述,梨園弟子,大半佚散,又全唐詩話卷一王維條『天寶末羣賊陷兩京……祿山之亂,李龜年奔放池潭,曾於湘中。』即逃離京都南行者有之(註六)。明皇雜錄『天寶末羣賊陷兩京……祿山尤致意樂工,求訪頗切,於旬日獲梨園弟子數百人。』羣賊因相與大會於凝碧池,宴偽官數十人。大陳御庫珍寶,羅列前後。既作。梨園舊人不覺歔欷相對泣下。羣逆皆露刃持滿以脅之。而悲不能已。有樂工雷海清者,投樂器於地,西向慟哭。逆覺乃縛海清於戲馬殿,支解以示衆。聞之者莫不傷痛』。此即梨園弟子數百人被亂賊俘虜,其中有樂工雷海清者,於被迫侍隨亂賊宴席間,受支解示衆慘劇。又新唐志『獨其餘聲遺曲傳人間』一語,即法曲原爲宮禁音樂,由於逃散樂妓爲媒介,而廣泛傳普地方庶民之間者。

迨至玄宗遷都,蕭宗卽位以後,宮禁音樂復活。如新唐志續記『代宗繇廣平王,復二京梨園』。此卽東西兩京梨園再度復興之意,惟文中之梨園係苑囿之名並非梨園弟子,又此文續言中『供奉官劉日進製寶應長寧樂十八曲……大歷元年又有廣太一樂……其後方鎮多製樂舞以獻……』,所記唐末燕饗樂諸曲(定難曲、繼天誕聖樂、中和樂、順聖樂、雲韶樂)等(註七)樂曲,似係隨苑囿之再興與演樂設施之整備而製作演奏者。唐會要卷三四雜錄『大歷十四年五月詔罷梨園伶使及官宂食三百餘人留太

常」，據此則梨園雖未及昔日盛況，但其復興結果，僅冗員亦已有三百餘人矣。此外如舊唐書卷一七

下文宗紀『大和八年十月壬寅，翰林院宴李仲言，賜法曲弟子二十人。』及同卷『大和九年八月丁丑

，上幸左軍龍首殿，因幸梨園，含元殿大合樂。』所述，大和末年以前，法曲弟子有梨園之名。惟開

成三年，法曲稱仙韶曲，因幸梨園改稱仙韶院，如舊唐書卷一七下文宗紀（註八）所載『開成三年四月己酉

，改法曲名仙韶曲，仍以伶官所處爲仙韶院』。按開成三年以後梨園之名消失，法曲均亦改記爲俗樂

（註九），唐兩京城坊考卷一大明宮條『仙韶院（舊書陳夷行傳有仙韶院樂官尉遲璋）……不知其處。

』明示仙韶院位於大明宮內，惟以往梨園諸院，均未在大明宮內，則仙韶院之設施，當與梨園無關也。

關於梨園轉移仙韶院之過程，其頗注目者，如新唐書禮樂志『文宗好雅樂，詔太常卿馮定，悉開

元雅樂，製雲韶法曲及霓裳羽衣舞曲。雲韶樂有玉磬四簨、琴、瑟、筑、簫、篪、籥、跋膝、笙、竽皆

一，登歌四人。分立堂上下。童子五人繡衣執金蓮花以導。舞者三百人，階下設錦筵。遇內宴，乃奏

謂大臣曰「笙磬同音，沈嗛忘味，不圓爲樂至於斯也。」自是臣下功高者輒賜之。樂成。改法曲爲仙韶曲

。』此即在法曲改稱仙韶曲以前，太常卿馮定，承文宗帝御旨，根據開元之雅樂，製作雲韶法曲及霓

裳羽衣舞曲者；此從舊唐書卷一六八馮定傳『太和九年八月爲太常少卿。文宗每聽樂，鄙鄭衞聲，詔

奉常習開元中霓裳羽衣舞，以雲韶樂和之。舞曲成定。總樂工閱於庭，定立於其間。文宗以其端凝若

植，問其姓氏。翰林學士李珏對曰此馮定也。文宗喜問曰，豈非能爲古句章句者耶。乃召昇階。文宗

自吟定遼客西江。詩吟罷，益喜。因錫禁中瑞錦，仍令大祿。』；又同卷一六九王涯傳『（太和三年

正月入為太常卿）文宗以樂府之音鄭衞太甚。欲聞古樂。命涯，詢於舊工，取開元時雅樂，選樂童按之。名曰雲韶樂。樂曲成。涯與太常丞李廓，少府監庾承憲押樂工，獻於梨園亭。帝按之於會昌殿。上悅，賜涯等錦綵」。可窺見一斑也。又舊唐書音樂志所載『太和年十月宣太常寺，準雲韶樂，舊用人數，令於本寺，閱習進來者。至開成元年十月教成，三年武德司奉宣，索雲韶樂縣圖二軸進之』。則雲韶樂設立之時間似為仙韶院出現之二年以前者。雲韶法曲（雲韶樂）係唐末燕饗樂諸曲中之一種，為模倣法曲遺聲而作成者，此或係其稱為雲韶法曲之由來。至於霓裳羽衣曲則為玄宗帝同名曲之餘聲。按雲韶院係為雲韶樂而設置者，此與仙韶院因仙韶樂而設置之情形相同。關於雲韶院之位置，樂府雜錄之雲韶樂條文『宮中有雲韶院』，長安志卷六『禁苑南，有文宗會昌殿……雲韶院。』故雲韶院雖在宮內惟與大明宮內之仙韶院似不在同處。按仙韶院係雲韶法曲及雲韶院完成之開成元年以後三年設立者，其設立後，史料所載者，幾多為仙韶院之名，雲韶院之名稱則未見有也，如唐會要卷三四雜錄『（開成）四年三月，勅每月賜仙韶院樂官料錢二千貫文。支用不盡。令數內宜停三百貫文』。按樂官月薪二千貫文，當係巨貴，後減至三百貫文，此從宋朝孫光憲之「北夢瑣言」卷二所載之『王宰鎭夔起……敕庾省寺，贈守大尉。文宗頗重之。……雖歷外鎭，家無餘財。知其甚貧，詔賜仙韶院樂官諸房俸祿以敕庾省寺，給以喪事可證實（註一〇）。此外舊唐書卷一七文宗紀（註一一），『開成又三年……慶成節，命內侍以酒酺仙韶樂」賜群臣時，仙韶樂至與雲韶樂相同……宴獻奏……命內以……賜……樂……關於仙韶樂官員問題

舊唐書卷一八一陳夷行傳所載『仙韶院樂官尉遲璋，授王府』則樂官中亦有授予高位者。又宋朝周密之齊東野語卷一六『思陵朝披庭，有菊夫人者。善歌舞妙音律，爲僊韶院之冠。宮中號爲菊部頭』。則披庭宮女中亦有入仙韶院者。此外唐朝高彥休之高闕史卷下所載有關尉遲璋者爲『有太常寺樂官尉遲璋者，善習古樂，簫、磬、琴、瑟、戞擊、鉦柎咸得其妙。遂成霓裳羽衣曲以獻』。該尉遲璋原係太常樂官，能法曲承文宗帝之命於呈獻雲韶樂，同時製成霓裳羽衣曲者。

關於雲韶之名，如前章所述，唐初原係內教坊之別稱，惟唐會要卷三三諸樂『太常梨園別教院法曲樂章』十二章之最後爲『雲韶樂一章』文中別教院之名稱，是否延續至文宗大和年中似有疑問。至於文中之雲韶樂，當非文宗帝之雲韶法曲；按文宗帝之雲韶樂在唐末燕饗樂曲中最享盛名，傳至宋朝成爲教坊四部之一部──雲韶部──又宋史卷一四二樂志一七雲韶部條『雲韶部者黃門樂也，開實中稱爲大韶，「韶」字本係禮樂思想上之舜樂或古聲雅樂之意，雲韶、仙韶之「韶」即係此意。武后耽溺道教，所有名稱均改爲道教上之稱呼，雲韶院因而改稱爲雲韶府，至於仙韶名稱由來因其與雲韶院同樣命運，故其一切情形均係相同。

平嶺表，擇廣州內臣之聰者得八十人，令於教坊，習樂藝。賜名簫韶部。雍熙初改曰雲韶』。則雲韶部原稱簫韶部；按簫韶如尚書、虞書、益稷所載『簫韶九成，鳳凰來儀』，爾後又成舜樂六舞之一，

此外與仙韶院與雲韶院有關聯者爲宣徽院，如舊唐書卷一七文宗紀『開成三年三月辛未，宣徽院法曲樂官放歸』。該宣徽院原設中官爲長，係掌管內侍諸事之處，位於大明宮之南北兩院（註一三）根據

唐朝南卓之羯鼓錄『開府（宋璟）孫沈亦工之（羯鼓），並有音律之學。貞元中進樂書三卷。又召至宣徽，張樂使觀焉。上（德宗）使宣徽使、教坊使，就教坊與樂官參議數日……』則德宗時，宣徽院業已爲奏樂之處，其長官宣徽使，即係樂人。又唐會要卷三四論樂中所載『（元和）八年四月，詔除備宣徽院樂人官宅制。自貞元以來，選樂工三十餘人，出入禁中。宣徽院長出入供奉。皆假以官第。每奉伎樂稱旨，輒厚賜之。及上即位，令分番上下，更無他錫。至是收所借。』（註一四）故貞元期間，曾選樂工三十餘人，配置宣徽使屬下，而樂工之參與宣徽院者，此亦係首舉，迨至元和，分班輪流值勤，才告組織化（註一五）。如文宗紀所載，該樂工即係法曲樂官，按開成三年八月法曲改稱仙韶曲設置仙韶院，在此前五個月（即開成三年三月）宣徽院法曲樂官放歸之舉，似可解釋爲設立仙韶院之準備工作者（註一六）。

綜上所述，唐朝梨園制度，由於安史之亂，一旦瀕於廢絕，至代宗大歷期間又告復興，當時梨園冗員人數竟亦增達三百餘人，惟已不及當初盛況；按本院似與梨園共存續，至於太常寺之別教院亦在梨園新院名義下，又宜春院似亦與教坊共存者，內園小兒坊係文宗時代替小部者，惟宜春北院當時似已撤消，據此推察原存之各種制度，似已開始崩壞。按文宗太和八年，曾使用法曲弟子之名，開成元年，奏演雲韶法曲，此或爲法曲殘名者，開成三年，由於仙韶曲及仙韶院之出現，法曲及梨園已告正式消失（註一七）。至於雲韶法曲，係以雲韶樂之名流傳後世（註一八）；但此並非梨園之法曲而係燕饗樂之一種；故雲韶院非法曲之教習府，爲雲韶樂教習之處，蓋「雲韶」之名，自唐初至宋朝，均係用作與

教坊有關者，尤以文宗之雲韶樂唐末最負盛名，此亦為雲韶樂之名更較仙韶院之名流傳後世之原因。

雲韶院與仙韶院之名消失後，梨園之遺構亦已完全消滅，惟詳細年次不明，茲根據舊唐書卷二〇

上昭宗紀『天佑元年……四月……時崔胤所募六軍兵士，胤死後亡散並盡。從上東遷者，唯諸王小黃

門十數，打毬供奉內園小兒共二百餘人』。該內園小兒似係繼承梨園小兒制度，是則昭宗蒙塵東都時

，京都梨園之遺構即告終了之意。

第二節　組　織

第一項　名　稱

關於梨園樂人之名稱，計有「梨園弟子」、「皇帝梨園弟子」、「皇帝弟子」及「法曲弟子」等

。其中經常使用者當為「梨園弟子」，始自梨園成立迄於後世，初見於舊唐書卷一九〇下文苑下王維

傳『祿山宴其徒於凝碧宮，其工皆梨園弟子、教坊工人』。此外新唐書卷一三〇崔隱甫傳、同卷二〇

八宦者下李輔國傳、宋朝洪邁之「容齋隨筆」卷七、同卷一四、蘇軾「漁樵閒話」（寶顏堂秘笈本）、

資治通鑑卷二一八肅宗至德元年八月辛丑條、周紫芝「竹坡詩話」（百川學海本）、唐朝花蕊宮詞

（宋朝寥瑩中「江行雜錄」續百川學海本），宋朝趙德麟「侯鯖錄」卷一等均有記載，枚不勝舉；其

中最少見者為法曲弟子，僅舊唐書卷一六九李訓傳(註一九)『(太和八年(其年十月遷國子周易博士充翰

林侍講學士，入院日賜宴。宣法曲弟子二十人，就院，奏法曲，以寵之」，惟梨園係法曲教習之府，梨

園弟子之稱爲法曲弟子，亦屬自然，其實例或不止上述一文，按梨園於玄宗末年，安史之亂一旦廢絕，繼又復興，但不及昔日盛況，開成三年改稱仙韶院法曲亦改稱仙韶曲，其改稱以前，法曲樂官隸屬宣徽院，是則法曲弟子或係梨園弟子之別稱者，亦未可知。又新唐書卷二二禮樂志『梨園法部，更置小部音聲三十餘人⋯⋯』。「明皇雜錄」補遺『時梨園弟子善吹觱篥者，張野狐爲第一。⋯⋯其曲今傳於法部。」文中之「梨園法部」及「法部」或係因法曲關係而命名者(註二〇)。

根據上述史料，梨園樂人之名稱均有連帶關係，槪可分爲明皇雜錄系之「皇帝梨園弟子」與舊唐志系之「皇帝弟子」、「梨園弟子」與「法曲弟子」等四類(註二一)。按梨園係玄宗親自教習法曲之處，其中最初使用之正式名稱，似爲開元二年之「皇帝梨園弟子」之名；至於舊唐志之「皇帝弟子」與「梨園弟子」似係訛傳者，對於天寶中宮女數百人，明皇雜錄及新唐志均省略「皇帝」而記爲「梨園弟子」，至於通鑑卷二一一稱樂工數百人爲「皇帝梨園弟子」，同卷二〇九又稱宮女數百人爲梨園弟子者，似爲較妥當之選擇。

按梨園弟子，係以太常寺之樂工與掖庭之宮女爲主體，故稱爲「梨園樂工」、「梨園伶官」、「梨園供奉官」、「梨園伶使」等。如唐朝薛用弱之「集異說」之王澳之條『忽有梨園伶官十數人，登樓會讌』。舊唐書卷一二德宗紀『大歷十四年五月癸未，停梨園使及伶官⋯⋯』新唐書卷二二禮樂志『代宗醲廣平王復二京。梨園供奉官劉日進製寶應長寧樂十八曲，以獻。皆宮調也』；舊唐書卷二九音樂志『昭宗即位⋯⋯使宰相張濬悉集太常樂胥⋯⋯處士蕭承訓，梨園樂工陳敬言與太樂令李從周，令先校

定石磬⋯⋯」等均係實例。又宋朝周密之齊東野語（註三）卷七『趙元父祖母齊安郡，夫人徐氏幼，隨其母入吳郡王家，又入平原郡王家。嘗談，兩家侈盛之事歷歷可聽。⋯⋯專爲諸姬教習聲伎之所。一時伶官樂師皆梨園國工也。吹彈舞拍各有。總之者號爲部當。⋯⋯」文中之「梨園國工」與「梨園樂工」同樣意義，又唐朝范攄之「雲溪友議」卷二『李尙書訥夜登越樓聞歌⋯⋯臣至日在籍之伎盛小蒙也。日汝歌何善乎。曰小蒙是梨園供奉南不嫌甥也」，據此，梨園弟子亦稱梨園供奉之理當明，至於文中所述之梨園使、伶官、供奉官等當非樂工而係樂官者。

第二項　人員構成

梨園弟子除了少數負責掌管之上層樂官外，係以太常寺之樂工之子弟爲主體與掖庭之宮女，及教坊之樂妓與小部（小兒部）所共同組成，後者均係官有賤民身份茲分述於次。

（一）太常樂工：：

上述舊唐志所載『敎太常樂工子弟三百人』，惟新唐志却載爲『選坐部伎子弟三百』，按坐部伎係坐立二部伎中之坐部伎，直屬太常寺，由太常寺所管之樂工，太常音聲人兩種官賤民構成，舊志內稱爲太常樂工，惟新志內所稱由坐部伎選擇一語，則有其原因，按白居易之新樂府「坐部伎」中所述『太常部伎有等級，堂上者坐堂下立』，句有註解爲「太常選坐部伎無性識者，退入立部伎。又立部伎絕無性識者，退入雅樂部。則雅樂之聲不知矣」。據此則坐部伎爲最難學習者，雅樂則最容易，此

似係表示此三種音樂藝術價值之高低者。按梨園教習之法曲爲當時藝術音樂之尖端，何況其性質上適合堂上坐奏，故係坐部伎者，坐部伎共計六曲，均係法曲，若梨園弟子之構成，選用太常寺樂工，當亦以坐部伎樂工爲最適合，則「選坐部伎子弟三百」，當含有從坐部伎中選擇最有性識者爲梨園弟子之意。

梨園弟子除太常寺樂工外尚包括有宮女、樂妓、小兒等，禁苑及東宮等地均設有院，與太常寺係獨立之設施，惟其以太常寺樂工爲主所構成稱爲「梨園樂工」(註二三)，「太常梨園」(註二四)，如唐會要卷三四雜錄『大曆十四年五月，詔罷梨園伶使及官冗食三百餘人，留者隸太常』。此即由梨園罷用之樂人再度返回太常寺者，此即梨園與教坊之區別也(註二五)，按新舊唐志均稱開元二年梨園樂工人數創設時約三百人，(註二六)惟上述會要所稱代宗大曆十四年撤罷之冗員亦達三百餘人，故判斷其人數似較創設後有相當之增加也(註二七)。

（二）宮女：

梨園構成份子除太常樂工外，其次爲宮女，新唐志曾載有『宮女數百亦爲梨園弟子』。此外明皇雜錄亦曾載有『天寶中，上命宮女數百人爲梨園弟子。皆居宜春北院』。資治通鑑之景雲元年條亦有相同記述，該項宮女，如僅爲掖庭之宮女，其因負有特別使命置於宜春北院者，當無問題，惟教坊樂妓，如亦置於宜春院，則兩者似易於混同也。

（三）樂妓：

各說…第三章　梨　園

三四五

資治通鑑卷二一一開元二年條所述『又選樂工數百人，自教法曲於梨園，謂之皇帝梨園弟子（註略）。又教宮女使習之。又選伎女置宜春院（宜春院當在西內宜春門內，近射殿）給賜其家』。其中「又選伎女置宜春院，給賜其家」一節，爲其他史料所未有，該項伎女當係指崔令欽教坊記所載『妓女入宜春苑，謂之內人。常在上前也。其家猶在教坊，謂之內人家。較有司給賜同十家者，稱爲小部。如『唐詩』花蕊之宮詞中有『梨園弟子簇他頭，小樂携來候燕遊』之句，又宋朝張舜民之「畫漫錄」中『建中貞元間鎮至京師，多於旗亭合樂，郭汾陽纏頭緜率千匹，教坊梨園小兒所勞，各以千計……』文中之「梨園小兒」似係指「小兒」者。此外根據長安志卷六東內苑條『會昌元年

雖數十家，以十家呼之。』之內人也。至於宋朝趙德麟之侯鯖錄卷一『唐梨園弟子，以置院，近於禁院之梨園也。女妓入宜春院，謂之內人，亦曰前頭人，謂在上皇前也。骨肉居教坊，謂之內人家。有請俸。其得其幸者，謂之十家』。其中女妓入宜春院以下之文句，係抄襲教坊者。據此，則教坊樂妓亦爲梨園弟子構成之一份子，惟其人數不明，按宮女住於宜春北院，而教坊樂妓則係以宜春院爲據點也(註二八)。

（四）小部：

唐朝袁郊之甘澤謠『梨園法部置小部音聲，凡三十餘人。皆十五以下。天寶十四載六月日時驪山趾蹕，是貴妃誕辰。上命小部音聲，樂長生殿，仍奏新曲，未有名。會南海進荔枝。因以曲命荔枝香。左右歡呼，聲動山谷，是年安祿山叛』，(註二九)卽十五歲以下小兒三十餘人，屬於梨園，從事音聲

造內園小兒坊。傍有看樂殿，內敎坊（元和十四年復置仗內敎坊）……」即會昌元年築內園小兒坊，其傍為看樂殿，內敎坊，故內園小兒似係與此有關，或係繼承梨園小部者亦未可知。又據新唐書卷二〇八田承嗣傳『僖宗即位……與內園小兒尤昵狎，……倚寵暴橫……發左藏齋天諸庫金幣，賜伎子歌兒者日鉅萬，國用耗盡……』即內園小兒，僖宗時極蒙寵用。此外如舊唐書卷二〇上昭宗紀『天祐元年……閏四月壬寅……時崔胤所募六軍兵士，胤死後亡散並盡。從上東遷者，唯諸王小黃門十數，打毬供奉，內園小兒共二百餘人』，及新唐書卷二二三下姦臣，玄暉傳『（朱）全忠盡殺左右黃門內園小兒五百人。』故內園小兒人數，迨至唐末，已大有增加。

如上所述，梨園弟子係由太常寺之坐部伎樂工子弟二百人（成立當初人數），按庭宮之宮女數百人，敎坊樂妓若干構成者，此外尚有小兒三十餘人；但其次有關構成要素者尚有一、二事項如次：

第一：根據敎坊情形推斷，梨園似亦設有監督及敎授樂令樂官。如唐會要『大曆十四年五月詔罷梨園伶使及官之冗食三百餘人』文中之伶使及官當係梨園之長官者，此外並參證宣徽院設使等情形，梨園之使當與敎坊之使相同均非宦官出身，文中之所述三百餘人，當亦包括樂人在內。樂官中除使外，都知、博士等樂官當亦有相當人數，此外梨園中一部份敎習工作，係在太常寺別敎院實施，故「供奉官」亦係其樂官之一種者。

第二：似有與敎坊相同設有第×部之組織者。如太平廣記引用之「逸史」（註三〇）內『太府卿崔公……過天門街，偶逢賣魚甚鮮。曰何處去得。左右曰裴令公亭子甚近。乃亭下馬。俄頃紫衣三

四人至亭子遊看。一人見魚曰「極是珍鮮。二君莫欲作繪，否」。詰之，乃梨園第一部樂徒，此人遂解衣操刀。既畢。忽有使人呼曰「賀幸龍首池，喚第一部晉聲」。切者携衫帶望，門而走」即係明證。但梨園設部之組織，迄未見有確證（註三一）此或與梨園關係較深之太常四部樂之四部有關者（註三一）。

第三項　組　織

梨園弟子中常有部份人員應邀參與宴會餘與者（註三三）但如衆所共知，其爲教習樂曲，養成樂人，故其起居生活，均有固定處所。按照梨園構成情形，太常寺樂工、宮女、樂妓及小部等均係分散居住於梨園本院，宜春北院，宜春院及內園小兒坊等地茲分述於次：

（一）梨園之本院：

梨園構成主體之太常樂工子弟三百其教習之所，似係梨園附近之本院，舊唐志曾載有『以置院，近於禁苑之梨園』，該梨園本院當與宜春北院等其他設施非同一處所。

其他如禁苑內之葡萄園，西內苑之桃櫻園，通善坊之杏園，東南隅之芙蓉園，與西京長安之梨園，均係著名之天子御花園。新唐書卷二〇二文藝，李適傳『春幸梨園，竝渭水祓除，則賜細抑圈辟癘，夏宴蒲萄園。賜朱櫻。秋登慈恩浮圖，獻菊花酒稱壽。冬幸新豐歷白鹿觀，上驪，賜浴場』。舊唐書卷七中宗紀『景龍四年二月庚戌，令中書門下供奉五品以上，文武三品以上並諸學士等，自芳林門

入集於梨園毬場，分朋拔河……丙辰游宴桃花園。……夏四月丁亥上游櫻花園。引中書門下五品以上諸司長官學士等，入芳林園。嘗櫻花，便令馬上口摘置酒爲樂。』即係實例（註三四）。又據新唐書卷二二禮樂志『其後巨盜起，蹈兩京，自此天下用兵不息。而離宮苑囿邀以荒墟。……代宗豽廣平王，復二京梨園。……』。即梨園於天寶末年會一旦荒廢，迨至代宗時期，與洛陽梨園共同復與（註三五），是則洛陽亦設有梨園，此外格據唐驪山宮圖，驪山亦設有梨園。

梨園位於禁苑，如通鑑卷二〇九『景雲元年正月庚戌，上御梨園毬場』及其所註『程大昌曰，梨園在光化門北。光化門者禁苑南面西頭第一門，在芳林，景曜門之西也』。中宗令學士自芳林門入集於梨園，分朋拔河，則梨園在大極宮西禁苑之內矣』。則長安北壁城側，自東至西，有芳林、景曜、光化三門，而梨園位於光化門之北（註三六）。清朝徐松之唐兩京城坊考卷一，西京三苑圖（如圖四）其所示位置亦同。至梨園之進路亦係使用芳林門（註三七）。上述之舊唐書中宗紀亦相同（註三八）。如上所述，梨園本院係梨園弟子重要集居之處，而梨園，則係禁苑內之著名果園。按唐兩京城坊考卷一對此曾持有另一見解，其『所謂梨園者在光化門北』所註『高宗紀，儀鳳六年八月，停南北中尚梨園作坊。中宗紀，景龍四年二月，令五品以上并學士，自芳林門入集梨園，即此園也。至明皇，置梨園弟子乃在蓬萊宮側，非此梨園。』主張梨園弟子在大明宮側之蓬萊宮，此說似係沿襲通鑑景雲元年條續文『開元二年，玄宗置教坊於蓬萊宮。謂之梨園弟子。至天寶中，即東宮置宜春北苑。命宮女數百人爲梨園弟子。即是梨園者按樂之地，而預教者名爲弟子耳。凡蓬萊宮，宜春院，皆不在梨園之

內也』。按蓬萊宮之教坊（內教坊）與梨園弟子原係無關，通鑑將兩者混同使用恐係錯誤；就現有史料研究，蓬萊宮之近傍似不可能有梨園也至於長安志卷六大明宮意另條所載『教坊，唐紀日元宗置左右教坊於蓬萊宮側，帝自為法曲俗樂，以教宮人，號為皇帝梨園弟子』。此亦係新舊兩唐書之誤讀者。

（二）別教院（新院）

唐會要卷三三諸樂條『太常梨園別教院，教法曲樂章。王昭君樂一章，思歸樂一章，傾盃樂一章，聖明樂一章，五更轉一章，玉樹後庭花樂一章，泛龍舟一章，萬歲長生樂一章，飲酒樂一章，鬪百草一章，雲韶樂一章，十二章』。其年次與出典均不詳（註三九），太常梨園別教院，在梨園稱為別教院，似係屬於太常寺者，因其亦係法曲樂章教習之所，則其性質與梨園本院相同，似有本院派在太常寺之分支機構之意。此外根據新唐書卷四八百官志之太常寺太樂署條註文中於述及太樂署樂官人數後載有『有別教院日仙韶院）』以及舊唐志有關梨園續文『太常又有別教院，教供奉新曲。（太常每陵晨鼓笛亂發，於大樂別署教院，廩食常千人，宮中居宜春院。玄宗又製新曲四十餘，又新製樂譜。）』，該兩項

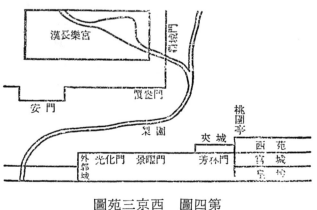

第四圖　西京三苑圖

史料已證實梨園別教院之存在。至於文中所述別教院教習之供奉新曲，係指唐會要卷三三雜錄所載之『天寶十三載，七月十日太樂署供奉曲名及改諸樂名。』中之二百數十曲也，該等曲中亦包括玄宗新製之樂曲在內，但大部份為俗樂曲與胡樂曲，至於清商樂改名之法曲，當亦包含在內（註四〇）。關於上述會要十二章之傾盃樂、破陣樂、聖明樂、五更轉、泛龍舟、思歸樂、萬歲長生樂等七章（註四一）見諸於天寶十三載之供奉曲名。故文中之別教院，當無疑為太常梨園別教院。此外關於玄宗帝時其與太常梨園別教有關者，如唐朝段安節之熊羆部（註四二）所載『俗樂古都，屬樂園新院，院在太常內之西北也。（開元中始別置左右教坊……）』陳暘樂書卷一八八俗樂部條文『唐俗樂部，西壁稱為西北。又樂府雜錄拍板條『古樂工，都計五千餘人。內一千五百人俗樂，係梨園新院』。按文中之『古樂工』『俗樂古都』之『古』字，當係指玄宗直前之年次。梨園新院與樂園新院當係指同一處所。至於俗樂則為玄宗以後，融合胡俗兩樂之「俗樂」。狹義言之，包含法曲。廣義言之，則與法曲相近（註四三）。此從事俗樂之梨園新院，位於太常寺內當係指太常梨園別教院，或係繼別教院之後所新設者。

　　按太常梨園別教院（新院）係梨園制度之一部，位於太常寺內，根據樂府雜錄及陳暘樂書所載，係在太常寺之西北部乃至西壁地方。如宋朝呂大防製之長安條坊全圖（註四四）（如本書卷首圖版第一圖）係在皇城官衙街之南部，亦即唐兩京城坊考卷一所謂之『承天門街之東第七橫街之北，從西第一』位置。又新唐志：『於太樂別署教院』，此係指太樂署內另設別教院，抑或在太樂署以外之地設立別教

院者，則可自由解釋也。此外樂府雜錄拍板條續文『（古樂工……係梨園新院）。於此，旋抽入教坊

。計司每月之請料，於樂寺給散。太樂署在寺院之東，令一、丞一。鼓吹署在寺門之西，令一、丞一

』。文中之樂寺係指太常寺，「寺院」則係太常寺本館之意；關於其詳細位置，如第五圖所示（其他屬

於太常寺之兩京郊社署，太醫署，太卜署、廩犧署、汾祠署

等各署及正樂庫（註四五）當亦在圖示範圍內）。

關於別教院之人數，樂府雜錄『古樂工，都計五千餘

人，內一千五百人俗樂，係梨園新院』係唐末人數，舊唐

志『於太樂別署教院，廩食常千人』。係指玄宗時期人數

，兩者人數甚相接近，似係暗示教院之定數者；較之梨園

本院坐部伎子弟三百人多出數倍，但樂人總數，唐初一萬

餘，中唐二、三萬，唐末五千人其中推定教坊樂妓樂工約

三千人故別教院之千人，當不致過多，按梨園尚另有樂妓

、宮女名數百人，故其總數可能超過二千人，其與太常寺

與教坊之總數比較，當亦相稱。

最後關於梨園新院（別教院）與教坊間之關係根據上述樂府雜錄『內一千五百人俗樂，係梨園新

院，於此旋抽入教坊』一語，似係於別教院廢止後其所屬俗樂樂工一千五百人改隸教坊者。

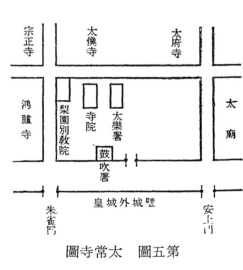

第五圖　太常寺圖

（三）宜春北院及宜春院

根據上述明皇雜錄、資治通鑑及新唐志等史料，天寶中宮女數百人爲梨園弟子置於宜春北院，又根據通鑑別條、侯鯖錄、朝野類要等所載，教坊妓女中有若干爲梨園弟子，置於教坊據點之一之宜春院。茲特就兩院位置研析如次：

關於宜春北院位置，有二種說法（註四六）

第一：長安志卷六東宮章『嘉德（門）東有奉化門。北有宜春宮。門外，道東有典膳廚，道西有命婦院、宜春北院』，詳如第六圖「東宮圖」關中勝蹟圖志所示位置亦同。又陝西通志之圖（第七圖）亦相同（註四七），卽宜春北院位於宜春宮及宜春門之南，亦卽東宮全體之南部。

第二：唐兩京城坊則主張宜春北院係位於宜春宮及宜春門之北者，『承恩殿之左右爲宜春、宜秋宮（前有宜春宮門、宜秋宮門。宜秋禁扁作融秋。）宜春之北爲北院（通鑑注天寶中卽東宮宜春北苑，按旣曰北苑，當在宜春宮之北。長安志言其在

第六圖　東宮圖（長安志圖）

鳳皇門　宮城　安體門　其皆不知處　外有四十門　殿　崇政殿　宜秋宮門　宜春宮門　門外有命婦典膳坊　廚坊右春坊　坊內崇教殿　內坊南　有崇文殿　明德殿　奉化門　奉義門　嘉德門　右永福門　左永福門　永春門　重明門

宜春宮門外非也。今正。）其南，道東
爲典膳廚，道西爲命婦院。宜秋之南爲
內坊。又有八風殿，射殿（大典圖在宜
春門之東）」是則宜春北院係位於東宮
之東北端（詳如第八圖）。

綜上所述，關於宜春、宜秋兩宮位於東宮
最北端之承恩殿之東西兩側，所述相
同，所異者前者認爲在宜春宮之南，
後者則認爲在北惟按常理推斷，當以
唐兩京城坊考在北之說較爲正確。

關於宜春院之位置，根據通鑑卷
二一一開元二年條『又選伎女置宜春
院（宜春院當在西內宜春門內，近射殿。）』及唐兩京城坊考卷一東宮條之『射殿（大典圖在宜春門
內之東）』是則宜春院之位置，在宜春門之內（或係東側）近射殿之處，在宜春宮之東隣，亦未可知
也〔註四八〕。

（四）內園小兒坊

第七圖　東宮圖
（陝西通志）

承恩殿
崇教殿
明德殿　　　宜春宮
宜秋宮　右春坊　左春坊
宮門　　　　宮門
命婦院
奉義門　　　奉化門

第八圖　東宮圖
（唐兩京城坊攷）

元德門

宜春北苑
宜秋宮　承恩殿　宜春宮
內坊　光天殿　典膳廚／命婦院
崇文殿　麗正殿　崇仁殿
右春坊　崇敎殿　左春坊
奉義門　嘉德殿　奉化門
右嘉善門　　左嘉善門
嘉德門
右永福門　　左永禍門
重明門
通訓門

關於梨園小部位置，因新唐志中僅有『梨園法部更置小部音聲三十餘人』一語，故其位置不明。

按梨園本院成立時有樂工子弟三百人，其中當包括有年少者在內，小部似係由該等十五歲以下人員編成者，是則因設於宮內若小兒與唐末之內園小兒有關，則長安志卷六束內苑之條所述『會昌元年，造內園小兒坊，傍有看樂殿，內教坊（元和十四年後置伕內教坊）』似係指內園小兒坊者。

——上冊譯完——

各說：第三章梨園註釋

（一）參照宋朝王灼之碧溪漫志與清朝之凌廷湛之燕樂考原等書籍本書序文亦略作說明，樂曲篇內則有詳細記載。

（二）唐朝郊袁之甘澤謠（學津討原本）。

（三）本章大意，昭和十五年五月，日本史學會大會東洋史學部會曾有發表，惟其內容與本書頗有出入之處。

（四）守山閣叢書內之明皇雜錄及其補遺逸文等均無此文記敘。

（五）宋朝李上交之近事會元第四「梨園弟子」部所記「唐明皇開元二十年，以聽政之暇，率太常樂工弟子三百人，爲絲竹之戲。音響齊發，有一聲誤，上必覺爲正之。號皇帝弟子，又云梨園弟子。以置近院華林苑之梨園也。」一節，係襲自舊唐志。惟開元二十年，則係二年之誤，又故池田政敏氏之「唐代音樂傳習法——公的編」內記有「資治通鑑開元二年條載有（又教宮女使習之，又選伕女置宜春院）一語，其混入天寶時期記事，與卑見相同。」

按開元二年八月帝詔禁止女樂，梨園創設於開元二年，當初均係男性。至於女性樂人參加者當爲爾後之事

，對於池田氏引用之間，接論證自表贊意。由於當時女樂被禁情形不明，帝詔頒佈後，敎坊等女性樂人，

似不致全部消滅也。而天寶年間，宮女之參加梨園者，亦有其他直接證據也。

（六）明皇雜錄（守山閣叢書本）『唐開元中，樂工李龜年、鼓年、鶴年兄弟三人皆有才學盛名。……其後，龜年流落江南』。李龜年保太常樂工，其與梨園之關係，根據全唐詩話『此皆王維所製，而梨園唱焉』一語，當易於想像也。

（七）本書第六章略有記載，樂曲篇則有詳細敍述。

（八）與唐會要卷三四音樂雜錄幾係同文，抄引新唐書卷四，百官志敎坊條文。

（九）唐末，新俗樂（融合胡俗兩樂）支配樂界，使唐初雅、胡、俗三樂鼎立轉變爲雅、俗兩樂對立局面。其間在唐朝中葉「法曲」之各代表部份胡俗樂廣泛採用，嗣後法曲之名消失，才剩下俗樂名稱。（參照樂曲篇）

（一〇）與北夢瑣言相同者，如舊唐書卷一六四之王起傳所述『……（文宗）四年遷太子少師，判兵部事，侍講如故。以其家貧，特詔每月割仙韶院月料錢三百千，添給起。富於文學，而理家無法，俸料入門卽爲僕妾所有。帝以師友之。恩特加周給，議者以與伶官分給可爲恥之』。其文中所稱之三百千之「千」係『千文』卽「一貫」之意。

（一一）與宋朝錢易之南部新書卷十略同。

（一二）關於雲韶樂之事，新唐志有『自是臣下功高者，輒賜之』規定，又新唐書卷一八二李固言傳亦記有「俄以門下侍郎平章事爲西川節度使。詔雲韶雅樂，卽臨皋館，送之。」之例。

（一三）文獻通考卷五八，職官。

（一四）宋朝錢易之南部新書卷壬，引用本文者如『貞元已來，選樂工卅餘人，出入禁中，號宣徽長。入供奉皆

假以官弟。每奏伎樂，稱旨輒厚賜之。至元和八年始分番上下，更無他錫，所借宅亦收之」。

（一五）如第二章第三節所述，宋朝教坊最初屬於宣徽院、其唐朝梨園後身之仙韶院之樂官，似與唐末宣徽院持有何種關聯者？

（一六）關於宣徽院之位置，雖無明文記載，根據唐西京考卷一所載『由紫宸而東，經綾綺殿，……浴堂殿…

…宣徽殿（在浴堂殿東見大閣本圖）溫室殿（在宣徽殿南，通鑑注及大兼引閣本圖）……以達左銀臺門』。一語，似可想定其設於宣徽殿中，此外長安志之大明宮條文內亦載有其名。陝西通志，記載爲宣政殿之東，亦可旁證其位在大明宮內。

（一七）「法曲」迨止宋末，才告衰落，教坊四部中之法部即若此（參照第二章第三節及第七章）。

（一八）雲韶部殘留於宋教坊四部內（參照第二章三節及第七章）。

（一九）與新唐書卷一七九所述相同，又舊唐書卷一七下，文宗紀內載有『大和八年十月壬寅，翰林院宴李仲言，賜法曲弟子二十人，奏樂，以寵之』。

（二〇）宋朝同煇之清波雜志卷中（稗海叢書本）『初察進曲宴詩序云……女樂數千人陳於殿庭……俱於禁坊法部之右』。宋朝王曾之王文正筆錄（百川學海本）『駙馬都尉高懷……故聲使之妙冠於當時，法部中精絕者，殆不過之』，上述兩文並非記載唐朝梨園之事，而敍述宋朝之事實「法部」係指宋朝教坊四部制中之法曲部。

（二一）皇帝梨園弟子之明皇雜錄」與「會要」係一元之物，通鑑則係據此所編新唐志之皇帝梨園弟子係考慮新舊兩唐書之關係，並綜合舊唐志「號爲皇帝弟子，又云梨園弟子者」，至於宜春北院之宮女數百稱爲梨園弟子事，似係引用明皇雜錄之系統者。

各說：第三章 梨　　園

（二二）明皇雜錄（守山閣叢書補遺）內「唐元宗自蜀回……果梨園子弟也。」中之梨園子弟一語，似係梨園弟子之誤。蓋「弟子」係受教者，明皇雜錄（太平御覽卷五八三）「諸王貴主，泊號國以下競爲貴妃琵琶弟子」一語，當爲解釋弟子意義之例證。

（二三）唐會要卷三三音樂雜錄曰「昭宗即位，宰相張濬悉集太常樂胥……梨園樂工陳敬言與太樂令李從周，令先校定石磬……」。

（二四）唐朝鄭㮤之傳信記曰「太眞妃最善於擊磬……雖太常梨園之能人，能莫加也」。

（二五）舊唐書卷一九〇下文苑下王維傳所述之「祿山宴其徒於凝碧宮，其工皆梨園弟子、教坊工人」當爲例證之一。

（二六）宋朝陳暘之樂書卷一八八教坊部條文「唐全盛時，內外教坊近及二千員，梨園三百員，宜春雲韶諸院及掖庭之伎，不闕其數，太常樂工動萬餘戶」。惟舊志內，僅云三百員，當非係全盛時期而言。

（二七）資治通鑑卷二一一開元二年條文「又選樂工數百人」一語，其未說明爲三百人者或係含有爾後增加之意，亦未可知。

（二八）註解二六陳暘樂書教坊部條文內之「宜春、雲韶諸院」一語，如第二章所述，係指宜春院之內人與雲韶院之宮人者，兩者均係教坊樂妓，惟宜春院中者，似未包括屬於梨園之宜春北院之宮女在內，而同文中之「掖庭」，則包括宜春北院之宮女在內。

（二九）明皇雜錄逸文內「六月一日，上幸華清宮。是貴妃生日。上命小部音樂。小部梨園法部所置。凡卅人，皆十五歲以下。於長生殿奏新曲，未名。會南海進荔支，因名荔支香。」與宋朝樂史楊太眞外傳下所載之「……（天寶）十四載六月一日，上幸華清宮乃貴妃生日，上命小部音聲。小部者梨園法部所置。凡三十人

云云。」兩文內容相同，係出自同一典據，究其典源，以甘澤謠爲最早。例如新唐書禮樂志之「梨園法部，更置小部音聲三十餘人。帝幸驪山。楊貴妃生日。命小部張樂長生殿。因奏新曲。未有名。會南方進荔枝，因名曰荔枝香」。此亦係甘澤謠之引文。

(三〇) 本逸史係唐朝盧肇之「唐逸史」之逸文。

(三一) 明皇雜錄補遺內之「時梨園弟子，善吹觱篥者，張野狐，爲第一。」文中之第一係第一等之意義。又逸史太平廣記卷二〇四之「(李) 謩，開元中吹笛爲第一。近代無比。有故自教坊請假。至越州。公私更醮，以觀其妙。」此文中之「爲第一」，似亦與「爲第一等」同義，惟段安節之樂府雜錄之觱篥條文內之「咸通中第一部，有張小子。忘其名，彈弄冠于古今。今在西蜀」本文內之「第一部」當與前述逸史中之「梨園第一部音聲」意義相同，「而表示某種制度者」。

(三二) 如第二章教坊及第七章太常四部樂所述，敎坊與太常四部樂均有稱爲「第一部」之制度，敎坊第一部制度之內容缺乏確證，若逸史之「李謩開元中吹笛爲第一句」即係敎坊之第一部，則當包括笛 (管樂器) 在內，惟鑑於樂府雜錄之「咸通第一部」有與觱篥有關聯之文句，其是否亦爲敎坊之第一部，判斷爲難。由於樂府雜錄內並無記載有關梨園之事，故將後者 (咸通中之第一部) 解釋爲太常四部樂中第一部之「胡部」，因觱篥係屬胡樂，文後又有「胡部」記事，當屬妥當，但太常四部樂多用胡部、龜茲部等固有名稱未見稱呼第一部第二部者，(按宋朝教坊四部有此稱法，唐朝似尚無此種稱呼者)。

總之，關於梨園，敎坊與太常四部樂有關聯之「第一部之制度」是否存在缺乏確證，更因史料中除「第一部」外，尚無第二部之記載益增懷疑容俟後考。

(三三) 舊唐書卷一六九李訓傳內之「(太和) 八年十月，遷國子周易博士充翰林侍講學士。入院日賜宴。宣法

曲弟子二十人，就院奏法曲，以寵之。」文中曾提及梨園弟子二十人前往翰林院奏曲之事。

（三四）舊唐書卷七文宗紀之「景龍三年春正月乙亥，宴侍臣及近親於梨園亭。……秋七月辛酉幸梨園亭，宴侍臣學士。」及同書卷十七中宗紀內「大和四年八月戊辰幸梨園亭，會昌殿，奏新樂。」該兩文中之梨園亭，似係指梨園內之亭而言者。

（三五）該「二京梨園」，因其滲雜有音樂記事，有解釋爲梨園弟子者，惟鑑於史料內尚未見有在東京設置梨園弟子之記載，復從前文內提及離宮苑囿之事，故以解釋爲「花園」較宜。至於代宗以後梨園復興再度遊宴之證據爲舊唐書卷一七下文宗紀之「大和九年八月丁丑，上幸左軍龍首殿，因幸梨園，含元殿，大合樂」。

（三六）長安志卷六禁苑內苑章所載「梨園在通化門外，正北。」按文中之通化門，當係光化門之誤，唐兩京城坊考卷一亦曾提出指正。

（三七）有關長安城坊考說之「雍錄」內有「程大昌」。

（三八）宋朝李上交之近事會元卷四，梨園弟子條文所記載者幾與舊唐書音樂志同文，惟後段之「以置院，近於禁苑之梨園」，梨園弟子條文內所載者爲「以置近院（院近之誤）華林苑之梨園也」。後者之「華林苑」當係「芳林苑」之誤。按芳林園會見載於舊唐書中宗紀，唐兩京城坊考亦載有「（西苑者）……芳林門，（唐末有芳林苑，謂自此門入，交中官也。亦謂之芳林園。）」所謂芳林苑即芳林門內之苑名也，梨園當非芳林苑內之花園，兩者似係鄰接毗連。

（三九）關於唐會要之一般典據不明，亦未記載年次，惟因內容珍貴，故成爲有價值之軼書，以重要史料而常被引證。

（四○）關於天寶十三載供奉曲名二百數十曲之意義及內容，本書序說內略有敍述，詳如樂曲篇。

（四一）思歸樂內之思歸達與萬歲長生樂內之長壽樂相近似，或係別曲，亦未可知。

（四二）參照樂書篇，樂府雜錄。

（四三）「法曲」原係對漢朝清商樂遺聲之名稱，爾後胡樂俗樂所融合之新俗樂亦稱爲法曲，故產生狹義與廣義之區別，此點詳述於樂曲篇並參照樂書篇樂府雜錄。

（四四）本照片係故學友前甲直典君提供爲中國長安條坊圖之一部，本「長安條坊圖」如原書前頁之第一圖，係方約七尺之石彫拓本，根據圖左下之序文，似爲呂大防「長安圖記」之原圖，係神宗熙寧九年宋敏求之長安志所撰，元豐三年，作成本圖。迨至元朝，由李好間據此描繪「長安圖志」，李氏又繼續參照本圖與長安圖記，製作「長安志之圖」。宋朝趙彥衞所著之雲麓漫抄卷二內所記之「……長安圖，元豐三年五月五日，龍圖閣待制知永興軍府事汲郡呂公大防，命戶曹劉景陽，按視邠州觀察推官呂大臨，檢定其法。以隋都城爲大明宮。並以二寸折二里。城外取容，不用折法。大率以舊圖及韋述西京記爲本，參以諸書及遺迹考定。大極、大明宮、興慶三宮，用折地法，不能盡容諸殿，又爲別圖。」據此，呂大防係根據舊圖及唐朝韋述之西京記等唐代資料，故其內容當屬正確，前頁之三圖中興慶宮全部，大極宮之一部，大明宮之一部，均有記載且經北平出版之考古專報第一號予以發表者，至於「興慶宮」，第四圖內亦有揭載。

又本圖序文亦曾引用李好問之考古專報第一號之長安圖，因其略有不同，爲參考起見，予以錄述如次。

（隋代設）都雖了能盡循先王之法，然畦分碁布閭巷皆中繩墨。坊有墻，墻有門。唐人蒙之以爲治，更數百年〔閉不而朝庭宮（官）（寺）門（民）居市區不復相參。亦一代之精（制）也。坊有墻，墻有門。唐人蒙之以爲治，更數百年〔閉不能增大別宮觀游之美者矣。至其規模之正則〕不能有改。其功亦豈小哉。〔憶〕隋文〔之〕有國纔二十二年〔而已〕。其剗除不廷者，非一國興利，後世者非一事大趣，皆以惠民爲本。躬決庶務，未嘗逸豫。雖

古聖人，凤興待旦殆無以過〔此〕。惜其不學無術，故不能追三代之盛。予因考證〔正〕長安故圖。愛其

制度之密而勇於致爲，且傷（唐）人冒疾史氏沒其實。聊記（於後）。元豐三年五月五日，龍圖閣待制永

興軍府事汲制郡呂大防題。

京兆府戸曹參軍劉景陽　　按視

并州觀察推官呂大臨　　檢定

郿州觀察右使石蒼舒　　書

〔工張佑畫，李甫安，師民，武德誠錐〕

按上文內（ ）內之記載，係補足長安志圖者，而（ ）內之部份，則係拓本內所僅有者。

此外，關於呂大防圖，平岡武夫之「長安和洛陽」內有詳細記載。

(四五) 唐朝鄭綮之傳信記「上幸蜀囘京都，樂器多忘失。獨玉磬偶在。上顧之懐然，不忍置於前。遂令送太常

。至今藏於太常正樂庫」，其意亦若是。（參照第七章）。

(四六)「院」通常書爲「苑」，例如唐兩京城坊考將「宜春北院」書爲「宜春北苑」。唐人說畜本之敎坊記內

將「宜春院」與「宜春苑」混用；「禁苑」書寫「禁院」者亦屬屢見不鮮。

(四七) 參照考古專報（第一號）。

(四八) 關於東京（洛陽）亦有宜春院之事，唐兩京城考卷五，東京宮城條文所載「宜春院……不知其處。」及

舊唐書卷三七，五行志所載「寶應元年十一月廻紇焚東都宜春院，延及明堂。」該兩文中均有記載，又長

安志卷一五及長安志岡上亦表示有驪山設有宜春亭（宜春台），宜春陽之記載也。

三六二